서술형이 전략이다

 # 영어 서술형 출제 경향 및 그에 따른 학습 전략

고등학교 영어 서술형은 학생들이 내용을 충분히 이해하고 활용할 수 있는지 응용력과 표현력을 측정하는 것이 큰 특징으로, 이는 현 영어교육의 목표이기도 하다. 아래 제시된 중학교와 고등학교 영어 서술형 시험의 특징을 비교하면서 고등영어 서술형 문제에 대한 학습 전략을 세워 보자. 중학교에서의 서술형이 단순 암기 시험이라면, 고등학교에서는 장기간의 준비와 연습이 상당히 요구된다. 따라서 출제 경향과 그 특징을 정확히 파악하고, 학습 전략을 세워 내신 1등급을 완성하도록 하자!

분류	중학교	고등학교
범위	교과서 내 문법 키워드 지정(특정 범위) 교과서 지문(지정)	지정된 문법 키워드 없음(포괄적 범위) 다양한 부교재와 모의고사 포함(지문 방대)
학습 기간	단기 가능	장기 필수 (최소 중3부터 준비 필요)
난도	중하 (학교별 차이 있으나 심하지 않음)	상~하 (학교별 차이 심함)
반영(비율)	20%	20~40% (수행평가 포함 시 40~60%까지 가능)
평가	암기 위주의 단순 영작 및 해석, 결과 중심 평가	내용 이해 및 추론 바탕의 서술형 영작, 과정 중심 평가
전략	암기와 반복	등급별 차별화된 전략 (*등급별 학습 전략 p.4 참고)

1 고등영어 서술형의 출제는 어떤 식으로 이루어질까?

✓기본적으로 내용 이해와 추론 능력을 바탕으로 풀 수 있는 영작 문제다.

2 고등영어 서술형을 위해 가장 우선으로 무엇을 준비해야 할까?

✓어법, 문장구조 분석, 영작, 독해력은 필수다.

문법을 위한 문법이나 문법만을 묻는 문제는 영어 독해나 서술형에서는 큰 의미가 없다.
"어법 + 문장구조 분석"은 떼려야 뗄 수 없는 밀접한 관련이 있고, 이것이 기본이 되어 지문을 이해하여
영어로 표현할 수 있어야 한다. 한마디로 독해 서술형은 "어법 + 문장구조 + 영작 + 독해력"이 필수 요소이고
상당 기간의 복합적 준비가 필요하다고 볼 수 있다.

3 어떤 학습 전략을 세워야 할까?

✓개인별, 등급별 전략이 필요하다.

- 단순 문법공식이나 skill 중심의 학습법은 지양해야 한다.
- 암기 중심 ➡ 이해 기반의 응용력을 키워야 한다.
- 문장 변형에도 대처할 수 있는 기본 영작 실력, 특히 *paraphrasing을 할 수 있어야 한다.
 *패러프레이징(paraphrasing): 다른 말로 바꾸어 표현하는 것
- 영어 지문을 읽고 요지와 문맥을 정확히 이해하는 훈련을 한다.

4 언제부터 학습 전략을 세워 대비해야 할까?

✓개인의 수준에 따라 다르지만, 중학교 때부터 빠르면 빠를수록 좋다.

서술형은 내용 이해를 바탕으로 한 영작이므로 고1부터 대비하면 이미 늦다. 고등학교에 올라가면 내신과
수능을 같이 준비해야 해서 시간이 부족하고, 여기에 통합 수능 및 고교 학점제 (전면) 시행으로 타 교과
학습 부담은 더욱 커지는 추세이기 때문이다. 그러니 가능하다면 적어도 중3때부터 고교 서술형 기본기
를 다져놓는 것이 좋다.

 # 고등영어 서술형 개인별, 등급별 학습 전략

객관식 문제의 경우는 본문에 대해 철저히 이해하면 충분히 대비할 수 있다. 이에 반해, 문제 하나로 등급이 좌우될 만큼 배점이 높은 서술형 문제는 기본적으로 본문에 대한 이해를 바탕으로 영어 표현력을 평가하기 때문에 단기간에 대비하기는 어렵다. 따라서 수준별로 구체적인 전략을 세우고 실행해야 한다.

학습 전략	
중3	**어법 및 문장구조 파악 ➡ 영작 연습** 고1, 고2 전국연합학력평가 **"지문 이해 + 서술형 유형" ➡ 서술형 영작 연습**

고1, 고2 내신 등급별	학습 전략			
	어휘	독해	문법	영작
1~2등급	**주요 어휘의 동의어/ 반의어까지 폭넓게** 암기	**기출 오답노트 및 예상 문제** 많이 풀기	**주요 문법 외 마이너 디테일까지** 꼼꼼히 숙지	**예상 문제, 변형 문제** 폭넓게 섭렵
3~4등급	**교과서 + 부교재 모르는 단어 없게** 암기	**기출 문제** 집중 풀이	**교과서 + 부교재 주요 문법** 숙지	**기출 문제 위주로** 문장 쓰기 훈련
5등급 이하	**교과서 + 부교재 핵심 어휘** 암기	**수업 중 배운 내용** 중심으로 복습	**교과서 주요 문법** 숙지	**주요 문장** 써보고 암기하기

📖 책의 구성 한눈에 보기

영어 서술형 문제를 근본적으로 대비할 수 있게 영작에 필요한 핵심 어법 정리와 함께 단계별, 수준별로 문항을 구성했다. 특히 실전 고난도 서술형 문제에도 충분히 대비할 수 있도록 고난도 문항도 엄선하여 수록하였다.

▶ 내용 구성

핵심 어법 및 영작 훈련
어법과 문장구조 분석으로 영작 연습
PART 1 연습편

모의고사 지문으로 서술형 유형 연습
실제 시험과 가장 유사한 빈출 서술형 유형 연습
PART 2 유형편

모의고사 지문으로 서술형 실전 연습
실제 시험과 가장 유사한 문제로 서술형 문항 연습
PART 3 실전편

➕ **부가자료:** 교사용 - 본문 PDF, 고난도 <조건>영작 서술형(15회 분량), 단어 시험지
학생용 - 서술형 빈출 구문 및 해석, 단어리스트

▶ 학습 단계 구성

STEP 1	STEP 2	STEP 3
영어 서술형 대비 **핵심 어법**	서술형 영작을 위한 **모양 및 뼈대 잡기** & **문장 전환 규칙** 살펴보기	**서술형 영작** & **문장 전환 Drill**

1.

출제 빈도가 높은 핵심 어법 및 문장구조 중심의 3 STEP 구성!

수능 영어나 내신 독해 서술형에서 가장 많이 출제되는 어법과 구문을 중심으로 서술형 영작에 쉽게 접근할 수 있도록 3 STEP으로 제시했다.

2.

'모양잡기'와 '뼈대잡기'를 통해 실제 영작의 기본기를 꽉!

영어 서술형의 가장 기본이 되는 영작 원리를 영작에 자신 없는 사람도 이해할 수 있도록 아주 쉽게 설명해 놓았다. 실제 영작 과정에 맞는 단계별 문장 분석과 친절한 해설 제공으로 자가학습도 충분히 가능하도록 했다.

3.

고난도 영작 서술형 전격 제공!

단문부터 <조건>을 포함한 복잡한 구조의 어려운 문장까지
집중 연습할 수 있고, 상위 5%를 목표로 하는 학생들에게 맞는
고난도 영작 서술형(15회 분량) 문제를 별도로 제공한다.

(교사용 자료: www.englishbus.co.kr 선생님 회원 인증 후,
선생님 전용 학습자료실에서 다운로드 가능)

4.

빈출 서술형 유형 훈련 및 실전 모의고사를 통해 완벽 실전 대비!

영어 서술형 기출에 가장 많이 등장하는
11개 유형과 서술형 쓰기 TEST 총 15회
분을 통해 실전 감각을 익히도록 했다.

5.

군더더기 없는 핵심포인트로 자세하고 친절한 해설 제공!

독해 서술형 영작 원리와 분석 내용을
한눈에 자세하게 파악할 수 있도록
정리해 자기 주도 학습이 가능하도록 했다.

목차

유형편

Part 2. 영어 서술형 유형

실전편

✔ 일러두기

기호	★★★ 출제 빈도 * 부연 설명 💡 종류
용어	**구**: 둘 이상의 단어로 이루어진 문장구성 성분(ex: 명사구, 동사구, 형용사구, 부사구, 전치사구...) **주절**: 주어와 동사를 갖춘 문장구성 성분으로 혼자만으로도 의미 전달에 문제가 없는 절 **종속절**: 혼자서는 의미가 통하지 않고 주절과 꼭 같이 있어야 하는 절 **부사절**: 주절의 부사 역할을 하는 종속절

Part 1 핵심 어법 및 영작 Drill

UNIT	어법	출제 빈도
01	동명사	★★★
02	to부정사	★★★
03	가주어(It) - 진주어	★★★
04	조동사	★☆☆
05	5형식	★★★
06	수동태	★★☆
07	가목적어(it) - 진목적어	★★☆
08	간접의문문	★★★
09	분사와 분사구문	★★★
10	관계사	★★★
11	접속사	★★★
12	가정법	★★★
13	비교급 및 최상급	★★☆
14	도치	★★★
15	강조	★★☆
16	문장 전환 1 (분사구문)	
17	문장 전환 2 (to부정사구문)	
18	문장 전환 3 (도치구문)	
19	문장 전환 4 (비교급 및 최상급)	
20	문장 전환 5 (가정법)	

STEP 1

영어 서술형 대비 필수 어법

STEP 2

영작을 위한 모양 및 뼈대잡기

문장 전환 규칙 살펴보기

STEP 3

영작 *Drill*

문장 전환 영작

STEP 1 영어 서술형 대비 **필수 어법**

✔ 핵심포인트

Q 동명사와 현재분사의 쓰임 상의 차이는?

A 영어에서 동명사는 주어, 목적어, 보어, 전치사의 목적어 등 다양한 역할을 하며, 동사의 성질이 남아 목적어나 보어를 취할 수 있다. V-ing는 형태상 동명사 혹은 현재분사가 될 수 있으나, 문장 내에서 동명사는 '명사', 현재분사는 '형용사' 역할을 한다는 점에 큰 차이가 있다.

▶ 동명사의 쓰임과 관용표현

1	**주어로 쓰이는 동명사** Focusing(=To focus) too much on a goal can prevent you from achieving the thing you want. : 동명사가 주어로 쓰이면 '~하는 것'으로 해석, 동명사를 to부정사로 바꾸어도 의미는 변하지 않음, 동명사의 부정 표현은 동명사 앞에 not을 넣음
2	**목적어로 쓰이는 동명사** The player must avoid crashing into a wall that appears without warning. (동사의 목적어) Patients benefit from following their doctors' advice. (전치사의 목적어) : 동명사는 동사나 전치사의 목적어로 쓰이며 avoid, finish, enjoy, give up, abandon, consider, mind, practice 등이 동명사를 목적어로 취하는 대표 동사
3	**보어로 쓰이는 동명사** The tricky part is showing how special you are without talking about yourself. : 동명사가 be동사의 주격보어로 쓰임
기타	**동명사의 관용표현** : when it comes to 동명사(~에 관해 말하면), be used to 동명사(~하는 데 익숙하다), be capable of 동명사(~할 수 있다), end up 동명사(결국 ~하게 되다), be busy 동명사(~하는 데 바쁘다), be worth 동명사(~할 가치가 있다), be accustomed to 동명사(~하는 데 익숙하다), spend (on/in) 동명사(~하는 데 시간/돈을 쓰다), be devoted to 동명사(~에 전념하다), stop/protect/forbid/prevent/prohibit 목적어 from 동명사(~가 …하는 것을 막다)

💡 like, start, begin, forget, remember 등은 동명사와 to부정사 둘 다 목적어로 취하며 의미상 차이는 없으나, 일부는 의미상 차이 있음(forget/remember 동명사: ~한 것을 잊다/기억하다, forget/remember to부정사: ~할 것을 잊다/기억하다)

💡 기출 포커스

주어나 목적어로 쓰이는 동명사는 어법과 영작 등의 문항으로 주로 출제되나, 동명사의 관용표현도 종종 출제

▶ 문장에서 동명사의 역할(주어, 목적어, 보어)뿐 아니라, 부정 표현(Not + 동명사)이나 관용표현 등으로도 골고루 출제되므로 어법을 토대로 영작 활용이 가능해야 함

2 영작을 위한 모양 및 뼈대잡기

예제 ❶

불안을 피하려고 애쓰는 것이 당신의 자신감을 감소시킬 것이다.
(will / trying to / anxiety / confidence / your / avoid / reduce)

모양잡기 **문장 성분(의미 단위) & 어법 확인**

시제(미래), 동명사(~ 것: 주어), '~하려고 애쓰다' → try to 동사원형

불안을 피하려고 애쓰는 것이(주어) / 감소시킬 것이다(동사) / 당신의 자신감을(목적어)

뼈대잡기 **문장 구조에 맞춰 단어 적기**

불안을 피하려고 애쓰는 것이(동명사구) / 감소시킬 것이다(동사구) / 당신의 자신감을(명사구)

Trying to avoid anxiety / will reduce / your confidence.

▶ 「주어(동명사구)＋동사구(조동사＋동사)＋목적어(명사구)」의 순서에 맞춰 적기 동사구(will reduce)

예제 ❷

우리는 불쾌한 생각의 강도를 결국 증가시키게 될 뿐이다.
(unpleasant / thoughts / we / of / end up / increasing / only / the intensity)

모양잡기 **문장 성분(의미 단위) & 어법 확인**

우리는(주어) / 결국 증가시키게 될 뿐이다(동사) / 불쾌한 생각의 강도를(목적어)

시제(현재), only(강조부사): 동사(~하게 될 뿐이다) 수식, '결국 ~하게 되다' → end up 동명사

뼈대잡기 **문장 구조에 맞춰 단어 적기**

우리는(명사) / 결국 증가시키게 될 뿐이다(동사구) / 불쾌한 생각의 강도를(명사구)

We / only end up increasing / the intensity of unpleasant thoughts.

강조부사(only)＋동사구(end up increasing), 명사구(the intensity of unpleasant thoughts)

▶ 동명사의 관용표현(end up 동명사: 결국 ~하게 되다)을 이용하여 문장 완성하기

01 당신은 결국 빚을 지게 될 것이다.
(debt / will / you / going / end up / into)

02 많은 학습은 시행착오를 통해 일어난다.
(through / error / much of / occurs / learning / trial / and)

03 정말로 할 만한 가치가 있는 것에 대한 우리의 감각은 상대적이다.
(what / truly / is / doing / worth / of / relative / is / sense / our)

04 목표는 증인들이 서로 영향을 미치는 것으로부터 막는 것이다.
(from / to / influencing / is / witnesses / the goal / prevent / each other)

05 모두들 예상하지 못했던 시험에 빨리 답을 쓰기 시작했다.
(to / writing / the unexpected test / started / quickly / everyone / the answer)

06 그 상황에서 벗어나는 것은 그것이 당신을 붙잡는 것을 막는다.
(from / the situation / you / prevents / taking hold of / it / from / moving away)

07 우리는 네가 우리 딸의 결혼식을 위해 곡을 연주하기로 동의해준 것에 감사한다.
(our daughter's / the music / for / wedding / agreeing / to play / we / you / for / thank)

08 페이스북은 사용자의 웹페이지 가운데에 광고를 삽입하는 것을 시작했다.
(users' / advertisements / in the middle of / Facebook / webpages / started / inserting)

09 신규 투자자들이 저지르는 가장 큰 실수는 손실에 대한 공황 상태에 빠지는 것이다.
(getting / is / new investors / losses / over / make / that / the biggest mistake / into / a panic)

10 이것은 코미디 클럽이 쇼를 홍보하는 데 쓰는 돈의 액수를 줄여준다.
(money / of / the comedy club / this / on / promoting / reduces / the amount / the show / spends)

서술형 출제 빈도 ★★★

STEP 1 영어 서술형 대비 **필수 어법**

✔ 핵심포인트

Q to부정사의 '의미상 주어'는 문장에서 어떤 특징을 가지고 있을까?

A to부정사는 동사의 성질을 가지고 있어서 목적어나 보어를 취할 수 있다. 이때 to부정사가 나타내는 행동의 주체를 의미상 주어라고 한다. 의미상 주어는 문법상 필수 요소는 아니나, 해석할 때 차이가 있어 의미상 주어가 주어나 목적어와 같으면 생략할 수 있으나 다르면 넣는다.

▶ to부정사의 쓰임

1	**to부정사의 의미상 주어: for/*of 목적격 ⊕ to부정사** It is difficult for them to see themselves fully through the eyes of others. It was cruel of him to kick his cat. : to부정사의 의미상 주어(for/of 목적격)는 주절의 주어와 일치하면 생략하고, 일치하지 않으면 to부정사 바로 앞에 'for/of 목적격'을 쓰며, '~(의미상 주어)가 …하는 것은(to부정사)'으로 해석
2	**형용사/부사 enough to부정사** He would like to get home early enough to have dinner with his family. : 「형용사/부사 enough to부정사」에서 to부정사는 '부사적 용법'이며, '~하기에(할 만큼) 충분히/…한'으로 해석
3	**too 형용사/부사 to부정사** If the price is too expensive to be paid at once, you can choose to pay monthly. : 「too 형용사/부사 to부정사」에서 to부정사는 '부사적 용법'이며 '너무 ~해서 …할 수 없는'으로 해석
기타	**의문사 ⊕ to부정사** Charisma can be simplified as a checklist of what to do at what time. The airline's leaders focused on how to create a better experience for their customers. : 「의문사＋to부정사」는 「의문사＋주어＋동사」의 형태로 바꿀 수 있으며, '(의문사)하는 지를'로 해석

* to부정사의 의미상 주어가 'of 목적격'이면 그 앞에 사람의 성격을 나타내는 형용사(kind, nice, clever, careless, cruel, good)가 온다.

🔅 기출 포커스

'to부정사의 의미상 주어', 'enough to부정사', 'too ~ to부정사'에 대한 어법과 영작의 유형으로 단골 기출

▶ to부정사의 의미상 주어(전치사 + 목적격), enough to부정사, too ~ to부정사 등의 어법 및 해석은 영작하는 데 필수이며 문장 전환 문제로 출제되기도 하므로 정확히 알아두어야 함 (unit 17. 문장 전환 2 참고)

2 영작을 위한 모양 및 뼈대잡기

예제 ①

우리는 당신이 작성할 회신용 카드를 보냈다.
(complete / a reply card / sent / for / we / you / to)

모양잡기 문장 성분(의미 단위) & 어법 확인

시제(과거), 주어(우리) ≠ to부정사의 의미상 주어(당신)

우리는(주어) / 보냈다(동사) / 회신용 카드를(목적어) / [수식어] 당신이(의미상 주어)⊕작성할(수식어)

뼈대잡기 문장 구조에 맞춰 단어 적기

우리는(명사) / 보냈다(동사) / 회신용 카드를(명사구) / [to부정사구] 당신이(for 목적격)⊕작성할(to부정사)

We / sent / a reply card / for you to complete.

명사구를 수식하는 형용사구(for 목적격+to부정사)

▶ 목적어(명사구: a reply card)를 수식하는 형용사 역할의 'for 목적격+to부정사'가 필요하므로 「주어(명사)+동사+목적어(명사구)+for 목적격+to부정사」의 순서에 맞춰 적기

예제 ②

그가 도울 수 있을 만큼 충분히 가까이 갈 때마다, 그녀는 그를 잡아당겼다.
(whenever / close / he / got / to / pulled / him / help, / she / enough)

모양잡기 문장 성분(의미 단위) & 어법 확인

종속절(복합관계부사절(~할 때마다)) + 주절,
~할 만큼 충분히 …한 → enough to부정사

그가 도울 수 있을 만큼 충분히 가까이 갈 때마다(종속절) / 그녀는 그를 잡아당겼다(주절)

[종속절] ~할 때마다(수식어)⊕그가(주어₁)⊕충분히 가까이 가다(동사₁)⊕도울 수 있을 만큼(수식어) /

[주절] 그녀는(주어₂)⊕잡아당겼다(동사₂)⊕그를(목적어)

뼈대잡기 문장 구조에 맞춰 단어 적기

[부사절] Whenever(복합관계부사)⊕그가(명사)⊕충분히 가까이 가다(동사구)⊕도울 수 있을 만큼(to부정사구) /

[주절] 그녀는(명사)⊕잡아당겼다(동사)⊕그를(명사)

Whenever he got close enough to help, / she pulled him.

whenever(복합관계부사), 시제 일치: 부사절(과거) + 주절(과거)

▶ 「부사절(복합관계부사+주어₁+동사₁), 주절(주어₂+동사₂ ~)」에 맞춰 순서대로 적되 시제를 반드시 확인

01 그것은 말하는 사람이 언제 속도를 늦출지를 알 수 있도록 돕는다.
(when / down / know / to / it / slow / helps / the speaker)

02 네가 다른 선생님들에게 참여를 부탁하는 것이 좋을 것이다.
(be / it / for / to / ask / for / you / nice / will / other teachers / participation)

03 속어는 언어학자들이 알아내기에 꽤 어렵다.
(linguists / find out / quite / for / slang / to / is / difficult)

04 왕은 자신의 군대 앞에 다시 나타날 만큼 충분히 건강해졌다.
(again / enough / appear / was / well / to / the king / before / his / army)

05 람부탄 목재는 너무 작아서 집이나 배를 만드는 데 사용될 수 없다.
(houses or ships / small / too / Rambutan wood / be used / in / to / is / building)

06 그것은 그를 사물을 보는 일상적인 방식에서 벗어나 끌어 올리기에 충분히 강했다.
(of / things / the routine way / seeing / strong / him / it / lift / to / was / enough / out of)

07 한 문화가 다른 문화보다 나은지를 어떻게 판단할지를 아는 것은 어렵다.
(is / whether / to know / another / than / it / better / difficult / how / one culture / to determine / is)

08 운동과 움직임은 우리가 부정적인 에너지를 없애기 시작하는 좋은 방법이다.
(us / negative energies / a great way / exercise / to start / and / movement / is / for / getting rid of)

09 그들은 어디에 살지, 무엇을 먹을지, 그리고 무슨 제품을 사고 사용할지를 결정할 수 없었다.
(they / what / products / and / to live / to buy and use / where / couldn't / determine / to eat / what)

10 역사적 경향은 많은 사람들이 현상에 매달리게 할 만큼 충분히 강하다.
(a lot of / strong / make / the historical tendency / is / the status quo / enough / to / people / cling to)

STEP 1

영어 서술형 대비 필수 어법

✓ 핵심포인트

Q 「가주어(It) - 진주어」가 필요한 이유와 만드는 방법은?

A 영어에서는 주어가 길어지는 것을 되도록 피하려고 하는 특성이 있다. 그래서 긴 주어(진주어: to부정사구 혹은 that절)를 문장 뒤로 보내고, 빈 주어 자리에 의미가 없는 형식상의 주어(가주어: It)를 넣는다.

▶ 「가주어(It)–(의미상 주어)–진주어(to부정사구/that절)」의 형식 및 해석

1	**가주어(It)** ➕ **동사** ➕ **진주어(to부정사구)** It **can be helpful** to read your own essay aloud to hear how it sounds. : '진주어(to부정사구)는 ~(동사)하다'로 해석하며, to부정사구는 명사적인 용법(~하는 것)으로 주어로 쓰임
2	**가주어(It)** ➕ **동사** ➕ **진주어(that절)** It **is now apparent** that we must move to an assisted living facility. : '진주어(that절)는 ~(동사)하다'로 해석하며, that절은 명사절(~하는 것)로 주어로 쓰임
3	**가주어(It)** ➕ **동사** ➕ **(*의미상 주어)** ➕ **진주어(to부정사구)** It **was very** kind of you to carry the bag. It **is important** for us to identify context related to information. : 의미상 주어는 진주어(to부정사구) 앞에 위치하며, 특히 사람의 성품을 나타내는 형용사(careful, sensible, considerate, careless, silly, stupid, wise, nice)는 'of 목적격', 그 외는 'for 목적격'의 형태를 취함

* 의미상 주어는 문법적으로 필수 구성요소는 아니어서 생략 가능하나, 의미 차이를 발생시킬 수 있으므로 해석에 유의

💡 기출 포커스

영작으로 주로 출제되나 해석과 어법 오류 찾기 등으로도 종종 출제

▶ 「가주어(It)–(의미상 주어)–진주어(to부정사구/that절)」의 형태를 기본적으로 암기하는 것은 물론 해석, 영작에 어려움이 없을 정도가 되어야 함

STEP 2 영작을 위한 모양 및 뼈대잡기

예제 ❶

시간이 흐르면서 단어들이 의미가 변하는 것은 당연하다.
(it / change / their / is / for / words / to / meanings / over time / natural)

모양잡기 문장 성분(의미 단위) & 어법 확인

주어가 김 ⟶ 가주어(It)-진주어(to부정사구: 진주어에 주어, 동사 없음) 필요

시간이 흐르면서 단어들이 의미가 변하는 것은(주어) / 당연하다(동사)

가주어(It) / 당연하다(동사) /

[진주어] 단어들이(의미상 주어)➕의미가 변하는 것은(진주어)➕시간이 흐르면서(수식어)

뼈대잡기 문장 구조에 맞춰 단어 적기

가주어(It) / 당연하다(동사구) /

[to부정사구] 단어들이(for 목적격)➕의미가 변하는 것은(to부정사구)➕시간이 흐르면서(전치사구)

It / is natural / for words to change their meanings over time.

형용사(natural: 성품 X) ⟶ 「for 목적격(의미상 주어)+to부정사(진주어)」

▶ 가주어(It)를 놓으면서 to부정사구가 진주어가 되고, to부정사구의 행위를 나타내는 의미상 주어(for 목적격)가 필요하므로 「가주어(It)+동사(be 형용사)+for 목적격+진주어(to부정사구)」의 순서에 맞춰 적기

예제 ❷

과학자들이 이 과정을 피하지 않는 것이 중요하다.
(avoid / do / important / scientists / process / is / that / not / this / it)

모양잡기 문장 성분(의미 단위) & 어법 확인

주어가 김 ⟶ 가주어(It)-진주어(that절: 진주어에 주어, 동사 있음) 필요

과학자들이 이 과정을 피하지 않는 것이(주어) / 중요하다(동사)

가주어(It) / 중요하다(동사) / [진주어] that(접속사)➕과학자들이(주어)➕피하지 않는다(동사)➕이 과정을(목적어)

뼈대잡기 문장 구조에 맞춰 단어 적기

가주어(It) / 중요하다(동사구) / [명사절] that(접속사)➕과학자들이(명사)➕피하지 않는다(동사구)➕이 과정을(명사구)

It / is important / that scientists do not avoid this process.

진주어(that절) ⟶ 완전한 문장(주어+동사~)

▶ 가주어(It)를 놓은 뒤 동사구, 진주어(that절)를 쓰고, 진주어 that절은 「접속사(that)+주어(명사)+동사구~」의 완전한 문장으로 적기

01 이러한 사안들을 확인하는 깃은 중요하다.
(these / identify / is / important / to / it / issues)

02 이런 종류의 칭찬은 역효과를 낳는다는 것이 드러난다.
(that / it / sort of / backfires / this / turns out / praise)

03 모든 영국 성인들이 설문 조사를 받았을 것 같지는 않다.
(is / unlikely / adults / surveyed / British / it / that / all / were)

04 사람들을 그들의 행동에 근거하여 판단하는 것은 쉽다.
(judge / people / based on / to / is / easy / actions / their / it)

05 그녀의 의자를 이리저리 굴리는 것은 불가능하다.
(impossible / roll / it / is / her chair / to / from place to place)

06 누군가는 긍정적인 평을 듣는 것은 기분이 좋다.
(someone / positive / it / for / good / to / hear / comments / feels)

07 여러분이 필요할 것이라고 생각하는 것 이상을 적는 것이 합리적이다.
(is / you / think / you / will / sensible / to / it / than / need / take down / more)

08 그가 둘 다 잘할 수 없다는 것이 분명해졌다.
(couldn't / at both / became / that / he / it / a good job / do / clear)

09 우리가 감정이 없는 삶을 상상하는 것은 거의 불가능하다.
(a life / is / imagine / emotion / without / to / impossible / it / nearly / for / us)

10 건강을 유지하기 위해서 가능한 한 많은 물을 마시는 것이 필요하다.
(as / water / healthy / to / it / necessary / to / much / is / stay / as / drink / possible)

STEP

1 영어 서술형 대비 필수 어법

✓ 핵심포인트

Q 조동사의 역할과 조동사와 같은 기능을 하는 구문은 무엇이 있을까?

A 조동사는 동사의 뜻이 더 잘 전달될 수 있고, 상대방의 의도를 더 잘 파악할 수 있게 하는 역할을 한다. 간혹 조동사는 아니지만 조동사처럼 동사의 의미를 확장해 주는 특수 조동사 구문(had better, would rather, used to, may as well 등)도 있다.

▶ 조동사의 역할과 기능

1	**조동사 ⊕ have p.p.** He should have put on the TV. Your picture must have been taken within the last 6 months. : should have p.p.(~했어야 했다), must have p.p.(~였음에 틀림없다), may have p.p.(~였을지도 모른다), can't have p.p.(~였을 리가 없다), couldn't have p.p.(~할 수 없었을 것이다) 등의 조동사 구문 기억
2	**특수 조동사(*used to, had better, *would rather) ⊕ 동사원형** People used to eat more when food was available. I had better see a doctor now. I would rather make dinner. : can, should처럼 한 단어의 조동사도 있지만, 1개 이상의 단어로 이루어진 특수 조동사들도 있으며 그 쓰임과 용법은 일반 조동사와 동일
기타	**(명령, 요구, 결정, 주장, 제안의) 동사 ⊕ that ⊕ 주어 ⊕ (should) 동사원형** He suggested to his son that he go ask the question to the elephant trainer. (당위성) The study suggests that sweet candy is harmful. (사실) : demand, insist, request, recommend, suggest 등의 동사들은 that절의 내용이 당위성, 즉 가정을 담고 있어 시제나 인칭의 영향을 받지 않으므로 「that 주어 + (should) 동사원형」이 되지만, '당위성'이 아닌 일반 '사실/상태'를 의미하면 주절의 시제에 맞춤

* be used to 동사원형(~하는 데 사용되다)/동명사(~하는 데 익숙하다)는 용법과 의미에 있어 분명한 차이가 있으며, would rather는 「would rather A than B(B하느니 차라리 A할 것이다)」의 확장 구문도 있음

💡 기출 포커스

단일 조동사보다는 특수 조동사의 어법 문항으로 종종 출제

▶ 문장에서 조동사와 특수 조동사들의 어법적인 쓰임을 명확히 알고, 의미에 알맞은 '조동사 + 동사' 형태로 영작할 수 있어야 함

영작을 위한 모양 및 뼈대잡기

예제 ①

나는 네 잎 클로버들을 많이 찾아다니곤 했는데, 하나도 발견하지 못했다.
(I / a lot / but / used / to / one / look for / four-leaf clovers / I / never / found)

모양잡기 문장 성분(의미 단위) & 어법 확인

시제(과거), ~하곤 했다(used to 동사원형), 2개 절이 접속사(but)로 병렬연결

나는 네 잎 클로버들을 많이 찾아다니곤 했다(절₁) / 그런데도(접속사)⊕나는 하나도 발견하지 못했다(절₂)

[절₁] 나는(주어)⊕찾아다니곤 했다(동사)⊕네 잎 클로버들을(목적어)⊕많이(수식어) /

[절₂] 그런데도(접속사)⊕나는(주어)⊕발견하지 못했다(동사)⊕하나도(목적어)

뼈대잡기 문장 구조에 맞춰 단어 적기

[절₁] 나는(명사)⊕찾아다니곤 했다(동사구)⊕네 잎 클로버들을(명사구)⊕많이(부사구) /

[절₂] but(접속사)⊕나는(명사)⊕발견하지 못했다(동사구)⊕하나도(명사)

I used to look for four-leaf clovers a lot / but I never found one.

▶ 「조동사(used to)+동사원형」의 형식에 맞춰 적고 두 개의 절을 등위접속사(but)로 연결하기 used to + 동사원형(look for)

예제 ②

한 간호사는 쌍둥이들이 한 인큐베이터에 함께 놓여야 한다고 제안했다.
(one incubator / a nurse / that / be / together / kept / the twins / in / suggested)

모양잡기 문장 성분(의미 단위) & 어법 확인

시제(과거), 동사(suggest), 목적어(that절)

한 간호사는(주어) / 제안했다(동사) / 쌍둥이들이 한 인큐베이터에 함께 놓여야 한다고(목적어)

한 간호사는(주어) / 제안했다(동사) /

[목적어] that(접속사)⊕쌍둥이들이(주어)⊕함께 놓여야 한다(동사)⊕한 인큐베이터에(수식어)

뼈대잡기 문장 구조에 맞춰 단어 적기

한 간호사는(명사구) / 제안했다(동사) /

[명사절] that(접속사)⊕쌍둥이들이(명사구)⊕함께 놓여야 한다(동사구)⊕한 인큐베이터에(전치사구)

A nurse / suggested / that the twins be kept together in one incubator.

suggest(제안하다) → that 주어 + (should) 동사원형(be)

▶ suggest가 '제안하다'의 의미이므로 「suggest that 주어+(should) 동사원형 ~」의 순서에 맞춰 적기

01 나는 반나절을 잤음에 틀림없다.
(must / the day / slept / have / I / half)

02 Chelsea는 테니스를 치느니 차라리 영화를 보러 갈 것이다.
(would / a movie / than / tennis / play / go / Chelsea / rather / see)

03 그는 그들이 특정한 장소에서 그를 만날 것을 요청했다.
(at / he / him / join / requested / a specific location / that / they)

04 우리는 우리의 다음 분점을 위해 더 좋은 장소를 고를 수는 없었을 것이다.
(our / couldn't / for / have / next / picked / we / a better location / branch)

05 네 건강을 증진시키려면 너는 가게까지 걸어가는 것이 좋을 듯하다.
(seems / to improve / it / that / you / walk / had better / to the shop / your health)

06 그들은 기차가 그들의 아파트를 지나 운행하곤 했던 시간 즈음에 전화를 했다.
(their apartments / used to / called / run / past / around the time / they / the trains)

07 그는 William이 남은 가족이 잠자리에 들 때 잠자리에 들 것을 주장했다.
(the family / he / the night / William / that / retire for / when / the rest of / insisted / did)

08 방화범들은 경비원이 지키고 있어야 할 구역에 들어갔다.
(entered / guarding / been / the area / the security guard / should / the arsonists / have)

09 많은 연구는 책상 상태가 당신이 일하는 방식에 영향을 줄지도 모른다고 말한다.
(of / affect / your desk / work / studies / you / the state / suggest / that / a number of / might / how)

10 당신이 처음 읽기를 배우고 있었을 때, 당신은 글자들의 소리에 관한 특정한 사실들을 배웠을지도 모른다.
(to read, / you / may / specific facts / about / when / were / first / the sounds of letters / studied / learning / have / you)

주어진 우리말과 같도록 괄호 안의 단어를 배열하여 오른쪽에 각각 적어 봅시다.
(단, 제시된 단어만 사용, 대/소문자 구별, 문장부호 적기)

STEP 1 영어 서술형 대비 필수 어법

✅ 핵심포인트

Q 5형식 문장(주어 + 동사 + 목적어 + 목적보어)에서 목적보어는 왜 필요하고 동사에 따라 어떤 형태를 취할까?

A 동사와 목적어만으로는 문장의 의미를 완전히 전달할 수 없을 때, 목적어를 보충해 주는 말(목적보어)이 필요하며, 동사에 따라 목적보어의 형태(동사원형, 형용사, 명사, to부정사)가 달라진다.

▶ 동사에 따른 목적보어의 종류

1	지각동사 ⊕ 목적어 ⊕ 목적보어(동사원형 or *형용사) When Amy heard her name called, she stood up and made her way to the stage. : 지각동사(see, watch, hear, smell, feel 등)
2	사역동사 ⊕ 목적어 ⊕ 목적보어(동사원형 or *형용사) "No," the master insisted, "let him continue." : 사역동사(have, let, make 등)
3	일반 동사 1 ⊕ 목적어 ⊕ 목적보어(*형용사 or 명사) I find my whole body loosening up and at ease. : 일반 동사(consider, find, keep, leave 등)
4	일반 동사 2 ⊕ 목적어 ⊕ 목적보어(to부정사) A Media Studies class requires us to film a short video. : 일반 동사(allow, ask, cause, expect, require, encourage, want 등)
기타	준사역동사(help) ⊕ 목적어 ⊕ 목적보어(동사원형 or to부정사) This special recognition would help her to continue fulfilling her life-long dream.

* 목적보어로 쓰이는 형용사는 분사를 포함하며, 목적어와 목적보어의 관계가 능동(현재분사), 수동(과거분사)에 따라 달라짐

💡 기출 포커스

단어 배열이나 어법 오류 찾기 문제 유형으로 단골 필수 기출

▶ 동사의 종류에 따른 목적보어를 기본적으로 알고 있어야 하며, 우리말을 봤을 때 머리에 바로 문장이 영작될 정도가 되도록 '5형식 구조'에 익숙해지는 연습 필요

영작을 위한 모양 및 뼈대잡기

예제 ❶

그는 더 이상 새들이 노래하는 것을 들을 수 없다.
(can / no longer / he / hear / the birds / sing)

모양잡기 ▶ 문장 성분(의미 단위) & 어법 확인

그는(주어) / 더 이상 들을 수 없다(동사) / 새들이(목적어) / 노래하는 것을(목적보어)

시제(현재), 지각동사(듣다) → 목적보어(동사원형), 목적어(새들)와 목적보어(노래하는)의 관계 → 능동

뼈대잡기 ▶ 문장 구조에 맞춰 단어 적기

그는(명사) / 더 이상 들을 수 없다(동사구) / 새들이(명사구) / 노래하는 것을(동사원형)

He / can no longer hear / the birds / sing.

동사구: 「can(조동사)+no longer(부정부사구)+hear(지각동사)」, hear의 목적보어 → 동사원형 sing

▶ 5형식에 맞춰 제시 단어를 순서대로 적되, 지각동사의 목적보어는 동사원형이므로 sing 적기

예제 ❷

지도자는 어떻게 사람들 스스로가 중요하다고 느끼게 하는가?
(does / people / feel / make / a leader / how / important)

모양잡기 ▶ 문장 성분(의미 단위) & 어법 확인

어떻게(부사) / does(조동사) / 지도자는(주어) / ~하게 하다(동사) / 사람들 (스스로가)(목적어) / 중요하다고 느끼다(목적보어)

의문사(부사), does(조동사, 항상 의문사 다음), 사역동사(~하게 하다) → 목적보어(동사원형), 목적어(사람들)와 목적보어(느끼다)의 관계 → 능동

뼈대잡기 ▶ 문장 구조에 맞춰 단어 적기

어떻게(부사) / does(조동사) / 지도자는(명사구) / ~하게 하다(동사) / 사람들 (스스로가)(명사) / 중요하다고 느끼다(원형부정사구)

How / does / a leader / make / people / feel important?

make의 목적보어(동사구) → 감각동사(feel) + 주격보어(형용사: important)

▶ 5형식에 맞춰 제시 단어를 순서대로 적되, 사역동사의 목적보어는 동사원형이므로 원형부정사구 feel important 적기

01 그는 그의 요리법을 비밀로 유지했다.
(he / his / kept / recipe / a secret)

02 나는 뭔가가 내 쪽으로 기어오는 것을 보았다.
(I / me / saw / toward / creeping / something)

03 망원경은 우리가 우주로 더 멀리 볼 수 있게 해준다.
(telescopes / further / space / into / let / see / us)

04 각 그룹은 상대 그룹을 적으로 여겼다.
(the / each / an enemy / group / other / group / considered)

05 그들은 우리가 사물을 우리 자신의 관점에서 볼 수 있도록 도왔다.
(perspectives / helped / things / own / have / they / our / see / in / us)

06 당신의 예산에 대해 생각하는 것은 당신의 손바닥에 땀이 나게 할지도 모른다.
(your / about / budget / make / might / palms / sweat / thinking / your)

07 만일 당신이 TV가 설치되길 원한다면, 추가 요금이 있다.
(an additional fee / the TV / if / you / want / there / installed, / is)

08 당신은 직원들이 직접 음식을 가져오도록 격려할 수 있다.
(you / themselves / to / food / encourage / employees / can / bring in)

09 과학자들은 기후 변화가 더 많은 강우량을 가져올 것으로 예상한다.
(change / climate / expect / more / rainfall / result in / scientists / to)

10 우리는 그것들이 닦일 필요가 없는 한 손대지 않은 채 컵들을 놔둘 것이다.
(they / unless / need / we / the cups / will / cleaned / to / be / untouched / leave)

주어진 우리말과 같도록 괄호 안의 단어를 배열하여 오른쪽에 각각 적어 봅시다.
(단, 제시된 단어만 사용, 대/소문자 구별, 문장부호 적기)

STEP 1 영어 서술형 대비 필수 어법

✅ 핵심포인트

Q 수동태가 필요한 이유와 5형식에서 지각·사역동사의 수동태 형태는?

A 수동태는 행위의 대상을 강조하기 위해 사용한다. 5형식(주어 + 동사 + 목적어 + 목적보어)을 수동태로 전환할 때, 대부분은 목적보어의 형태가 그대로(형용사, 명사, 분사) 유지되나 지각·사역동사가 있는 문장에서의 목적보어(동사원형)는 to부정사로 바뀐다.

▶ 지각·사역동사의 수동태

1	**지각동사의 수동태** (be p.p. ➕ to부정사) She felt the train move slowly. (능동) → The train was felt to move slowly. (수동) : 지각동사(feel)의 목적보어인 동사원형(move)은 수동태에서 「be p.p. + to부정사(to move)」의 형태가 됨
2	**사역동사의 수동태** (be p.p. ➕ to부정사) I made him clean his room. (능동) → He was made to clean his room. (수동) : 사역동사(make)의 목적보어인 동사원형(clean)은 수동태에서 「be p.p. + to부정사(to clean)」의 형태가 됨
기타	**목적어가 that절인 수동태** (be p.p. ➕ that절) He says that he noticed that his goats didn't sleep at night after eating some berries. (능동) → It is said that he noticed that his goats didn't sleep at night after eating some berries. (수동) : 영어는 주어가 긴 경우를 피하기 위해 가주어(It)를 이용하여 「It + is p.p. + that절」처럼 형태가 바뀜 즉, 가주어(It)를 문장 앞에 놓고 동사만 수동태(be p.p.) 형태로 둔 뒤 나머지는 그대로 씀

💡 지각동사(see, watch, hear, smell, feel 등), 사역동사(have, let, make)

💡 기출 포커스

일반 수동태 출제보다는 지각동사나 사역동사의 수동태에 관한 어법, 문장 전환으로 주로 출제

▶ 지각동사나 사역동사의 수동태나 목적어가 that절일 때, 가주어(It)를 사용하는 수동태의 경우를 명확히 알아둬야 함

2 영작을 위한 모양 및 뼈대잡기

예제 1

뭔가가 나를 향해 기어오는 것이 보였다.
(me / was / seen / creep / toward / something / to)

모양잡기 문장 성분(의미 단위) & 어법 확인

뭔가가(주어) / 기어오는 것이 보였다(동사) / 나를 향해(수식어)

시제(과거), 지각동사(보였다) 수동태 →「be p.p. + to부정사」

──────────────────────────

뼈대잡기 문장 구조에 맞춰 단어 적기

뭔가가(명사) / 기어오는 것이 보였다(동사구) / 나를 향해(전치사구)

Something / was seen to creep / toward me.

「주어 + be p.p. + to부정사구(to creep ~)」, 'by 행위자'는 생략 가능

▶ 지각동사의 수동태 「be p.p. + to부정사」에 맞춰서 순서대로 적기

예제 2

중국인들이 800년대에 처음으로 불꽃놀이를 만들었다고 한다.
(made / that / is / in the 800s / the Chinese / said / it / first / fireworks)

모양잡기 문장 성분(의미 단위) & 어법 확인

주어가 김 →「가주어(It)-진주어(that절)」필요,
시제(주절: 현재, 진주어: 과거), 목적어 that절 수동태

중국인들이 800년대에 처음으로 불꽃놀이를 만들었다(주어) / (~라고) 한다(동사)

가주어(It) / (~라고) 한다(동사) /

[진주어] that(접속사) ⊕ 중국인들이(주어) ⊕ 처음으로 만들었다(동사) ⊕ 불꽃놀이를(목적어) ⊕ 800년대에(수식어)

──────────────────────────

뼈대잡기 문장 구조에 맞춰 단어 적기

가주어(It) / (~라고) 한다(동사구) /

[명사절] that(접속사) ⊕ 중국인들이(명사구) ⊕ 처음으로 만들었다(동사구) ⊕ 불꽃놀이를(명사) ⊕ 800년대에(전치사구)

It / is said / that the Chinese first made fireworks in the 800s.

「It + is p.p. + that 주어 + 과거동사 ~」

▶ 목적어가 that절인 문장의 수동태는 「It + is p.p. + that 주어 + 동사 ~」에 맞춰서 순서대로 적기

01 뭔가가 벽을 따라 천천히 움직이는 것이 들렸다.
(slowly / the walls / move / was / to / along / something / heard)

02 청중들은 선물을 로비로 가져가라는 요청을 받았다.
(to / the gifts / was / to / the audience / the lobby / asked / take)

03 추운 겨울날에는 아늑한 모자가 필수라고 한다.
(winter's day / said / on / a must / is / a cozy hat / it / that / is / a cold)

04 그 사람들에게 최대 3개까지 선택권이 허용되었다.
(to / three / select / options / were / the people / permitted / up to)

05 지역 아이들은 드럼 그룹에 가입하고 노래를 부르도록 장려되었다.
(drum groups / and / encouraged / were / the local kids / join / to / sing)

06 주민들은 어쩔 수 없이 그들의 마을 전체를 내륙으로 옮겨야 했다.
(move / were / to / inland / their entire town / forced / the residents)

07 두 번째 그룹은 오직 제스처만 사용할 수 있고 말은 사용이 안 되었다.
(but / gestures / allowed / only / to / the second group / speech / use / was / no)

08 정신이 온전하고 평범한 사람들도 명백한 사실들을 부정하게 될 수 있었다.
(made / the obvious facts / people / to / could / deny / be / the sane and ordinary)

09 손이 계단 사이에서 뻗어져 내 발목을 잡는 것이 보였다.
(was / to / grab / from / and / my ankle / seen / reach out / a hand / between the steps)

10 금 세공업자들은 그들이 믿을 만하다고 여겨졌기 때문에 더 높은 임금을 받았다.
(perceived / because / to / trustworthy / be / the goldsmiths / were / they / higher wages / earned)

STEP **1** 영어 서술형 대비 **필수 어법**

✔ 핵심포인트

Q 문장에서 가목적어의 사용 이유와 해석 방법은?

A 목적어가 긴 경우 목적어 자리에 가목적어(it)를 넣고 진목적어를 문장 뒤로 보낸 형태로, 5형식에서 주로 볼 수 있는 구조이며 가목적어(it)는 해석하지 않는다.

▶ 가목적어(it) - 진목적어(to부정사구/that절)

1

가목적어(it) ➕ **목적보어(형용사/명사)** ➕ **진목적어(to부정사구)**

Many African language speakers would consider it absurd to use a single word like "cousin" to describe both male and female relatives.

: 목적어(to use a single word ~ relatives)가 너무 길어 목적어 자리에 it을 두고, 목적어(to부정사구)를 목적보어 뒤로 보낸 「가목적어(it)-진목적어(to부정사구)」 구문

2

가목적어(it) ➕ **목적보어(형용사/명사)** ➕ **진목적어(that절)**

I found it remarkable that he had apparently not considered the question.

: 목적어(that he ~ question)가 너무 길어 목적어 자리에 it을 두고, 목적어(that절)를 목적보어 뒤로 보낸 「가목적어(it)-진목적어(that절)」 구문

💡 주로 가목적어(it)를 필요로 하는 동사(believe, consider, think, find, make 등)

🔅 기출 포커스

「가목적어(it)-진목적어(to부정사구/that절)」는 어법 오류 찾기 등의 유형으로 주로 출제

▶ 「가목적어(it)-진목적어(to부정사구/that절)」의 형식과 이런 형식을 취하는 동사들을 반드시 기억해야 함

2 영작을 위한 모양 및 뼈대잡기

예제 ①

일부 국가들은 안전한 식수를 공급하는 것이 어렵다는 것을 안다.
(it / to / drinking / water / provide / safe / difficult / some countries / find)

모양잡기 문장 성분(의미 단위) & 어법 확인

시제(현재), 목적어가 김 → 「가목적어(it)-진목적어(to부정사구/that절)」,
동사(find), 진목적어에 주어 따로 없음 → to부정사구(명사구)

일부 국가들은(주어) / 어렵다는 것을 안다(동사) / 안전한 식수를 공급하는 것이(목적어)
일부 국가들은(주어) / 안다(동사)➕가목적어(it)➕어려운(목적보어) / 안전한 식수를 공급하는 것이(진목적어)

뼈대잡기 문장 구조에 맞춰 단어 적기

일부 국가들은(명사구) / 안다(동사)➕가목적어(it)➕어려운(형용사) / 안전한 식수를 공급하는 것이(to부정사구)
Some countries / find it difficult / to provide safe drinking water.

진목적어(명사구) → to부정사구(명사적 용법)

▶ 「주어(명사구)+동사+가목적어(it)+목적보어(difficult)+진목적어(to부정사구)」의 형식에 맞춰 적고, 진목적어 앞에서 끊어(/) 읽으면 해석이 명확

예제 ②

그의 반응은 그가 자신의 직감을 믿는다는 것을 분명하게 했다.
(his response / made / trusted / his gut feeling / that / he / it / clear)

모양잡기 문장 성분(의미 단위) & 어법 확인

시제(과거), 목적어가 김 → 「가목적어(it)-진목적어(to부정사구/that절)」,
동사(make), 진목적어에 주어, 동사 모두 있음 → that절(명사절)

그의 반응은(주어) / 분명하게 했다(동사) / 그가 자신의 직감을 믿는다는 것을(목적어)
그의 반응은(주어) / ~하게 했다(동사)➕가목적어(it)➕분명한(목적보어) / 그가 자신의 직감을 믿는다는 것을(진목적어)

뼈대잡기 문장 구조에 맞춰 단어 적기

그의 반응은(명사구) / ~하게 했다(동사)➕가목적어(it)➕분명한(형용사) / 그가 자신의 직감을 믿는다는 것을(명사절)
His response / made it clear / that he trusted his gut feeling.

진목적어(명사절 that절)

▶ 「주어(명사구)+동사+가목적어(it)+목적보어(clear)+진목적어(that절)」의 형식에 맞춰 적기

01 많은 영화배우는 정상적인 삶을 사는 것이 어렵다고 여긴다.
(it / a normal life / lead / film stars / difficult / many / find / to)

02 이것은 목표에 집중하는 것을 거의 불가능하게 한다.
(to / impossible / this / nearly / the goal / it / stick / to / makes)

03 우리는 우리 회사가 긴 점심시간을 가진 것이 좋다고 생각했다.
(thought / has / great / we / a long lunch break / it / our company / that)

04 그는 그의 시간표를 바꿀 수 없다는 것이 불공평하다고 생각했다.
(that / he / it / change / his time schedule / unfair / could not / considered / he)

05 만약 개가 환자 근처에 앉으면, 환자는 안심하기 더 쉽다고 여겼다.
(a patient. / to / easier / relax / the dog / sat / near / if / found / the patient / it)

06 Rosa는 우리의 행복이 그녀에게 또한 중요하다는 것을 분명하게 했다.
(to / made / as well / that / her / our happiness / was / it / clear / important / Rosa)

07 여자들은 그들이 브레이크를 쉽게 누를 수 없다는 것이 불만스럽다고 여긴다.
(it / the brakes / easily / they / frustrating / women / squeeze / find / that / cannot)

08 더 많은 회사들이 언제라도 어떤 물건이든 배달하는 것이 가능할 수 있도록 노력할 것이다.
(any time / more companies / to deliver / make / any goods / will / it / try to / possible)

09 학생들은 동물들이 수면을 통해 혹독한 겨울을 이겨낸다는 것이 놀랍다고 생각했다.
(it / animals / that / harsh winters / sleeping / thought / overcome / the students / amazing / through)

10 의사들은 그들의 기록을 보관하기 위해 다른 사람을 고용하는 것이 유리하다고 생각할 것이다.
(it / to hire / their records / someone else / doctors / to keep / will / consider / advantageous)

STEP 1 영어 서술형 대비 필수 어법

✔ 핵심포인트

Q 문장 내에서의 간접의문문의 형식과 역할은 무엇인가?

A 직접의문문이 「의문사 + 동사 + 주어」의 형식인 반면, 간접의문문은 「의문사 + 주어 + 동사」의 형식인 명사절로 문장 내에서 주어, 목적어, 보어의 역할을 한다.

▶ 간접의문문의 형태와 역할

1

간접의문문*(의문사 ⊕ 주어 ⊕ 동사)

- How we invest time is not our decision alone to make. (주어)
- We know what is coming next. (목적어)
- That place is where I'm going. (보어)

: 간접의문문은 명사절로 문장 내에서 주어, 목적어, 보어 등의 역할을 하며, '~하는지'로 해석

2

간접의문문 활용(의문사 有 ⊕ 의문사 無)

① Would you guess?
② Who has the larger hippocampus?
①+②=③ Who would you guess has the larger hippocampus?

: who는 의문사이자 주어 역할을 하고, 주절의 동사가 guess이므로 의문사(who)는 문장 맨 앞에 위치, 특히 주절 안에 guess, imagine, believe, suppose, think 등의 동사가 오면 의문사는 문두에 위치함

* how를 비롯해 일반 의문사들은 「의문사+주어+동사」의 형태를 주로 취하나, 예외적으로 how는 일부 「how 형/부+주어+동사」를 따름

🔅 기출 포커스

의문사의 쓰임에 대한 어법과 간접의문문의 서술형 영작으로 주로 출제

▶ 의문사와 관계대명사의 구분이 필요하며, 간접의문문의 어순을 반드시 숙지

예제 ❶

스스로를 확실히 알고 당신의 약점이 무엇인지를 파악해라.
(are / get to / your weaknesses / really / and / learn / what / know / yourself)

모양잡기 **문장 성분(의미 단위) & 어법 확인**

명령문, 2개의 절(절₁, 절₂)이 병렬연결, 절₂는 의문사 포함(간접의문문)

스스로를 확실히 알고(절₁) / 당신의 약점이 무엇인지를 파악해라(절₂)

[절₁] 확실히 알아라(동사₁)➕스스로를(목적어₁) / [절₂] 그리고(접속사)➕파악해라(동사₂)➕당신의 약점이 무엇인지를(목적어₂)

뼈대잡기 **문장 구조에 맞춰 단어 적기**

[절₁] 확실히 알아라(동사구)➕스스로를(명사) / [절₂] and(접속사)➕파악해라(동사)➕당신의 약점이 무엇인지를(명사절)

Get to really know yourself / and learn what your weaknesses are.

간접의문문: 「의문사(what) + 주어 + 동사」

▶ 2개의 명령문을 등위접속사(and)로 병렬연결시키고, 간접의문문(명사절)이 포함되도록 순서에 맞춰 적기

예제 ❷

계산원은 그녀에게 어떻게 지내는지를 물었다.
(was / asked / she / the cashier / her / how / doing)

모양잡기 **문장 성분(의미 단위) & 어법 확인**

계산원은(주어) / 물었다(동사) / 그녀에게(간접목적어) / 어떻게 지내는지를(직접목적어)

시제(과거), 4형식 문장(주어 + 동사 + 간접목적어 + 직접목적어)

뼈대잡기 **문장 구조에 맞춰 단어 적기**

계산원은(명사구) / 물었다(동사) / 그녀에게(명사) / 어떻게 지내는지를(명사절)

The cashier / asked / her / how she was doing.

명사절이 간접의문문(의문사(how) + 주어 + 동사), 간접의문문의 주어는 she, 시제 일치(주절이 과거 → was doing)

▶ 4형식 문장 「주어(명사구)+동사+간접목적어(명사)+직접목적어(간접의문문)」의 순서로 적되, 직접목적어 자리에 간접의문문(명사절)이 포함되도록 순서에 맞춰 적기

01 너는 우리가 어느 길로 왔는지 아니?
(which / know / way / we / you / do / came from)

02 나는 네게 알들이 어디 있는지 내게 말해달라고 요청했다.
(tell / asked / I / the eggs / where / you / to / me / are)

03 우리 대부분은 우리가 스포츠가 무엇인지 안다고 생각한다.
(think / us / sports / what / most of / know / we / are)

04 Sophie는 Angela가 무엇을 원하는지에 관해 아무것도 모른다.
(is / about / Angela / wants / Sophie / clueless / what)

05 우리의 문화는 우리가 누구인지 그리고 우리가 서 있는 곳의 일부분이다.
(who / of / we / is / part / stand / are / we / and / our culture / where)

06 우리는 이러한 설문 조사가 어떻게 이루어지는지 대개 모른다.
(not / usually / are / how / do / know / we / these surveys / conducted)

07 여러분은 태양의 중심에 있는 불이 얼마나 뜨거운지 추측할 수 있는가?
(the fire / how / you / at / the sun / the center / guess / can / hot / of / is)

08 이벤트가 언제 일어나기로 되어 있는지를 기억하도록 노력해라.
(when / remember / to / supposed / try / an event / is / to / take place)

09 만일 당신이 주지사가 누구인지 잊어버렸다면, 친구에게 물어보라.
(the governor / who / a friend / ask / if / is / forgotten / you / have)

10 당신은 왜 그것이 가장 흔하게 사용되는 색인지 궁금해해 본 적이 있는가?
(wondered / the / hue / most / have / commonly used / it / ever / is / why / you)

주어진 우리말과 같도록 괄호 안의 단어를 배열하여 오른쪽에 각각 적어 봅시다.
(단, 제시된 단어만 사용, 대/소문자 구별, 문장부호 적기)

맞은 개수 / 10

정답 및 해설 **p.25**

STEP 1 영어 서술형 대비 필수 어법

✔ 핵심포인트

Q 일반 분사구문과 독립분사구문의 차이는 무엇이며 역할은 무엇인가?

A 주절의 주어와 종속절의 주어가 같으면, 일반 분사구문을 사용한다. 그러나 분사가 자체의 주어를 독립적으로 가지면 '독립분사구문(with + 분사구문)'의 형태를 취하며 문장에서 '부사' 역할을 한다.

▶ 분사구문과 독립분사구문

일반 분사구문(시간, 이유, 조건, 양보, 양태, 부대상황)

1

- *When meeting(=When you meet) someone in person, smiling can portray warmth. (시간)
- Disappointed(=As he was disappointed), he went to Paderewski and explained his difficulty. (양태)
- The smaller vessels are placed within the larger vessels, the bottoms being covered with aquarium decorations. (주절 주어 The smaller vessels≠종속절 주어 the bottoms)
- The president conducted the opening, pressing(=and he pressed) the switch that released the first water. (연속 동작)

: ① 분사구문은 문장에서 '부사' 역할을 하며 시간, 이유, 조건, 양보, 양태(~한 채), 부대상황(동시 동작, 연속 동작) 등이 있음
 ② 생략된 주어와 동사의 관계에 따라 수동 또는 능동 분사구문이 결정되므로 생략 주어를 앞에 두고 be동사를 넣어 수동과 능동 구분
 ③ 주절의 주어와 종속절의 주어가 다를 때, 주어를 남겨두고 일반 분사구문을 쓰는 경우도 있음
 ④ 연속 동작을 나타내는 경우, 특히 중문(주절 + 접속사 + 중문)에서는 등위접속사를 생략하고 V-ing로 바꾼 뒤 시제를 반드시 확인

독립분사구문(with + 분사구문)

2

- With her mother sitting proudly in the audience, Mary felt proud of herself.
- They shook their hands with her arms raised over their heads.

: ① 분사가 자체의 주어를 독립적으로 갖는 경우 '독립분사구문' 사용
 ② 목적어(her mother)가 동작을 하는 경우로 V-ing가 되며 '(목적어)가 ~한, ~하면서'로 해석
 ③ 목적어(her arms)가 동작을 당하는 경우로 p.p.가 되어 '(목적어)가 ~된, ~한 채'로 해석하며, 참고로 raise는 타동사이므로 p.p. 가능(자동사면 불가)

* 부사절을 분사구문으로 만들 때 접속사를 지우나, 접속사의 의미를 강조 시 뜻을 확실히 하기 위해 그대로 두기도 함(접속사+V-ing/p.p.)

★ with + 분사구문(V-ing/p.p.) : ~하면서, ~한 채

　① 「with 명사 V-ing/p.p.」 형태이면, 독립분사구문인 「with + 분사구문」을 떠올리기
　② '명사(주어) + 분사구문(동사)'로 해석했을 때, 주어와 동사의 관계가 능동이면 V-ing, 수동이면 p.p.로 적기

💡 기출 포커스

분사구문은 어법 오류 찾기, 영작, 문장 전환 등의 문제 유형으로 단골 필수 기출

▶ 해석은 기본이며 문장 내 적절한 형태(부사절 → 분사구문)로 들어갔는지와 「with + 분사구문」의 형태 및 의미를 분명하게 알고 있어야 어법, 영작 문제 해결 가능, 특히 종속절과 분사구문의 형태를 서로 바꿔 쓰는 문제가 출제되기도 함
(unit 16. 문장 전환 1 참고)

2 영작을 위한 모양 및 뼈대잡기

예제 ❶

댐으로 막히면, 연어의 생활주기는 완결될 수 없다.

(if / completed / by / a salmon's life cycle / be / a dam / cannot / blocked)

모양잡기 **문장 성분(의미 단위) & 어법 확인**

시제(현재), 수식어: 부사(조건: 분사구문), 주절 주어(연어의 생활주기)

댐으로 막히면(수식어) / 연어의 생활주기는 완결될 수 없다(주절)

[수식어] 만약 ~하면(접속사)➕(연어의 생활주기가: 주어)➕댐으로 막히다(동사) /

[주절] 연어의 생활주기는(주어)➕완결될 수 없다(동사)

...

뼈대잡기 **문장 구조에 맞춰 단어 적기**

[분사구문] If(접속사)➕댐으로 막힌(과거분사구) /

[주절] 연어의 생활주기는(명사구)➕완결될 수 없다(동사구)

If blocked by a dam, / a salmon's life cycle cannot be completed.

조건절 주어=주절 주어, by a dam을 통해 수동태 구문 파악(be blocked)

▶ 주절의 주어가 조건절의 주어와 동일하므로 「부사절 접속사(If)+분사구(being p.p.~), 주어(명사구)+동사구(cannot+be p.p.」의 순서에 맞춰 적되, being은 생략가능

예제 ❷

포식자는 앞쪽으로 향하고 있는 눈을 가지도록 진화했다.

(predators / forward / evolved / facing / eyes / with)

모양잡기 **문장 성분(의미 단위) & 어법 확인**

시제(과거), 수식어: 부사(조건: 독립분사구문)

포식자는(주어) / 진화했다(동사) / 앞쪽으로 향하고 있는 눈을 가지도록(수식어)

...

뼈대잡기 **문장 구조에 맞춰 단어 적기**

포식자는(명사) / 진화했다(동사) / [독립분사구문] 앞쪽으로 향하고 있는 눈을 가지도록(전치사구)

Predators / evolved / with eyes facing forward.

「with+목적어(눈)+능동 분사구문(앞쪽으로 향하고 있는)」

▶ 주어와 동사 다음에 이어지는 독립분사구문인 「with+목적어+분사구문(V-ing)」의 순서에 맞춰 적기

01
그는 네가 코를 골아서 그가 잘 수 없다고 말했다.
(he / you / said / snoring / sleep / couldn't / with / he)

02
피곤해서, 나는 바닥에 드러누워 잠이 들었다.
(I / on / and / lay / down / fell / tired / asleep / the floor)

03
그는 무슨 말을 해야 할지 모른 채 다시 말하려고 노력했다.
(not / to speak / tried / what to say / again, / knowing / he)

04
수치심을 느낀 뒤, Mary는 그 인형을 아이에게 건네주었다.
(handed / Mary / shameful, / the child / the doll / feeling / to)

05
발견되었을 때, 모든 거짓말은 간접적인 해로운 영향을 끼친다.
(discovered, / harmful effects / lying / when / indirect / has / all)

06
완전히 충전되었을 때, 배터리 표시등이 파란색으로 바뀐다.
(charged, / blue / indicator / turns / the battery / fully / light / when)

07
나는 학기말 과제가 첨부된 그녀의 이메일을 특히 소중히 여긴다.
(treasure / I / attached / her / term papers / emails / with / especially)

08
스스로 놀라며, 그 소년은 그의 첫 두 경기를 쉽게 이겼다.
(his / two / won / first / easily / the boy / himself, / matches / surprising)

09
개구리는 사라지고, 그것의 자리는 잘생긴 왕자에 의해 차지된다.
(by / disappears, / a handsome prince / its place / being / the frog / taken)

10
수상자들은 그들의 디자인이 인쇄된 티셔츠를 받을 것이다.
(T-shirts / the winners / with / on / their design / receive / printed / will / them)

주어진 우리말과 같도록 괄호 안의 단어를 배열하여 오른쪽에 각각 적어 봅시다.
(단, 제시된 단어만 사용, 대/소문자 구별, 문장부호 적기)

맞은 개수 / 10

정답 및 해설 p.27

STEP 1 영어 서술형 대비 필수 어법

✔ 핵심포인트

Q 관계대명사의 역할과 꼭 기억해야 할 요소는 무엇일까?

A 관계대명사는 공통된 부분이 있는 두 개의 문장을 한 문장으로 연결하여 관계를 나타내는 대명사로, 선행사를 수식하는 '형용사'의 역할을 한다는 점이 중요하다. 특히 what이나 whose가 어법이나 서술형에서 가장 많이 출제되므로 기본 개념과 쓰임을 명확히 기억해야 한다.

▶ 관계대명사 & 관계부사

1

관계대명사 & 관계부사: 한정적 용법(형용사 역할)

- It's an event for those [who want to exchange their extra seeds].
- We read e-books [whose format may be plain text, HTML, or PDF].
- Success wasn't something [that had just happened to them due to luck].*
- Consider a situation [where(=in which) an investigator is studying deviant behavior].

: 관계대명사는 「접속사+대명사」로, 관계부사는 「전치사+which」로 대체 가능하며 관계부사는 「접속사+부사」의 역할

관계대명사 & 관계부사: 계속적 용법(앞의 내용을 보충 설명하는 역할)

This problem causes another subtle imbalance, [which triggers another].

: 계속적 용법에서 콤마(,) 뒤에 오는 관계대명사와 관계부사절은 앞의 문장을 보충 설명

2

관계대명사(what)

- [What you write] is not erasable. (주어)
- They take [what is known as the 'polar route']. (목적어)
- That is [what made Newton and the others so famous]. (보어)

: 주어, 목적어, 보어 역할을 하며 '~하는 것'으로 해석

3

복합관계대명사 & 복합관계부사

- [Whatever(=Anything that) is wrong] will pass. (명사절)
- [Whatever(=No matter what) our job descriptions,] we are all part-time motivators. (양보 부사절)
- [Whenever(=Anytime that) you say what you can't do,] say what you can do. (시간 부사절)

: 복합관계대명사는 명사절 혹은 양보 부사절, 복합관계부사는 시간, 장소, 양보의 부사절로 해석 가능

* something, nothing, anything처럼 -thing으로 끝나는 선행사는 관계대명사 that이 필수, 또한 관계대명사의 계속적 용법에서는 콤마(,) 다음 that이나 what은 사용 불가

💡 기출 포커스

영작 유형으로 주로 출제되나 해석과 어법 오류 찾기 등으로도 종종 출제

▶ 관계대명사 what, whose에 대한 개념과 쓰임을 숙지하고 있어야 영작까지 연결시킬 수 있음

예제 **1**

심장이 멎은 환자는 사망한 것으로 간주될 수 있다.
(a patient / as / whose / dead / can / regarded / has / be / stopped / heart)

모양잡기 **문장 성분(의미 단위) & 어법 확인**

시제(현재), '심장이 멎은' → 명사(환자)를 수식: 관계대명사절 필요,
'~될 수 있다' → 조동사(can) + 수동태(be p.p.)

심장이 멎은 환자는(주어) / 간주될 수 있다(동사) / 사망한 것으로(수식어)
[주어] 환자는(주어)⊕심장이 멎은(수식어) / 간주될 수 있다(동사) / 사망한 것으로(수식어)

뼈대잡기 **문장 구조에 맞춰 단어 적기**

[명사구] 환자는(명사구)⊕심장이 멎은(관계대명사절) / 간주될 수 있다(동사구) / 사망한 것으로(전치사구)
A patient whose heart has stopped / can be regarded / as dead.

선행사와 소유 관계(whose), 소유격 관계대명사절(형용사)이 명사구(a patient) 수식, 동사구(can be p.p.)

▶ 소유격 관계대명사절이 선행사(실질 주어: A patient)를 수식하도록 배치하고 동사와 전치사구를 순서대로 적기

예제 **2**

당신의 이야기는 당신을 훨씬 더 특별하게 만드는 것이다.
(even / your story / what / special / makes / more / you / is)

모양잡기 **문장 성분(의미 단위) & 어법 확인**

당신의 이야기는(주어) / ~이다(동사) / 당신을 훨씬 더 특별하게 만드는 것(보어)

시제(현재), 2형식(주어＋be동사＋주격보어),
'당신을 훨씬 더 특별하게 만드는 것' → 보어(명사절), '~을 …하게 만들다' → 사역동사

뼈대잡기 **문장 구조에 맞춰 단어 적기**

당신의 이야기는(명사구) / ~이다(동사) / 당신을 훨씬 더 특별하게 만드는 것(관계대명사절)
Your story / is / what makes you even more special.

보어(명사절) → 관계대명사 what절 → 「what(~하는 것)＋사역동사(makes)＋목적어(you)＋목적보어(even more special)」

▶ 2형식 문장(주어(명사구)＋be동사＋주격보어(명사절))의 순서로 적고, 보어는 명사절이므로 관계대명사 what으로 시작되는
5형식 문장(사역동사＋목적어＋목적보어)의 순서로 적기

01

그는 많은 사람들이 믿을 수 없는 결정이라고 생각한 것을 (결정)했다.

(an unbelievable decision / made / many / he / considered / what / people)

02

에콜랄리아(반향 언어)는 누군가가 듣는 것은 무엇이든지 반복하는 경향을 의미한다.

(whatever / means / echolalia / to / a tendency / hears / one / repeat)

03

다음에 일어난 일은 내 피를 식히는(오싹해지는) 일이었다.

(that / something / blood / what / next / was / chilled / happened / my)

04

그의 아버지는 그를 그가 일하는 박물관의 투어에 보냈다.

(of the museum / on a tour / where / his father / he / him / sent / works)

05

그는 바이올린을 연주하는 것을 배웠고, 그것은 그가 그의 인생 내내 계속했던 것이었다.

(continued / play / which / he / life / to / learned / the violin, / throughout / he / his)

06

그들은 학생들이 언제 어디서 배우는지 선택하는 공간을 만든다.

(students / they / when / where / choose / learn / create / in which / and / they / spaces)

07

일부 참가자들은 그들이 오랫동안 알고 지냈던 친한 친구들 옆에 섰다.

(for a long time / next to / had / some / they / close / known / whom / friends / stood / participants)

08

다람쥐가 내뿜는 이산화탄소는 그 나무가 숨을 들이마시는 것이다.

(what / breathes in / the squirrel / the carbon dioxide / that tree / is / breathes out / that)

09

차(茶)는 식단에 채소가 부족한 유목민의 기본적인 욕구를 보충해 준다.

(lacks / diet / tea / vegetables / the basic needs / supplements / of / the nomadic tribes, / whose)

10

시민들 스스로 행복하다고 선언하는 나라들은 더 높은 우울증 비율을 가지고 있다.

(citizens / happy / declare / higher rates / countries / whose / themselves / be / to / of depression / have)

STEP 1 영어 서술형 대비 필수 어법

✓ 핵심포인트

Q 접속사의 역할은 무엇이며 중요 접속사로 무엇이 있을까?

A 접속사는 문장을 더 간결하게 하고, 의미를 더 쉽게 파악할 수 있게 하는 역할을 한다. 크게 등위접속사 (and, but, or)와 종속접속사(부사절 접속사)가 있으며, 그 외 (등위)상관접속사(not only A but also B, either A or B, not A but B 등)도 있다.

▶ 접속사의 종류와 역할

1	*상관접속사(not only A but B, (n)either A (n)or B, both A and B)* ■ It not only cleans clothes, but it cleans with far less water. ■ Neither he nor the audience knew where the noise came from. ■ You have both expressed your emotions and your ideas in your work. : 상관접속사는 단어, 구, 절 등을 연결시키기 위해 두 개 이상의 단어로 이루어진 접속사구로, 이런 상관접속사구의 동사는 모두 B의 수에 일치시키나 「both A and B」만 복수
2	*so 형용사/부사 that 주어* ⊕ **명사의 부정(no) / 동사의 부정(not)** ■ The two senses are so unrelated that no one is likely to confuse them. ■ I was so embarrassed that I could not say anything. 　→ I was too embarrassed to say anything. (too ~ to) : that절 뒤에 부정의 의미가 들어가 있는 경우, 「too ~ to」 용법으로 바꿔 쓸 수 있으며 '너무 ~해서 …하지 않다(…하기에 너무 ~하다)' 로 해석
기타	**명사(구)** ⊕ **동격(that)** This contradicts the belief that decision-making is the heart of logical thought. : 동격은 '(주어)가 (동사)라는 명사'로 해석하며, 주로 동격으로 사용되는 명사들(fact, belief, evidence, impression)을 기억해야 함 **접속사 vs. 전치사** Despite his best efforts over many months, he can't do it. (전치사) : 전치사(＋명사)와 접속사(＋주어＋동사)의 의미가 같더라도 문장 내에서의 기능이 다르므로 같은 의미의 빈출 전치사/접속사인 during/while, because of/because, despite, in spite of/although, though 등은 암기

* 상관접속사 「not only A but also B(=B as well as A)」, 「not A but B(=B not A)」의 전환 형태와 함께, 「so 형/부 that 주어+동사(=such a/an 형 명 that 주어+동사)」도 기억

💡 기출 포커스

상관접속사 「so 형용사/부사 that 주어 + 동사」는 어법은 물론, 문장 전환으로도 많이 출제

▶ 해석은 기본, 각 상관접속사나 기타 접속사들의 쓰임과 문장 전환 연습도 병행 필요 (unit 17. 문장 전환 2 참고)

2 영작을 위한 모양 및 뼈대잡기

예제 ❶

언어적, 비언어적 신호들은 문화 간 의사소통에 관련되어 있을 뿐만 아니라 중요하다.
(only / nonverbal / relevant / verbal / also / significant / and / signs / are / not / intercultural / but / to / communication)

모양잡기 문장 성분(의미 단위) & 어법 확인

언어적, 비언어적 신호들은(주어) / 관련되어 있을 뿐만 아니라 중요하다(동사) / 문화 간 의사소통에(수식어)

시제(현재), 2형식(주어+be동사+주격보어), ~할 뿐만 아니라 …하다 → not only A but also B : 형용사(관련된, 중요한) 병렬연결

뼈대잡기 문장 구조에 맞춰 단어 적기

언어적, 비언어적 신호들은(명사구) / 관련되어 있을 뿐만 아니라 중요하다(동사구) / 문화 간 의사소통에(전치사구)

Verbal and nonverbal signs / are not only relevant but also significant / to intercultural communication.

be동사의 보어: 형용사, 2(relevant, significant)

▶ 「be동사+not only 형₁ but also 형₂」의 순서에 맞춰 적기

예제 ❷

그는 너무 화가 나서 그 첫날 동안 그는 37개의 못을 박았다.
(was / he / that / 37 nails / the first day / he / during / drove in / furious / so)

모양잡기 문장 성분(의미 단위) & 어법 확인

시제(과거), 주절+종속절(부사절 접속사 that: 결과),
'너무 ~해서 …하다' → 「so 형/부 that 주어+동사」

그는 너무 화가 났다(주절) / 그 첫날 동안 그는 37개의 못을 박았다(종속절)

[주절] 그는(주어)⊕너무 화가 났다(동사) /

[종속절] that(접속사)⊕그 첫날 동안(수식어)⊕그는(주어)⊕박았다(동사)⊕37개의 못을(목적어)

뼈대잡기 문장 구조에 맞춰 단어 적기

[주절] 그는(명사)⊕너무 화가 났다(동사구) /

[부사절] that(접속사)⊕그 첫날 동안(전치사구)⊕그는(명사)⊕박았다(동사구)⊕37개의 못을(명사구)

He was so furious / that during the first day he drove in 37 nails.

drive in(못을 박다)

▶ 「주절(주어+동사+so 형)+종속절(that 주어+동사 ~)」, 즉 「so 형 that 주어+동사」의 순서에 맞춰 적기

01 항생제는 박테리아를 죽이거나 혹은 그것들이 자라는 것을 막는다.
(either / from / bacteria / growing / kill / stop / or / antibiotics / them)

02 흰올빼미는 어둠 속과 먼 곳 둘 다에서 뛰어난 시력을 가지고 있다.
(has / both / at a distance / a snowy owl / vision / excellent / in the dark / and)

03 그녀는 그녀가 그를 알아보지도 그의 이름을 기억하지도 못했기 때문에 미안함을 느꼈다.
(because / sorry / his name / remembered / nor / neither / felt / she / she / him / recognized)

04 당신의 휴대전화가 울린다는 사실이 꼭 전화를 받아야 한다는 것을 의미하지는 않는다.
(your cellphone / answer / doesn't / that / ringing / the fact / is / you / mean / have to / it / that)

05 도로는 너무 가파르게 내려가서 차는 내가 그것이 가길 원하는 것보다 더 빨리 가고 있었다.
(dropped / that / the car / faster / wanted / so / it / than / I / steeply / going / the road / to / was)

06 Kevin은 그에게 버스 요금뿐만 아니라 따뜻한 식사를 할 수 있을 만큼(의 돈도) 주었다.
(not / enough / to get / but / him / a warm meal / gave / for / only / bus fare. / enough / Kevin)

07 비록 그 문제 중 일부는 해결되었지만, 다른 것들은 오늘날까지 해결되지 않은 채 남아 있다.
(some / to this day / were / the problems / unsolved / others / although / of / solved. / remain)

08 인간의 반응은 매우 복잡해서 그것들은 객관적으로 해석하기 어려울 수 있다.
(can / interpret / human reactions / that / so / are / complex / be / to / difficult / they / objectively)

09 당신은 도움이 될 뿐만 아니라 귀중한 자원인 사람으로 보여진다.
(is / who / are / someone / also / you / but / a valuable resource / as / seen / is / only / not / helpful.)

10 장소를 다시 방문하는 것은 사람들이 그 장소와 그들 자신 둘 다를 더 잘 이해하도록 도울 수 있다.
(a place / both / help / better / themselves / people / can / understand / revisiting / the place / and)

1 영어 서술형 대비 필수 어법

✓ 핵심포인트

Q 가정법의 역할과 형태는 어떠한가?

A 가정법은 사실이 아닌 것을 가정, 즉 추측하여 말하는 방법을 말한다. 여러 형태의 가정법이 있지만 if의 유무에 따라 「If 주어 + 과거/과거완료 ~, 주어 + 조동사 과거형 + 동사원형/have p.p. ~」와 「I wish + 주어 + 동사(과거/과거완료)」, 「~ as if + 주어 + 동사(과거/과거완료)」, 「Without ~ = But for ~ = Were it not for ~」로 나눠볼 수 있다.

▶ 가정법 형태

if가 있는 가정법

1

- If you were trying to explain on the cellphone how to operate a complex machine, you would stop walking.
- If he had called, I would have known not to show up.

: ① 가정법 과거는 가정절인 If절(과거), 주절(조동사 과거형 + 동사원형) 형태를 가지며 현재 사실의 반대로 이해하면 됨
 ② 가정법 과거완료는 가정절인 If절(과거완료), 주절(조동사 과거형 + have p.p.) 형태를 가지며 과거 사실의 반대로 이해하면 됨

if가 없는 가정법(*I wish / as if / Without)

2

- I wish the drought would end.
- Many of us live day to day as if the opposite were true.
- Without such passion, they would have achieved nothing.
 → If it had not been for such passion, they would have achieved nothing.

: 「Without + 명사」는 특히 다른 형태, 즉 「If it were not for ~」, 「Were it not for ~」, 「But for ~」로 바꿀 수 있어야 함

* if(접속사)가 없지만 '가정'의 의미를 담고 있는 「I wish+주어+동사(과거/과거완료)」, 「주어+동사+as if+주어+동사(과거/과거완료)」, 「Without+명사, 주어+조동사 과거형+동사원형/have p.p.」 모두 빈번히 출제

🔅 기출 포커스

가정법은 어법, 영작, 문장 전환 등의 고난도 유형으로 주로 출제

▶ 가정법에서는 접속사 if의 유무에 따른 형식을 잘 기억해야 하고, 의미상 같은 문장이나 다른 가정법 문장으로 전환이 가능할 정도로 연습 필요 (unit 20. 문장 전환 5 참고)

STEP

2 영작을 위한 모양 및 뼈대잡기

예제 ①

만일 의사들이 성공하지 못한다면, 군대가 그들을 비난할 것이다.
(would / if / the doctors / didn't / blame / them / succeed / the army)

모양잡기 문장 성분(의미 단위) & 어법 확인

해석상 가정법 과거(if 있는 가정법),
'만약 ~면(If 가정절) + (주어)가 …을 것이다(주절)'

만일 의사들이 성공하지 못한다면(If 가정절) / 군대가 그들을 비난할 것이다(주절)

[If 가정절] 만약 ~면(접속사)➕ 의사들이(주어₁)➕ 성공하지 못한다(동사₁) /

[주절] 군대가(주어₂)➕ 비난할 것이다(동사₂)➕ 그들을(목적어)

뼈대잡기 문장 구조에 맞춰 단어 적기

[가정절] If(접속사)➕ 의사들이(명사구)➕ 성공하지 못한다(동사구₁) /

[주절] 군대가(명사구)➕ 비난할 것이다(동사구₂)➕ 그들을(명사)

If the doctors didn't succeed. / the army would blame them.

주절의 문장 성분에 따라 세분화 → 「If 주어＋과거동사, 주어＋조동사 과거형＋동사원형 ~」

▶ 가정법 과거(If 주어＋과거동사, 주어＋조동사 과거형＋동사원형 ~)에 맞게 순서대로 적고, 가정절과 주절의 시제 재확인

예제 ②

돈이 없다면, 사람들은 물물 교환만 할 수 있을 것이다.
(without / could / only / people / barter / money)

모양잡기 문장 성분(의미 단위) & 어법 확인

해석상 가정법 과거(if 없는 가정법), '~없이' → 「Without ＋ 명사」

돈이 없다면(if 없는 가정) / 사람들은 물물 교환만 할 수 있을 것이다(주절)
돈이 없다면(if 없는 가정) / [주절] 사람들은(주어)➕ 물물 교환만 할 수 있을 것이다(동사)

뼈대잡기 문장 구조에 맞춰 단어 적기

돈이 없다면(전치사구) / [주절] 사람들은(명사)➕ 물물 교환만 할 수 있을 것이다(동사구)

Without money. / people could only barter.

▶ if(접속사)가 없는 가정법 과거(Without＋명사, 주어＋조동사 과거형＋동사원형)에 맞춰 순서대로 적기(if가 없는 가정법에서 제시어가 존재할 경우, 해당 제시어로 의미에 맞게 영작)

01 꿈이 없으면 성장할 가망이 없을 것이다.
(there / dreams, / for / would / growth / but / no chance / be / for)

02 만약 당신이 로봇이라면, 당신은 하루 종일 여기에 갇힐 것이다.
(you / be / a robot, / you / all day / would / were / here / stuck / if)

03 마치 이미 당신이 그 사람인 것처럼 걷고, 말하고, 그리고 행동해라.
(walk, / as / and / act / talk, / person / already / were / you / that / if)

04 나는 이 조직이 계속 성공하기를 진심으로 바란다.
(this / continue / succeed / would / truly / I / organization / wish / to)

05 나는 네가 우리에게 이것을 바로잡을 기회를 줄 것을 바란다.
(us / wish / right / would / make / give / I / the opportunity / you / to / this)

06 만약 그가 그것을 돌려주지 않았다면, 나는 끔찍한 시나리오를 상상할 수 있었을 것이다.
(could / I / have / he / a horrible scenario / returned / not / had / if / imagined / it.)

07 Newton은 마치 그가 혼자서 운동의 법칙을 발견한 것처럼 취급된다.
(treated / the laws of motion / Newton / himself / is / as / by / had discovered / if / he)

08 만약 우리가 그 망원경을 가지고 있었다면, 우리는 시작을 볼 수 있었을 것이다.
(able / that telescope, / if / had / we / have / the beginning / been / had / would / we / to / see)

09 만약 당신이 계곡 위로 밧줄 다리를 건너고 있으면, 당신은 아마도 말하는 것을 멈출 것이다.
(you / stop / probably / a valley, / over / talking / if / a rope bridge / you / would / crossing / were)

10 무서운 늑대가 없었다면, 빨간 망토는 그녀의 할머니를 더 빨리 찾아갔을 것이다.
(a scary wolf, / grandmother / have / her / Little Red Riding Hood / sooner / visited / without / would)

STEP 1

영어 서술형 대비 **필수 어법**

✅ 핵심포인트

Q 원급이나 비교급, 혹은 이 둘을 이용하여 최상급을 나타낼 수 있을까?

A 그렇다. 영어에서는 원급, 비교급, 최상급 각각을 나타내는 형태들이 따로 존재한다. 즉 원급, 비교급 등을 이용하여 비교급 혹은 최상급을 나타낼 수 있다.

▶ 비교급 & 최상급

1	배수사 ➕ as ➕ 원급 ➕ as(=배수사 비교급 than) The percentage of the 6-8 age group was twice as large as(=twice larger than) that of the 15-17 age group. : '~의 몇 배 …한'으로 해석
2	*the 비교급 주어₁ ➕ 동사₁ , the 비교급 주어₂ ➕ 동사₂ The more choices we have, the better outcomes(주어+동사 생략). : '~할수록 더 …하다'로 해석, 비교급 뒤에 있는 '주어+동사' 생략이 가능하며 2개의 절 중 한쪽, 혹은 둘 다 생략 가능
3	one of the 최상급 ➕ 복수명사 He was chosen as one of the 50 most powerful people in the world. : '가장 ~한 것들 중에 하나'로 해석, 복수명사 뒤에 범위를 포함하는 전치사구(in, of, among 등)가 나옴
기타	the 최상급 ➕ (that) 주어 ➕ have ever p.p. He makes the best barking sound I have ever heard a human make. : '지금까지 ~한 것 중 가장 …한'으로 해석

* the 비교급 다음에 어떤 품사가 오느냐는 이어서 나오는 문장(주어+동사)의 어순과 품사에 따라 달라짐

🔆 기출 포커스

어법 오류 찾기뿐만 아니라 영작(문장 전환 포함)으로 많이 출제되는 단골 필수 기출

▶ 원급, 비교급, 최상급 등을 제대로 해석하는 것은 물론이고, 같은 의미의 다른 표현으로 전환할 수 있을 정도의 영작도 가능해야 함 (unit 19. 문장 전환 4 참고)

2 영작을 위한 **모양** 및 **뼈대잡기**

예제 ❶

미국은 국제 관광에 러시아보다 2배 많이 돈을 소비했다.
(tourism / much / the USA / as / more / spent / twice / than / on /
international / as / Russia)

모양잡기 **문장 성분(의미 단위) & 어법 확인**

미국은(주어) / 소비했다(동사) / 러시아보다 2배 많이(수식어₁) / 국제 관광에(수식어₂)

주어(미국) → 비교(미국과 러시아), 동사(과거), 수식어₁(비교: 2배 많이 → 배수사+as 원급 as), 수식어₂(부사: 국제 관광에)

뼈대잡기 **문장 구조에 맞춰 단어 적기**

미국은(명사구) / 소비했다(동사) / 러시아보다 2배 많이(부사구) / 국제 관광에(전치사구)

The USA / spent / more than twice as much as Russia / on international tourism.

more than(수사 앞에서: '~보다 많이', '~ 이상'), 비교 구문(전치사구) → 동사(spent) 수식

▶ 「배수사+as 원급 as」의 순서에 맞춰 적기

예제 ❷

당신이 아기(그녀) 곁에 더 많이 있을수록, 그것은 아기에게 더 좋을 것이다.
(for / it / the better / the more / you / the baby / around / are / her, / be / will)

모양잡기 **문장 성분(의미 단위) & 어법 확인**

'~하면 할수록 더 …하다' → 「the 비교급+절₁, the 비교급+절₂」,
절과 절의 주어와 동사 다름, 절₁(현재) + 절₂(미래)

당신이 아기(그녀)곁에 더 많이 있을수록(절₁) / 그것은 아기에게 더 좋을 것이다(절₂)

[절₁] 더 많이(수식어)⊕당신이(주어₁)⊕아기(그녀) 곁에 있다(동사₁) /

[절₂] 더 좋은(보어)⊕그것이(주어₂)⊕아기에게 될 것이다(동사₂)

뼈대잡기 **문장 구조에 맞춰 단어 적기**

[절₁] 더 많이(부사구)⊕당신이(명사₁)⊕아기(그녀) 곁에 있다(동사구₁) /

[절₂] 더 좋은(형용사구)⊕그것이(명사₂)⊕아이에게 될 것이다(동사구₂)

The more you are around her, / the better it will be for the baby.

more(부사) → 동사(are) 수식, better(형용사) → be동사의 보어

▶ 「the 비교급 주어₁+동사₁ ~, the 비교급 주어₂+동사₂ ~」에 맞춰 순서대로 적기

01 검은색은 흰색보다 2배 무겁다고 인식된다.
(as / perceived / is / be / heavy / twice / as / to / white / black)

02 데님이 더 많이 빨아질수록, 그것은 더 부드러워질 것이다.
(the more / would / washed, / it / was / the softer / denim / get)

03 음식은 당신이 사용할 수 있는 가장 중요한 도구 중 하나이다.
(use / food / can / the / one / important / of / most / is / tools / you)

04 Venice는 세계에서 가장 부유한 도시 중 하나로 마침내 바뀌었다.
(eventually / the world / richest / in / the / Venice / of / cities / turned into / one)

05 너는 유도에서 가장 어려운 던지기 (기술) 중 하나를 익혔다.
(the / mastered / you / most / throws / in / have / one / difficult / of / judo)

06 기대치가 높을수록, 만족하기 어렵다.
(the higher / it / be / difficult / the more / the expectations, / is / to / satisfied)

07 당신이 어떤 것에 더 많이 노출될수록, 당신은 그것을 더 좋아하게 된다.
(exposed / times / it / the more / you / to / are / the more / something, / you / like)

08 우리가 더 많은 선택권을 가질수록, 우리의 의사결정 과정은 더 어려워질 것이다.
(will / decision-making process / the more / we / options / our / be / have, / the harder)

09 그 융자는 내가 지금까지 한 것 중 가장 좋은 투자 중 하나였을지도 모른다.
(one / I / that loan / may / made / been / the / of / have / that / ever / best / investments / have)

10 여성 응답자 비율은 남성 응답자의 그것(비율)의 2배 높았다.
(as / male respondents / twice / of / the percentage / female respondents / of / was / as / that / high)

STEP 1 영어 서술형 대비 필수 어법

✔ 핵심포인트

Q 도치는 무엇이며 도치가 필요한 이유는 무엇일까?

A 문장 안에서 단어의 위치가 바뀌는 것을 '도치'라고 하며 특히 부정어나 어떤 특정 어구를 강조하기 위해서 도치를 사용한다. 보통 부정어나 특정 어구를 문장 맨 앞으로 보내고 동사(일반동사일 땐 조동사), 주어의 순서로 나열한다.

▶ 도치 구문의 종류

1	부정어(not, ever, little, hardly, scarcely, nor) *Nor do we consider the reasons why schools overlook the intellectual potential of street smarts. : 부정어가 문장 맨 앞에 있다면 주어와 동사 도치(do를 제외한 일반동사는 조동사 do를 앞에 씀)
2	(Not) only를 포함한 구문 Only after everyone had finished lunch would the hostess inform her guests the recipe. : (Not) only를 포함한 어구가 문장 맨 앞에 있다면 주어와 동사 도치(「Not only ~, but also …」의 상관접속사도 도치구문에 활용)
3	장소·방향 부사구 ■ Under the low-hanging branches hid the boy. ■ Here goes the last question. : 장소·방향 부사구가 문장 맨 앞에 있다면 주어와 동사 도치
기타	So(Neither) ➕ 동사(대동사) ➕ 주어 ■ So do other things as well. ■ Neither did I want to sit all that time.

* 일반 부정문에서 부정어를 문두에 넣어 도치되는 경우, 일반동사의 수나 시제에 따라 조동사의 형태가 달라짐(do, does, did)

💡 기출 포커스

어법 오류 찾기나 단어 배열, 문장전환 등의 영작 유형으로 주로 출제

▶ 「부정어 + 동사 + 주어」, 「(Not) only + 동사 + 주어」, 「장소·방향 부사구 + 동사 + 주어」의 형태(순서)를 확실히 기억하고 평상시 도치구문을 영작 가능해야 함

영작을 위한 모양 및 뼈대잡기

예제 ①

그 과정은 영향을 받았을 뿐만 아니라 또한 그것은 뒤집혔다.
(not / it / was / influenced / the process / but / was / only / reversed)

모양잡기 문장 성분(의미 단위) & 어법 확인

2개의 대등절, '~뿐만 아니라 또한' → 「not only A, but B」, 수동태 동사 2개(영향을 받았다, 뒤집혔다) 병렬연결, 절2는 도치 ✕

그 과정은 영향을 받았을 뿐만 아니라(절₁) / 또한 그것은 뒤집혔다(절₂)

[절₁] ~뿐만 아니라(접속사)⊕영향을 받았다(동사₁)⊕그 과정은(주어₁) /

[절₂] 또한(접속사)⊕그것은(주어₂)⊕뒤집혔다(동사₂)

뼈대잡기 문장 구조에 맞춰 단어 적기

[절₁] Not only(접속사)⊕영향을 받았다(동사구₁)⊕그 과정은(명사구) /

[절₂] but(접속사)⊕그것은(명사)⊕뒤집혔다(동사구₂)

Not only was the process influenced, / but it was reversed.

not only(부사구)를 문두로 이동: 주어+동사 → 동사(was)+주어(the process)

▶ 상관접속사인 not only를 문두로 옮기고 주어, 동사를 도치(단, but 뒤에는 원래대로 '주어+동사'의 순서로 적기)

예제 ②

그것은 더 쉬워질 뿐만 아니라 또한 다른 것들도 그렇다.
(not / it / does / but / only / do / other / become / things / easier / so)

모양잡기 문장 성분(의미 단위) & 어법 확인

2개의 대등절, 절₁: '~뿐만 아니라 또한' → 「not only A but (also) B」, 절₂: '~도 그렇다' → 「so+대동사+주어」

그것은 더 쉬워질 뿐만 아니라(절₁) / 또한 다른 것들도 그렇다(절₂)

[절₁] ~뿐만 아니라(접속사)⊕does(조동사)⊕그것은(주어₁)⊕더 쉬워진다(동사₁) /

[절₂] 또한(접속사)⊕…도(부사)⊕그렇다(동사₂)⊕다른 것들(주어₂)

뼈대잡기 문장 구조에 맞춰 단어 적기

[절₁] Not only(접속사)⊕does(조동사)⊕그것은(명사₁)⊕더 쉬워진다(동사구) /

[절₂] but(접속사)⊕so(부사)⊕do(대동사)⊕다른 것들(명사구₂)

Not only does it become easier, / but so do other things.

not only(접속사)를 문두로 이동(주어+동사 → 동사+주어), 절₁(조동사 does), 절₂(대동사 do)

▶ 상관접속사를 「Not only+조동사(does)+주어₁(명사)+동사, but so 대동사(do)+주어₂(명사구)」의 순서에 맞춰 적기

01 전화 통화는 좀처럼 급박하지 않다.
(calls / are / phone / urgent / rarely)

02 그들은 좀처럼 사회적 행동을 통제할 위치에 있지 않다.
(are / in / they / a position / control / seldom / social action / to)

03 그들은 그들 앞에 몇 피트 이상도 볼 수 없었다.
(could / than / they / a few feet / them / more / neither / in front of / see)

04 어떤 정부 기관이 그들에게 당신의 욕구를 충족시키도록 지시하고 있는 것도 아니다.
(directing / desires / them / nor / some / satisfy / government agency / is / to / your)

05 우리의 수입과 물질적 기준이 높아짐에 따라, 우리의 기대된 성과도 또한 그렇게 된다.
(and / our / material standards / rise, / achievements / do / so / expected / incomes / our / as)

06 일방적 관계는 대개 통하지 않으며, 일방적 대화도 마찬가지이다.
(neither / work, / relationships / usually / one-sided / and / do / don't / one-sided / conversations)

07 그들이 더 나은 미래를 믿지 않았기 때문에 사람들은 좀처럼 신용을 연장하기를 원하지 않았다.
(because / did / extend / want / a better future / didn't / people / credit / trust / to / they / seldom)

08 중간에 있는 좁은 목을 통해 모래시계 위쪽에 있는 수천 개의 모래알들이 지나간다.
(in the middle / grains of / through / the thousands of / sand / in the top / the narrow neck / pass / of the hourglass)

09 최근에야 인간은 이러한 "그림" 메시지를 상징하기 위해 다양한 알파벳을 만들었다.
(recently / to / humans / these / alphabets / created / "picture" messages / various / symbolize / have / only)

10 개발도상국들은 따뜻한 기후를 가지고 있을 뿐만 아니라, 또한 그들은 기후에 민감한 분야에도 의존한다.
(climate sensitive sectors / do / climates, / only / rely on / they / developing countries / not / have / warm / but)

STEP 1 영어 서술형 대비 필수 어법

✔ **핵심포인트**

Q 영어에서 문장의 각 성분(주어, 동사, 목적어, 수식어)을 '강조'할 수 있는 방법에 어떤 것이 있을까?

A 주어나 목적어, 시간이나 장소 부사(구)의 강조는 「It is(was) ~ that …(단, 가주어, 진주어와 구별 필요)」을 이용하거나 동사는 조동사인(do(es), did)를 사용한다.

▶ 강조의 종류

1	**문장의 일부 강조: 강조 용법 It is(was) ~ that …** ■ It was the same lion that the slave had helped in the forest. (목적어 강조) *It is my hope that you would be willing to give a special lecture to my class. (가주어(It)−진주어) ■ It was with great pleasure that I attended your lecture at the National Museum. (부사구 강조) : 문장에서 It is(was) 다음에 해당되는 ~ 부분에 강조하고자 하는 것(주어, 목적어, 부사구/절)을 넣을 수 있으며 '…한 것은 바로 ~이다 (이었다)'로 해석
2	**동사의 강조: 조동사(do/does/did)+동사원형** Now good poetry does describe life in that way. : 동사의 강조는 강조하고자 하는 일반동사 앞에 do(es), did를 쓰며 '정말(확실히) ~하다'로 해석

* 강조 용법 vs. 「가주어(It)−진주어(that절)」의 구별
「It is/was ~ that …」을 제거했을 때, 문장이 성립되면 '강조 용법', 그렇지 않으면 '가주어(It)−진주어(that절)'로 이해하면 된다.

💡| **기출 포커스**

강조 용법 「It is(was) ~ that …」은 객관식, 주관식의 어법 오류 찾기와 영작 유형으로 주로 출제

▶ 강조 용법은 해석은 물론 어법 오류 찾기, 그리고 영작으로까지 연결하여 충분히 숙지해야 어떤 유형의 문항도 해결 가능

2 영작을 위한 모양 및 뼈대잡기

예제 1

내가 말레이시아에 착륙한 때는 바로 저녁이었다.
(was / Malaysia / landed / in / I / when / it / in the evening)

모양잡기 **문장 성분(의미 단위) & 어법 확인**

'…는 바로 ~이었다' → 강조 용법(It was ~ that(when) …),
전치사구 강조

내가 말레이시아에 착륙한 때는(주어) / ~이었다(동사) / 바로 저녁(보어)
[보어] It was(강조 용법)➕저녁에(전치사구) / [주어] when(접속사)➕내가(주어)➕착륙했다(동사)➕말레이시아에(수식어)

뼈대잡기 **문장 구조에 맞춰 단어 적기**

[절₁] It was(강조 용법)➕저녁에(전치사구) / [절₂] when(접속사)➕내가(명사)➕착륙했다(동사)➕말레이시아에(전치사구)
It was in the evening / when I landed in Malaysia.

that 대신 부사절 접속사(when) 사용 가능, 뒤에 완전한 문장

▶ 강조 용법 「It was ~ that(when) …」에 전치사구인 in the evening을 넣고, 「접속사(that/when)＋주어(명사)＋동사 ~」의 순서에 맞춰 넣기

예제 2

그들의 전문화는 더 효율적이고 생산적인 작업을 정말 초래했다.
(efficient / more / and / their specialization / did / result in / work / productive)

모양잡기 **문장 성분(의미 단위) & 어법 확인**

그들의 전문화는(주어) / 정말 초래했다(동사) / 더 효율적이고 생산적인 작업을(목적어)

동사(초래했다) 앞에 '정말'이라는 부사 → 동사 강조: 부사나 조동사(did) 필요

뼈대잡기 **문장 구조에 맞춰 단어 적기**

그들의 전문화는(명사구) / 정말 초래했다(동사구) / 더 효율적이고 생산적인 작업을(명사구)
Their specialization / did result in / more efficient and productive work.

시제(과거) → 과거 조동사(did), 명사(작업)를 수식하는 형용사구(more efficient and productive)

▶ 제시어에 부사가 없으므로 조동사(did)로 강조하고, 「주어(명사구)＋did(조동사)＋동사구 ~」의 순서에 맞춰 적기

01

그 열매들을 맺는 것은 바로 씨앗과 뿌리다.
(the seeds / create / and / those / the roots / is / it / that / fruits)

02

우리는 수업을 열기 위해서는 적어도 5명의 참가자가 정말 필요하다.
(do / five / at least / to / we / participants / classes / hold / need)

03

주관적인 것은 바로 믿음, 태도, 가치만이 아니다.
(not / attitudes / and / it / subjective / that / values / is / only / beliefs / are)

04

그런 기계가 실제로 시판된 것은 비로소 1930년이 되어서였다.
(was / a machine / until 1930 / such / it / marketed / actually / that / not / was)

05

중요한 것은 바로 몸 표면의 온도가 아니다.
(it / at the surface / is / matters / of the body / not / that / the temperature)

06

경우에 따라서는, 이러한 화학 물질에 노출된 물고기가 정말 숨는 것처럼 보인다.
(chemicals / these / appear / exposed / fish / some / in / do / to / cases, / to hide)

07

학생들은 그들의 통제하에 있는 한 가지를 정말 발견했다.
(control / did / thing / one / that / the students / was / uncover / in / their)

08

그들이 정말 움직일 때, 그들은 종종 느릿느릿 움직이는 것처럼 보인다.
(move. / they / in slow motion / they / when / do / often / look / as though / they / are)

09

동전과 주사위와는 달리, 인간은 승패에 정말 신경을 쓴다.
(and / humans / losses / care about / coins / do / wins / dice. / and / unlike)

10

일부 역사적 증거는 커피가 에티오피아 고원에서 정말 유래했다는 것을 보여준다.
(the Ethiopian highlands / coffee / in / did / some / indicates / historical evidence / that / originate)

STEP

1

영어 서술형을 위한 문장 전환 방법

✅ **핵심포인트**

Q 분사구문은 무엇이며, 문장에서 분사구문인지 아닌지 어떻게 알 수 있을까?

A 부사절(접속사 + 주어 + 동사)을 '분사가 있는 구'로 전환한 구문이 분사구문이다. 분사에는 동사의 성질이 남아 있기 때문에 목적어나 보어를 취할 수 있으며, V-ing나 p.p. 형태가 보이면 분사구문인지 아닌지 확인한다.

▶ 부사절 ↔ 분사구문 전환 방법

부사절 ↓ 분사구문	As they didn't know that the product exists, customers would probably not buy it. → Not knowing that the product exists, customers would probably not buy it. ① 부사절 접속사 생략 (부사절의 의미를 명확히 하기 위해 부사절 접속사를 그대로 두어도 상관 없음) ② **부사절의 주어 생략하기** ← 주절의 주어와 동일 (주절의 주어와 다를 시 생략하지 않음) ③ **시제 확인** ← 주절의 시제 확인 (부사절의 시제가 주절보다 앞서는 경우, 완료형 분사 Having p.p.) ④ **부사절의 주어와 동사의 관계** ← 분사구문(능동·수동) (능동이면 V-ing, 수동이면 (Being) p.p.) ⑤ **분사구문의 부정** ← 분사 앞에 not, never 넣기
분사구문 ↓ 부사절	Wanting to make the best possible impression, the company sent its most promising young executive. → Because it wanted to make the best possible impression, the company sent its most promising young executive. ① **부사절 접속사(시간, 이유, 양보, 양태)의 종류 파악** ← 해석 (As는 의미가 다양하므로 모든 종류의 부사절 접속사로 가능) ② **생략된 주어 찾기** ← 주절의 주어와 동일 (사람은 인칭 대명사, 사물은 it 사용 가능, 주어가 남아있는 경우 해당 주어를 사용) ③ **시제 확인** ← 주절의 시제 확인 (부사절의 시제가 주절보다 앞서는 경우, 완료형 분사 Having p.p.) ④ **부사절의 주어와 동사의 관계** ← 분사구문(능동·수동) (능동이면 V-ing, 수동이면 (Being) p.p.)

💡 **기출 포커스**

▶ 분사구문 → 부사절, 부사절 → 분사구문으로 전환할 수 있어야 하며, 특히 시제와 생략된 부분을 명확히 알 수 있어야 함

2 문장 전환 규칙 살펴보기

예제 ①

After he graduated, he joined the United States Marine Corps.

규칙 1 부사절과 주절의 주어 및 시제 확인

After he graduated, / he joined the United States Marine Corps.

부사절과 주절의 주어(he) 및 시제(과거: graduated, joined) 같음

규칙 2 주어와 동사의 관계

After he graduated, / he joined the United States Marine Corps.

부사절의 주어(he) 생략, 주어(he)와 동사(graduate)의 관계가 능동 → 현재분사(V-ing), 부사절의 의미를 명확히 하기 위해 접속사(After) 놔두기

After graduating, he joined the United States Marine Corps.

(졸업 후, 그는 미국 해병대에 입대했다.)

예제 ②

Having eaten too much, they are full.

규칙 1 분사구문과 주절의 주어 및 시제 확인

Having eaten too much, / they are full.

분사구문 해석(이유), 주절과 분사구문의 주어 같음(they) → 주어가 생략됨, 시제(분사구: 완료 ≠ 주절: 현재)

규칙 2 주어와 동사의 관계

Having eaten too much, / they are full.

having p.p. → 주어(they)와 동사(eat)의 관계가 능동, 부사절의 시제(과거)가 주절의 시제(현재)보다 앞섬, 부사절 접속사(As) 사용

As they ate too much, they are full.

(그들은 너무 많이 먹어서 배부르다.)

01 Working in a print shop, he became interested in art.

조건 분사구문 → 부사절, as 제외한 접속사 활용

02 If you read a funny article, save the link in your bookmarks.

조건 부사절 → 분사구문

03 Though she never had children of her own, she loved children.

조건 부사절 → 분사구문

04 Because they serve an everyday function, they are not purely creative.

조건 부사절 → 분사구문

05 Amazed at all the attention being paid to her, I asked if she worked with the airline.

조건 분사구문 → 부사절, as 제외한 접속사 활용

06 Although the robot is sophisticated, it lacks all motivation to act.

조건 부사절 → 접속사가 있는 분사구문

07 Having never done anything like this before, Cheryl didn't anticipate the reaction she might receive.

조건 분사구문 → 부사절, as 제외한 접속사 활용

08 After having spent that night in airline seats, the company's leaders came up with some radical innovations.

조건 분사구문 → 부사절

STEP 1

영어 서술형을 위한 문장 전환 방법

✓ 핵심포인트

Q to부정사의 구문 전환으로 꼭 기억해야 할 형식에는 무엇이 있을까?

A 「too 형용사/부사 to부정사＝so 형용사/부사 that 주어＋can't＋동사원형」, 「형용사/부사 enough (for 목적격) to부정사＝so 형용사/부사 that 주어 can 동사원형」 등이 가장 많이 볼 수 있는 형태로 기억해 두면 영작이나 해석에 도움이 된다.

▶ to부정사를 포함한 구문 전환

too ~ to부정사 ↕ ***so ~ that 주어 can't ~** (너무 ~해서 …할 수 없다: 결과)	I'm too scared to do this. → I'm so scared that I can't do this. ① too 다음에 나오는 형용사/부사를 so 다음에 넣기 ← 'too 형용사/부사' 여부 확인 　(형용사는 현재분사나 과거분사를 포함) ② that 다음에 '주어＋can't' 넣기 ← 시제, 태, to부정사의 의미상 주어 여부 확인 　ⓐ 주절의 시제를 확인하여 현재면 조동사 현재, 과거면 과거로 바꾸기 　ⓑ 주어와 동사의 관계를 확인하여 수동일 경우 조동사 뒤에 오는 동사는 수동태로 바꾸기 　ⓒ to부정사 앞에 'for 목적격'이 없으면 주절의 주어를, 있으면 그것을 that절 뒤에 넣음 ③ 「too ~ to부정사」 구문에서 to부정사의 목적어/나머지 수식어 그대로 넣기

* 「so ~ that(너무 ~해서 …한)」과 「~ so that(~하기 위해서, 그래서)」은 의미의 차이가 있으며 so 대신에 **such**가 쓰일 수 있는데, **such**는 '아주 ~한, 대단한'이라는 형용사로 뒤에 명사가 온다.

enough to부정사(that절) ↕ **so ~ that 주어 can ~** (…할 만큼 충분히 ~하다)	They are small enough *(for them) to pass through the nets. → They are so small that they can pass through the nets. ① enough 앞에 형용사/부사 확인 ← 해석 　(so ~ that 구문으로 바꾸기 위해서는 형용사/부사 필요) ② 시제 확인 ← 주절의 시제 확인 　(주절의 시제가 현재이므로, that절의 시제도 현재) ③ that절의 주어 ← to부정사의 의미상 주어 　(to부정사 앞에 'for 목적격'이 없으면 주절의 주어를, 있으면 그것을 that절 뒤에 넣음) ④ 「enough to부정사」에서 to부정사의 목적어나 나머지 수식어 그대로 넣기

* to부정사의 의미상 주어가 문장 앞의 주어와 같다면 생략 가능, 그러나 다른 경우 생략 불가

💡 기출 포커스

▶ to부정사가 포함된 단문을 복문(주절 ＋ 종속절 that절)으로 고칠 수 있는지, 그리고 어법상 문제가 없는지 알 수 있을 정도가 되어야 서술형 어법, 영작 문제를 해결할 수 있음

2 문장 전환 규칙 살펴보기

예제 ❶

His attitude was so selfish that nobody wanted to be his friend.

규칙 1 too 형/부 to부정사 사용, 시제 확인

His attitude / was so selfish / that nobody wanted to be his friend.

so 형 → too 형, 시제(주절, 종속절) 확인: 둘 다 과거

규칙 2 주절과 종속절의 주어 확인

His attitude / was so selfish / that nobody wanted to be his friend.

주절 주어(his attitude) ≠ 종속절 주어(nobody) → 의미상 주어 필요(for 목적격),
too ~ to(이미 not의 의미 내포): nobody → anybody *주어나 that절의 동사(구)가 부정의 의미를 가질 경우 주의

His attitude was too selfish for anybody to want to be his friend.

(그의 태도는 너무 이기적이어서 아무도 그의 친구가 되고 싶어하지 않았다.)

예제 ❷

The message itself must be powerful enough to command attention.

규칙 1 so 형/부 that 사용, 시제 확인

The message itself / must be powerful enough / to command attention.

「형 enough to부정사」 형태 확인, 시제(현재)

규칙 2 주절과 의미상 주어(for 목적격) 확인

The message itself / must be powerful enough / to command attention.

주절 주어(the message), 의미상 주어 없음 → 종속절 주어(the message 혹은 it)

The message itself must be so powerful that it can command attention.

(그 메시지 자체는 주의를 끌 수 있을 만큼 강력해야 한다.)

01 The front yard was too high to mow.

조건 「so ~ that 주어 can't ~」활용

02 Amy was so surprised that she couldn't do anything but nod.

조건 「too ~ to부정사」활용

03 Some ancient humans may have lived long enough to see wrinkles on their faces.

조건 「so ~ that 주어 can ~」활용

04 Human reactions are so complex that they can be difficult to interpret objectively.

조건 「enough that ~」활용

05 Two kilometers seems too far for us to walk to take the subway.

조건 「so ~ that 주어 can't ~」활용

06 My legs were trembling so badly that I could hardly stand still.

조건 「too ~ to부정사」활용

07 People like to think they are memorable enough for you to remember their names.

조건 「so ~ that 주어 can ~」활용

08 The news ecosystem has become so overcrowded that I can understand why navigating it is challenging.

조건 「enough to부정사」활용

STEP **1** 영어 서술형을 위한 **문장 전환 방법**

✔ **핵심포인트**

Q 도치구문은 왜 필요한가?

A 도치는 단어나 부정어(hardly, rarely, never, scarcely, seldom, not only, not until)나 부사구(동작의 방향, 장소, 또는 전치사구) 등의 강조에 주로 쓰인다.

▶ (강조를 위한) 도치구문 전환

부정어 강조	We never found a real four-leaf clover. → Never did we find a real four-leaf clover. ① 부정어를 문두로 보내기 　(일반 부정부사를 문두로 보내기) ② 주어와 동사, 시제를 확인 후 「부정어＋조동사(do)＋주어＋동사원형~」의 순서로 배열
부사구 강조	The wind blew through her white hair. → Through her white hair blew the wind. ① 문장 형식(1형식)과 문두에 보낼 긴 부사구(방향, 장소, 전치사구 등)가 있는지 확인 ② 주어와 동사 확인 ③ 조동사가 없는 경우, 일반동사를 포함한 동사구를 주어 앞으로 이동하여 「부사구＋일반동사＋주어」의 　순서로 배열
보어 강조	The immune system is so complicated that it would take a whole book to explain it. → So complicated is the immune system that it would take a whole book to explain it. ① 2형식 문장(주어＋동사＋보어)에서 보어 자리에 오는 형용사나 분사(V-ing/p.p.)를 문두로 보내기 ② 주어와 동사를 확인하고 도치 후, 나머지는 그대로 쓰기

🔆 **기출 포커스**

▶ 강조(부정어, 부사구, 보어)에 따른 도치로 인해 전환된 문장에 어법상 오류가 없는지 반드시 확인

STEP 2 문장 전환 규칙 살펴보기

예제 ❶

조건 부정어 도치구문 활용

Numbers rarely speak for themselves.

규칙 1 **부정어 확인**

Numbers / rarely speak / for themselves.

부정어(rarely)

규칙 2 **주어와 동사, 시제 확인**

Numbers / rarely speak / for themselves.

주어(Numbers)와 동사(speak) 확인, 시제(현재), 일반동사 → 조동사 do, 「부정어 + 조동사 + 주어 + 동사원형 ~」의 순서에 맞춰 배열

↳ **Rarely do numbers speak for themselves.**

(숫자들은 좀처럼 스스로 말하지 않는다.)

예제 ❷

조건 (장소) 부사구 도치구문 활용

The courage zone lies beyond the learning zone.

규칙 1 **문장 형식(1형식)과 부사구 길이 확인**

The courage zone / lies / beyond the learning zone.

문장(1형식), 긴 장소 부사구(beyond the learning zone)

규칙 2 **주어와 동사 확인**

The courage zone / lies / beyond the learning zone.

주어(the courage zone)와 동사(lies) 확인 후 「부사구 + 동사 + 주어」의 순서에 맞춰 문장 완성

↳ **Beyond the learning zone lies the courage zone.**

(용기 영역은 학습 영역 너머에 있다.)

01 Above him bobbed the big red balloon.

조건 도치 전 구문으로 전환

02 Badminton was hardly considered a sport.

조건 부정어 도치구문 활용

03 Her two sons rarely responded to her letters.

조건 부정어 도치구문 활용

04 A very unpleasant smell came into my nostrils.

조건 (장소) 부사구 도치구문 활용

05 Below Jake stretched the little tents and the stalls.

조건 도치 전 구문으로 전환

06 Never had these subjects been considered appropriate for artists.

조건 도치 전 구문으로 전환

07 Included within was a round-trip airline ticket to and from Syracuse.

조건 도치 전 구문으로 전환

08 Copies of my receipts and guarantees concerning this purchase are enclosed.

조건 보어 도치구문 활용

1 영어 서술형을 위한 문장 전환 방법

✓ 핵심포인트

Q 원급과 비교급, 최상급을 활용한 구문으로 무엇이 있을까?

A 「the 비교급 ~, the 비교급 …」 관용표현, 「비교급 + than any other 단수명사」와 「부정주어 + as 원급 as」 등의 최상급 대용 표현을 기억해 둔다.

▶ 원급, 비교급을 활용한 표현

	As something is bigger, its gravity is stronger. → The bigger something is, the stronger its gravity is.
the 비교급 ~, the 비교급 …	① 비교급 요소(형용사, 부사) 찾기 ② 각 절에서 주어와 동사 확인 　(각 절의 주어와 동사를 확인 후, 같으면 주어와 동사는 생략 가능, 다르면 모두 그대로 쓰기) ③ 시제 확인 후 「the 비교급 ~, the 비교급 …」에 맞춰 순서대로 쓰기 　(각 절의 시제가 다른 경우, 주어와 동사 모두 쓰기)
	Russia spent the smallest amount of money on international tourism among the other countries. → No other country spent as small an amount of money on international tourism as Russia. (원급 이용) → Russia spent a smaller amount of money on international tourism than any other country. (비교급 이용) → No other country spent a smaller amount of money on international tourism than Russia.
원급·비교급을 활용한 최상급	① 최상급 요소(형용사, 부사) 찾기 ② 장소, 기간, 그룹 등의 범위(in, of, among 등) 확인 ③ 「No (other) 단수명사+동사+as 원급 as 비교대상」, 「비교급+than any other 단수명사」, 　「No (other) 단수명사+동사+비교급+than 비교대상」 등의 구조에 맞춰 순서대로 쓰기

🔅 기출 포커스

▶ 자유자재로 원급, 비교급을 활용하여 최상급 문장을 만들거나 최상급을 비교급으로 전환할 수 있어야 하고, 문장의 오류도 바로 알아차릴 수 있을 정도가 되어야 함

2 문장 전환 규칙 살펴보기

예제 ①

조건 「the 비교급 ~, the 비교급 …」 활용

As they have more options, they become more relieved.

규칙 1 비교급(형용사·부사) 요소 찾기

As they have more options, / they become more relieved.

비교급(형용사, 부사) → more options, more relieved

규칙 2 주어와 동사 확인

As they have more options, / they become more relieved.

주어(they), 동사(have, become) → 「the more 주어(명사)+동사₁, the more 주어(명사)+동사₂」에 넣기

↳ **The more options they have, the more relieved they become.**

(그들이 더 많은 선택들을 가질수록, 그들은 더 안심이 된다.)

예제 ②

조건 「비교급+than any other ~」를 활용한 최상급

Distance relates most directly to sales per entering customer among consumer variables.

규칙 1 최상급 표현과 범위 찾기

최상급 표현(most directly), 범위(consumer variables)

Distance / relates most directly / to sales per entering customer / among consumer variables.

규칙 2 최상급을 비교급 표현으로 바꾸기

Distance / relates most directly / to sales per entering customer / among consumer variables.

최상급(most directly) → 비교급(more directly)+than any other 단수명사

↳ **Distance relates** more directly to sales per entering customer than any other consumer variable.

(이동 거리는 다른 어떤 소비자 변수보다 방문고객당 판매량과 더 직접적으로 관련이 있다.)

3 문장 전환 영작 Drill

01 As we take in more new information, time feels slower.

조건 「the 비교급 ~, the 비교급 …」 활용

02 This was the most difficult decisions in Tim's life.

조건 원급을 활용한 최상급

03 The more enthusiastic the dance is, the happier the bee scout is.

조건 종속절을 포함한 문장으로 전환

04 Midsize cars recorded the highest percentage of retail car sales.

조건 「비교급 + than any other ~」를 활용한 최상급

05 As the expectations are higher, it is more difficult to be satisfied.

조건 「the 비교급 ~, the 비교급 …」 활용

06 No other factor in greenhouse gas emissions is as significant as beef cattle and milk cattle.

조건 일반 최상급 표현 활용

07 Fabric made of Egyptian cotton is the softest and finest fabric in the world.

조건 「No (other) ~ + 비교급 than ~」을 활용한 최상급

08 The Gunnison Tunnel was the longest irrigation tunnel in the world.

조건 원급을 활용한 최상급

STEP 1

영어 서술형을 위한 문장 전환 방법

✔ 핵심포인트

Q If 가정법의 대표적인 전환 형태에는 어떤 것이 있을까?

A If가 생략된 Were나 Had로 시작하는 가정법 구문과 「Without + 명사」나 「But for + 명사」 등의 형태가 있으며 시제에 유의해야 한다.

▶ 가정법 구문의 전환

가정법 Were ~, Had ~	If you were a robot, you would be stuck here all day. → Were you a robot, you would be stuck here all day. ① 가정법 구문인지 확인 후, If 삭제 　(if절의 동사가 were나 had인지 반드시 확인) ② 동사(were 혹은 had) 확인 후, 주어와 동사 도치 후 순서대로 적기 　(동사가 Were나 Had로 시작하는지 확인)
Without + 명사, 주어 + 조동사 과거형 ~	If it were not for horses, you could not have urban civilization. → Without horses, you could not have urban civilization. → But for horses, you could not have urban civilization. ① 가정법(If 주어 + 과거/과거완료~, 주절(주어 + 조동사 과거형 + 동사원형/have p.p.~)) 확인 ② if절에서 If it were not for 삭제 후, 남은 명사를 「Without + 명사」 혹은 「But for + 명사」로 바꾸기

★ 기억하면 유용한 가정법 구문

「I wish 가정법 과거」→ 「I am sorry (that) 주어 + 현재동사 not ~」(현재 일에 대한 유감: ~라면 좋을 텐데)

「I wish 가정법 과거완료」→ 「I am sorry (that) 주어 + 과거동사 not ~」(과거 일에 대한 유감: ~라면 좋았을 텐데)

「as if 가정법 과거」→ 「In fact, 주어 + 동사(주절과 같은 시제) not ~」(주절과 같은 시제의 사실에 대한 반대: 사실, ~가 아니다)

「as if 가정법 과거완료」→ 「In fact, 주어 + 동사(주절보다 앞선 시제) not ~」(주절보다 앞선 시제의 사실에 대한 반대: 사실, ~가 아니었다)

🔅 기출 포커스

▶ 최근 서술형 시험으로 많이 등장하고 있는 가정법 문장을 일반 조건문과 혼동하지 말아야 하며, 자유자재로 문장 전환은 필수이고 시제에 주의해야 함

2 문장 전환 규칙 살펴보기

예제 ❶

If this were not the case, the food companies would be wasting their money.

규칙 1 가정법 구문인지 확인 후, If 삭제

가정법(과거) 확인, 가정절 접속사(If) 생략

~~If~~ this were not the case, / the food companies would be wasting their money.

규칙 2 주어와 동사 확인 후 도치

~~If~~ this were not the case, / the food companies would be wasting their money.

가정절의 주어(this)와 동사(were) 도치, 「동사(Were)＋주어~, 주절(주어＋조동사 과거형＋동사원형 ~)」의 순서에 맞춰 문장 완성

↳ **Were this not the case, the food companies would be wasting their money.**

(이것이 사실이 아니라면, 식품 회사들은 그들의 돈을 낭비하고 있는 것이다.)

예제 ❷

If it were not for friends, the world would be a pretty lonely place.

규칙 1 가정법 구문인지 확인

If it were not for friends, / the world would be a pretty lonely place.

가정법(If 주어＋과거동사, 주절(주어＋조동사 과거형＋동사원형 ~)) 확인, 가정법(과거) 확인

규칙 2 if절에서 명사만 남기고 「Without ＋ 명사」로 전환

~~If it were not for~~ friends, / the world would be a pretty lonely place.

if절에서 명사를 제외하고 삭제 → 「Without＋명사」, 「Without＋명사, 주절(주어＋조동사 과거형＋동사원형 ~)」에 맞춰 문장 완성

↳ **Without friends, the world would be a pretty lonely place.**

(친구가 없다면, 세상은 꽤 외로운 장소가 될 것이다.)

01 If I were rich, I would donate a lot of money like them.

조건 접속사 if 생략

02 If there were no breaks, they would be stressed out.

조건 Without 가정법 활용

03 The magician made it look as if one ball transformed into two balls.

조건 「In fact, 주어 + 동사 not ~」활용

04 I wish I had received wise advice from those with more life experience than I had.

조건 「I am sorry (that) ~」활용

05 If it were not for competition, we would never know how far we could push ourselves.

조건 But for 가정법 활용

06 Were she not ready by 6:00 p.m., he would leave without her.

조건 접속사 if 활용

07 Without men dying, there would be no birds or fish being born.

조건 if 가정법 활용

08 If I had taken package tours, I would never have had the eye-opening experiences.

조건 접속사 if 생략

Part 2 영어 서술형 유형

No	유형
01	글의 주제, 제목, 요지 영어로 쓰기
02	어법 고치기
03	본문 혹은 제시된 내용 영어로 요약하기
04	단어 배열 및 어형 바꾸기
05	우리말 영작하기
06	빈칸 채우기
07	영영사전 정의에 맞게 단어 쓰기
08	지칭 내용 쓰기
09	문장(구문) 전환하기
10	세부 내용 파악하여 쓰기
11	어휘 고치기

대표 발문	출제 빈도
▶ 본문의 주제문을 주어진 철자로 시작하여 빈칸을 완성하시오. ▶ 〈보기〉의 단어들을 활용하여 글의 제목을 완성하시오.	★★★
▶ 밑줄 친 ⓐ~ⓔ 중, 어법상 틀린 것을 모두 골라 바른 형태로 고쳐 쓰시오. 　(틀린 개수를 지정해 주는 경우도 있음) ▶ 밑줄 친 ⓐ~ⓔ 중, 어법상 틀린 것을 하나만 찾아 주어진 〈조건〉에 맞게 고쳐 쓰시오.	★★★
▶ 본문의 내용을 한 문장으로 요약하고자 한다. 빈칸 (A), (B)에 들어갈 말을 본문에서 　찾아 그대로 쓰시오. ▶ 본문을 요약한 아래 문장의 빈칸 (A), (B)에 〈조건〉에 맞게 알맞은 것을 써 넣으시오.	★★★
▶ 밑줄 친 어휘들을 이용하여 문장을 완성하시오. ▶ 본문의 밑줄 친 부분을 〈조건〉에 맞게 다시 쓰시오.	★★★
주어진 단어들을 모두 사용하여 밑줄 친 (A)의 의미가 되도록 영작하시오.	★★★
▶ 빈칸 (A), (B)에 주어진 철자로 시작하는 문맥상 알맞은 단어를 각각 쓰시오. ▶ 빈칸 (A)~(D)에 들어갈 가장 적절한 단어를 〈보기〉에서 각각 1개씩 골라 쓰시오.	★★★
빈칸에 들어갈 알맞은 단어를 주어진 정의를 참고하여 쓰시오.	★★☆
▶ 밑줄 친 (A)가 지칭하는 것을 우리말로 쓰시오. ▶ 밑줄 친 (A) them과 (B) them이 가리키는 것을 본문에서 찾아 영어로 쓰시오.	★★☆
본문의 (A)를 밑줄 친 부분에 유의하여 같은 뜻이 되도록 접속사 as를 포함한 문장으로 다시 쓰시오.	★★★
본문을 읽고, 주어진 질문에 답하시오.	★★★
밑줄 친 ⓐ~ⓔ 중, 문맥상 어색한 단어 두 개를 찾아 바르게 고쳐 쓰시오.	★★☆

글의 **주제, 제목, 요지** 영어로 쓰기

정답 및 해설 p.46

❯ 출제 빈도 ★★★

❯ 기출 유형

본문의 주제나 요지, 또는 제목을 본문의 단어나 주어진 단어들을 활용하여 쓰게 하는 유형

❯ Key 전략

✌ 첫째, 본문을 읽고 먼저 글의 주제 또는 요지를 파악하고 제목을 유추하는 연습을 한다.

✌ 둘째, 〈보기〉로 주어진 혹은 본문에 나온 단어들 중 빈칸에 들어갈 만한 단어들을 확인한다.

✌ 셋째, 단어, 어형 변화, 첫 번째 철자 등의 조건이 주어지는 경우, 조건에 맞지 않아 오답이 되지 않도록
주의하고 다시 확인한다.

01 본문의 주제문을 주어진 철자들로 시작하여 빈칸을 완성하시오. (단, (A)는 두 단어 모두 맞아야 정답 인정)

> Technological development often forces change, and change is uncomfortable. This is one of the main reasons why technology is often resisted and why some perceive it as a threat. It is important to understand our natural hate of being uncomfortable when we consider the impact of technology on our lives. As a matter of fact, most of us prefer the path of least resistance. This tendency means that the true potential of new technologies may remain unrealized because, for many, starting something new is just too much of a struggle. Even our ideas about how new technology can enhance our lives may be restricted by this natural desire for comfort.

Many people do not accept new (A) t_____ d_____

because (B) c_____ is (C) u_____.

02 본문의 요지를 <보기>의 단어들을 모두 이용하여 완전한 문장으로 쓰시오. (필요시 어형 변화 가능)

> Clothing doesn't have to be expensive to provide comfort during exercise. Select clothing appropriate for the temperature and environmental conditions in which you will be doing exercise. Clothing that is appropriate for exercise and the season can improve your exercise experience. In warm environments, clothes that have a wicking capacity are helpful in dissipating heat from the body. In contrast, it is best to face cold environments with layers so you can adjust your body temperature to avoid sweating and remain comfortable.

―――― < 보기 > ――――
and / appropriate / clothing / environmental conditions / for / select /
the temperature / to

It is important _____ .

03 <보기>의 단어들을 활용하여 주어진 <조건>에 맞게 글의 제목을 완성하시오.

> For almost all things in life, there can be too much of a good thing. Even the best things in life aren't so great in excess. This concept has been discussed at least as far back as Aristotle. He argued that being virtuous means finding a balance. For example, people should be brave, but if someone is too brave they become reckless. People should be trusting, but if someone is too trusting they are considered gullible. For each of these traits, it is best to avoid both deficiency and excess. The best way is to live at the "sweet spot" that maximizes well-being. Aristotle's suggestion is that virtue is the midpoint, where someone is neither too generous nor too stingy, neither too afraid nor recklessly brave.
>
> <div align="right">* excess: 과잉 ** gullible: 잘 속아 넘어가는</div>

―――― < 보기 > ――――
balanced / live / life / ways / of / a

―――― < 조건 > ――――
1. 주어진 단어를 모두 활용할 것
2. 필요시 어형을 바꿀 것

어법 고치기

정답 및 해설 p.47

> ◆ **출제 빈도** ★★★

> ◆ **기출 유형**
> 본문의 밑줄 친 부분에서 어법상 틀린 부분을 찾아서 바르게 고치는 유형

> ◆ **Key 전략**

☝ 첫째, 본문의 밑줄 친 부분은 보통 최대 5개까지 제시되고 구나 절까지 확장되는 경우도 있으므로, 평소 핵심 문법 포인트를 파악하는 연습을 해 둔다.

✌ 둘째, 수 일치, 관계사, 문장 구조 등 자주 출제되는 문법 포인트에 집중하면 틀린 부분을 쉽게 찾을 수 있다.

🖐 셋째, 틀린 부분을 정확하게 고치는 것까지 풀이 과정에 포함되므로 문법 포인트를 제대로 이해하고 적절한 형태로 고쳐 쓰는 것에 주의한다.

01 밑줄 친 ⓐ~ⓔ 중, 어법상 틀린 세 개의 기호를 각각 적고 알맞게 고쳐 쓰시오.

It turns out that the secret behind our recently ⓐ <u>extended</u> life span is not due to genetics or natural selection, but rather to the relentless improvements made to our overall standard of living. From a medical and public health perspective, these developments were nothing less than game changing. For example, major diseases such as smallpox, polio, and measles have been eradicated by mass vaccination. At the same time, better living standards achieved through improvements in education, housing, nutrition, and sanitation systems have substantially reduced malnutrition and infections, ⓑ <u>preventing</u> many unnecessary deaths among children. Furthermore, technologies designed to improve health ⓒ <u>has</u> become available to the masses, whether via refrigeration to prevent spoilage or systemized garbage collection, ⓓ <u>that</u> in and of itself eliminated many common sources of disease. These impressive shifts have not only dramatically affected the ways in which civilizations eat, but also ⓔ <u>determining</u> how civilizations will live and die.

기호	틀린 것	고친 것
_____ ,	_____ →	_____
_____ ,	_____ →	_____
_____ ,	_____ →	_____

02 밑줄 친 ⓐ~ⓔ 중, 어법상 **틀린** 하나를 찾아 주어진 <조건>에 따라 서술하시오.

These days, electric scooters have quickly become a campus staple. Their ⓐ <u>rapid</u> rise to popularity is thanks to the convenience they bring, but it isn't without problems. Scooter companies provide safety regulations, but the regulations aren't always ⓑ <u>following</u> by the riders. Students can be reckless while they ride, some even ⓒ <u>having</u> two people on one scooter at a time. Universities already have certain regulations, such as walk-only zones, to restrict motorized modes of transportation. However, they need to do more to target motorized scooters specifically. To ensure the safety of students ⓓ <u>who</u> use electric scooters, as well as those around them, officials should look into ⓔ <u>reinforcing</u> stricter regulations, such as having traffic guards flagging down students and giving them warning when they violate the regulations.

―――――――――――――― < 조건 > ――――――――――――――
1. 틀린 것을 찾아 바르게 고칠 것
2. 틀린 이유를 우리말로 설명할 것

답: _____ , _____ → _____

이유: _____

03 밑줄 친 ⓐ~ⓔ 중, 어법상 **틀린** 것을 하나만 찾아 주어진 <조건>에 맞게 고쳐 쓰시오.

If you want to use the inclined plane ⓐ <u>to help you move an object</u> (and who wouldn't?), then you have to move the object over a longer distance to get to the desired height than ⓑ <u>if you had started from directly below</u> and moved upward. This is probably already clear to you from a lifetime of stair climbing. Consider all the stairs you climb ⓒ <u>compared to the actual height you reach</u> from where you started. This height is always less than the distance you climbed in stairs. In other words, ⓓ <u>more distance in stairs is traded for less force</u> to reach the intended height. Now, if we were to pass on the stairs altogether and simply climb straight up to your destination (from directly below it), ⓔ <u>it would have been a shorter climb for sure</u>, but the needed force to do so would be greater. Therefore, we have stairs in our homes rather than ladders.

* inclined plane: (경)사면

―――――――――――――― < 조건 > ――――――――――――――
1. 어법상 틀린 부분을 찾아 어법에 맞게 고쳐 쓰시오.
2. 밑줄 친 부분을 모두 쓰시오. (틀린 부분만 고쳐 쓰면 감점)

_____ , _____

본문 혹은 제시된 내용 영어로 **요약하기**

정답 및 해설 p.50

❯ **출제 빈도** ★★★

❯ **기출 유형**

본문의 내용을 요약할 때 빈칸에 들어갈 말을 쓰는 유형

❯ **Key 전략**

☞ 첫째, 제시된 요약문을 먼저 읽은 뒤, 본문의 핵심 내용을 파악한다.

☞ 둘째, 빈칸은 보통 2~3개가 출제되므로 본문의 핵심 내용을 평상시 간단히 요약해 보는 연습을 해 둔다.

☞ 셋째, 빈칸에 들어갈 어휘를 본문에서 찾아 쓰거나 주어진 철자로 시작해야 하는 등의 조건이 제시되는 경우가 많으므로, 조건에 맞추어 답을 쓰는 데 주의한다.

01 본문의 내용을 한 문장으로 요약할 때, 빈칸 (A), (B)에 들어갈 단어를 주어진 철자로 시작하여 쓰시오.
(본문의 단어를 그대로 쓰거나 활용할 것)

If you follow science news, you will have noticed that cooperation among animals has become a hot topic in the mass media. For example, in late 2007 the science media widely reported a study by Claudia Rutte and Michael Taborsky suggesting that rats display what they call "generalized reciprocity." They each provided help to an unfamiliar and unrelated individual, based on their own previous experience of having been helped by an unfamiliar rat. Rutte and Taborsky trained rats in a cooperative task of pulling a stick to obtain food for a partner. Rats who had been helped previously by an unknown partner were more likely to help others. Before this research was conducted, generalized reciprocity was thought to be unique to humans.

* reciprocity: 호혜성

According to a recent scientific study, animals (A) c_____ and show generalized (B) r_____ like human beings.

(A) c_____ (B) r_____

02 본문의 내용을 한 문장으로 요약하고자 한다. 빈칸 (A), (B)에 들어갈 말을 본문에서 찾아 그대로 쓰시오.

Many of us live our lives without examining why we habitually do what we do and think what we think. Why do we spend so much of each day working? Why do we save up our money? If pressed to answer such questions, we may respond by saying "because that's what people like us do." But there is nothing natural, necessary, or inevitable about any of these things; instead, we behave like this because the culture we belong to compels us to. The culture that we inhabit shapes how we think, feel, and act in the most pervasive ways. It is not in spite of our culture that we are who we are, but precisely because of it.

* pervasive: 널리 스며있는

People (A) _____, feel, and act in various ways because they are

compelled to do so by their (B) _____.

03 본문을 요약한 아래 문장들의 빈칸 (A), (B)에 <조건>에 맞도록 알맞은 것을 써 넣으시오.

The practice of medicine has meant the average age to which people in all nations may expect to live is higher than it has been in recorded history, and there is a better opportunity than ever for an individual to survive serious disorders such as cancers, brain tumors and heart diseases. However, longer life spans mean more people, worsening food and housing supply difficulties. In addition, medical services are still not well distributed, and accessibility remains a problem in many parts of the world. Improvements in medical technology shift the balance of population (to the young at first, and then to the old). They also tie up money and resources in facilities and trained people, costing more money, and affecting what can be spent on other things.

─── < 조건 > ───
1. 각 한 단어씩 쓸 것
2. 본문에 있는 단어들을 그대로 쓸 것
3. (B)는 주어진 철자로 시작할 것

Thanks to the practice of (A) _____, people everywhere are living

longer than ever. However, this has brought about various problems such as food and

housing (B) s_____ d_____.

단어 배열 및 어형 바꾸기

정답 및 해설 p.51

❯ **출제 비율** ★★★

❯ **기출 유형 특징**

본문에서 한 문장이나 문장 일부에 맞게 주어진 영어 단어를 적절히 배열하여 어법에 맞도록 변형시켜 쓰는 유형

❯ **유형 Key 전략**

☝ 첫째, 주로 주제나 요지 같은 핵심 내용이 문제로 출제되므로 <u>글의 흐름을 정확히 파악하며</u> 읽는다.

✌ 둘째, 본문의 요지를 <u>파악하고</u> <u>문맥상 빈칸에 들어갈 내용이</u> 대략 무엇인지 예측해 본다.

🖐 셋째, <u>문맥적인 내용을 고려하여</u> <u>문장 구조와 어법에 맞춰</u> 주어진 단어들을 배열해 본다.

01 본문을 읽고, 밑줄 친 부분을 <조건>에 맞게 다시 쓰시오.

> How do you encourage other people when they are changing their behavior? Suppose you see a friend who is on a diet and has been losing a lot of weight. It's tempting to tell her that she looks great and she must feel wonderful. (comments / hear / someone / it / positive / for / good / feel), and this feedback will often be encouraging. However, if you end the discussion there, then the only feedback your friend is getting is about her progress toward an outcome. Instead, continue the discussion. Ask about what she is doing that has allowed her to be successful. What is she eating? Where is she working out? What are the lifestyle changes she has made? When the conversation focuses on the process of change rather than the outcome, it reinforces the value of creating a sustainable process.

─── < 조건 > ───

1. 주어진 단어를 모두 활용할 것
2. 필요시 어형을 바꿀 것 (단어 1개 추가 가능)

If you are feeling overwhelmed by the amount of responsibility that you have to deal with in your own life or your own home, you are going to have to figure out a way that you can balance out these responsibilities. For example, is there somebody that you can turn to to tell them that you have too much on your plate and you are feeling too overwhelmed by these responsibilities? If you can find somebody and divide up the labor so that you don't feel so overwhelmed by everything that you are doing, all you have to do sometimes is to ask for help and your life will feel that much better. Many times people will surprise you with their willingness to help you out, so never assume that other people don't care about your stress. (you / let / know / how / honestly / are / feel / them) and allow yourself some opportunities to avoid responsibility and give yourself a chance to relax.

When you enter a store, what do you see? It is quite likely that you will see many options and choices. It doesn't matter whether you want to buy tea, coffee, jeans, or a phone. In all these situations, we are basically flooded with options from which we can choose. What will happen if we ask someone, whether online or offline, if he or she prefers having more alternatives or less? The majority of people will tell us that they prefer having more alternatives. This finding is interesting because, as science suggests, (options / hard / process / will be / the / have / decision-making / we / our / the / many). The thing is that when the amount of options exceeds a certain level, our decision making will start to suffer.

─── < 조건 > ───
1. 아래 우리말 해석에 맞게 배열할 것
 "우리가 가진 선택권이 더 많아질수록, 우리의 의사 결정 과정은 더 어려워질 것이다."
2. 어법 상 틀린 부분을 찾아 바르게 고쳐 배열할 것

우리말 영작하기

정답 및 해설 p.53

❯ 출제 비율 ★★★

❯ 기출 유형 특징

본문에서 한 문장 또는 문장의 일부인 우리말을 영어로 완성하는 유형

❯ 유형 Key 전략

> ☝ 첫째, 빈출 구문이나 복잡한 문장 구조 중심으로 출제되므로 평소 직독직해로 문장의 구조를 파악하며 읽는 연습을 해 둔다.
>
> ✌ 둘째, 주어진 단어를 어법에 맞게 써야 하므로 단어를 배열한 후, 의미상 혹은 구조상 맞는 문장인지 다시 한 번 확인한다.

01 밑줄 친 (A)의 우리말 의미에 맞도록 <보기>의 단어들을 어순에 맞게 쓰시오. (It으로 시작할 것)

> Dear Justin White,
>
> It was with great pleasure that I attended your lecture at the National Museum about the ancient remains that you discovered during your trip to Southeast Asia. I am currently teaching World History at Dreamers Academy and feel that my class would greatly appreciate a visit from someone like you who has had the experience of visiting such historical sites. (A) 당신이 기꺼이 제 학생들에게 특별 강연을 해주시고 당신의 답사에 관한 이야기를 나누어 주시는 것이 제 바람입니다. I have included my class schedule and would be able to make arrangements for you at any time that you would be available. You can give me a call at 714-456-7932 to let me know if your schedule permits. Thank you very much.
>
> Sincerely,
> Caroline Duncan

─── < 보기 > ───

it / my hope / give a special lecture / about your travels / be willing to /
to my class / stories / would / and share / you / that / is

02 주어진 단어들을 모두 사용하여 밑줄 친 (A)의 의미가 되도록 영작하시오. (필요시 어형 변화 가능)

Imagine that your body is a battery and the more energy this battery can store, the more energy you will be able to have within a day. Every night when you sleep, this battery is recharged with as much energy as you spent during the previous day. If you want to have a lot of energy tomorrow, you need to spend a lot of energy today. Our brain consumes only 20% of our energy, so it's a must to supplement thinking activities with walking and exercises that spend a lot of energy, so that your internal battery has more energy tomorrow. Your body stores as much energy as you need: for thinking, for moving, for doing exercises. The more active you are today, the more energy you spend today and the more energy you will have to burn tomorrow. (A) 운동하는 것은 여러분에게 더 많은 에너지를 주고 여러분이 지치게 느끼는 것을 막아 준다.

< 보기 >

feel / exercise / you / from / exhausted / keeps / and / more energy / gives / you

고난도
03 본문의 빈칸에 들어갈 알맞은 말을 <보기>의 단어들을 활용하여 주어진 <조건>에 맞추어 완성하시오.

When meeting someone in person, body language experts say that smiling can portray confidence and warmth. Online, however, smiley faces could be doing some serious damage to your career. In a new study, researchers found that using smiley faces makes you look incompetent. The study says, "contrary to actual smiles, smileys do not increase perceptions of warmth and actually decrease perceptions of competence." The report also explains, "Perceptions of low competence, in turn, lessened information sharing." Chances are, if you are including a smiley face in an email for work, the last thing you want is for your co-workers to think that _____.

< 보기 >

inadequate / choose / that / not / you / to share /
with you / information / are / they

< 조건 >

1. 다음 우리말 뜻에 따라 영작하시오.
 "당신이 너무 적합하지 않아서 그들이 당신과 정보를 공유하지 않는 것을 택했다."
2. 필요시 어형을 변형하시오.
3. 1개의 단어를 추가하여 문장을 완성하시오.

빈칸 채우기

정답 및 해설 p.55

❯ 출제 비율 ★★★

❯ 기출 유형 특징

본문의 빈칸에 들어갈 적절한 단어 또는 구를 쓰는 유형

❯ 유형 Key 전략

☝ 첫째, 주제 또는 요지와 관련된 단어 또는 구가 빈칸으로 출제되므로 본문의 흐름과 주제를 정확히 파악해야 한다.

✌ 둘째, 첫 번째 철자 또는 본문 단어 활용과 같은 조건이 주어지는 경우가 많으므로, 조건에 맞지 않는 단어를 쓰지 않도록 주의한다.

🖐 셋째, 필요시 단어의 형태를 바꿔야 하는 경우도 있으므로 답을 쓰고 문법적으로 맞는지 반드시 확인한다.

01 글의 흐름에 맞도록 (A), (B)에 들어갈 단어를 본문의 단어를 활용하여 영어로 써 넣으시오.
(필요시 어형 변화 가능, 대소문자 구별할 것)

Cyber Security Awareness Contest

Create a video that explains information security problems and specific actions students can take to safeguard their mobile devices or their personal information.

Guidelines

• An individual student or a group of students may submit a video.

• Only one video (A) _____ per person or group is permissible.

• All videos must include subtitles.

• Entries will be judged on creativity, content, and overall effectiveness of delivery.

Deadline & Winner Announcement

• Videos must be submitted online by November 30.

• The winners will be notified on our school website on December 14.

Prizes

• 1st - $200 • 2nd - $150 • 3rd - $100

* (B) _____ entries will be used in campus security awareness campaigns.

(A) _____ (B) _____

02 빈칸 (A), (B)에 주어진 철자로 시작하는 문맥상 알맞은 단어를 각각 쓰시오.

Something comes over most people when they start writing. They write in a language different from the one they would use if they were talking to a friend. If, however, you want people to read and understand what you write, write it in spoken language. Written language is more complex, which makes it more work to read. It's also more formal and distant, which makes the readers lose attention. You don't need complex sentences to express ideas. Even when specialists in some complicated field (A) e_____ their ideas, they don't use sentences any more complex than they do when talking about what to have for lunch. If you simply manage to write in (B) s_____ language, you have a good start as a writer.

(A) e_____ (B) s_____

03 빈칸 (A)~(D)에 들어갈 가장 적절한 말을 <보기>에서 각각 1개씩 골라 쓰시오. (대소문자 구별할 것)

According to professor Jacqueline Olds, there is one sure way for lonely patients to (A) _____ —to join a group that has a shared purpose. This may be difficult for people who are lonely, but research shows that it can help. Studies reveal that people who are (B) _____ in service to others, such as volunteering, tend to be happier. (C) _____ report a sense of satisfaction at enriching their social network in the service of others. Volunteering helps to reduce (D) _____ in two ways. First, someone who is lonely might benefit from helping others. Also, they might benefit from being involved in a voluntary program where they receive support and help to build their own social network.

< 보기 >
volunteers / be alone / happiness / benefit / engaged /
make a friend / loneliness / satisfied

(A) _____ (B) _____

(C) _____ (D) _____

영영사전 정의에 맞게 단어 쓰기

정답 및 해설 p.57

❯ **출제 비율** ★★☆

❯ **기출 유형 특징**

주어진 영영 사전의 정의를 보고 본문의 빈칸에 들어갈 알맞은 단어를 쓰는 유형

❯ **유형 Key 전략**

☝ 첫째, 본문을 읽기 전에 주어진 정의를 먼저 읽고 단어를 유추해 본다.

✌ 둘째, 본문을 읽으며 앞서 읽은 정의에 맞는 단어들 중 글의 흐름상 빈칸에 들어갈 만한 단어를 떠올려 본다.

🤟 셋째, 첫 번째 철자가 주어지는 경우가 많으므로 조건에 맞지 않는 단어를 쓰지 않도록 주의한다.

01 빈칸 (A), (B), (C)에 해당하는 단어들을 아래 영영 뜻풀이를 보고 <조건>에 맞게 쓰시오.

Playing any game that involves more than one person teaches kids (A) t_____,
the consequences of cheating, and how to be a good team player whether they win or
lose. It's not hard to see how those skills make it into the daily lives of kids. But like all
things we hope to teach our children, learning to cooperate or to (B) c_____
fairly takes practice. Humans aren't naturally good at losing, so there will be tears, yelling,
and cheating, but that's okay. The point is, playing games together helps kids with their
socialization. It allows them a safe place to practice getting along, following rules, and
learning how to be graceful in (C) d_____.

─── < 조건 > ───
1. 각각 주어진 철자로 시작하는 한 단어를 쓸 것
2. 답지에는 주어진 철자 포함해서 완벽한 단어로 쓸 것

(A) the ability of a group of people to work well together

 t_____

(B) to try to be more successful than someone or something else

 c_____

(C) a failure to win or to be successful

 d_____

02 빈칸에 들어갈 알맞은 단어를 주어진 정의를 참고하여 쓰시오.

> If you've ever seen a tree stump, you probably noticed that the top of the stump had a series of rings. These rings can tell us how old the tree is, and what the weather was like during each year of the tree's life. Because trees are s_____ to local climate conditions, such as rain and temperature, they give scientists some information about that area's local climate in the past. For example, tree rings usually grow wider in warm, wet years and are thinner in years when it is cold and dry. If the tree has experienced stressful conditions, such as a drought, the tree might hardly grow at all during that time. Very old trees in particular can offer clues about what the climate was like long before measurements were recorded.

Definition: easily influenced, changed, or damaged by something such as a substance or temperature

s_____

03 빈칸 (A), (B)에 들어갈 알맞은 단어를 주어진 철자로 시작하여 어법에 맞게 쓰시오. (아래 단어의 의미를 참고할 것)

> Psychologists Leon Festinger, Stanley Schachter, and sociologist Kurt Back began to wonder how friendships form. Why do some strangers build lasting friendships, while others struggle to get past basic platitudes? Some experts explained that friendship formation could be traced to (A) i_____, where children acquired the values, beliefs, and attitudes that would bind or separate them later in life. But Festinger, Schachter, and Back (B) p_____ a different theory. The researchers believed that physical space was the key to friendship formation; that "friendships are likely to develop on the basis of brief and passive contacts made going to and from home or walking about the neighborhood." In their view, it wasn't so much that people with similar attitudes became friends, but rather that people who passed each other during the day tended to become friends and so came to adopt similar attitudes over time.　　* platitude: 상투적인 말

(A) the time when a child is a baby or very young

i_____

(B) to do something or to try to achieve something over a period of time

p_____

지칭 내용 쓰기

정답 및 해설 p.59

❯ **출제 비율** ★★☆

❯ **기출 유형 특징**

본문의 대명사가 지칭하는 것을 영어로, 또는 특정 명사가 의미하는 것을 우리말로 쓰는 유형

❯ **유형 Key 전략**

☝ 첫째, 평상시 본문을 읽으며 대명사나 특정 명사 표현에 밑줄을 친 뒤, 그것이 가리키는 것이 무엇인지 확인하며 읽는 습관을 기른다.

✌ 둘째, 단어 수, 본문 단어 사용 등의 조건이 주어진 문제의 경우 조건에 어긋나 오답이 되지 않도록 다시 한 번 확인한다.

🤟 셋째, 우리말로 답을 써야 하는 경우 지칭하는 것을 찾고 바르게 해석했는지도 반드시 확인한다.

01 밑줄 친 (A) them과 (B) them이 가리키는 것을 본문에서 찾아 그대로 쓰시오.

> Many people think of what might happen in the future based on past failures and get trapped by (A) them. For example, if you have failed in a certain area before, when faced with the same situation, you anticipate what might happen in the future, and thus fear traps you in yesterday. Do not base your decision on what yesterday was. Your future is not your past and you have a better future. You must decide to forget and let go of your past. Your past experiences are the thief of today's dreams only when you allow (B) them to control you.

(A) _____ (B) _____

02 밑줄 친 the tiny travelers가 가리키는 것을 본문에서 찾아 3단어로 쓰시오.

While some sand is formed in oceans from things like shells and rocks, most sand is made up of tiny bits of rock that came all the way from the mountains! But that trip can take thousands of years. Glaciers, wind, and flowing water help move the rocky bits along, with the tiny travelers getting smaller and smaller as they go. If they're lucky, a river may give them a lift all the way to the coast. There, they can spend the rest of their years on the beach as sand.

————————— ————————— —————————

03 밑줄 친 (A)가 지칭하는 것을 우리말로 쓰시오.

Framing matters in many domains. When credit cards started to become popular forms of payment in the 1970s, some retail merchants wanted to charge different prices to their cash and credit card customers. To prevent this, credit card companies adopted rules that forbade their retailers from charging different prices to cash and credit customers. However, when a bill was introduced in Congress to outlaw (A) such rules, the credit card lobby turned its attention to language. Its preference was that if a company charged different prices to cash and credit customers, the credit price should be considered the "normal" (default) price and the cash price a discount—rather than the alternative of making the cash price the usual price and charging a surcharge to credit card customers. The credit card companies had a good intuitive understanding of what psychologists would come to call "framing." The idea is that choices depend, in part, on the way in which problems are stated.

문장(구문) 전환하기

정답 및 해설 p.61

❯ **출제 비율** ★★★

❯ **기출 유형 특징**

본문에서 한 문장 또는 문장 일부에 대해 같은 의미를 가지도록 바꾸어 쓰는 유형

❯ **유형 Key 전략**

☞ 첫째, 분사구문, 가정법, 도치, to부정사, 최상급 등 문장 전환하기의 빈출 문법 포인트를 제대로 익혀 둔다.
(★ PART 1 unit 16~20 참고)

✌ 둘째, 발문의 조건으로 해당 문장의 문법 포인트를 파악한 후에 문맥, 시제, 동사 형태 등에 주의하며 바꾸어 쓴다.

01 본문의 밑줄 친 (A)를 아래와 같이 같은 의미를 갖는 문장으로 바꾸고자 한다. 빈칸 안에 적절한 것을 순서대로 써 넣으시오.

> Most of us have hired many people based on human resources criteria along with some technical and personal information that the boss thought was important. I have found that most people like to hire people just like themselves. This may have worked in the past, but today, with interconnected team processes, we don't want all people who are the same. In a team, some need to be leaders, some need to be doers, some need to provide creative strengths, some need to be inspirers, some need to provide imagination, and so on. In other words, we are looking for a diversified team where members complement one another. When putting together a new team or hiring team members, we need to look at each individual and how he or she fits into the whole of our team objective. (A) The bigger the team, the more possibilities exist for diversity.

As the team is ＿＿＿＿＿＿＿＿＿＿ , ＿＿＿＿＿＿＿＿＿＿ ＿＿＿＿＿＿＿＿＿＿ for

diversity ＿＿＿＿＿＿＿＿＿＿ .

02 본문의 (A)를 밑줄 친 부분에 유의하여 같은 뜻이 되도록 접속사 as를 포함한 문장으로 다시 쓰시오.

> The rain was more than a quick spring shower because in the last ten minutes, it had only gotten louder and heavier. The thunder was getting even closer. Sadie and Lauren were out there with no rain gear. No shelter. And standing in the midst of too many tall trees — or lightning rods. Sadie looked up, trying to see if the black cloud was moving. But it was no longer just one cloud. It appeared as though the entire sky had turned dark. Their innocent spring shower had turned into a raging thunderstorm. "Maybe we should go back the direction we came from," Sadie said, panicked. "Do you know which way we came?" (A) Lauren asked, her eyes darting around. Sadie's heart fell. Sadie realized with anxiety that she didn't even know where she'd taken her last ten steps from. Every angle looked exactly the same. Every tree a twin to the one beside it. Every fallen limb mimicking ten others.
>
> * limb: 큰 가지

Lauren asked, her eyes darting around.

Lauren asked, _____.

03 본문의 밑줄 친 (A)를 수동태 문장으로 다시 쓰시오.

> Take the choice of which kind of soup to buy. There's too much data here for you to struggle with: calories, price, salt content, taste, packaging, and so on. If you were a robot, you'd be stuck here all day trying to make a decision, with no obvious way to trade off which details matter more. To land on a choice, you need a summary of some sort. And that's what the feedback from your body is able to give you. (A) Thinking about your budget might make your palms sweat, or your mouth might water thinking about the last time you consumed the chicken noodle soup, or noting the excessive creaminess of the other soup might give you a stomachache. You simulate your experience with one soup, and then the other. Your bodily experience helps your brain to quickly place a value on soup A, and another on soup B, allowing you to tip the balance in one direction or the other. You don't just extract the data from the soup cans, you feel the data.

_____ by thinking about your budget.

세부 내용 파악하여 쓰기

정답 및 해설 p.63

❯ **출제 비율** ★★★

❯ **기출 유형 특징**

본문의 세부 내용을 파악하여 주어진 질문에 우리말 또는 영어 문장으로 답하는 유형

❯ **유형 Key 전략**

☞ 첫째, 발문을 먼저 읽고 요구하는 정보가 무엇인지 파악한 뒤 본문을 읽는다.

☞ 둘째, 본문을 읽으며 질문과 관련된 정보를 파악한다.

☞ 셋째, 답이 영어인 경우 어법이나 조건에 어긋나면 오답이 되므로, 동사 형태, 시제, 주어진 조건 등을 다시 한 번 확인한다.

01 본문을 읽고, 질문에 대한 답을 <조건>에 맞게 영어로 쓰시오.

Adult Bike Repair Class

This course is a great way to begin learning how to repair and maintain your bike yourself.

Who: Open to everyone

- We do need at least five participants to hold classes!

Class Time: Mondays 6:30 PM – 9:00 PM

- This is a 4 week hands-on class.

Cost: $80 (pre-registration required)

Class Schedule:

Week 1: Bike Parts & Tools	Week 2: Bike Safety Check
Week 3: Cable & Brakes	Week 4: The Drive System

▪ We do not provide bikes for class. Bring your own bike.

For more information, contact us at 4566-8302.

─── < 조건 > ───

1. 다음 단어들을 반드시 사용할 것: pre-register, pay, bring
2. 완전한 영어 문장으로 쓸 것
3. 10단어 이내로 작성할 것

Q What should people do to attend the bike repair class?

A _____

02 본문을 읽고, 주어진 질문에 답하시오.

Each spring in North America, the early morning hours are filled with the sweet sounds of songbirds, such as sparrows and robins. While it may seem like these birds are simply singing songs, many are in the middle of an intense competition for territories. For many birds, this struggle could ultimately decide whom they mate with and if they ever raise a family. When the birds return from their winter feeding grounds, the males usually arrive first. Older, more dominant males will reclaim their old territories: a tree, shrub, or even a window ledge. Younger males will try to challenge the older ones for space by mimicking the song that the older males are singing. The birds that can sing the loudest and the longest usually wind up with the best territories.

* ledge: 선반 모양의 공간

Q 많은 새들에게 있어 노래하는 것이 결국 무엇을 결정하는지 두 가지를 본문에서 찾아 우리말로 쓰시오.

A ① _____

② _____

03 본문을 읽고, 질문에 대한 답을 <조건>에 맞게 쓰시오.

Too many companies advertise their new products as if their competitors did not exist. They advertise their products in a vacuum and are disappointed when their messages fail to get through. Introducing a new product category is difficult, especially if the new category is not contrasted against the old one. Consumers do not usually pay attention to what's new and different unless it's related to the old. That's why if you have a truly new product, it's often better to say what the product is not, rather than what it is. For example, the first automobile was called a "horseless" carriage, a name which allowed the public to understand the concept against the existing mode of transportation.

─── < 조건 > ───
1. 본문에 나오는 단어를 이용할 것
2. 완전한 영어 문장으로 쓸 것
3. 15단어 이내로 작성할 것

Q What is a better way to advertise a truly new product?

A _____

어휘 고치기

정답 및 해설 p.65

❯ **출제 비율** ★★☆

❯ **기출 유형 특징**

본문에서 문맥상 쓰임이 어색한 단어를 찾아 바르게 고쳐 쓰는 유형

❯ **유형 Key 전략**

✌ 첫째, 본문을 읽으면서 글의 흐름에 맞지 않거나 의미상 어색해 보이는 부분들을 파악해 둔다.

✌ 둘째, 의미가 어색한 부분들을 다시 읽으며, 문맥적 반의어나 철자가 비슷하여 헷갈리기 쉬운 어휘들을 떠올려 본다.

✌ 셋째, 첫 번째 철자나 글자 수 등의 조건이 주어진 경우, 조건에 맞지 않아 오답이 되지 않도록 주의한다.

01 밑줄 친 ⓐ~ⓔ 중, 문맥상 어색한 단어 두 개를 찾아 바르게 고쳐 쓰시오.

Near an honesty box, in which people placed coffee fund contributions, researchers at Newcastle University in the UK alternately ⓐ displayed images of eyes and of flowers. Each image was displayed for a week at a time. During all the weeks in which eyes were displayed, ⓑ smaller contributions were made than during the weeks when flowers were displayed. Over the ten weeks of the study, contributions during the 'eyes weeks' were almost three times higher than those made during the 'flowers weeks.' It was suggested that 'the evolved psychology of ⓒ cooperation is highly sensitive to ⓓ clear cues of being watched,' and that the findings may have implications for how to provide effective nudges toward socially ⓔ beneficial outcomes.

* nudge: 넌지시 권하기

기호	어색한 것		고친 것
_____,	_____	→	_____
_____,	_____	→	_____

02 밑줄 친 ⓐ~ⓔ 중, 문맥상 어색한 세 개를 찾아 바르게 고쳐 쓰시오.

Experts advise people to "take the stairs instead of the elevator" or "walk or bike to work." These are good strategies: climbing stairs ⓐ <u>prevents</u> a good workout, and people who walk or ride a bicycle for transportation most often meet their needs for ⓑ <u>physical</u> activity. Many people, however, face barriers in their environment that prevent such choices. Few people would choose to walk or bike on roadways that ⓒ <u>have</u> safe sidewalks or marked bicycle lanes, where vehicles speed by, or where the air is polluted. Few would choose to walk up stairs in ⓓ <u>convenient</u> and unsafe stairwells in modern buildings. In contrast, people living in neighborhoods with safe biking and walking lanes, public parks, and freely available exercise facilities use them often — their surroundings ⓔ <u>encourage</u> physical activity.

* stairwell: 계단을 포함한 건물의 수직 공간

기호	어색한 것		고친 것
_____ ,	_____	→	_____
_____ ,	_____	→	_____
_____ ,	_____	→	_____

03 밑줄 친 (A), (B) 각각에서 문맥상 어색한 한 단어를 찾아, 칸 수에 맞게 주어진 철자로 시작하여 고쳐 쓰시오.

If you were at a social gathering in a large building and you overheard someone say that "the roof is on fire," what would be your reaction? Until you knew more information, your first inclination might be toward safety and survival. But if you were to find out that this particular person was talking about a song called "The Roof Is on Fire," (A) <u>your feelings of threat and safety would be diminished.</u> So once the additional facts are understood — that the person was referring to a song and not a real fire — the context is better understood and you are in a better position to judge and react. (B) <u>All too often people react far too slowly and emotionally over information without establishing context.</u> It is so important for us to identify context related to information because if we fail to do so, we may judge and react too quickly.

	어색한 것		고친 것
(A)	_____	→	d___ ___ ___ ___ ___
(B)	_____	→	q___ ___ ___ ___ ___ ___

날짜	TEST(회)	맞은 개수	복습할 문항
⬤ 월 ⬤ 일	TEST 1	/ 12	
⬤ 월 ⬤ 일	TEST 2	/ 12	
⬤ 월 ⬤ 일	TEST 3	/ 12	
⬤ 월 ⬤ 일	TEST 4	/ 12	
⬤ 월 ⬤ 일	TEST 5	/ 12	
⬤ 월 ⬤ 일	TEST 6	/ 12	
⬤ 월 ⬤ 일	TEST 7	/ 12	
⬤ 월 ⬤ 일	TEST 8	/ 12	
⬤ 월 ⬤ 일	TEST 9	/ 12	
⬤ 월 ⬤ 일	TEST 10	/ 12	
⬤ 월 ⬤ 일	TEST 11	/ 12	
⬤ 월 ⬤ 일	TEST 12	/ 12	
⬤ 월 ⬤ 일	TEST 13	/ 12	
⬤ 월 ⬤ 일	TEST 14	/ 12	
⬤ 월 ⬤ 일	TEST 15	/ 12	

정답 및 해설 p.67

[01~03] 글을 읽고, 물음에 답하시오.

One night, I opened the door that ⓐ led to the second floor, noting that the hallway light was off. I thought nothing of it because I knew there was a light switch next to the stairs that I could turn on. What happened next was something ⓑ that chilled my blood. (A) When I put my foot down on the first step, I felt a movement under the stairs. My eyes ⓒ drew to the darkness beneath them. Once I realized ⓓ something strange was happening, my heart started beating (1) f_____. Suddenly, I saw a hand reach out from between the steps and (2) g_____ my ankle. I let out a ⓔ terrified scream that could be heard all the way down the block, but nobody answered!

01 본문의 빈칸 (1), (2)에 주어진 철자로 시작하는 문맥상 알맞은 단어를 각각 쓰시오.

(1) f_____ (2) g_____

02 밑줄 친 ⓐ~ⓔ 중, 어법상 **틀린** 2개의 기호를 각각 적고 바른 형태로 고쳐 쓰시오.

기호	잘못된 것		고친 것
_____,	_____	→	_____
_____,	_____	→	_____

고난도
03 본문의 밑줄 친 (A)와 같은 의미가 되도록 빈칸을 완성하시오. (분사구문으로 전환할 것)

_____, I felt a movement under the stairs.

How does a leader make people feel important? First, by listening to them. Let them know you respect their thinking, and let them voice their opinions. As an added bonus, you might learn something! A friend of mine once told me about the CEO of a large company who told one of his managers, "There's nothing you could possibly tell me that I haven't already thought about before. Don't ever tell me what you think unless I ask you. Is that understood?" (A) _____ . It must have discouraged him and negatively affected his performance. On the other hand, when you make a person feel a great sense of importance, he or she will feel on top of the world—and the level of energy will increase rapidly.

04 글의 주제문을 주어진 철자들로 시작하여 빈칸을 완성하시오.

A l_____ can make people f_____ i_____

by listening to them.

05 본문의 빈칸 (A)에 들어갈 말을 주어진 <조건>에 맞게 완성하시오.

─── < 조건 > ───

1. 명령문으로 쓸 것
2. 다음 단어들을 모두 사용할 것
 must / feel / that manager / imagine / self-esteem / of / have / the loss
3. 필요시 어형을 변화할 것

06 본문을 읽고, 질문에 대한 답을 영어로 쓰시오. (본문에 있는 표현을 그대로 사용할 것)

Q What happens to a person when a leader makes him or her feel important?

A That person _____

_____ .

[07~09] 글을 읽고, 물음에 답하시오.

Breaks are necessary to revive your energy levels and recharge your mental stamina, but (A) they shouldn't be taken carelessly. (1) 만약 당신이 당신의 일정을 효과적으로 계획했다면, 당신은 이미 하루 동안 적절한 시간에 예정된 휴식들을 포함시켰을 것이다, so any other breaks in the midst of ongoing work hours are unwarranted. While scheduled breaks keep you on track by being strategic, re-energizing methods of self-reinforcement, unscheduled breaks derail you from your goal, as (B) they offer you opportunities to procrastinate by making you feel as if you've got "free time." Taking unscheduled breaks is a sure-fire way to fall into the procrastination trap. You may rationalize that you're only getting a cup of coffee to keep yourself alert, but in reality, you're just trying to avoid having to work on a task at your desk. So to prevent procrastination, commit to having no random breaks instead.

* derail: 벗어나게 하다 ** procrastinate: 미루다

07 본문의 밑줄 친 (A) they, (B) they가 지칭하는 것을 본문에서 찾아 영어로 쓰시오.

(A) _____ (B) _____

08 주어진 단어들을 모두 사용하여 밑줄 친 (1)의 의미가 되도록 영작하시오.

─────< 보기 >─────
effectively, / you / scheduled breaks / planned / have / should / if / have / at appropriate times / you / throughout the day / your schedule / already

09 본문의 내용을 한 문장으로 요약하고자 할 때, 아래 빈칸 ⓐ~ⓒ에 들어갈 단어를 주어진 철자로 시작하여 쓰시오.
(본문의 단어를 그대로 쓰거나 활용할 것)

Scheduled breaks can keep you ⓐ o_____ t_____ effectively, but ⓑ u_____ breaks make you ⓒ p_____ and not do your work.

ⓐ o_____ t_____ ⓑ u_____ ⓒ p_____

Trying to produce everything yourself would mean you are using your time and resources to produce many things for which you are a high-cost provider. This would translate into (A) higher production and income. For example, even though most doctors might be good at record keeping and arranging appointments, it is generally in their interest to hire someone to perform these services. (1) 기록을 하기 위해 의사가 사용하는 시간은 그들이 환자를 진료하면서 보낼 수 있었던 시간이다. Because the time spent with their patients is worth a lot, the opportunity cost of record keeping for doctors will be high. Thus, (2) (manage / advantageous / someone else / almost always / to keep / and / their records / find / it / doctors / hire / will). Moreover, when the doctor specializes in the provision of physician services and hires (B) someone who has a comparative disadvantage in record keeping, costs will be lower and joint output larger than would otherwise be achievable.

10 본문의 밑줄 친 (A), (B)에서 문맥상 어색한 한 단어를 찾아 적고, 칸 수에 맞게 주어진 철자로 시작하여 고쳐 쓰시오.

(A) _____ → l ___ ___ ___

(B) _____ → a ___ ___ ___ ___ ___ ___ ___

11 주어진 <보기>의 어구들을 모두 사용하여 본문의 밑줄 친 (1)의 의미가 되도록 영작하시오.

───── < 보기 > ─────
could / spent / to keep / have / the time / patients / use / doctors / is / they / time / seeing / records

고난도
12 본문의 (2)에 주어진 단어들을 한 번씩만 이용하여 <조건>에 맞게 완성하시오.

───── < 조건 > ─────
1. 아래 우리말 해석에 맞게 배열하시오.
 "의사는 그들의 기록을 남기고 (그것을) 관리하기 위해 누군가 다른 사람을 고용하는 것이 이득이라는 것을 거의 항상 알 것이다."
2. 어법상 틀린 부분을 찾아 바르게 고쳐 배열하시오. (단어 추가도 가능)

정답 및 해설 p.70

[01~03] 글을 읽고, 물음에 답하시오.

What really works to motivate people to (A) _____ their goals? In one study, researchers looked at how people respond to life challenges including getting a job, taking an exam, or undergoing surgery. For each of these conditions, the researchers also measured how much these participants fantasized about positive outcomes and how much they actually expected a positive (B) _____. What's the difference really between fantasy and expectation? While fantasy involves imagining an idealized future, expectation is actually based on a person's past experiences. So what did the researchers find? (1) 그 결과는 바라던 미래에 대해 공상했던 사람들은 세 가지 상황 모두에서 잘 하지 못했다는 것을 보여주었다. Those who had more positive expectations for success did better in the following weeks, months, and years. These individuals were more likely to have found jobs, (C) _____ their exams, or successfully recovered from their surgery.

01 본문의 단어들을 활용하여 글의 제목을 완성하시오. (주어진 철자로 시작해야 하고, 필요시 어형을 바꿀 것)

How F_____ and Expectation Affect Outcomes D_____

02 본문의 밑줄 친 (A)~(C)의 빈칸에 들어갈 적절한 단어를 <보기>에서 찾아 쓰시오.

―――――――― < 보기 > ――――――――
achieve / passed / give up / outcome / cause / failed

(A) _____　　(B) _____　　(C) _____

고난도
03 본문의 밑줄 친 (1)의 문장을 <보기>의 단어들을 활용하여 <조건>에 맞추어 완성하시오.

―――――――― < 보기 > ――――――――
all three conditions / those / fantasize / did / about / worse / in /
had engaged in / the desired future

―――――――― < 조건 > ――――――――
1. 본문에 주어진 우리말 뜻에 따라 영작할 것
2. 필요한 경우 어형을 바꿀 것
3. 1개의 단어를 추가하여 어법에 맞게 문장을 완성할 것

The results revealed that _____

_____.

Interestingly, in nature, the more powerful species have a narrower field of vision. The distinction between predator and prey ⓐ offer a clarifying example of this. The key feature that distinguishes predator species from (A) p_____ species isn't the presence of claws or any other feature ⓑ related to biological weaponry. The key feature is *the position of their eyes*. Predators evolved with eyes facing forward—which allows for binocular vision that offers accurate depth perception when pursuing prey. Prey, on the other hand, often have eyes facing (B) o_____, maximizing peripheral vision, ⓒ that (1) (the hunted / that / approaching / any angle / allows / detect / from / be / danger / may). ⓓ Consistent with our place at the top of the food chain, humans have eyes that face (C) f_____. We have the ability ⓔ gauge depth and pursue our goals, but we can also miss important action on our periphery.

* depth perception: 거리 감각　** periphery: 주변

04 본문의 밑줄 친 (A), (B), (C)에 주어진 철자로 시작하는 문맥상 알맞은 단어를 각각 쓰시오.

(A) p_____　　(B) o_____　　(C) f_____

05 밑줄 친 ⓐ~ⓔ 중, 어법상 틀린 3개의 기호를 각각 적고, 알맞게 고쳐 쓰시오.

기호	잘못된 것		고친 것
_____,	_____	→	_____
_____,	_____	→	_____
_____,	_____	→	_____

06 본문의 밑줄 친 (1)을 아래 <조건>에 맞게 배열하여 문장을 완성하시오.

< 조건 >
1. 단어 개수를 13개로 작성할 것
2. 밑줄 친 단어들을 사용하되 어법에 맞게 고쳐 쓸 것

[07~09] 글을 읽고, 물음에 답하시오.

Humans are omnivorous, meaning that they can consume and digest a ⓐ narrow selection of plants and animals found in their surroundings. The primary advantage to this is that they can ⓑ adapt to nearly all earthly environments. The disadvantage is that no single food provides the nutrition necessary for ⓒ survival. Humans must be ⓓ inflexible enough to eat a variety of items sufficient for physical growth and maintenance, yet cautious enough not to randomly ingest foods that are physiologically harmful and, possibly, ⓔ fatal. This dilemma, the need to experiment combined with the need for conservatism, is known as the omnivore's paradox. It results in two contradictory psychological impulses regarding diet. The first is an attraction to new foods; the second is a preference for familiar foods.

07 밑줄 친 ⓐ~ⓔ 중, 문맥상 어색한 두 단어를 찾아 바르게 고쳐 쓰시오.

기호	어색한 것		고친 것
_____ ,	_____	→	_____
_____ ,	_____	→	_____

08 본문의 내용에 맞게 다음 질문에 답하시오.

Q 본문의 밑줄 친 **This dilemma**가 지칭하는 것을 본문에서 찾아 우리말로 쓰시오.

A _____

09 본문의 내용을 한 문장으로 요약하고자 한다. 아래 빈칸 (1)과 (2)에 들어갈 말을 본문에서 찾아 쓰시오.

Humans must be open to trying a variety of foods but be (1) _____ at the same time to adapt to their (2) _____ .

(1) _____ (2) _____

[10~12] 글을 읽고, 물음에 답하시오.

In the 1930s the work of Sigmund Freud, the 'father of psychoanalysis,' began ⓐ <u>to be widely known and appreciated</u>. Less well known at the time was the fact that Freud had found out, almost by accident, how helpful his pet dog Jofi was to his patients. He had only become a dog-lover in later life when Jofi was given to him by his daughter Anna. The dog sat in on the doctor's therapy sessions and Freud discovered that ⓑ <u>his patients felt much more comfortable talking about their problems if the dog was there</u>. (A) 그들 중 몇몇은 그 의사보다 Jofi에게 말하는 것을 심지어 더 좋아했다! Freud noted that if the dog sat near the patient, ⓒ <u>the patient found easier to relax</u>, but if Jofi sat on the other side of the room, ⓓ <u>the patient seemed more tense and distressed</u>. He was surprised to realize that Jofi seemed to sense this too. The dog's presence was ⓔ <u>an especially calming influence on child and teenage patients</u>.

10 다음 문장과 같은 의미가 되도록 <조건>에 맞게 빈칸에 알맞은 말을 쓰시오.

> He had only become a dog-lover in later life when Jofi was given to him by his daughter Anna.

───── < 조건 > ─────
1. In later life로 문장을 시작할 것
2. 도치 구문으로 쓸 것

In later life _____

_____ .

고난도

11 밑줄 친 ⓐ~ⓔ 중, 어법상 **틀린** 것을 하나만 찾아 주어진 <조건>에 맞게 고쳐 쓰시오.

───── < 조건 > ─────
1. 어법상 틀린 부분을 찾아 어법에 맞게 고쳐 쓰시오.
2. 밑줄 친 부분을 모두 쓰시오. (틀린 부분만 고쳐 쓰면 감점)

_____ , _____

12 본문의 밑줄 친 (A)의 우리말에 맞도록, 주어진 <보기>의 단어들을 어순에 맞게 배열하여 쓰시오.

───── < 보기 > ─────
even / the doctor / to / some of them / preferred / rather than / Jofi / to / talk

_____ !

정답 및 해설 p.74

[01~03] 글을 읽고, 물음에 답하시오.

> Fast fashion refers to trendy clothes designed, created, and sold to consumers as quickly as possible at extremely low prices. Fast fashion items may not cost you much at the cash register, but they come with a serious price: tens of millions of people in (A) d_____ c_____, some just children, work long hours in dangerous conditions to make them, in the kinds of factories often labeled sweatshops. (1) (survive / enough to / pay / most / are / workers / barely / garment). Fast fashion also hurts the environment. Garments are manufactured using toxic chemicals and then transported around the globe, making the fashion industry the world's second-largest (B) p_____, after the oil industry. And millions of tons of discarded clothing piles up in landfills each year.
>
> * sweatshop: 노동착취공장

01 본문의 밑줄 친 (A), (B)에 주어진 철자로 시작하는 문맥상 알맞은 단어를 각각 쓰시오.

(A) d_____ c_____

(B) p_____

02 본문에서 (1)의 밑줄 친 어휘들을 배열하여 문장을 완성하시오. (필요시 어형 변형 가능)

03 본문을 읽고, 제시된 질문에 대한 답을 영어로 쓰시오. (본문에 있는 표현을 그대로 사용할 것)

Q According to the passage, how does fast fashion hurt the environment?

A ① _____

② _____

Imagine in your mind one of your favorite paintings, drawings, cartoon characters or ⓐ something equally complex. Now, with that picture in your mind, try to draw ⓑ what your mind sees. Unless you are unusually (A) g_____, your drawing will look ⓒ completely different from what you are seeing with your mind's eye. However, (1) 만약 당신이 마음속에 존재하는 그림보다는 원본을 베끼려고 노력한다면, 당신은 당신의 그림이 이제 조금 더 나아졌다는 것을 알게 될지도 모른다. Furthermore, if you ⓓ copied the picture many times, you would find that each time your drawing would get a little better, a little more (B) a_____. Practice makes perfect. This is because you are developing the skills of coordinating ⓔ that your mind perceives with the movement of your body parts.

04 밑줄 친 ⓐ~ⓔ 중, 어법상 **틀린** 것을 하나만 찾아 주어진 <조건>에 맞게 쓰시오.

< 조건 >
1. 틀린 것을 찾아 바르게 고쳐 쓸 것
2. 틀린 이유를 우리말로 설명할 것

답: _____, _____ → _____

이유: _____

05 본문의 빈칸 (A), (B)에 해당하는 단어들을 아래 영영 뜻풀이를 보고 <조건>에 맞게 쓰시오.

< 조건 >
1. 각각 주어진 철자로 시작하는 한 단어를 쓸 것
2. 답지에 주어진 철자 포함해서 완벽한 단어로 쓸 것

(A) having a lot of natural ability or intelligence g_____

(B) correct and true in every detail a_____

06 <보기>의 어구들을 모두 사용하여 본문의 밑줄 친 (1)의 의미가 되도록 영작하시오. (필요시 어형 변화 가능)

< 보기 >
might find / you / try to / was / if / copy / rather than / you / now / your imaginary drawing, / your drawing / a little better / the original

There was an experiment conducted in 1995 by Sheena Iyengar, a professor of business at Columbia University. In a California gourmet market, Professor Iyengar and her research assistants set up a booth of samples of jams. Every few hours, they switched from offering an assortment of 24 bottles of jam to an assortment of just six bottles of jam. On average, customers tasted two jams, regardless of the size of the assortment, and each one received a coupon good for $1 off one jar of jam. Here's the interesting part. (A) Sixty percent of customers were drawn to the large assortment, while only 40 percent stopped by the small one. But 30 percent of the people who had sampled from the small assortment decided to buy jam, while only three percent of those confronted with the two dozen jams purchased a jar. Effectively, (B) 모음의 크기가 24개일 때보다 6 개일 때 더 많은 수의 사람들이 잼을 구매했다.

* assortment: 모음

07 <보기>에 주어진 단어들을 이용하여 본문의 요지 일부를 영작하시오. (필요시 어형 변화 가능)

< 보기 >

the likelihood / them / choices / a product / may / lower / purchase / of / more

Giving consumers _____ .

고난도

08 본문의 밑줄 친 (A)를 주어진 <조건>에 맞게 해석하고 같은 의미를 갖도록 바꾸어 쓰시오.

< 조건 >

1. one을 '것'으로 해석하지 말고 지칭하는 명사를 정확히 찾아 해석할 것
2. 능동태를 사용하여 바꾸어 쓸 것

해석: _____

답: _____

09 본문의 밑줄 친 (B)의 우리말에 맞도록 <보기>의 단어들을 한 번씩만 사용하여 어순에 맞게 쓰시오.

< 보기 >

bought / 6 / a greater number of / when / jam / was / the assortment size / was / 24 / people / than / it / when

Tap your finger on the surface of a wooden table or desk, and observe the loudness of the sound you hear. Then, (A) place your ear flat on bottom of the table or desk. With your finger about one foot away from your ear, tap the table top and observe the loudness of the sound you hear again. The volume of the sound you hear with your ear on the desk is much louder than with it off the desk. (1) 음파는 공기를 통해서 뿐 아니라 많은 고체 물질을 통해 이동할 수 있다. Solids, like wood for example, transfer the sound waves much better than air typically does because (B) the molecules in a solid substance are much farther and more tightly packed together than they are in air. This allows the solids to carry the waves more easily and efficiently, resulting in a louder sound. The density of the air itself also plays a determining factor in the loudness of sound waves passing through it.

10 본문의 밑줄 친 (A), (B)에서 문맥상 어색한 한 단어를 찾아 적고, 칸 수에 맞게 주어진 철자로 시작하여 고쳐 쓰시오.

(A) _____ → t___ ___

(B) _____ → c___ ___ ___ ___ ___

고난도

11 본문의 밑줄 친 (1)의 우리말을 다음 <조건>에 맞게 영어로 옮기시오.

< 조건 >

1. 다음 표현들을 반드시 사용할 것: be capable of, travel, through, solid materials, as well as
2. 15개의 단어로 작성할 것
3. 필요시 어형을 변화할 것

12 본문의 내용을 아래와 같이 요약할 때, 빈칸 ⓐ~ⓒ에 들어갈 단어를 주어진 철자로 시작하여 쓰시오.
(본문의 단어를 그대로 쓰거나 활용할 것)

Solids can ⓐ t_____ sound waves better than air, as the
ⓑ d_____ of molecules ⓒ d_____ the loudness of sound waves.

ⓐ t_____ ⓑ d_____ ⓒ d_____

정답 및 해설 p.77

[01~03] 글을 읽고, 물음에 답하시오.

People are innately ⓐ inclined to look for causes of events, to form explanations and stories. That is one reason storytelling is such a(n) ⓑ unconvincing medium. Stories resonate with our experiences and provide examples of new instances. From our experiences and the stories of others we tend to form generalizations about the way people behave and things work. We ⓒ attribute causes to events, and as long as these cause-and-effect pairings make sense, we use them for understanding future events. Yet these causal attributions are often ⓓ correct. Sometimes they implicate the wrong causes, and for some things that happen, there is no single cause. Rather, there is a complex chain of events that all ⓔ contribute to the result; if any one of the events would not have occurred, the result would be different. But even when there is no single causal act, (A) _____ .

01 밑줄 친 ⓐ~ⓔ 중, 문맥상 어색한 두 개를 찾아 적고 주어진 철자로 시작하여 고쳐 쓰시오.

기호 어색한 것 고쳐 쓴 것

_____ , _____ → p_____

_____ , _____ → m_____

02 본문의 밑줄 친 (A)에 들어갈 말을 다음 <조건>에 맞게 쓰시오.

─── < 조건 > ───
1. 8개의 단어로 작성할 것
2. 다음 단어들을 반드시 사용할 것: that, stop, from, people, not, assign, one, do
3. 필요시 어형을 변형할 것

03 본문을 요약한 아래 문장의 빈칸들에 <조건>에 맞게 알맞은 것을 써 넣으시오.

─── < 조건 > ───
1. 주어진 빈칸에 한 단어씩만 쓸 것
2. 본문에 있는 단어들을 그대로 쓸 것

When an event is paired with a(n) _____ , it makes more sense, but sometimes a(n) _____ chain of events contributes to the _____ .

(1) _____ (2) _____ (3) _____

Garnet blew out the candles and ⓐ lay down. It was too hot even for a sheet. She lay there, sweating, listening to the empty thunder ⓑ that brought no rain, and whispered, "I wish the drought ⓒ would had ended." Late in the night, (A) Garnet은 그녀가 기다려 온 무언가가 곧 일어날 것 같은 기분이 들었다. She ⓓ lay quite still, listening. The thunder rumbled again, ⓔ sounding much louder. And then slowly, one by one, (B) as if someone were dropping pennies on the roof, came the raindrops. Garnet held her breath hopefully. The sound paused. "Don't stop! Please!" she whispered. Then the rain burst strong and loud upon the world. Garnet leaped out of bed and ran to the window. She shouted with joy, "It's raining hard!" She felt as though the thunderstorm was a present.

04 밑줄 친 ⓐ~ⓔ 중, 어법상 틀린 것을 찾아 <조건>에 따라 서술하시오.

< 조건 >

1. 틀린 것을 찾아 바르게 고칠 것
2. 틀린 이유를 우리말로 설명할 것

답: _____ , _____ → _____

이유: _____

고난도

05 본문의 밑줄 친 (A)를 <보기>의 표현을 모두 사용하되, 한 단어만 추가하여 영작하시오. (필요시 어형 변화 가능)

< 보기 >

about / wait for / had / a feeling / something / Garnet / was / be / to happen / she / had

06 본문의 밑줄 친 (B)와 같은 의미가 되도록 빈칸을 완성하시오.

In fact, someone _____ .

(A) <u>Without money, people could only barter.</u> Many of us barter to a small extent, when we return favors. A man might offer to mend his neighbor's broken door in return for a few hours of babysitting, for instance. Yet (B) (<u>hard / it / working / is / these personal exchanges / on a larger scale / imagine</u>). What would happen if you wanted a loaf of bread and all you had to trade was your new car? Barter depends on the double coincidence of wants, where not only does the other person happen to have what I want, but I also have what he wants. Money solves all these problems. (C) <u>교환하기 위해 당신이 가지고 있는 것을 원하는 누군가를 찾을 필요가 없다</u>; you simply pay for your goods with money. The seller can then take the money and buy from someone else. Money is transferable and deferrable—the seller can hold on to it and buy when the time is right.

* barter: 물물 교환(하다)

07 본문의 밑줄 친 (A)의 문장을 아래처럼 같은 의미를 갖는 문장으로 바꾸고자 한다. 빈칸에 적절한 것을 순서대로 써 넣으시오.

If _____ _____ _____ _____ _____,

people _____ _____ _____.

08 본문의 밑줄 친 (B)를 <조건>에 맞게 다시 쓰시오.

───── < 조건 > ─────

1. 단어 개수를 13개로 작성할 것
2 밑줄 친 단어들을 모두 사용하여 어법에 맞게 고쳐 쓸 것(단어 추가도 가능)

09 주어진 <보기>의 단어들을 모두 사용하여 본문의 밑줄 친 (C)의 의미가 되도록 영작하시오. (필요시 어형 변화 가능)

───── < 보기 > ─────

there / have / what / want / who / someone / to trade / is /
you / no need / to find

[10~12] 글을 읽고, 물음에 답하시오.

When we see an adorable creature, we must fight an overwhelming urge ⓐ <u>to squeeze</u> that cuteness. And pinch it, and cuddle it, and maybe even bite it. This is a perfectly normal psychological tick—an oxymoron called "cute aggression"—and even though it sounds cruel, it's not about ⓑ <u>cause</u> harm at all. In fact, strangely enough, this compulsion may actually make us more ⓒ <u>cared</u>. The first study to look at cute aggression in the human brain has now revealed that this is a complex neurological response, ⓓ <u>involving</u> several parts of the brain. The researchers propose that cute aggression may stop us from becoming so emotionally overloaded that we are unable to look after things that are super cute. "Cute aggression may serve as a tempering mechanism ⓔ <u>that</u> allows us to function and actually take care of something we might first perceive as overwhelmingly cute," explains the lead author, Stavropoulos.

* oxymoron: 모순 어법

10 주어진 <보기>의 단어들을 모두 사용하여 본문의 주제문을 완성하시오. (필요시 어형 변화 가능)

─── < 보기 > ───
something / take care of / function / overwhelmingly /
that / us / allow / cute / to / and

Cute aggression is a neurological response _____

_____ .

11 밑줄 친 ⓐ~ⓔ 중, 어법상 <u>틀린</u> 2개의 기호를 각각 적고 알맞게 고쳐 쓰시오.

기호	잘못된 것	고친 것
_____ ,	_____ →	_____
_____ ,	_____ →	_____

고난도
12 본문을 읽고, <조건>에 맞게 아래의 질문에 영어로 답하시오.

─── < 조건 > ───
1. 본문에 있는 표현을 그대로 사용할 것
2. 「so ~ that …」을 사용할 것

Q According to the researchers, what may cute aggression stop us from doing?

A It may stop us from _____

_____ .

정답 및 해설 p.81

[01~03] 글을 읽고, 물음에 답하시오.

Most of us are (A) _____ of rapid cognition. (1) We believe that the quality of the decision is directly related to the time and effort that went into making it. That's what we tell our children: "Haste makes waste." "Look before you leap." "Stop and think." "Don't judge a book by its (B) _____." We believe that (2) 가능한 한 많은 정보를 모으고 가능한 한 많은 시간을 쓰면서 우리가 늘 더 나을 것이다 in careful consideration. But there are moments, particularly in time-driven, critical situations, when haste does not make waste, when our snap (C) _____ and first impressions can offer better means of making sense of the world. Survivors have somehow learned this lesson and have developed and sharpened their skill of rapid cognition. * cognition: 인식

01 본문의 빈칸 (A)~(C)에 들어갈 문맥상 적절한 단어를 <보기>에서 각각 골라 쓰시오.
(중복해서 쓸 수 없으며, 필요시 어형 변화 가능)

─── < 보기 > ───
positive / judgement / certain / price / content / suspicious / cover / idea

(A) _____ (B) _____ (C) _____

02 본문의 밑줄 친 (1)과 같은 의미가 되도록 ①, ②의 빈칸에 각각 알맞은 말을 쓰시오.
(단, 괄호 안에 주어진 말을 반드시 포함하되, 필요시 어형 변화 가능)

① We believe the quality of the decision _____
the time and effort that went into making it. (to를 포함한 5단어로 쓸 것)

② The quality of the decision _____
the time and effort that went into making it. (believe와 to를 포함한 7단어로 쓸 것)

고난도
03 본문의 밑줄 친 (2)를 <보기>의 표현을 모두 사용하여 빈칸을 완성하시오.

─── < 보기 > ───
as / spending / much information / as / gathering / as / better off /
are / we / and / always / possible / as / much time / possible

Social relationships benefit from people giving each other compliments now and again because people like to be liked and like ⓐ to receive compliments. In that respect, social lies such as making deceptive but flattering comments ("I like your new haircut.") may benefit mutual relations. Social lies ⓑ tell for psychological reasons and serve both self-interest and the interest of others. (A) They serve self-interest because liars may gain satisfaction when they notice ⓒ that their lies please other people, or because (B) they realize that by telling such lies they avoid an awkward situation or discussion. They serve the interest of others because ⓓ hearing the truth all the time ("You ⓔ look much older now than you did a few years ago.") could damage a person's confidence and self-esteem.

04 본문의 밑줄 친 (A), (B)가 지칭하는 것을 우리말로 쓰시오. (A, B 모두 3단어 이내)

(A) _____ (B) _____

05 밑줄 친 ⓐ~ⓔ 중, 어법상 틀린 것을 하나만 찾아 기호를 적고 바르게 고쳐 쓰시오. (밑줄 친 부분을 모두 쓸 것)

_____, _____

06 본문을 읽고, 주어진 질문들에 답하시오. (본문에 있는 표현을 그대로 사용할 것)

Q1 What do social relationships benefit from?

A1 They _____.

Q2 What do social lies serve?

A2 They _____.

[07~09] 글을 읽고, 물음에 답하시오.

Jesse's best friend Monica, a mother of three, was diagnosed ⓐ <u>to</u> a rare disease. Unfortunately, she didn't have the money ⓑ <u>necessary</u> to start her treatment and pay for all the other expenses related to her disease. So Jesse jumped in to help her. She reached out to friends and family and asked them ⓒ <u>that</u> they could spare $100. If so, they were to bring their contribution to a restaurant downtown at a designated time. Her goal was ⓓ <u>to get</u> 100 people to give $100. Under false pretenses, Jesse took Monica to the restaurant and asked if she minded ⓔ <u>to answer</u> a few questions on video to share with others about her sickness. She agreed. Soon after the video began, a line formed outside the restaurant. The number grew to hundreds of people, each delivering a $100 bill. (A) <u>친구들과 낯선 사람들 모두에 의해 보여진 친절함과 너그러움이 Monica와 그녀의 가족에게 큰 변화를 만들었다.</u>

07 아래 <보기>에 주어진 단어들을 모두 이용하여 글의 제목을 완성하시오.

─────── < 보기 > ───────
kindness / power / of / and generosity / the

─────────────────────────────────

─────────────────────────────────

08 밑줄 친 ⓐ~ⓔ 중, 어법상 틀린 3개의 기호를 각각 적고 바른 형태로 고쳐 쓰시오.

기호	잘못된 것		고친 것
_____ ,	_____	→	_____
_____ ,	_____	→	_____
_____ ,	_____	→	_____

09 본문의 밑줄 친 (A)의 우리말 의미에 맞도록 아래 <보기>의 단어들을 어순에 맞게 쓰시오.

─────── < 보기 > ───────
for / made / Monica and her family / by / both friends and strangers /
and / the kindness / generosity / shown / a huge difference

─────────────────────────────────

─────────────────────────────────

The original idea of a patent, remember, was not to reward inventors with monopoly profits, but to encourage them to share their ⓐ inventions. A certain amount of intellectual property law is plainly necessary to achieve this. But it has gone too far. Most patents are now as much about defending monopoly and discouraging rivals as about ⓑ sharing ideas. And that disrupts innovation. Many firms use patents as barriers to entry, suing upstart innovators who trespass on their intellectual ⓒ property even on the way to some other goal. In the years before World War I, aircraft makers tied each other up in patent lawsuits and ⓓ speeded up innovation until the US government stepped in. (A) (the same / smartphones and biotechnology / much / today / happened / have / with). New entrants have to fight their way through "patent thickets" if they are to build on existing technologies to make ⓔ old ones. * trespass: 침해하다

10 밑줄 친 ⓐ~ⓔ 중, 문맥상 어색한 두 개를 찾아 바르게 고쳐 쓰시오.

기호 어색한 것 고친 것

_____, _____ → _____

_____, _____ → _____

11 본문의 밑줄 친 (A)의 각 단어들을 배열하고 주어진 <조건>에 맞게 다시 쓰시오.

─────────── < 조건 > ───────────
1. 단어 개수를 10개로 작성할 것
2. 밑줄 친 단어들을 활용하여 어법에 맞게 고쳐 쓸 것

12 본문의 내용을 한 문장으로 요약할 때, 빈칸 (1), (2)에 들어갈 말을 본문에서 찾아 그대로 쓰시오.

Patents should be used to (1) _____ inventors to share their inventions rather than be used as (2) _____ to rivals.

(1) _____ (2) _____

정답 및 해설 p.84

[01~03] 글을 읽고, 물음에 답하시오.

Benjamin Franklin once suggested that a newcomer to a neighborhood ask a new neighbor to do him or her a favor, citing an old maxim: He that has once done you a kindness will be more ready to do you another than he whom you yourself have obliged. In Franklin's opinion, (A) asking someone for something was the most useful and immediate invitation to social interaction. Such asking on the part of the newcomer provided the neighbor with an opportunity to show himself or herself as a good person, at first encounter. It also meant that the latter could now ask the former for a favor, in return, (1) decreasing the familiarity and trust. In that manner, both parties could (2) accept their natural hesitancy and mutual fear of the stranger.

* oblige: ~에게 친절을 베풀다

01 본문의 밑줄 친 (A)의 문장을 아래처럼 같은 의미의 문장으로 바꾸고자 할 때, 순서대로 빈칸에 써 넣으시오.

No _____ _____ _____

_____ _____ to social interaction

than _____ _____ _____

_____ .

02 본문의 밑줄 친 (1), (2)에서 각각 문맥상 어색한 한 단어를 찾아, 칸 수에 맞게 주어진 철자로 시작하여 고쳐 쓰시오.

	어색한 것		고친 것
(1)	_____	→	i_ _ _ _ _ _ _ _
(2)	_____	→	o_ _ _ _ _ _ _

03 본문의 내용을 한 문장으로 요약하고자 할 때, 빈칸 ⓐ, ⓑ에 주어진 철자로 시작하는 적절한 단어를 본문에서 찾아 쓰시오.

The best way for a ⓐ n_____ to increase familiarity and trust with a new neighbor is to ask for a ⓑ f_____ .

ⓐ n_____　　　　　ⓑ f_____

The next time you're out under a clear, dark sky, look up. If you've picked a good spot for stargazing, you'll see a sky full of stars, shining and ⓐ twinkled like thousands of brilliant jewels. But this amazing sight of stars can also be ⓑ confusing. Try and point out a single star to someone. Chances are, that person will have a hard time knowing exactly which star you're ⓒ looking. It might be easier if you describe patterns of stars. You could say something like, "See that big triangle of bright stars there?" Or, "Do you see those five stars that ⓓ look like a big letter W?" When you do that, you're doing exactly ⓔ that we all do when we look at the stars. We look for patterns, (A) 우리가 다른 사람에게 어떤 것을 가리켜 보여줄 수 있기 위해서 뿐만 아니라, 또한 그것은 우리 인간이 항상 해왔던 것이기 때문에.

04 밑줄 친 ⓐ~ⓔ 중, 어법상 틀린 것 3개의 기호를 각각 적고 알맞게 고쳐 쓰시오.

기호		수정
_____,	_____	→ _____
_____,	_____	→ _____
_____,	_____	→ _____

고난도
05 주어진 <보기>의 단어들을 모두 사용하여 본문의 밑줄 친 (A)의 의미가 되도록 영작하시오.

< 보기 >
so that / always / because / but also / someone else, / that / we humans / is /
not just / can / something / to / what / have / done / point / we / out

06 본문을 읽고, 주어진 질문에 답하시오. (10자 이내로 쓸 것)

Q 다른 사람에게 내가 보고 있는 별이 무엇인지 쉽게 알려줄 수 있는 방법을 우리말로 쓰시오.

A _____

For many centuries European science, and knowledge in general, (A) _____ in Latin—a language that no one spoke any longer and that had to be learned in schools. (B) _____, probably less than one percent, had the means to study Latin enough to read books in that language and therefore to participate in the intellectual discourse of the times. Moreover, (1) _____. The great explosion of scientific creativity in Europe was certainly helped by the sudden spread of information brought about by Gutenberg's use of movable type in printing and by the legitimation of everyday languages, which rapidly replaced Latin as the medium of discourse. In sixteenth-century Europe it became much easier to make a creative contribution not necessarily because more creative individuals were born then than in previous centuries or because social supports became more favorable, but because information became (C) _____.

07 본문의 밑줄 친 (A), (B), (C)에 들어갈 말을 빈칸의 수와 어법에 맞게 적으시오. (대소문자 구별할 것)

(A) 기록되었다: _____ _____

(B) 아주 극소수의 개인들: _____ _____ _____

(C) 더욱 널리 접근 가능한: _____ _____ _____

고난도

08 본문의 밑줄 친 (1)에 <보기>의 단어들을 변형없이 모두 이용하여 <조건>에 맞게 문장을 완성하시오.

── < 보기 > ──
scarce, / which / books / were handwritten, / and / expensive / access / to / few people

── < 조건 > ──
1. 주어진 단어들 이외에 필요한 단어를 1개만 더 추가하여 완성할 것 (h로 시작하는 한 단어)
2. 관계대명사의 계속적 용법을 사용할 것

고난도

09 본문의 요지를 주어진 <조건>에 맞게 하나의 영어 문장으로 쓰시오.

── < 조건 > ──
1. 「the 비교급 ～, the 비교급 …」으로 쓸 것
2. information, accessible, easy, 「it ～ for … to」, make creative contributions, become을 반드시 사용할 것
3. 필요시 어형 변화 가능, 15단어 이내로 쓸 것

[10~12] 글을 읽고, 물음에 답하시오.

Impulsively, Jacob ran down the hall without his partner, ⓐ <u>disappearing</u> into the flames. As (A) _____ shot out of the apartment like fireballs he could see a little boy ⓑ <u>lying</u> on the floor in just about the only spot ⓒ <u>that</u> wasn't on fire. He didn't even have time to figure out if he was (B) _____ or dead. He just grabbed him and rushed out. Jacob and the boy cleared the fifth floor landing just as the fireman could hear the sound of the floor above ⓓ <u>collapsed</u>. The (C) _____ crowd below broke into cheers as they saw Jacob emerge from the building with the boy. (1) <u>Kris를 그의 가슴에 안고 있는 동안, Jacob은 그 소년의 심장이 뛰고 있는 것을 느낄 수 있었다</u>, and when he coughed from the smoke, Jacob knew Kris would survive. Paramedics tended to the boy while Jacob ⓔ <u>himself</u> fell to the ground.

* paramedic: 응급 구조대원

10 밑줄 친 ⓐ~ⓔ 중, 어법상 <u>틀린</u> 것을 찾아 주어진 <조건>에 따라 서술하시오.

─── < 조건 > ───
1. 틀린 것을 찾아 바르게 고치시오.
2. 틀린 이유를 우리말로 설명하시오.

답: _____ , _____ → _____

이유: _____

11 본문의 밑줄 친 (A)~(C)의 빈칸에 들어갈 적절한 단어를 주어진 <보기>에서 찾아 쓰시오.

─── < 보기 > ───
tense / alive / dangerous / flames / happy / water

(A) _____ (B) _____ (C) _____

_{고난도}
12 본문의 밑줄 친 (1)의 우리말 의미에 맞도록 주어진 <조건>에 맞추어 문장을 완성하시오.

─── < 보기 > ───
against / the boy's heart / Kris / his chest, / could / pound / feel / hold / Jacob

─── < 조건 > ───
1. <보기>의 단어들을 모두 한 번씩만 사용할 것
2. 필요시 어형 변화 가능

정답 및 해설 p.88

[01~03] 글을 읽고, 물음에 답하시오.

Mammals tend to be less colorful than other animal groups, but zebras are strikingly ⓐ dressing in black-and-white. What purpose do such high contrast patterns serve? The colors' roles aren't always obvious. The question of ⓑ what zebras can gain from having stripes ⓒ have puzzled scientists for more than a century. (A) To try (　　　) (　　　) this mystery, wildlife biologist Tim Caro (　　　) more than a decade (　　　) zebras in Tanzania. He ruled out theory after theory—stripes don't keep them ⓓ cool, stripes don't confuse predators—before finding an answer. In 2013, he set up fly traps covered in zebra skin and, for comparison, others covered in antelope skin. He saw that flies seemed ⓔ avoid landing on the stripes. After more research, he concluded that stripes can literally save zebras from disease-carrying insects.　　* antelope: 영양(羚羊)

01 밑줄 친 ⓐ~ⓔ 중, 어법상 **틀린** 3개의 기호를 각각 적고 알맞게 고쳐 쓰시오.

기호　　　　　　　　　　　　　　　수정

_____, _____　→　_____

_____, _____　→　_____

_____, _____　→　_____

고난도

02 본문의 밑줄 친 (A)를 우리말에 맞게 영어로 옮기고자 한다. 주어진 <조건>에 맞게 영작하시오.

우리말: 이 신비를 풀기 위해, 야생 생물학자 Tim Caro는 탄자니아에서 얼룩말을 연구하는 데 10년 이상을 보냈다.

─── < 조건 > ───

1. 다음의 단어들을 반드시 사용할 것: solve, spend, study
2. 주어진 빈칸에 한 단어씩만 사용하고, 주어진 괄호를 모두 채울 것
3. 필요시 어형을 변화할 것 (단어 추가도 가능)
4. 답안지에는 완성된 문장의 형태로 답안을 쓸 것

03 글의 제목을 본문의 단어들을 활용하여 완성하시오. (주어진 철자로 시작하고, 필요시 어형 변화 가능)

The Quest to Determine the P_____ of Zebras' S_____

[04~06] 글을 읽고, 물음에 답하시오.

Twenty-three percent of people admit to having shared a fake news story on a popular social networking site, either accidentally or (A) o_____ p_____, according to a 2016 Pew Research Center survey. (1) 나는 이것을 의도적으로 무지한 사람들의 탓으로 돌리고 싶은 마음이 든다. Yet (2) the news ecosystem has become so overcrowded and complicated that I can understand why navigating it is challenging. When in doubt, we need to cross-check story lines ourselves. The simple act of fact-checking prevents (B) m_____ from shaping our thoughts. We can consult websites such as FactCheck.org to gain a better understanding of what's true or false, fact or opinion.

04 본문의 빈칸 (A), (B)에 문맥상 알맞은 단어를 주어진 철자로 시작하여 각각 쓰시오.

(A) o_____ p_____ (B) m_____

05 주어진 <보기>의 어구들을 모두 사용하여 본문의 (1)의 의미가 되도록 영작하시오.

─── < 보기 > ───
to attribute / being / it / people / is / for me / to / willfully ignorant / tempting / it

06 본문의 (2)를 밑줄 친 부분에 유의하여 같은 뜻이 되도록 to를 포함한 문장으로 다시 쓰시오.

The news ecosystem has become so overcrowded and complicated that I can understand why navigating it is challenging.

The news ecosystem_____

_____.

[07~09] 글을 읽고, 물음에 답하시오.

What is commonly known as "average life expectancy" is technically "life expectancy at birth." But life ⓐ expectancy at birth is an unhelpful statistic if (A) _____ . That is because a major determinant of life expectancy at birth is the child mortality rate which, in our ancient past, was extremely ⓑ low, and this skews the life expectancy rate dramatically downward. If we look again at the estimated ⓒ minimum life expectancy for prehistoric humans, which is 35 years, we can see that this does not mean that the average person living at this time ⓓ died at the age of 35. Rather, it means that for every child that died in ⓔ infancy, another person might have lived to be 70. The life expectancy statistic is, therefore, a deeply flawed way to think about the quality of life of our ancient ancestors.

* skew: 왜곡하다

07 밑줄 친 ⓐ~ⓔ 중, 문맥상 어색한 두 개를 찾아 바르게 고쳐 쓰시오.

기호 어색한 것 고친 것

_____, _____ → _____

_____, _____ → _____

08 본문의 밑줄 친 (A)에 들어갈 말을 주어진 <조건>에 맞게 쓰시오.

< 조건 >
1. 11개의 단어로 작성할 것
2. compare, longevity, the health, the goal, be, and, of adults를 반드시 사용할 것
3. 필요시 어형 변화 가능 (단어 추가도 가능)

09 본문의 내용을 한 문장으로 요약할 때, 빈칸 (1), (2)에 들어갈 말을 주어진 철자로 시작하여 쓰시오.
(본문의 단어를 그대로 쓸 것)

Life expectancy (1) a_____ b_____ is an unhelpful statistic, as can be seen with the life expectancy of (2) p_____ h_____ .

(1) a_____ b_____ (2) p_____ h_____

(1) 당신은 당신의 아이들에게 낯선 사람을 멀리 하라고 조언하는가? That's a tall order for adults. After all, you expand your network of friends and create potential business partners by meeting strangers. Throughout this process, however, (A) a_____ people to understand their personalities is not all about potential economic or social benefit. There is your safety to think about, as well as the safety of your loved ones. For that reason, Mary Ellen O'Toole, who is a retired FBI profiler, emphasizes the need to go beyond a person's (B) s_____ qualities in order to understand them. It is not safe, for instance, to assume that a stranger is a good neighbor, just because they're polite. Seeing them follow a routine of going out every morning well-dressed doesn't mean that's the whole story. In fact, O'Toole says that when you are dealing with a criminal, even your feelings may fail you. That's because criminals have perfected the art of manipulation and deceit.

* tall order: 무리한 요구

10 <보기>에 주어진 단어들을 이용하여 글의 제목을 완성하시오.

< 보기 >

safety / understanding / benefits / how / personalities

11 주어진 단어들을 모두 사용하여 본문의 밑줄 친 (1)의 의미가 되도록 영작하시오. (의문문으로 쓸 것)

< 보기 >

advise / keep / your kids / to / from / do / strangers / you / away

고난도
12 본문의 빈칸 (A), (B)에 들어갈 단어를 주어진 철자로 시작하여 어법에 맞게 쓰시오. (아래 단어의 의미를 참고할 것)

(A) studying or examining something in detail in order to discover more about it

a_____

(B) seeming to be real or true only until examined more closely

s_____

정답 및 해설 p.91

[01~03] 글을 읽고, 물음에 답하시오.

Water is the ultimate commons. Once, watercourses seemed ⓐ (＿＿＿＿) and the idea of protecting water was considered silly. But rules change. Time and again, communities have studied water systems and redefined wise use. Now Ecuador has become the first nation on Earth to put the rights of nature in its ⓑ (＿＿＿＿). This move has proclaimed that (1) <u>강과 숲은 단순히 재산이 아니라 또한 번영할 그들 스스로의 권리를 가진다</u>. According to the constitution, a citizen might file ⓒ (＿＿＿＿) on behalf of an injured watershed, recognizing that its health is ⓓ (＿＿＿＿) to the common good. More countries are ⓔ (＿＿＿＿) nature's rights and are expected to follow Ecuador's lead.

* commons: 공유자원　** watershed: (강)유역

01 <보기>의 단어를 모두 이용하여 글의 주제가 잘 표현되도록 쓰시오. (필요시 어형 변화 가능)

< 보기 >
rights / of / the / movement / nature / recognize / to / the

02 본문의 밑줄 친 ⓐ~ⓔ의 괄호 안에 들어갈 단어들을 <보기>에서 찾아 각각 쓰시오. (단어 중복 사용 불가)

< 보기 >
boundless / crucial / acknowledging / meaningless / suit /
unimportant / constitution / ignoring / limited / list

ⓐ ＿＿＿＿　　ⓑ ＿＿＿＿　　ⓒ ＿＿＿＿

ⓓ ＿＿＿＿　　ⓔ ＿＿＿＿

03 본문의 밑줄 친 (1)의 의미에 맞도록 <보기>의 단어들을 어순에 맞게 쓰시오.

< 보기 >
but / to flourish / simply / are / rivers and forests /
not / maintain / property / their own right

James Van Der Zee ⓐ <u>was born</u> on June 29, 1886, in Lenox, Massachusetts. The second of six children, James grew up in a family of ⓑ <u>creatively</u> people. At the age of fourteen he received his first camera and took hundreds of photographs of his family and town. By 1906, he ⓒ <u>had moved</u> to New York, married, and was taking jobs to support his growing family. In 1907, he moved to Phoetus, Virginia, ⓓ <u>where</u> he worked in the dining room of the Hotel Chamberlin. ⓔ <u>While</u> this time he also worked as a photographer on a part-time basis. He opened his own studio in 1916. World War I had begun and (A) <u>많은 젊은 군인들이 (그들의) 사진을 찍기 위해 스튜디오로 왔다</u>. In 1969, the exhibition, *Harlem On My Mind*, brought him international recognition. He died in 1983.

04 밑줄 친 ⓐ~ⓔ 중, 어법상 틀린 2개의 기호를 각각 적고 알맞게 고쳐 쓰시오.

기호 수정

_____, _____ → _____

_____, _____ → _____

05 본문을 읽고, 질문에 대한 답을 영어로 쓰시오. (본문에 있는 표현을 그대로 사용할 것)

Q What jobs did James Van Der Zee take to support his family in 1907?

A He worked _____ and also

worked _____.

고난도

06 본문의 밑줄 친 (A)를 보기의 표현을 모두 사용하되, 한 단어만 추가하여 영작하시오. (필요시 어형 변화 가능)

< 보기 >
take / many / have / their pictures / soldiers / came / to the studio / young

The problem of amino acid deficiency ⓐ is not unique to the modern world by any means. Preindustrial humanity probably (A) _____ protein and amino acid insufficiency (B) _____. Sure, ⓑ large hunted animals such as mammoths provided protein and amino acids aplenty. However, ⓒ living off big game in the era before refrigeration meant humans had to endure alternating periods of feast and famine. Droughts, forest fires, superstorms, and (C) _____ led to long stretches of difficult conditions, and starvation was a constant threat. The human inability to synthesize such basic things as amino acids certainly worsened those crises and made ⓓ surviving on however was available that much harder. During a famine, it's not the lack of calories ⓔ that is the ultimate cause of death; it's the lack of proteins and the essential amino acids they provide.

* synthesize: 합성하다

07 본문의 밑줄 친 (A), (B), (C)에 들어갈 말을 빈칸의 수와 어법에 맞게 적으시오.

(A) 대처했다: _____ _____

(B) 정기적으로: _____ _____ _____ _____

(C) 빙하기(들): _____ _____

고난도
08 밑줄 친 ⓐ~ⓔ 중, 어법상 틀린 것을 하나만 찾아 주어진 <조건>에 맞게 고쳐 쓰시오.

─── < 조건 > ───
1. 어법상 틀린 부분을 찾아 어법에 맞게 고쳐 쓸 것
2. 밑줄 친 부분을 모두 쓸 것 (틀린 부분만 고쳐 쓰면 감점)

_____ , _____

09 본문을 요약한 아래 문장의 빈칸 (1), (2)에 주어진 <조건>에 맞게 알맞은 단어를 써 넣으시오.

─── < 조건 > ───
1. 각 한 단어씩 쓸 것
2. 본문에 있는 단어들을 그대로 쓸 것
3. 주어진 철자로 시작할 것

Humans in (1) p_____ times suffered from deficiencies of (2) p_____ and essential amino acids for various reasons.

(1) p_____ (2) p_____

(A) <u>Calling your pants "blue jeans" almost seems simple</u> because practically all denim is blue. While jeans are probably the most versatile pants in your wardrobe, blue actually isn't a particularly neutral color. Ever wonder why it's the most commonly used hue? Blue was the chosen color for denim (B) <u>because of the physical properties of blue dye.</u> Most dyes will permeate fabric in hot temperatures, making the color stick. The natural indigo dye used in the first jeans, on the other hand, would stick only to the outside of the threads. When the indigo-dyed denim is washed, tiny amounts of that dye get washed away, and the thread comes with them. (1) <u>The more denim was washed, the softer it would get,</u> eventually achieving that worn-in, made-just-for-me feeling you probably get with your favorite jeans. (2) (<u>for laborers / jeans / that softness / make / the trousers / of choice</u>).

* hue: 색상 ** permeate: 스며[배어]들다

10 본문의 밑줄 친 (A), (B) 각각에서 문맥상 어색한 한 단어를 찾아, 칸 수에 맞게 주어진 철자로 시작하여 쓰시오.

	어색한 것		고친 것
(A)	_____	→	r___ ___ ___ ___ ___ ___ ___ ___
(B)	_____	→	c___ ___ ___ ___ ___ ___ ___

11 본문의 밑줄 친 (1)의 문장을 아래와 같은 의미를 갖는 문장으로 바꿀 때, 빈칸에 적절한 말을 순서대로 써 넣으시오.

As denim _____ _____ _____ , it would _____

_____ .

12 본문의 밑줄 친 (2)의 단어를 바르게 배열하여 주어진 <조건>에 맞게 다시 쓰시오.

< 조건 >
1. 단어 개수를 10개로 작성할 것
2. 밑줄 친 단어들을 사용하여 어법에 맞게 고쳐 쓸 것

정답 및 해설 p.94

[01~03] 글을 읽고, 물음에 답하시오.

School assignments have typically required that students ⓐ worked alone. This emphasis on individual productivity reflected an opinion ⓑ that independence is a necessary factor for success. (A) 타인에게 의존하는 것 없이 자신을 관리하는 능력을 가지는 것이 모든 사람에게 요구되는 것으로 간주되었다. Consequently, teachers in the past less often arranged group work or encouraged students ⓒ acquire teamwork skills. However, since the new millennium, businesses ⓓ have experienced more global competition that requires improved productivity. (B) This situation has led employers to insist that newcomers to the labor market provide evidence of traditional independence but also interdependence shown through teamwork skills. The challenge for educators is ⓔ to ensure individual competence in basic skills while adding learning opportunities that can enable students to also perform well in teams.

* competence: 능력

01 밑줄 친 ⓐ~ⓔ 중, 어법상 **틀린** 것을 모두 바른 형태로 고쳐 쓰시오.

기호　　　　　　　　　　　　　　수정

_____,　_____　→　_____

_____,　_____　→　_____

02 주어진 <보기>의 어구들을 모두 사용하여 본문의 밑줄 친 (A)의 의미가 되도록 영작하시오.

< 보기 >

having / depending on / the ability / a requirement / others / for everyone / to take care of oneself / was considered / without

03 본문의 밑줄 친 (B)와 같은 의미가 되도록 빈칸에 알맞은 말을 쓰시오. ((1)은 to를 포함한 5단어, (2)는 2단어로 쓸 것)

This situation has led employers to insist that newcomers to the labor market provide evidence of traditional independence.

Employers (1)_____ that newcomers to the labor

market provide evidence of traditional independence by (2)_____ .

Plants are nature's alchemists; they are expert at ⓐ _____ water, soil, and sunlight into an array of precious substances. Many of these substances are beyond the ability of human beings to conceive. While we were perfecting consciousness and learning to walk on two feet, they were, by the same process of natural selection, inventing ⓑ _____ (the astonishing trick of converting sunlight into food) and perfecting organic chemistry. As it turns out, many of the plants' discoveries in chemistry and physics have served us well. (A) 영양분을 공급하고 치료하고 감각을 즐겁게 하는 화합물들이 식물들로부터 나온다. Why would they go to all this trouble? Why should plants bother to devise the recipes for so many complex molecules and then expend the energy needed to manufacture (B) them? Plants can't move, which means they can't ⓒ _____ the creatures that feed on them. A great many of the chemicals plants produce are designed, by natural selection, to compel other creatures to leave them alone: ⓓ _____ poisons, foul flavors, toxins to confuse the minds of predators.

04 문맥에 맞도록 본문의 빈칸 ⓐ~ⓓ에 들어갈 적절한 단어를 <보기>에서 각각 1개씩 골라 쓰시오.
(한 번씩만 쓸 수 있으며, 필요시 어형 변화 가능)

— < 보기 > —
escape / mild / dead / meet / transform / photosynthesis / give up / hypothesis

ⓐ _____ ⓑ _____

ⓒ _____ ⓓ _____

05 본문의 밑줄 친 (A)의 우리말 의미에 맞도록 <보기>의 단어들을 이용하여 주어진 <조건>에 맞게 쓰시오.

— < 보기 > —
heal / the senses / that / and / from plants / nourish / come /
chemical compounds / delight / and

— < 조건 > —
강조를 위해 From plants로 시작할 것

06 본문의 밑줄 친 (B) them이 가리키는 것을 본문에서 찾아 세 단어로 쓰시오.

_____ _____ _____

Most importantly, money needs to be ⓐ <u>scarce</u> in a predictable way. Precious metals have been desirable as money across the millennia not only because they have intrinsic beauty but also because they exist in ⓑ <u>unfixed</u> quantities. (A) (at the rate / gold and silver / and / enter / mined / society / which / are / discovered / they); additional precious metals cannot be produced, at least not ⓒ <u>expensively</u>. Commodities like rice and tobacco can be grown, but that still takes time and resources. A dictator like Zimbabwe's Robert Mugabe could not order the government to produce 100 trillion tons of rice. He was able to produce and ⓓ <u>collect</u> trillions of new Zimbabwe dollars, which is why they eventually became more ⓔ <u>valuable</u> as toilet paper than currency.

* intrinsic: 내재적인

07 밑줄 친 ⓐ~ⓔ 중, 문맥상 어색한 세 개를 찾아 바르게 고쳐 쓰시오.

기호	어색한 것		고친 것
_____ ,	_____	→	_____
_____ ,	_____	→	_____
_____ ,	_____	→	_____

고난도
08 본문의 밑줄 친 (A)에 주어진 단어들을 한 번씩만 이용하여 주어진 <조건>에 맞게 문장을 완성하시오.

―― < 조건 > ――
1. 아래 우리말 해석에 맞게 배열하시오.
"금과 은은 그것들이 발견되고 채굴되는 속도로 사회에 유입된다."
2. 어법상 틀린 부분을 찾아 바르게 고쳐 배열하시오. (단어 추가도 가능)

09 본문을 아래와 같이 요약할 때, 빈칸 (1)~(3)에 들어갈 알맞은 단어들을 주어진 철자로 시작하여 쓰시오.
(본문의 단어를 그대로 쓸 것)

Money in the form of (1) p_____ metals and (2) c_____ should be rare in a (3) p_____ way.

(1) p_____ (2) c_____ (3) p_____

Brain research provides a framework for ⓐ <u>understanding</u> how the brain processes and internalizes athletic skills. In practicing a complex movement such as a golf swing, we experiment with different grips, positions, and swing movements, ⓑ <u>analyzing</u> each in terms of the results it yields. This is a conscious, left-brain process. Once we identify those elements of the swing that ⓒ <u>produce</u> the desired results, we rehearse them over and over again in an attempt to record them permanently in "muscle memory." In this way, we internalize the swing as a kinesthetic feeling that we trust to recreate the ⓓ <u>desired</u> swing on demand. This internalization transfers the swing from a consciously controlled left-brain function to a more intuitive or automatic right-brain function. This description, despite ⓔ <u>it is</u> an oversimplification of the actual processes involved, serves as a model for the interaction between conscious and unconscious actions in the brain, as it learns to perfect an athletic skill.

* kinesthetic: 운동 감각의

10 본문의 요지를 주어진 <보기>의 단어들을 모두 이용하여 완전한 문장으로 쓰시오. (필요시 어형 변화 가능)

─── < 보기 > ───
transfer / the brain / from the left brain / process / them /
athletic skills, / and internalize / to the right brain

11 밑줄 친 ⓐ~ⓔ 중, 어법상 <u>틀린</u> 하나를 찾아 주어진 <조건>에 따라 서술하시오.

─── < 조건 > ───
1. 틀린 것을 찾아 바르게 고쳐 쓸 것
2. 틀린 이유를 우리말로 설명할 것

답: _____ , _____

이유: _____

고난도
12 본문을 읽고, 주어진 질문에 답하시오. (본문에 있는 표현을 활용할 것)

Q Describe the left-brain process that happens when a person practices a golf swing.

A The person _____

_____ .

정답 및 해설 p.98

[01~03] 글을 읽고, 물음에 답하시오.

Hundreds of thousands of people journeyed far to ⓐ <u>take part in</u> the Canadian fur trade. Many saw how inhabitants of the northern regions stored their food in the winter—by ⓑ <u>digging</u> the meats and vegetables in the snow. But probably few of them had thoughts about how this custom might relate to other fields. One who did was a young man named Clarence Birdseye. He was amazed to find that freshly caught fish and duck, ⓒ <u>frozen</u> quickly in such a fashion, kept their taste and texture. He started wondering: Why can't we sell food in America that operates on the same basic ⓓ <u>principal</u>? With this thought, the frozen foods industry was born. He made something extraordinary from what, for the northern folk, was the ordinary practice of ⓔ <u>preserving</u> food. So, what went on in his mind when he observed this means of (A) _____ ? Something mysterious happened in his curious, fully engaged mind. (B) _____ is a way of adding value to what you see. In the case of Birdseye, (1) <u>그것은 사물을 보는 일상적인 관점에서 그를 벗어나 끌어 올리기에 충분히 강했다.</u>

01 밑줄 친 ⓐ~ⓔ 중, 문맥상 어색한 두 개를 찾아 기호를 각각 적고 바르게 고쳐 쓰시오.

기호	어색한 것	고친 것

_____ , _____ → _____

_____ , _____ → _____

02 글의 흐름에 맞도록 (A), (B)에 들어갈 단어를 본문의 단어를 활용하여 써 넣으시오. (대소문자 구별할 것)

(A) _____　　　(B) _____

03 본문의 밑줄 친 (1)의 우리말 의미에 맞도록 주어진 <보기>의 단어들을 어순에 맞게 쓰시오.

< 보기 >
seeing / was / him / strong / out of / enough / the routine way / things / of / it / to lift

The basic difference between an AI robot and a normal robot is the ability of the robot and its software to make decisions, and learn and adapt to its environment ⓐ based on data from its sensors. To be a bit more specific, the normal robot ⓑ shows deterministic behaviors. That is, for a set of inputs, the robot will always produce the same (A) _____. For instance, if ⓒ facing with the same situation, such as running into a(n) (B) _____, then the robot will always do the same thing, such as go around the obstacle to the left. An AI robot, however, can do two ⓓ things the normal robot cannot: make decisions and learn from experience. It will adapt to (C) _____, and may do something different each time a situation is faced. The AI robot may try to push the obstacle out of the way, or ⓔ make up a new route, or change goals.

* deterministic: 결정론적인

04 밑줄 친 ⓐ~ⓔ 중, 어법상 틀린 하나를 찾아 주어진 <조건>에 따라 서술하시오.

─── < 조건 > ───
1. 틀린 것을 찾아 바르게 고칠 것
2. 틀린 이유를 우리말로 설명할 것

답: _____ , _____ → _____

이유: _____

고난도

05 본문을 읽고, 주어진 질문에 답하시오. (50자 이내로 쓸 것)

Q AI 로봇과 보통 로봇의 기본적 차이를 본문에서 찾아 우리말로 쓰시오.

A _____

06 본문의 밑줄 친 (A)~(C)에 들어갈 적절한 단어를 주어진 <보기>에서 찾아 쓰시오.

─── < 보기 > ───
friend / weather / obstacle / output / circumstances / cause

(A) _____ (B) _____ (C) _____

The body tends ⓐ to accumulate problems, often beginning with one small, seemingly minor imbalance. This problem causes another subtle imbalance, ⓑ which triggers another, then several more. In the end, you get a symptom. It's like lining up a series of dominoes. All you need to do is ⓒ knock down the first one and many others will fall too. What caused the last one ⓓ fall? Obviously it wasn't the one before it, or the one before that, but the first one. The body works the same way. The initial problem is often ⓔ unnoticing. (1) _____ . In the end, you get a headache, fatigue, or depression—or even disease. When you try to treat the last domino—treat just the end-result symptom—the cause of the problem isn't addressed. The first domino is the cause, or primary problem.

* accumulate: 축적하다

07 밑줄 친 ⓐ~ⓔ 중, 어법상 **틀린** 2개의 기호를 각각 적고 알맞게 고쳐 쓰시오.

기호 수정

_____ , _____ → _____

_____ , _____ → _____

고난도

08 본문의 (1)에 들어갈 알맞은 문장을 주어진 <조건>에 맞게 완성하시오.

< 보기 >

not until / the later "dominoes" / be / more / it / obvious / appear / clues and symptoms / some of / fall

< 조건 >

1. 아래 우리말 뜻에 따라 영작할 것
 "좀 더 분명한 단서와 증상이 나타난 것은 비로소 뒤쪽의 '도미노들' 중 몇 개가 쓰러지고 나서이다."
2. 필요할 경우 어형을 변형할 것
3. 〈보기〉의 단어를 모두 한 번씩 사용하고, 1개의 단어를 추가하여 문장을 완성할 것

09 본문의 내용을 한 문장으로 요약하고자 할 때, 빈칸 (A), (B)에 들어갈 말을 본문에서 찾아 그대로 쓰시오.

When problems (A) _____ in the body, the (B) _____ is the first problem, which acts like a domino to the rest.

(A) _____ (B) _____

[10~12] 글을 읽고, 물음에 답하시오.

(A) Not only are humans unique in the sense that they began to use an ever-widening tool set, we are also the only species on this planet that has constructed forms of complexity that use external energy sources. This was a fundamental new development, for which there were no precedents in big history. This capacity may first have emerged between 1.5 and 0.5 million years ago, when humans began to control fire. From at least 50,000 years ago, (B) (stored / of / the energy / and water flows / be used / some / in air / for navigation) and, much later, also for powering the first machines. Around 10,000 years ago, humans learned to cultivate plants and tame animals and thus control these important matter and energy flows. Very soon, they also learned to use animal muscle power. About 250 years ago, fossil fuels began to be used on a large scale for powering machines of many different kinds, thereby creating the virtually unlimited amounts of artificial complexity that we are familiar with today.

10 본문의 단어들을 활용하여 글의 제목을 완성하시오. (주어진 철자로 시작하고, 필요시 어형 변화 가능)

H_____ and Their Use of E_____ Energy Sources

11 본문의 밑줄 친 (A)를 아래와 같이 같은 의미를 갖는 문장으로 바꿀 때, 빈칸에 적절한 것을 순서대로 써 넣으시오.

Humans _____ _____ _____ _____

_____ _____ _____ _____ _____

_____ _____ _____ _____ _____

_____ _____

12 본문의 밑줄 친 (B)를 <조건>에 맞게 다시 쓰시오.

─── < 조건 > ───
1. 단어 개수를 14개로 작성할 것
2. 밑줄 친 단어들을 모두 사용하여 어법에 맞게 고쳐 쓸 것

정답 및 해설 p.102

[01~03] 글을 읽고, 물음에 답하시오.

Since a great deal of day-to-day academic work is boring and (A) r_____, you need to be well motivated ⓐ to keep doing it. A mathematician sharpens her pencils, ⓑ works on a proof, tries a few approaches, gets nowhere, and finishes for the day. A writer sits down at his desk, produces a few hundred words, decides they are no good, throws them in the bin, and hopes for better inspiration tomorrow. To produce something (B) w_____ —if it ever happens— ⓒ may require years of such fruitless labor. The Nobel Prize-winning biologist Peter Medawar said that ⓓ about four-fifths of his time in science were wasted, adding sadly that "nearly all scientific research leads nowhere." ⓔ What kept all of these people going when things were going badly was their passion for their subject. (1) Without such passion, they would have achieved nothing.

01 본문의 빈칸 (A), (B)에 해당하는 단어들을 아래 영영 뜻풀이를 보고 <조건>에 맞게 쓰시오.

─────── < 조건 > ───────
1. 각각 주어진 철자로 시작하는 한 단어를 쓸 것
2. 답지에는 주어진 철자 포함해서 기입하여 완벽한 단어로 쓸 것

(A) boring and done many times in the same way r_____

(B) worth spending time, money, or effort on w_____

02 밑줄 친 ⓐ~ⓔ 중, 어법상 틀린 것을 하나만 찾아 <조건>에 맞게 고쳐 쓰시오.

─────── < 조건 > ───────
1. 틀린 것을 찾아 바르게 고치시오.
2. 틀린 이유를 우리말로 설명하시오.

답: _____, _____

이유: _____

03 본문의 (1)을 아래 밑줄 친 부분에 유의하여 같은 뜻이 되도록 if를 포함한 문장으로 다시 쓰시오.

Without such passion, they would have achieved nothing.

If _____.

[04~06] 글을 읽고, 물음에 답하시오.

We notice repetition among confusion, and the opposite: we notice a break in a repetitive pattern. But how do these arrangements make us feel? And what about "perfect" regularity and "perfect" chaos? (A) <u>어느 정도의 반복은 우리가 무엇이 다음에 오게 될지를 안다는 점에서 우리에게 안정감을 준다.</u> We like some predictability. We arrange our lives in largely repetitive schedules. Randomness, in organization or in events, is (B) _____ for most of us. With "perfect" chaos we are frustrated by having to adapt and react again and again. But "perfect" regularity is perhaps even more horrifying in its monotony than randomness is. It implies a cold, unfeeling, mechanical quality. Such perfect order does not exist in nature; there are too many forces working against each other. Either extreme, therefore, feels threatening.

04 본문의 내용에 어울리도록, <보기>의 단어들을 모두 활용하여 <조건>에 맞게 본문 (B)의 빈칸을 채우시오.

─── < 보기 > ───
more / challenge / frighten / and

─── < 조건 > ───
1. 주어진 단어를 모두 활용할 것
2. 필요시 어형을 바꿀 것
3. 단어 중복 사용 가능

고난도

05 <보기> 단어들을 모두 사용하고, 단어를 변형 및 한 단어만 추가하여 본문의 밑줄 친 (A)와 같은 뜻이 되도록 8단어로 완성하시오.

─── < 보기 > ───
come / know / we / is / next / in that

Some repetition gives us a sense of security _____.

06 본문의 내용을 한 문장으로 요약하고자 할 때, 빈칸 (1), (2)에 주어진 철자로 시작하는 적절한 단어를 본문에서 찾아 쓰시오.

People often prefer repetition because of its (1) p_____, but perfect regularity can be more (2) h_____ than randomness.

(1) p_____ (2) h_____

[07~09] 글을 읽고, 물음에 답하시오.

Despite all the talk of how weak intentions are in the face of habits, it's worth (A) _____ that much of the time even our strong habits do follow our intentions. We are mostly doing what we (B) _____ to do, even though it's happening automatically. This probably goes for many habits: although we perform them without bringing the intention to consciousness, the habits still line up with our original intentions. Even better, our automatic, (C) _____ habits can keep us safe even when our conscious mind is distracted. We look both ways before crossing the road despite thinking about a rather depressing holiday we took in Brazil, and we put oven gloves on before reaching into the oven despite being preoccupied about whether the cabbage is overcooked. In both cases, our goal of keeping ourselves (D) _____ and unburnt is served by our automatic, unconscious habits.

07 문맥에 맞게 본문의 빈칸 (A)~(D)에 들어갈 가장 적절한 단어를 <보기>에서 각각 1개씩 골라 쓰시오.
(중복해서 쓸 수 없고, 필요시 어형 변화 가능)

< 보기 >
forget / dead / unconscious / alive / emphasizing /
intend / neglecting / conscious

(A) _____ (B) _____

(C) _____ (D) _____

고난도
08 글의 주제를 다음 <조건>에 맞게 영어로 쓰시오.

< 조건 >
1. how로 시작할 것
2. automatic, habits, protect, from, danger를 반드시 사용할 것
3. 7단어 이내로 쓸 것

09 본문을 읽고, 질문에 대한 답을 영어로 쓰시오. (본문에 있는 표현을 그대로 쓸 것)

Q What do our unconscious habits make us do to keep us safe when we reach into the oven?

A They make us _____.

The body has an effective system of natural defence against parasites, called the immune system. (A) (so / would take / to explain / the immune system / it / complicated / that / it / a whole book / is). Briefly, when it senses a dangerous parasite, the body is mobilized to (1) <u>remove special cells</u>, which are carried by the blood into battle like a kind of army. Usually the immune system wins, and the person recovers. After that, the immune system (2) <u>forgets the molecular equipment</u> that it developed for that particular battle, and any following infection by the same kind of parasite is beaten off so quickly that we don't notice it. That is why, (B) <u>일단 당신이 홍역이나 천연두와 같은 하나의 질병을 앓고 나면, 당신은 그것에 다시 걸릴 가능성은 거의 없어진다.</u>

* parasite: 기생충, 균 ** molecular: 분자의

10 본문 (A)의 밑줄 친 어휘들을 이용하여 문장을 완성하시오.

11 본문의 밑줄 친 (1)과 (2) 각각에서 문맥상 어색한 한 단어를 찾아, 칸 수에 맞게 주어진 철자로 시작하여 고쳐 쓰시오. (어법에 맞게 쓸 것)

어색한 것	고친 것
(1) _____ → p___ ___ ___ ___ ___ ___	
(2) _____ → r___ ___ ___ ___ ___ ___ ___ ___ ___	

12 <보기>의 어구들을 모두 사용하여 본문의 밑줄 친 (B)의 의미가 되도록 영작하시오.

< 보기 >
you / a disease / once / you / get / are unlikely to / again / it /
or chicken pox, / have had / the measles / like

정답 및 해설 p.105

[01~03] 글을 읽고, 물음에 답하시오.

(A) (simple / attain / a person / is / the life / wants). However, most people settle for less than their best because they fail to start the day off right. If a person starts the day with a positive mindset, that person is more likely to have a positive day. Moreover, (B) 어떤 사람이 하루를 어떻게 접근하는가는 그 사람의 삶의 다른 모든 부분에 영향을 끼친다. If a person begins their day in a good mood, they will likely continue to be happy at work and that will often lead to a more productive day in the office. This increased productivity unsurprisingly leads to better work rewards, such as promotions or raises. Consequently, if people want to live the life of their dreams, they need to realize that how they start their day not only impacts that day, but every aspect of their lives.

01 본문의 밑줄 친 (A)를 다음 <조건>에 맞게 다시 쓰시오.

 ─── < 조건 > ───
1. 단어 개수를 8개로 작성할 것
2. 밑줄 친 단어들을 참고하여 어법에 맞게 고쳐 쓸 것

02 <보기>의 단어들을 모두 사용하여 본문의 밑줄 친 (B)의 의미가 되도록 영작하시오. (필요시 어형 변화 가능)

 ─── < 보기 > ───
in / a person / that person's life / impact / how / the day / everything else / approach

03 본문을 읽고, 주어진 질문에 답하시오.

Q 직장에서 향상된 생산성이 무엇으로 이어지는지, 두 가지 예시를 본문에서 찾아 우리말로 쓰시오.

A ① _____ ② _____

[04~06] 글을 읽고, 물음에 답하시오.

Within a store, the wall marks the ⓐ <u>front</u> of the store, but not the end of the marketing. Merchandisers often use the back wall as a ⓑ <u>magnet</u>, because it means that people have to walk through the whole store. This is a good thing because distance traveled relates more directly to sales per entering customer than any other measurable consumer (A) v＿＿＿＿＿. Sometimes, the wall's attraction is simply ⓒ <u>unappealing</u> to the senses, a wall decoration that catches the eye or a sound that catches the ear. Sometimes the attraction is ⓓ <u>specific</u> goods. In supermarkets, ⓔ <u>the dairy</u> is often at the back, because people frequently come just for milk. At video (B) r＿＿＿＿＿ shops, it's the new releases.

* merchandiser: 상품 판매업자

04 밑줄 친 ⓐ~ⓔ 중, 문맥상 어색한 두 개를 찾아 바르게 고쳐 쓰시오.

기호	어색한 것		고친 것
＿＿＿＿ ,	＿＿＿＿＿＿＿＿	→	＿＿＿＿＿＿＿＿
＿＿＿＿ ,	＿＿＿＿＿＿＿＿	→	＿＿＿＿＿＿＿＿

05 본문의 빈칸 (A), (B)에 아래의 영영 뜻풀이를 보고, 문맥에 맞게 주어진 철자로 시작하여 쓰시오.

(A) a number, amount, or situation that can change v＿＿＿＿＿＿＿

(B) the act of renting something or an arrangement to rent something r＿＿＿＿＿＿＿

06 본문을 요약한 아래 문장의 빈칸들에 <조건>에 맞도록 알맞은 것을 써 넣으시오.

─── < 조건 > ───
1. 각 한 단어씩 쓸 것
2. 본문에 있는 단어를 그대로 쓰거나 활용할 것
3. (1)은 주어진 철자로 시작할 것

The back wall is often used to (1) a＿＿＿＿＿＿ customers to make them
(2) ＿＿＿＿＿＿ (3) ＿＿＿＿＿＿ the whole store.

(1) a＿＿＿＿＿＿＿＿ (2) ＿＿＿＿＿＿＿＿ (3) ＿＿＿＿＿＿＿＿

Something inside told me that by now someone ⓐ discovered my escape. It chilled me greatly ⓑ thinking that they would capture me and take me back to that awful place. So, (A) 나는 내가 마을에서 멀어질 때까지 오직 밤에만 걷기로 결정했다. After three nights' walking, I felt sure that they had stopped ⓒ chasing me. I found a ⓓ deserted cottage and walked into it. ⓔ Tiring, I lay down on the floor and fell asleep. I awoke to the sound of a far away church clock, softly ringing seven times and noticed that the sun was slowly rising. (B) As I stepped outside, my heart began to pound with anticipation and longing. The thought that I could meet Evelyn soon lightened my walk.

07 밑줄 친 ⓐ~ⓔ 중, 어법상 **틀린** 3개의 기호를 각각 적고 알맞게 고쳐 쓰시오.

기호 수정

_____ , _____ → _____

_____ , _____ → _____

_____ , _____ → _____

08 본문의 밑줄 친 (A)의 우리말 의미에 맞도록 <보기>의 단어들을 어순에 맞게 쓰시오.

─── < 보기 > ───
only at night / until / decided / I / far / was / to walk / from the town / I

고난도
09 본문의 밑줄 친 (B)를 해석하고, 같은 의미가 되도록 주어진 <조건>에 맞도록 아래 빈칸에 알맞은 말을 쓰시오.

─── < 조건 > ───
분사구문을 사용하여 같은 의미의 문장으로 쓸 것

해석: _____

답: _____

[10~12] 글을 읽고, 물음에 답하시오.

The development of writing ⓐ <u>was pioneered</u> not by gossips, storytellers, or poets, but by accountants. The earliest writing system has its (A) _____ in the Neolithic period, ⓑ <u>when humans first began to switch</u> from hunting and gathering to a (B) _____ lifestyle based on agriculture. This shift began around 9500 B.C. in ⓒ <u>a region which known</u> as the Fertile Crescent, which stretches from modern-day Egypt, up to southeastern Turkey, and down again to the (C) _____ between Iraq and Iran. Writing seems ⓓ <u>to have evolved</u> <u>in this region</u> from the custom of using small clay pieces to account for transactions involving (D) _____ goods such as grain, sheep, and cattle. The first written documents, which come from the Mesopotamian city of Uruk and date back to around 3400 B.C., ⓔ <u>record</u> amounts of bread, payment of taxes, and other transactions using simple symbols and marks on clay tablets.

* transaction: 거래

10 밑줄 친 ⓐ~ⓔ 중, 어법상 틀린 것을 하나만 찾아 주어진 <조건>에 맞게 고쳐 쓰시오.

— < 조건 > —
1. 어법상 틀린 부분을 찾아 어법에 맞게 고쳐 쓸 것
2. 밑줄 친 부분을 모두 쓸 것 (틀린 부분만 고쳐 쓰면 감점)
3. 단어의 개수가 7개를 넘지 말 것

_____ , _____

11 본문의 빈칸 (A)~(D)에 들어갈 문맥상 가장 적절한 단어를 <보기>에서 각각 1개씩 골라 쓰시오.
(중복해서 쓸 수 없고, 필요시 어형 변화 가능)

— < 보기 > —
settled / manufactured / agriculture / roots / border / nomadic / branches

(A) _____ (B) _____

(C) _____ (D) _____

12 주어진 <보기>의 단어들을 모두 이용하여 글의 요지를 완전한 문장으로 쓰시오.

— < 보기 > —
in the Neolithic period / people / accountants /
were / writing systems / to use / the first

정답 및 해설 p.109

[01~03] 글을 읽고, 물음에 답하시오.

Honesty is a fundamental part of every strong relationship. Use it to your advantage by being open with what you feel and giving a truthful opinion when asked. This approach can help you escape uncomfortable social situations and make friends with honest people. Follow this simple policy in life — never lie. When you develop a reputation for always (A) t_____ t_____ t_____, you will enjoy strong relationships based on trust. It will also be more difficult to manipulate you. People who lie (B) g_____ i_____ t_____ when someone threatens to uncover their lie. By living true to yourself, you'll avoid a lot of headaches. Your relationships will also be free from the poison of lies and secrets. Don't be afraid to be honest with your friends, no matter how painful the truth is. In the long term, lies with good intentions hurt people much more than telling the truth.

* manipulate: (사람을) 조종하다

01 <보기>의 단어들을 활용하여 아래 <조건>에 맞게 글의 제목을 완성하시오.

< 보기 >

a / policy / build / simple / relationships / for / strong

< 조건 >

1. 주어진 단어를 모두 활용할 것
2. 필요시 어형을 바꿀 것

02 본문을 읽고, 제시된 질문에 대한 답을 영어로 쓰시오.

Q What are two ways that we can use honesty to our advantage?

A ① _____

② _____

03 본문의 빈칸 (A), (B)에 주어진 철자로 시작하는 문맥상 알맞은 단어를 각각 쓰시오.

(A) t_____　　t_____　　t_____

(B) g_____　　i_____　　t_____

Wouldn't it have been nice if you could take your customers by the hand and guide each one through your store while point out all the great products you would like (A) them to consider buying? Most people, however, (1) _____ .
Rather, let the store to do it for you. Have a central path that leads shoppers through the store and lets (B) them look at many different departments or product areas. This path leads your customers from the entrance through the store on the route you want them to take all the way to the checkout.

04 본문의 밑줄 친 (A) them과 (B) them이 지칭하는 것을 본문에서 찾아 영어로 쓰시오.

(A) _____ (B) _____

고난도
05 본문에서 어법상 적절하지 않은 3개를 글에 나온 순서대로 찾아 적고, 바르게 고치시오.

	잘못된 것		고친 것
(1)	_____	→	_____
(2)	_____	→	_____
(3)	_____	→	_____

고난도
06 본문 (1)에 들어갈 알맞은 말을 <보기>의 단어들을 사용하여 주어진 <조건>에 맞게 완성하시오.

─── < 보기 > ───
have / a stranger / would / enjoy / grab / them / a store /
their hand / and / drag / not / particularly

─── < 조건 > ───
1. 다음 우리말 뜻에 따라 영작할 것
 "낯선 사람이 그들의 손을 잡고 상점 안 여기저기로 끌고 다니도록 하는 것을 특히 좋아하지 않을 것이다."
2. 필요시 어형 변화 가능
3. 1개의 단어를 추가하여 문장을 완성할 것

Most people, however, _____

_____ .

Appreciating the collective nature of knowledge can ⓐ <u>create</u> our false notions of how we see the world. People love heroes. Individuals are given credit for major breakthroughs. Marie Curie is treated as if she worked alone to ⓑ <u>discover</u> radioactivity and Newton as if he discovered the laws of motion by himself. The truth is that in the real world, nobody operates ⓒ <u>together</u>. (A) <u>Scientists not only have labs with students who contribute critical ideas, but also have colleagues who are doing similar work</u>, thinking similar thoughts, and without whom the scientist would get nowhere. And then there are other scientists who are working on ⓓ <u>different</u> problems, sometimes in different fields, but nevertheless set the stage through their own findings and ideas. Once we start understanding that knowledge isn't all in the head, that it's ⓔ <u>shared</u> within a community, our heroes change. (B) (a larger group / the individual, / begin / focus on / instead of / focus on / we).

* radioactivity: 방사능

07 밑줄 친 ⓐ~ⓔ 중, 문맥상 <u>어색한</u> 두 개를 찾아 바르게 고쳐 쓰시오.

기호	어색한 것		고친 것
_____,	_____	→	_____
_____,	_____	→	_____

08 본문의 밑줄 친 (A)와 같은 의미가 되도록 빈칸에 알맞은 말을 쓰시오.
(괄호 안의 표현을 반드시 포함하고, 필요시 단어 추가 가능)

> Scientists not only have labs with students who contribute critical ideas, but also have colleagues who are doing similar work.

Not only _____

_____ (but also를 포함할 것)

고난도
09 본문의 밑줄 친 (B)에 주어진 단어들을 한 번씩만 이용하여 <조건>에 맞게 완성하시오.

――――――――――― < 조건 > ―――――――――――
1. 아래 우리말 해석에 맞게 배열할 것
 "개인에게 초점을 맞추는 것 대신에, 우리는 더 큰 집단에 초점을 맞추기 시작한다."
2. 어법상 틀린 부분을 찾아 바르게 고쳐 배열할 것 (단어 추가 가능)

[10~12] 글을 읽고, 물음에 답하시오.

You are far more ⓐ (unlikely) to eat ⓑ (that) you can see in plain view. Organize the foods in your kitchen so the best choices are most visible and easily accessible. It also helps ⓒ (hide) poor choices in inconvenient places. (A) 훨씬 더 좋은 생각은 먹고 싶은 유혹을 받을 수 있는 낮은 영양가를 가진 어떤 것을 그저 없애는 것이다. Put fruits, vegetables, and other healthy options at eye level in your refrigerator, or ⓓ (leave out them) on the table. Even when you aren't hungry, simply seeing these items will plant a seed in your mind for your next snack. Also consider taking small bags of nuts, fruits, or vegetables with you when you are away from home. That way, you can satisfy a mid-afternoon craving even if no good options are available.

* craving: 갈망, 욕구

10 괄호 안의 단어 ⓐ~ⓓ를 문맥과 어법에 맞게 고치시오. (필요시 단어 추가 가능)

기호		수정
ⓐ unlikely	→	_____
ⓑ that	→	_____
ⓒ hide	→	_____
ⓓ leave out them	→	_____

11 본문의 밑줄 친 (A)의 의미가 되도록 주어진 <보기>의 어구들을 모두 사용하여 영작하시오.

< 보기 >

an even better idea / may / to eat / with low nutritional value / is /
get rid of / be tempted / you / to / anything / that / simply

12 본문의 내용을 한 문장으로 요약할 때, 아래 빈칸 (1)~(2)에 들어갈 주어진 철자로 시작하는 알맞은 단어를 쓰시오.
(본문의 단어를 그대로 쓰거나 활용할 것)

It is better to (1) h_____ poor (2) c_____ of food while making healthy options easily accessible.

(1) h_____ (2) c_____

정답 및 해설 p.112

[01~03] 글을 읽고, 물음에 답하시오.

Of (A) the many forest plants that can treat poisoning, wild mushrooms may be among the most dangerous. This is because people sometimes (B) confuse the poisonous and inedible varieties, or they eat mushrooms without making a positive identification of the variety. (1) 많은 사람들이 봄에 야생 버섯 종을 찾아다니는 것을 즐긴다, because they are excellent edible mushrooms and are highly prized. However, some wild mushrooms are dangerous, leading people to lose their lives due to mushroom poisoning. To be safe, a person (2) _____ .

* edible: 먹을 수 있는

01 본문의 밑줄 친 (A), (B)에서 문맥상 어색한 한 단어를 찾아, 칸 수에 맞게 주어진 철자로 시작하는 한 단어로 고쳐 쓰시오.

(A) _____　　→　　c ___ ___ ___ ___

(B) _____　　→　　e ___ ___ ___ ___ ___

02 본문의 밑줄 친 (1)의 우리말 의미에 맞도록 <보기>의 단어들을 어순에 맞게 쓰시오. (필요시 어형 변화 가능)

─── < 보기 > ───
mushrooms / in / of / many people / hunt /
wild species / enjoy / the spring season

03 본문의 빈칸 (2)에 들어갈 주제문 일부를 <보기>의 단어들을 모두 사용하여 영작하시오.

─── < 보기 > ───
eat / be able to / any wild one / mushrooms / before / identify / edible / must

[04~06] 글을 읽고, 물음에 답하시오.

Although humans have been drinking coffee for centuries, it is not clear just where coffee originated or who first discovered it. However, the predominant legend has it that a goatherd discovered coffee in the Ethiopian highlands. Various dates for this legend ⓐ <u>includes</u> 900 B.C., 300 A.D., and 800 A.D. Regardless of the actual date, it is said ⓑ <u>that</u> Kaldi, the goatherd, noticed that his goats did not sleep at night after eating berries from ⓒ <u>what</u> would later be known as a coffee tree. When Kaldi reported his observation to the local monastery, the abbot became the first person to brew a pot of coffee and note its flavor and alerting effect when he drank it. Word of the ⓓ <u>awakened</u> effects and the pleasant taste of this new beverage soon spread beyond the monastery. The story of Kaldi might be ⓔ <u>more fable</u> than fact, but at least (B) _____ .

* abbot: 수도원장

04 밑줄 친 ⓐ~ⓔ 중, 어법상 틀린 것 2개의 기호를 각각 적고 알맞게 고쳐 쓰시오.

기호 　　　　　　　　　　　　　　　　 수정

_____ , _____ → _____

_____ , _____ → _____

05 <보기>의 단어들을 활용하여 글의 내용에 어울리도록 본문 (B)의 빈칸을 채우시오.
(주어진 단어를 모두 쓰고, 필요시 어형 변화 가능)

─────── < 보기 > ───────
historical evidence / the Ethiopian highlands / that /
some / do / originate / coffee / in / indicate

───────────────────────────────

고난도
06 본문을 읽고, 주어진 각각의 질문에 답하시오. (본문의 표현을 그대로 사용할 것)

Q1 What did Kaldi the goatherd notice about his goats?

A1 He _____

　　 from a coffee tree.

Q2 What happened after Kaldi reported his observation to the local monastery?

A2 The abbot _____

_____ when he drank it.

[07~09] 글을 읽고, 물음에 답하시오.

The father quickly realized that if he attempted to get on the ledge, all three would probably die. He called his wife to help from the window while he rushed down to the street to try to (A) c_____ the child. As the baby girl crawled farther away from the window and safety, the dog pushed forward determinedly and at last seized the child's diaper in his jaws. To the (B) a_____ of those who had gathered on the street below — they were attempting to create a net to catch the child — the dog then moved carefully backwards, inch by inch, pulling the little girl back toward the window. The heart-pounding backwards journey took three minutes, until the mother could snatch her child. (1) (then leapt into / the dog / his tail / proudly wag / the room). The family had been thinking of giving the dog to someone because (2) they were concerned he might be too big to keep around a small child. His bold rescue of their daughter, however, made him a most treasured member of the family.

07 본문의 빈칸 (A), (B)에 주어진 철자로 시작하는 문맥상 알맞은 단어를 각각 쓰시오.

(1) c_____ (2) a_____

08 본문의 밑줄 친 (1)을 주어진 <조건>에 맞게 문장으로 쓰시오.

─── < 조건 > ───
1. 단어 개수를 11개로 작성할 것
2. 밑줄 친 단어들을 모두 활용하여 어법에 맞게 고쳐 쓸 것
3. 콤마(,)를 최소 1개 이상 사용할 것

09 본문의 밑줄 친 (2)를 같은 의미를 갖는 문장으로 바꾸고자 한다. 아래 문장의 빈칸 안에 적절한 것을 써 넣으시오.

they were concerned he might be _____

[10~12] 글을 읽고, 물음에 답하시오.

Many parents do not understand why their teenagers occasionally behave in an irrational or dangerous way. At times, (A) 십 대 아이들은 상황을 충분히 생각하지 않는 것처럼 보인다 or fully consider the consequences of their actions. Adolescents differ from adults in the way they behave, solve problems, and make decisions. There is a biological explanation for this difference. Studies have shown that brains continue to mature and develop throughout adolescence and well into early adulthood. Scientists have identified (B) 두려움과 공격적인 행동을 포함하는 즉각적인 반응을 관장하는 두뇌의 특정 영역. This region develops early. However, the frontal cortex, the area of the brain that controls reasoning and helps us think before we act, develops later. This part of the brain is still changing and maturing well into adulthood.

* frontal cortex: 전두엽

10 본문의 내용을 한 문장으로 요약하고자 한다. 빈칸 (1), (2)에 들어갈 말을 본문에서 찾아 그대로 쓰시오.

> Adolescents (1) ＿＿＿＿＿＿＿＿ differently than adults since the (2) ＿＿＿＿＿＿＿＿
> ＿＿＿＿＿＿＿＿ develops well into adulthood.

(1) ＿＿＿＿＿＿＿＿＿＿ (2) ＿＿＿＿＿＿＿＿＿＿ ＿＿＿＿＿＿＿＿＿＿

고난도
11 본문의 밑줄 친 (A)의 우리말을 주어진 <조건>에 맞게 영어로 쓰시오.

── < 조건 > ──
1. 다음 단어들을 반드시 사용하고 필요시 어형 변화: seem, like, teens, think, things, through
2. 주어진 빈칸에 한 단어씩만 써서 빈칸을 모두 채울 것
3. 답에는 완성된 문장의 형태로 쓸 것

＿＿＿＿＿＿ ＿＿＿＿＿＿ ＿＿＿＿＿＿ ＿＿＿＿＿＿

＿＿＿＿＿＿ ＿＿＿＿＿＿ ＿＿＿＿＿＿ ＿＿＿＿＿＿

12 본문의 밑줄 친 (B)의 우리말 의미에 맞도록 <보기>의 단어들을 어순에 맞게 쓰시오.

── < 보기 > ──
is responsible for / including / a specific region / fear / that / the brain / of / aggressive behavior / and / immediate reactions

＿＿＿＿＿＿＿＿＿＿＿＿＿＿＿＿＿＿＿＿＿＿＿＿＿＿

＿＿＿＿＿＿＿＿＿＿＿＿＿＿＿＿＿＿＿＿＿＿＿＿＿＿

정답 및 해설 p.116

[01~03] 글을 읽고, 물음에 답하시오.

In the classical fairy tale the conflict is often permanently (A) _____ . Without exception, the hero and heroine live happily ever after. By contrast, many present-day stories have a less (B) _____ ending. Often the conflict in those stories is only partly resolved, or a new conflict appears making the audience think further. This is particularly true of thriller and horror genres, where audiences are kept on the edge of their seats throughout. Consider Henrik Ibsen's play, *A Doll's House*, where, in the end, Nora leaves her family and marriage. Nora disappears out of the front door and we are left with many (C) _____ questions such as "Where did Nora go?" and "What will happen to her?" An open ending is a powerful tool, providing food for thought that forces the audience to think about what might happen next.

* definitive: 확정적인

01 문맥에 맞게 본문 (A)~(C)에 들어갈 가장 적절한 단어를 <보기>에서 각각 1개씩 골라 쓰시오.
(중복해서 쓸 수 없으며, 필요시 어형 변화 가능)

───────< 보기 >───────
definitive / answered / resolve / unanswered / unsure / good

(A) _____　　(B) _____　　(C) _____

02 본문을 읽고, 주어진 질문에 답하시오. (본문의 표현을 활용할 것)

Q Why is an open ending a powerful tool?

A It _____

_____ .

03 주어진 <조건>에 맞게 본문을 요약한 아래 문장의 빈칸들에 알맞은 것을 써 넣으시오.

───────< 조건 >───────
1. 각 한 단어씩 쓸 것
2. 본문에 있는 단어들을 활용할 것

Unlike classic fairy tales, which have (1) _____ permanently solved, modern horror and (2) _____ stories often only have partial resolutions or raise new questions.

(1) _____　　(2) _____

Color can impact ⓐ how do you perceive weight. Dark colors look heavy, and bright colors look less so. Interior designers often paint darker colors below brighter colors to put the viewer at ease. Product displays work the same way. Place bright-colored products higher and dark-colored products lower, given that they are of similar size. This will look more (A) s_____ and allow customers ⓑ comfortably browse the products from top to bottom. In contrast, ⓒ shelving dark-colored products on top can create the (B) i_____ that they might fall over, which can be a source of anxiety for some shoppers. Black and white, ⓓ which have a brightness of 0% and 100%, respectively, show the most dramatic difference in perceived weight. In fact, black is perceived to be twice ⓔ as heavily as white. Carrying the same product in a black shopping bag, versus a white one, feels heavier. So, small but expensive products like neckties and accessories are often sold in dark-colored shopping bags or cases.

04 본문의 빈칸 (A), (B)에 들어갈 알맞은 단어를 주어진 정의를 참고하여 쓰시오.

(A) firmly fixed or not likely to move or change　　　　　　　　s_____

(B) a false idea or belief, especially about somebody or a situation　　i_____

05 밑줄 친 ⓐ~ⓔ 중, 어법상 틀린 것 세 개를 찾아 바른 형태로 고쳐 쓰시오.

기호		수정
_____ ,	_____ →	_____
_____ ,	_____ →	_____
_____ ,	_____ →	_____

고난도
06 본문의 요지를 제시된 <조건>에 맞도록 영작하시오.

――――― < 조건 > ―――――
1. People로 시작할 것
2. 다음을 반드시 사용할 것: perceive, as, weigh, more, than
3. 10단어 이내로 쓸 것

What comes to mind when we think about time? Let us go back to 4,000 B.C. in ancient China where some early clocks were invented. To ⓐ demonstrate the idea of time to temple students, (A) 중국의 사제들은 시각을 나타내는 매듭이 있는 밧줄을 사원 천장에 매달곤 했다. They would light it with a flame from the bottom so that (B) it burnt evenly, indicating the passage of time. Many temples burnt down in those days. The priests were obviously not too happy about that until someone ⓑ invented a clock made of water buckets. It worked by ⓒ closing holes in a large bucket full of water, with markings representing the hours, to allow water to flow out at a constant rate. The temple students would then measure time by how fast the bucket ⓓ filled up. It was much better than burning ropes for sure, but more importantly, it taught the students that once time was gone, it could never be ⓔ recovered.

07 밑줄 친 ⓐ~ⓔ 중, 문맥상 어색한 두 개를 찾아 바르게 고쳐 쓰시오.

기호 수정

_____ , _____ → _____

_____ , _____ → _____

08 주어진 단어들을 모두 사용하여 본문의 밑줄 친 (A)의 의미가 되도록 영작하시오. (필요시 어형 변화 가능)

< 보기 >

represent / from / the temple ceiling / with / Chinese priests / used to / knots / the hours / dangle / a rope

09 본문의 (B)를 <보기>의 밑줄 친 부분에 유의하여 같은 뜻이 되도록 while을 포함한 문장으로 다시 쓰시오.

< 보기 >

It burnt evenly, indicating the passage of time.

It burnt evenly _____ .

[10~12] 글을 읽고, 물음에 답하시오.

In the early 2000s, British psychologist Richard Wiseman performed a series of experiments with people who viewed themselves as either 'lucky' (they were successful and happy, and events in their lives seemed to favor them) or 'unlucky' (life just seemed to go wrong for them). (A) _____. In one experiment he told both groups to count the number of pictures in a newspaper. The 'unlucky' diligently ground their way through the task; the 'lucky' usually noticed that the second page contained an announcement that said: "Stop counting—there are 43 photographs in this newspaper." On a later page, (B) '운이 나쁜' 집단은 또한 안내를 발견하기에는 그림의 개수를 세느라 너무 바빴다. reading: "Stop counting, tell the experimenter you have seen this, and win $250." Wiseman's conclusion was that, (C) (less / 'unlucky' people / when / faced with / were / flexible / a challenge,). They focused on a specific goal, and failed to notice that other options were passing them by.

고난도

10 내용상 본문의 빈칸 (A)에 들어갈 알맞은 말을 <보기>의 단어들을 모두 사용하여 <조건>에 맞추어 완성하시오.

───── < 보기 > ─────
he / that / found / were good at / opportunities /
the 'lucky' people / was / spot

───── < 조건 > ─────
1. 〈보기〉의 단어들을 한 번씩만 사용할 것
2. 필요시 어형을 변화할 것
3. 1개의 단어를 추가하여 문장을 완성할 것

11 주어진 <보기>의 어구들을 모두 사용하여 본문의 밑줄 친 (B)의 의미가 되도록 영작하시오.

───── < 보기 > ─────
too / the 'unlucky' / to spot / were / a note / also / counting / busy / images

12 본문의 밑줄 친 (C)의 어휘들을 이용하여 문장을 완성하시오. (필요시 어형 변화 가능)

—

고등영어

서술형이 독해 전략이다

정답 및 해설

교육 R&D에 앞서가는
 키출판사

서술형이 전략이다

이다

정답 및 해설

정답 한 눈에 보기

Part 1 핵심 어법 및 영작 DRILL

UNIT 01 동명사 STEP 3
pp.14~15

01 You will end up going into debt. **02** Much of learning occurs through trial and error. **03** Our sense of what is truly worth doing is relative. **04** The goal is to prevent witnesses from influencing each other. **05** Everyone started writing the answer to the unexpected test quickly. **06** Moving away from the situation prevents it from taking hold of you. **07** We thank you for agreeing to play the music for our daughter's wedding. **08** Facebook started inserting advertisements in the middle of users' webpages. **09** The biggest mistake that new investors make is getting into a panic over losses. **10** This reduces the amount of money the comedy club spends on promoting the show.

UNIT 02 to부정사 STEP 3
pp.18~19

01 It helps the speaker know when to slow down. **02** It will be nice for you to ask other teachers for participation. **03** Slang is quite difficult for linguists to find out. **04** The king was well enough to appear again before his army. **05** Rambutan wood is too small to be used in building houses or ships. **06** It was strong enough to lift him out of the routine way of seeing things. **07** It is difficult to know how to determine whether one culture is better than another. **08** Exercise and movement is a great way for us to start getting rid of negative energies. **09** They couldn't determine where to live, what to eat, and what products to buy and use. **10** The historical tendency is strong enough to make a lot of people cling to the status quo.

UNIT 03 가주어(It)-진주어 STEP 3
pp.22~23

01 It is important to identify these issues. **02** It turns out that this sort of praise backfires. **03** It is unlikely that all British adults were surveyed. **04** It is easy to judge people based on their actions. **05** It is impossible to roll her chair from place to place. **06** It feels good for someone to hear positive comments. **07** It is sensible to take down more than you think you will need. **08** It became clear that he couldn't do a good job at both. **09** It is nearly impossible for us to imagine a life without emotion. **10** It is necessary to drink as much water as possible to stay healthy.

01 I must have slept half the day. **02** Chelsea would rather go see a movie than play tennis. **03** He requested that they join him at a specific location. **04** We couldn't have picked a better location for our next branch. **05** It seems that you had better walk to the shop to improve your health. **06** They called around the time the trains used to run past their apartments. **07** He insisted that William retire for the night when the rest of the family did. **08** The arsonists entered the area the security guard should have been guarding. **09** A number of studies suggest that the state of your desk might affect how you work. **10** When you were first learning to read, you may have studied specific facts about the sounds of letters.

01 He kept his recipe a secret. **02** I saw something creeping toward me. **03** Telescopes let us see further into space. **04** Each group considered the other group an enemy. **05** They have helped us see things in our own perspectives. **06** Thinking about your budget might make your palms sweat. **07** If you want the TV installed, there is an additional fee. **08** You can encourage employees to bring in food themselves. **09** Scientists expect climate change to result in more rainfall. **10** We will leave the cups untouched unless they need to be cleaned.

01 Something was heard to move slowly along the walls. **02** The audience was asked to take the gifts to the lobby. **03** It is said that a cozy hat is a must on a cold winter's day. **04** The people were permitted to select up to three options. **05** The local kids were encouraged to join drum groups and sing. **06** The residents were forced to move their entire town inland. **07** The second group was allowed to use only gestures but no speech. **08** The sane and ordinary people could be made to deny the obvious facts. **09** A hand was seen to reach out from between the steps and grab my ankle. **10** The goldsmiths earned higher wages because they were perceived to be trustworthy.

01 Many film stars find it difficult to lead a normal life. **02** This makes it nearly impossible to stick to the goal. **03** We thought it great that our company has a long lunch break. **04** He considered it unfair that he could not change his time schedule. **05** If the dog sat near a patient, the patient found it easier to relax. **06** Rosa made it clear that our happiness was important to her as well. **07** Women find it frustrating that they cannot squeeze the brakes easily. **08** More companies will try to make it possible to deliver any goods any time. **09** The students thought it amazing that animals overcome harsh winters through sleeping. **10** Doctors will consider it advantageous to hire someone else to keep their records.

01 Do you know which way we came from?　**02** I asked you to tell me where the eggs are.　**03** Most of us think we know what sports are.　**04** Sophie is clueless about what Angela wants.　**05** Our culture is part of who we are and where we stand.　**06** We usually do not know how these surveys are conducted.　**07** Can you guess how hot the fire at the center of the sun is?　**08** Try to remember when an event is supposed to take place.　**09** If you have forgotten who the governor is, ask a friend.　**10** Have you ever wondered why it is the most commonly used hue?

01 He said he couldn't sleep with you snoring.　**02** Tired, I lay down on the floor and fell asleep. **03** He tried to speak again, not knowing what to say.　**04** Feeling shameful, Mary handed the doll to the child.　**05** When discovered, all lying has indirect harmful effects.　**06** When fully charged, the battery indicator light turns blue.　**07** I especially treasure her emails with term papers attached.　**08** Surprising himself, the boy easily won his first two matches.　**09** The frog disappears, its place being taken by a handsome prince.　**10** The winners will receive T-shirts with their design printed on them.

01 He made what many people considered an unbelievable decision.　**02** Echolalia means a tendency to repeat whatever one hears.　**03** What happened next was something that chilled my blood.　**04** His father sent him on a tour of the museum where he works.　**05** He learned to play the violin, which he continued throughout his life.　**06** They create spaces in which students choose when and where they learn.　**07** Some participants stood next to close friends whom they had known for a long time.　**08** The carbon dioxide that the squirrel breathes out is what that tree breathes in.　**09** Tea supplements the basic needs of the nomadic tribes, whose diet lacks vegetables.　**10** Countries whose citizens declare themselves to be happy have higher rates of depression.

01 Antibiotics either kill bacteria or stop them from growing.　**02** A snowy owl has excellent vision both in the dark and at a distance.　**03** She felt sorry because she neither recognized him nor remembered his name. **04** The fact that your cellphone is ringing doesn't mean that you have to answer it.　**05** The road dropped so steeply that the car was going faster than I wanted it to.　**06** Kevin gave him not only enough for bus fare, but enough to get a warm meal.　**07** Although some of the problems were solved, others remain unsolved to this day.　**08** Human reactions are so complex that they can be difficult to interpret objectively.　**09** You are seen as someone who is not only helpful, but is also a valuable resource.　**10** Revisiting a place can help people better understand both the place and themselves.

01 But for dreams, there would be no chance for growth. 02 If you were a robot, you would be stuck here all day. 03 Walk, talk, and act as if you were already that person. 04 I truly wish this organization would continue to succeed. 05 I wish you would give us the opportunity to make this right. 06 If he had not returned it, I could have imagined a horrible scenario. 07 Newton is treated as if he had discovered the laws of motion by himself. 08 If we had had that telescope, we would have been able to see the beginning. 09 If you were crossing a rope bridge over a valley, you would probably stop talking. 10 Without a scary wolf, Little Red Riding Hood would have visited her grandmother sooner.

01 Black is perceived to be twice as heavy as white. 02 The more denim was washed, the softer it would get. 03 Food is one of the most important tools you can use. 04 Venice eventually turned into one of the richest cities in the world. 05 You have mastered one of the most difficult throws in judo. 06 The higher the expectations, the more difficult it is to be satisfied. 07 The more times you are exposed to something, the more you like it. 08 The more options we have, the harder our decision-making process will be. 09 That loan may have been one of the best investments that I have ever made. 10 The percentage of female respondents was twice as high as that of male respondents.

01 Rarely are phone calls urgent. 02 Seldom are they in a position to control social action. 03 Neither could they see more than a few feet in front of them. 04 Nor is some government agency directing them to satisfy your desires. 05 As our incomes and material standards rise, so do our expected achievements. 06 One-sided relationships usually don't work, and neither do one-sided conversations. 07 Seldom did people want to extend credit because they didn't trust a better future. 08 Through the narrow neck in the middle pass the thousands of grains of sand in the top of the hourglass. 09 Only recently have humans created various alphabets to symbolize these "picture" messages. 10 Not only do developing countries have warm climates, but they rely on climate sensitive sectors.

01 It is the seeds and the roots that create those fruits. 02 We do need at least five participants to hold classes. 03 It is not only beliefs, attitudes, and values that are subjective. 04 It was not until 1930 that such a machine was actually marketed. 05 It is not the temperature at the surface of the body that matters. 06 In some cases, fish exposed to these chemicals do appear to hide. 07 The students did uncover one thing that was in their control. 08 When they do move, they often look as though they are in slow motion. 09 Unlike coins and dice, humans do care about wins and losses. 10 Some historical evidence indicates that coffee did originate in the Ethiopian highlands.

01 While he worked in a print shop, he became interested in art. 02 Reading a funny article, save the link in your bookmarks. 03 Never having children of her own, she loved children. 04 Serving an everyday function, they are not purely creative. 05 Because I was amazed at all the attention being paid to her, I asked if she worked with the airline. 06 Although (being) sophisticated, it lacks all motivation to act. 07 Because she had never done anything like this before, Cheryl didn't anticipate the reaction she might receive. 08 After they had spent that night in airline seats, the company's leaders came up with some radical innovations.

01 The front yard was so high that it couldn't be mowed. 02 Amy was too surprised to do anything but nod. 03 Some ancient humans may have lived so long that they could see wrinkles on their faces. 04 Human reactions are complex enough that they can be difficult to interpret objectively. 05 Two kilometers seems so far that we can't walk to take the subway. 06 My legs were trembling too badly for me to stand still. 07 People like to think they are so memorable that you can remember their names. 08 The news ecosystem has become overcrowded enough for me to understand why navigating it is challenging.

01 The big red balloon bobbed above him. 02 Hardly was badminton considered a sport. 03 Rarely did her two sons respond to her letters. 04 Into my nostrils came a very unpleasant smell. 05 The little tents and the stalls stretched below Jake. 06 These subjects had never been considered appropriate for artists. 07 A round-trip airline ticket to and from Syracuse was included within. 08 Enclosed are copies of my receipts and guarantees concerning this purchase.

01 The more new information we take in, the slower time feels. 02 No other decision in Tim's life was as difficult as this. 03 As the dance is more enthusiastic, the bee scout is happier. 04 Midsize cars recorded higher percentage of retail car sales than any other car. 05 The higher the expectations are, the more difficult it is to be satisfied. 06 Beef cattle and milk cattle are the most significant factors in greenhouse gas emissions. 07 No other fabric in the world is softer and finer than fabric made of Egyptian cotton. 08 No other irrigation tunnel in the world was as long as the Gunnison Tunnel.

01 Were I rich, I would donate a lot of money like them. **02** Without breaks, they would be stressed out.
03 In fact, one ball did not transform into two balls. **04** I am sorry I did not receive wise advice from those with more life experience than I had. **05** But for competition, we would never know how far we could push ourselves. **06** If she were not ready by 6:00 p.m., he would leave without her. **07** If it were not for men dying, there would be no birds or fish being born. **08** Had I taken package tours, I would never have had the eye-opening experiences.

Part 2 영어 서술형 유형

영어 서술형 유형 01 글의 주제, 제목, 요지 영어로 쓰기 pp.94~95

01 (A) technological developments (B) change (C) uncomfortable

02 to select clothing appropriate for the temperature and environmental conditions

03 Ways of Living a Balanced Life

영어 서술형 유형 02 어법 고치기 pp.96~97

01 ⓒ, has → have ⓓ, that → which ⓔ, determining → determined

02 ⓑ, following → followed 이유: be동사와 함께 'by 행위자'가 나왔고, 의미상 수동태가 되어야 하므로 followed가 적절

03 ⓔ, it would be a shorter climb for sure

영어 서술형 유형 03 본문 혹은 제시된 내용 영어로 요약하기 pp.98~99

01 (A) cooperate (B) reciprocity

02 (A) think (B) culture

03 (A) medicine (B) supply difficulties

영어 서술형 유형 04 단어 배열 및 어형 바꾸기 pp.100~101

01 It feels good for someone to hear positive comments

02 Let them know honestly how you are feeling

03 the more options we have, the harder our decision-making process will be

영어 서술형 유형 05 우리말 영작하기 pp.102~103

01 It is my hope that you would be willing to give a special lecture to my class and share stories about your travels.

02 Exercising gives you more energy and keeps you from feeling exhausted.

03 you are so inadequate that they chose not to share information with you

Part **3** 영어 서술형 쓰기 TEST(1~15회)

TEST 01
pp.117~120

01 (1) fast (2) grab **02** ⓒ, drew → were drawn ⓔ, terrified → terrifying **03** Putting my foot down on the first step **04** leader, feel, important **05** Imagine the loss of self-esteem that manager must have felt. **06** will feel on top of the world, and the level of energy will increase rapidly **07** (A) breaks (B) unscheduled breaks **08** If you have planned your schedule effectively, you should already have scheduled breaks at appropriate times throughout the day **09** ⓐ on track ⓑ unscheduled ⓒ procrastinate **10** (A) higher → lower (B) disadvantage → advantage **11** The time doctors use to keep records is time they could have spent seeing patients. **12** doctors will almost always find it advantageous to hire someone else to keep and manage their records

TEST 02
pp.121~124

01 Fantasy, Differently **02** (A) achieve (B) outcome (C) passed **03** those who had engaged in fantasizing about the desired future did worse in all three conditions **04** (A) prey (B) outward (C) forward **05** ⓐ, offer → offers ⓒ, that → which ⓔ, gauge → to gauge **06** allows the hunted to detect danger that may be approaching from any angle **07** ⓐ, narrow → wide ⓓ, inflexible → flexible **08** 보수성에 대한 필요와 결합된 실험의 필요 **09** (1) cautious (2) environment(s) **10** had he only become a dog-lover when Jofi was given to him by his daughter Anna **11** ⓒ, the patient found it easier to relax **12** Some of them even preferred to talk to Jofi rather than the doctor

TEST 03
pp.125~128

01 (A) developing countries (B) polluter **02** Most garment workers are paid barely enough to survive. **03** ① Garments are manufactured using toxic chemicals and then transported around the globe. ② Millions of tons of discarded clothing piles up in landfills each year. **04** ⓔ, that → what 이유: 동명사의 목적어가 필요하고 선행사가 없으므로 선행사를 포함하는 관계대명사 what이 적절 **05** (A) gifted (B) accurate **06** if you tried to copy the original rather than your imaginary drawing, you might find your drawing now was a little better. **07** more choices may lower the likelihood of them purchasing a product **08** 해석: 60퍼센트의 고객이 많은 모음에 이끌린 반면, 단지 40퍼센트의 고객이 적은 모음에 들렀다. 답: The large assortment drew sixty percent of customers, while only 40 percent stopped by the small one. **09** a greater number of people bought jam when the assortment size was 6 than when it was 24 **10** (A) bottom → top (B) farther → closer **11** Sound waves are capable of traveling through many solid materials as well as through air. **12** ⓐ transfer ⓑ density ⓒ determines

TEST 04

01 ⓑ, unconvincing → persuasive ⓓ, correct → mistaken 02 that does not stop people from assigning one 03 (1) cause (2) complex (3) result 04 ⓒ, would had ended → would end 이유: 현재 가뭄에 대한 유감을 표현하고 있으므로 가정법 과거 형태(조동사 과거형＋동사원형)인 would end가 적절 05 Garnet had a feeling that something she had been waiting for was about to happen. 06 was not dropping pennies on the roof 07 it, were, not, for, money, could, only, barter 08 it is hard to imagine these personal exchanges working on a larger scale 09 There is no need to find someone who wants what you have to trade. 10 that allows us to function and take care of something overwhelmingly cute 11 ⓑ, cause → causing ⓒ, cared → caring 12 becoming so emotionally overloaded that we are unable to look after things that are super cute

TEST 05

01 (A) suspicious (B) cover (C) judgements 02 ① to be directly related to ② is believed to be directly related to 03 we are always better off gathering as much information as possible and spending as much time as possible 04 (A) 사회적 거짓말 (B) 거짓말을 한 사람들(거짓말쟁이들) 05 ⓑ, are told for psychological reasons 06 A1: benefit from people giving each other compliments now and again A2: serve both self-interest and the interest of others 07 The Power of Kindness and Generosity 08 ⓐ, to → with ⓒ, that → if(whether) ⓔ, to answer → answering 09 The kindness and generosity shown by both friends and strangers made a huge difference for Monica and her family. 10 ⓓ, speeded up → slowed down ⓔ, old → new 11 Much the same has happened with smartphones and biotechnology today. 12 (1) encourage (2) barriers

TEST 06

01 invitation, was, more, useful, and, immediate, asking, someone, for, something 02 (1) decreasing → increasing (2) accept → overcome 03 ⓐ newcomer ⓑ favor 04 ⓐ, twinkled → twinkling ⓒ, looking → looking at ⓔ, that → what 05 not just so that we can point something out to someone else, but also because that is what we humans have always done 06 별의 패턴을 묘사하기 07 (A) was recorded (B) Very few individuals (C) more widely accessible 08 few people had access to books, which were handwritten, scarce, and expensive 09 The more accessible information became, the easier it was for people to make creative contributions. 10 ⓓ, collapsed → collapsing 이유: 위층 바닥(the floor above)과 collapse는 바닥이 스스로 무너져 내린 능동 관계이므로 현재분사 collapsing으로 바꾸어야 적절 11 (A) flames (B) alive (C) tense 12 Holding Kris against his chest, Jacob could feel the boy's heart pounding

TEST 07

01 ⓐ, dressing → dressed ⓒ, have → has ⓔ, avoid → to avoid 02 To try to solve this mystery, wildlife biologist Tim Caro spent more than a decade studying zebras in Tanzania. 03 Purpose, Stripes 04 (A) on purpose (B) misinformation 05 It is tempting for me to attribute it to people being willfully ignorant. 06 has become overcrowded and complicated enough for me to understand why navigating it is challenging 07 ⓑ, low → high ⓒ, minimum → maximum 08 the goal is to compare the health and longevity of adults 09 (1) at birth (2) prehistoric humans 10 How Understanding Personalities Benefits Safety 11 Do you advise your kids to keep away from strangers? 12 (A) analyzing (B) superficial

01 the movement to recognize the rights of nature **02** ⓐ boundless ⓑ constitution ⓒ suit ⓓ crucial ⓔ acknowledging **03** rivers and forests are not simply property but maintain their own right to flourish **04** ⓑ, creatively → creative ⓔ, While → During **05** in the dining room of the Hotel Chamberlin / as a photographer on a part-time basis **06** many young soldiers came to the studio to have their pictures taken **07** (A) dealt with (B) on a regular basis (C) ice ages **08** ⓓ, surviving on whatever was available that much harder **09** (1) preindustrial (2) proteins **10** (1) simple → redundant (2) physical → chemical **11** was, washed, more, get, softer **12** That softness made jeans the trousers of choice for laborers.

01 ⓐ, worked → (should) work ⓒ, acquire → to acquire **02** Having the ability to take care of oneself without depending on others was considered a requirement for everyone. **03** (1) have been led to insist (2) this situation **04** ⓐ transforming ⓑ photosynthesis ⓒ escape ⓓ deadly **05** From plants come chemical compounds that nourish and heal and delight the senses. **06** many complex molecules **07** ⓑ, unfixed → fixed ⓒ, expensively → cheaply ⓓ, collect → distribute **08** Gold and silver enter society at the rate at which they are discovered and mined **09** (1) precious (2) commodities (3) predictable **10** The brain processes and internalizes athletic skills, transferring them from the left brain to the right brain. **11** ⓔ, being 이유: despite는 전치사로 뒤에 명사 상당어구가 필요하므로 동명사가 적절 **12** experiments with different grips, positions, and swing movements, analyzing each in terms of the results it yields

01 ⓑ, digging → burying ⓓ, principal → principle **02** (A) storage 또는 preservation (B) Curiosity **03** it was strong enough to lift him out of the routine way of seeing things **04** ⓒ, facing → faced 이유: 주어(로봇)와 동사(마주치다)가 수동 관계이므로 과거분사 faced로 고쳐야 적절 **05** 센서로부터 얻는 데이터에 기반하여 결정을 내리고, 학습하여 환경에 적응하는 AI 로봇과 그것의 소프트웨어의 능력 **06** (A) output (B) obstacle (C) circumstances **07** ⓓ, fall → to fall ⓔ, unnoticing → unnoticed **08** It is not until some of the later "dominoes" fall that more obvious clues and symptoms appear. **09** (A) accumulate (B) cause **10** Humans, External **11** are, not, only, unique, in, the, sense, that, they, began, to, use, an, ever-widening, tool, set **12** some of the energy stored in air and water flows was used for navigation

01 (A) repetitive (B) worthwhile **02** ⓓ, about four-fifths of his time in science was wasted 이유: 분수(four-fifths)를 포함한 명사구가 주어로 오면 분수 뒤에 오는 명사에 수를 일치시켜야 하므로, his time in science에 맞추어 was가 되어야 적절 **03** it had not been for such passion, they would have achieved nothing **04** more challenging and more frightening(=more frightening and more challenging) **05** in that we know what is coming next **06** (1) predictability (2) horrifying **07** (A) emphasizing (B) intend (C) unconscious (D) alive **08** how automatic habits protect us from danger **09** put oven gloves on before reaching into the oven **10** The immune system is so complicated that it would take a whole book to explain it. **11** (1) remove → produce (2) forgets → remembers **12** once you have had a disease like the measles or chicken pox, you are unlikely to get it again

pp.161~164

01 Attaining the life a person wants is simple. **02** how a person approaches the day impacts everything else in that person's life **03** ① 승진 ② 임금 인상 **04** ⓐ, front → back ⓒ, unappealing → appealing **05** (A) variable (B) rental **06** (1) attract (2) walk (3) through **07** ⓐ, discovered → had discovered ⓑ, thinking → to think ⓔ, Tiring → Tired **08** I decided to walk only at night until I was far from the town. **09** 해석: 내가 밖으로 나왔을 때, 나의 심장이 기대와 열망으로 두근거리기 시작했다. 답: I stepping outside, my heart began to pound with anticipation and longing. **10** ⓒ, a region known as the Fertile Crescent **11** (A) roots (B) settled (C) border (D) agricultural **12** Accountants in the Neolithic Period were the first people to use writing systems.

pp.165~168

01 A Simple Policy for Building Strong Relationships **02** ① being open with what we feel ② giving a truthful opinion when asked **03** (A) telling the truth (B) get into trouble **04** (A) customers (B) shoppers **05** (1) have been → be (2) point out → pointing out (3) to do → do **06** would not particularly enjoy having a stranger grab their hand and drag them through a store **07** ⓐ, create → correct ⓒ, together → alone **08** do scientists have labs with students who contribute critical ideas, but they also have colleagues who are doing similar work **09** Instead of focusing on the individual, we begin to focus on a larger group. **10** ⓐ unlikely → likely ⓑ that → what ⓒ hide → to hide ⓓ leave out them → leave them out **11** An even better idea is to simply get rid of anything with low nutritional value that you may be tempted to eat. **12** (1) hide (2) choices

pp.169~172

01 (A) treat → cause (B) inedible → edible **02** Many people enjoy hunting wild species of mushrooms in the spring season **03** must be able to identify edible mushrooms before eating any wild one **04** ⓐ, includes → include ⓓ, awakened → awakening **05** some historical evidence indicates that coffee did originate in the Ethiopian highlands **06** A1: noticed that his goats did not sleep at night after eating berries A2: became the first person to brew a pot of coffee and note its flavor and alerting effect **07** (1) catch (2) amazement **08** The dog then leapt into the room, proudly wagging his tail. **09** so big that he couldn't be kept around a small child **10** (1) behave (2) frontal cortex **11** it, seems, like, teens, don't, think, things, through **12** a specific region of the brain that is responsible for immediate reactions including fear and aggressive behavior

pp.173~176

01 (A) resolved (B) definitive (C) unanswered **02** provides food for thought that forces the audience to think about what might happen next **03** (1) conflicts (2) thriller **04** (A) stable (B) illusion **05** ⓐ, how do you perceive → how you perceive ⓑ, comfortably browse → to comfortably browse ⓔ, as heavily as → as heavy as **06** People perceive dark-colored items as weighing more than light-colored items. **07** ⓒ, closing → punching ⓓ, filled up → drained **08** Chinese priests used to dangle a rope from the temple ceiling with knots representing the hours **09** while it indicated the passage of time **10** What he found was that the 'lucky' people were good at spotting opportunities. **11** the 'unlucky' were also too busy counting images to spot a note **12** when faced with a challenge, 'unlucky' people were less flexible

UNIT 01 동명사 STEP 3

pp.14~15

※정답 및 해설 기준: 제시어를 기준(우리말 의미에 따라 답이 여러가지가 나올 수 있더라도, 제시어를 기준으로 답을 설명)

01 모양 ▸ 당신은(주어) / 결국 ~하게 될 것이다(동사) / 빚을 지는 것(목적어)

시제(미래), 3형식 문장(주어＋동사＋목적어), '결국 ~하게 되다' → end up 농병사

뼈대 ▸ 당신은(명사) / 결국 ~하게 될 것이다(동사구) / 빚을 지는 것(동명사구)

You / will end up / going into debt.

「주어(명사)＋will end up＋동명사구 ~」, go into debt(빚을 지다)

02 모양 ▸ 많은 학습은(주어) / 일어난다(동사) / 시행착오를 통해(수식어)

시제(현재), 1형식 문장(주어＋동사)

뼈대 ▸ 많은 학습은(명사구) / 일어난다(동사) / 시행착오를 통해(전치사구)

Much of learning / occurs / through trial and error.

주어(명사구): 「대명사(much)＋of 동명사(learning)」, trial and error(시행착오)

03 모양 ▸ 정말로 할 만한 가치가 있는 것에 대한 우리의 감각은(주어) / ~이다(동사) / 상대적인(보어)
[주어] 우리의 감각은(주어)⊕정말로 할 만한 가치가 있는 것에 대한(수식어) / ~이다(동사) / 상대적인(보어)

시제(현재), 2형식 문장(주어＋be동사＋주격보어), '~의 가치가 있다' → be worth 동명사, 선행사가 없고 '~하는 것' → 관계대명사 what

뼈대 ▸ [명사구] 우리의 감각은(명사구)⊕정말로 할 만한 가치가 있는 것에 대한(전치사구) / ~이다(동사) / 상대적인(형용사)

Our sense of what is truly worth doing / is / relative.

주어: 「명사구(our sense)＋전치사구(of＋관계대명사 what＋be truly worth 동명사)」, 전치사구는 명사를 수식하는 '형용사' 역할

04 모양 ▸ 목표는(주어) / ~이다(동사) / 증인들이 서로 영향을 미치는 것으로부터 막는 것(보어)

시제(현재), 2형식 문장(주어＋be동사＋주격보어), '~이/가 …하는 것을 막다' → prevent 목적어 from 동명사

뼈대 ▸ 목표는(명사구) / ~이다(동사) / 증인들이 서로 영향을 미치는 것으로부터 막는 것(to부정사구)

The goal / is / to prevent witnesses from influencing each other.

주격보어: 「to부정사(to prevent)＋목적어＋from 동명사~」

05 모양 ▸ 모두들(주어) / 시작했다(동사) / 답을 쓰기(목적어) / 예상하지 못했던 시험에(수식어₁) / 빨리(수식어₂)

시제(과거), 3형식 문장(주어＋동사＋목적어)

뼈대 ▸ 모두들(명사) / 시작했다(동사) / 답을 쓰기(동명사구) / 예상하지 못했던 시험에(전치사구) / 빨리(부사)

Everyone / started / writing the answer / to the unexpected test / quickly.

「동사(start)＋목적어(동명사구: writing the answer) ~」

06 모양 ▸ 그 상황에서 벗어나는 것은(주어) / 막는다(동사) / 그것이(목적어) / 당신을 붙잡는 것을(수식어)

시제(현재), 3형식 문장(주어＋동사＋목적어), '~가 …하는 것을 막다' → prevent 목적어 from 동명사

뼈대 ▸ 그 상황에서 벗어나는 것은(동명사구) / 막는다(동사) / 그것이(명사) / 당신을 붙잡는 것을(전치사구)

Moving away from the situation / prevents / it / from taking hold of you.

「주어(동명사구)＋prevent＋목적어＋from 동명사~」, move away from(~에서 벗어나다), take hold of(~을 붙잡다)

07 모양 ▶ 우리는(주어) / 감사한다(동사) / 네가(목적어) / 우리 딸의 결혼식을 위해 곡을 연주하기로 동의해준 것에(수식어)
우리는(주어) / 감사한다(동사) / 네가(목적어) / [수식어] 곡을 연주하기로 동의해준 것에(수식어₁)➕우리 딸의 결혼식을 위해(수식어₂)

시제(현재), 3형식 문장(주어＋동사＋목적어)

뼈대 ▶ 우리는(명사) / 감사한다(동사) / 네가(명사) / [전치사구] 곡을 연주하기로 동의해준 것에(전치사구₁)➕우리 딸의 결혼식을 위해(전치사구₂)
We / thank / you / for agreeing to play the music for our daughter's wedding.

「주어(명사)＋thank＋you＋for 동명사구(전치사의 목적어)」, agree to부정사(~하기로 동의하다)

08 모양 ▶ 페이스북은(주어) / 시작했다(동사) / 사용자 웹페이지 가운데에 광고를 삽입하는 것을(목적어)
페이스북은(주어) / 시작했다(동사) / [목적어] 광고를 삽입하는 것을(목적어)➕사용자 웹페이지 가운데에(수식어)

시제(과거), 3형식 문장(주어＋동사＋목적어)

뼈대 ▶ 페이스북은(명사) / 시작했다(동사) / [동명사구] 광고를 삽입하는 것을(동명사구)➕사용자 웹페이지 가운데에(전치사구)
Facebook / started / inserting advertisements in the middle of users' webpages.

「동사(start)＋목적어(동명사구: inserting advertisements)~」, in the middle of(~ 가운데에)

09 모양 ▶ 신규 투자자들이 저지르는 가장 큰 실수는(주어) / ~이다(동사) / 손실에 대한 공황 상태에 빠지는 것(보어)
[주어] 가장 큰 실수는(주어)➕신규 투자자들이 저지르는(수식어) / ~이다(동사) / 손실에 대한 공황 상태에 빠지는 것(보어)

시제(현재), 2형식 문장(주어＋be동사＋주격보어)

뼈대 ▶ [명사구] 가장 큰 실수는(명사구)➕신규 투자자들이 저지르는(관계대명사절) / ~이다(동사) / 손실에 대한 공황 상태에 빠지는 것(동명사구)
The biggest mistake that new investors make / is / getting into a panic over losses.

주어: 「the 최상급 명사＋that 주어 동사」, 주격보어: 동명사구, get into a panic(공황상태에 빠지다)

10 모양 ▶ 이것은(주어) / 줄여준다(동사) / 돈의 액수를(목적어) / 코미디 클럽이 쇼를 홍보하는 데 쓰는(수식어)
이것은(주어) / 줄여준다(동사) / 돈의 액수를(목적어) / [수식어] 코미디 클럽이(주어)➕쓰다(동사)➕쇼를 홍보하는 데(수식어)

시제(현재), 3형식 문장(주어＋동사＋목적어), '~하는 데 돈을 쓰다' → spend on 동명사

뼈대 ▶ 이것은(명사) / 줄여준다(동사) / 돈의 액수를(명사구) / [관계대명사절] 코미디 클럽이(명사구)➕쓰다(동사)➕쇼를 홍보하는 데(전치사구)
This / reduces / the amount of money / the comedy club spends on promoting the show.

목적격 관계대명사절(which 또는 that 생략)이 명사구(the amount of money) 수식

UNIT 02 to부정사　STEP 3

pp.18~19

01 모양 ▶ 그것은(주어) / 돕는다(동사) / 말하는 사람이(목적어) / 언제 속도를 늦출지를 알 수 있도록(목적보어)

시제(현재), 5형식 문장(주어＋동사(help)＋목적어＋목적보어(원형부정사/to부정사)), '언제 ~ 지를' → 「의문사＋to부정사」

뼈대 ▶ 그것은(명사) / 돕는다(동사) / 말하는 사람이(명사구) / 언제 속도를 늦출지를 알 수 있도록(원형부정사구)
It / helps / the speaker / know when to slow down.

원형부정사(know)의 목적어: 의문사(when)＋to부정사

02 모양 ▶ 네가 다른 선생님들에게 참여를 부탁하는 것이(주어) / 좋을 것이다(동사)
가주어(It) / 좋을 것이다(동사) / [진주어] 네가(의미상 주어)➕다른 선생님들에게 참여를 부탁하는 것이(진주어)

주어가 김 → 「가주어(It)－진주어(to부정사구/that절)」, 시제(미래), 2형식(주어＋be동사＋주격보어)
형용사(nice) → 「for 목적격(의미상 주어)＋to부정사구(진주어)」

뼈대 ▶ 가주어(It) / 좋을 것이다(동사구) / [to부정사구] 네가(for 목적격)➕다른 선생님들에게 참여를 부탁하는 것이(to부정사구)
It / will be nice / for you to ask other teachers for participation.

「가주어(It)＋동사구(will be 형용사)＋for 목적격＋진주어(to부정사구)」, ask＋목적어＋for 명사

03 모양 ▸ 속어는(주어) / 꽤 어렵다(동사) / 언어학자들이 알아내기에(수식어)
속어는(주어) / 꽤 어렵다(동사) / [수식어] 언어학자들이(의미상 주어)⊕알아내기에(수식어)

시제(현재), 2형식(주어+be동사+주격보어), 전체 주어(slang)와는 별개로 to부정사구의 행위를 나타내는 의미상 주어(for 목적격) 필요

뼈대 ▸ 속어는(명사) / 꽤 어렵다(동사구) / [to부정사구] 언어학자들이(for 목적격)⊕알아내기에(to부정사구)
Slang / is quite difficult / for linguists to find out.

「주어(명사)+동사구(be 형용사구)+for 목적격+to부정사구」

04 모양 ▸ 왕은(주어) / 충분히 건강해졌다(동사) / 자신의 군대 앞에 다시 나타날 만큼(수식어)

시제(과거), 2형식 문장(주어+be동사+주격보어), '~할 만큼 충분히 …한' → enough to부정사

뼈대 ▸ 왕은(명사구) / 충분히 건강해졌다(동사구) / 자신의 군대 앞에 다시 나타날 만큼(to부정사구)
The king / was well enough / to appear again before his army.

「주어(명사)+동사구(be 형용사 enough)+to부정사구」

05 모양 ▸ 람부탄 목재는(주어) / 너무 작아서(동사) / 집이나 배를 만드는 데 사용될 수 없다(수식어)
람부탄 목재는(주어) / 너무 작다(동사) / [수식어] 사용되기에는(수식어₁)⊕집이나 배를 만드는 데(수식어₂)

시제(현재), 2형식 문장(주어+be동사+주격보어), '너무 ~해서 …할 수 없는' → too 형용사/부사 to부정사

뼈대 ▸ 람부탄 목재는(명사구) / 너무 작다(동사구) / [to부정사구] 사용되기에는(to부정사구)⊕집이나 배를 만드는 데(전치사구)
Rambutan wood / is too small / to be used in building houses or ships.

「주어(명사구)+동사구(be too 형용사)+to부정사구」, be used in(~하는 데 사용되다)

06 모양 ▸ 그것은(주어) / 충분히 강했다(동사) / 그를 사물을 보는 일상적인 방식에서 벗어나 끌어 올리기에(수식어)
그것은(주어) / 충분히 강했다(동사) / [수식어] 그를 일상적인 방식에서 벗어나 끌어 올리기에(수식어₁)⊕사물을 보는(수식어₂)

시제(과거), 2형식 문장(주어+동사+주격보어), '~할 만큼 충분히 …한' → enough to부정사

뼈대 ▸ 그것은(주어) / 충분히 강했다(동사구) / [to부정사구] 그를 일상적인 방식에서 벗어나 끌어 올리기에(to부정사구)⊕사물을 보는(전치사구)
It / was strong enough / to lift him out of the routine way of seeing things.

「주어(명사)+동사구(be 형용사 enough)+to부정사구」, lift 목적어 out of ~(…를 ~에서 벗어나 끌어 올리다)

07 모양 ▸ 한 문화가 다른 문화보다 나은지를 어떻게 판단할지를 아는 것은(주어) / 어렵다(동사)
가주어(It) / 어렵다(동사) / [진주어] 어떻게 판단하는지를 아는 것은(동사)⊕한 문화가 다른 문화보다 나은지를(목적어)

시제(현재), 주어가 김 → 「가주어(It)–진주어(to부정사구/that절)」, 진주어에 주어, 동사 없음 → to부정사구,
'어떻게 ~지를' → 「의문사+to부정사」

뼈대 ▸ 가주어(It) / 어렵다(동사구) / [to부정사구] 어떻게 판단하는지를 아는 것은(to부정사구)⊕한 문화가 다른 문화보다 나은지를(명사절)
It / is difficult / to know how to determine whether one culture is better than another.

「가주어(It)+동사구(be 형용사)+진주어(to부정사구+명사절(whether절))」, to부정사의 목적어: 의문사(how)+to부정사

08 모양 ▸ 운동과 움직임은(주어) / 좋은 방법이다(동사) / 우리가 부정적인 에너지를 없애기 시작하는(수식어)
운동과 움직임은(주어) / 좋은 방법이다(동사) / [수식어] 우리가(의미상 주어)⊕부정적인 에너지를 없애기 시작하는(수식어)

시제(현재), 2형식 문장(주어+be동사+주격보어), 2개의 주어(운동과 움직임, 우리) → 각각 진주어, to부정사의 의미상 주어(for 목적격)

뼈대 ▸ 운동과 움직임은(명사구) / 좋은 방법이다(동사구) / [to부정사구] 우리가(for 목적격)⊕부정적인 에너지를 없애기 시작하는(to부정사구)
Exercise and movement / is a great way / for us to start getting rid of negative energies.

「주어(명사구)+동사구(be 명사구)+for 목적격+to부정사구」, get rid of(~을 없애다)

09 모양 ▸ 그들은(주어) / 결정할 수 없었다(동사) / 어디에 살지, 무엇을 먹을지, 그리고 무슨 제품을 사고 사용할지를(목적어)

시제(과거), 3형식(주어+동사+목적어), '~할지를' → 의문사+to부정사

뼈대 ▶ 그들은(명사) / 결정할 수 없었다(동사구) / 어디에 살지, 무엇을 먹을지, 그리고 무슨 제품을 사고 사용할지를(명사구: 의문사+to부정사)

They / couldn't determine / where to live, what to eat, and what products to buy and use.

> 목적어(명사구): 3개의 「의문사+to부정사」 병렬연결

10 **모양** ▶ 역사적 경향은(주어) / 충분히 강하다(동사) / 많은 사람들이 현상에 매달리게 할 만큼(수식어)
역사적 경향은(주어) / 충분히 강하다(동사) / [수식어] ~하게 할 만큼(동사)✚많은 사람들이(목적어)✚현상에 매달리게(목적보어)

> 시제(현재), 2형식(주어+be동사+주격보어), '~할 만큼 충분히 …한' → enough to부정사, '~하게 하다' → 사역동사(make)

뼈대 ▶ 역사적 경향은(명사구) / 충분히 강하다(동사구) / [to부정사구] ~하게 할 만큼(to부정사)✚많은 사람들이(명사구)✚현상에 매달리게(원형부정사구)

The historical tendency / is strong enough / to make a lot of people cling to the status quo.

> 「주어(명사구)+동사구(be 형용사 enough)+to부정사구」, to부정사구: 「to부정사(to make)+목적어(people)+목적보어(원형부정사구: cling to ~)」, cling to(~에 매달리다)

UNIT 03 가주어(It)-진주어 STEP 3

pp.22~23

01 **모양** ▶ 이러한 사안들을 확인하는 것은(주어) / 중요하다(동사)
가주어(It) / 중요하다(동사) / [진주어] 이러한 사안들을 확인하는 것은

> 주어가 김 → 「가주어(It)-진주어(to부정사구/that절)」, 시제(현재), 진주어에 주어, 동사 없음 → to부정사구

뼈대 ▶ 가주어(It) / 중요하다(동사구) / [to부정사구] 이러한 사안들을 확인하는 것은

It / is important / to identify these issues.

> 가주어(It)를 문두에 놓고 진주어에 to부정사구, 의미상 주어는 you이므로 생략 가능, issue(사안)

02 **모양** ▶ 이런 종류의 칭찬은 역효과를 낳는다는 것이(주어) / 드러난다(동사)
가주어(It) / 드러난다(동사) / [진주어] that(접속사)✚이런 종류의 칭찬은(주어)✚역효과를 낳는다(동사)

> 주어가 김 → 「가주어(It)-진주어(to부정사구/that절)」, 시제(현재), 진주어에 주어, 동사 있음 → that절

뼈대 ▶ 가주어(It) / 드러난다(동사구) / [명사절] that(접속사)✚이런 종류의 칭찬은(명사구)✚역효과를 낳는다(동사)

It / turns out / that this sort of praise backfires.

> 가주어(It)를 문두에 놓고 진주어에 that절(완전한 문장, 즉 주어+동사), backfire(역효과를 낳다)

03 **모양** ▶ 모든 영국 성인들이 설문 조사를 받았을 것(주어) / 같지는 않다(동사)
가주어(It) / 같지는 않다(동사) / [진주어] that(접속사)✚모든 영국 성인들이(주어)✚설문 조사를 받았다(동사)

> 주어가 김 → 「가주어(It)-진주어(to부정사구/that절)」, 시제(현재), 진주어에 주어, 동사 있음 → that절

뼈대 ▶ 가주어(It) / 같지는 않다(동사구) / [명사절] that(접속사)✚모든 영국 성인들이(명사구)✚설문 조사를 받았다(동사구)

It / is unlikely / that all British adults were surveyed.

> 가주어(It)를 문두에 놓고 진주어에 that절(완전한 문장, 즉 주어+동사), be unlikely that(~일 것 같지 않다)

04 **모양** ▶ 사람들을 그들의 행동에 근거하여 판단하는 것은(주어) / 쉽다(동사)
가주어(It) / 쉽다(동사) / [진주어] 판단하는 것은(동사)✚사람들을(목적어)✚그들의 행동에 근거하여(수식어)

> 주어가 김 → 「가주어(It)-진주어(to부정사구/that절)」, 시제(현재), 진주어에 주어, 동사 없음 → to부정사구

뼈대 ▶ 가주어(It) / 쉽다(동사구) / [to부정사구] 판단하는 것은(to부정사구)✚사람들을(명사)✚그들의 행동에 근거하여(과거분사구)

It / is easy / to judge people based on their actions.

> 가주어(It)를 문두에 놓고 진주어에 to부정사구, 의미상 주어는 you이므로 생략 가능, 'based on 명사(~에 근거하여, ~에 따라)'는 앞에 judge를 수식하는 부사 역할

05 모양 그녀의 의자를 이리저리 굴리는 것은(주어) / 불가능하다(동사)
가주어(It) / 불가능하다(동사) / [진주어] 굴리는 것은(동사)➕그녀의 의자를(목적어)➕이리저리(수식어)

주어가 김 → 「가주어(It)―진주어(to부정사구/that절)」, 시제(현재), 진주어에 주어, 동사 없음 → to부정사구

뼈대 가주어(It) / 불가능하다(동사구) / [to부정사구] 굴리는 것은(to부정사구)➕그녀의 의자를(명사구)➕이리저리(전치사구)

It / is impossible / to roll her chair from place to place.

가주어(It)를 문두에 놓고 진주어에 to부정사구, 의미상 주어는 you이므로 생략 가능, from place to place(이리저리, 이곳저곳)

06 모양 누군가는 긍정적인 평을 듣는 것은(주어) / 기분이 좋다(동사)
가주어(It) / 기분이 좋다(동사) / [진주어] 누군가는(의미상 주어)➕긍정직인 평을 듣는 것은(진주어)

주어가 김 → 「가주어(It)―진주어(to부정사구/that절)」, 시제(현재), 진주어에 의미상 주어 → to부정사구

뼈대 가주어(It) / 기분이 좋다(동사구) / [to부정사구] 누군가는(for 목적격)➕긍정적인 평을 듣는 것은(to부정사구)

It / feels good / for someone to hear positive comments.

가주어(It)를 문두에 놓고 진주어에 to부정사구, 의미상 주어는 someone으로 막연한 일반인이지만 제시어로 있으므로 생략하지 않음

07 모양 여러분이 필요할 것이라고 생각하는 것 이상을 적는 것이(주어) / 합리적이다(동사)
가주어(It) / 합리적이다(동사) / [진주어] 적는 것이(동사)➕생각하는 것 이상을(목적어₁)➕여러분이 필요할 것이라고(목적어₂)

주어가 김 → 「가주어(It)―진주어(to부정사구/that절)」, 시제(현재), 진주어에 주어, 동사 없음 → to부정사구

뼈대 가주어(It) / 합리적이다(동사구) / [to부정사구] 적는 것이(to부정사구)➕(여러분이) 생각하는 것 이상을(명사구)➕여러분이 필요할 것이라고(명사절)

It / is sensible / to take down more than you think you will need.

가주어(It)를 문두에 놓고 진주어에 to부정사구, 의미상 주어는 you이므로 생략 가능,
to부정사구 목적어(명사구): 「명사(more)＋접속사절(than you think)＋명사절(you will need)」

08 모양 그가 둘 다 잘할 수 없다는 것이(주어) / 분명해졌다(동사)
가주어(It) / 분명해졌다(동사) / [진주어] that(접속사)➕그가(주어)➕둘 다 잘할 수 없다(동사)

주어가 김 → 「가주어(It)―진주어(to부정사구/that절)」, 시제(과거), 진주어에 주어, 동사 있음 → that절

뼈대 가주어(It) / 분명해졌다(동사구) / [명사절] that(접속사)➕그가(명사)➕둘 다 잘할 수 없다(동사구)

It / became clear / that he couldn't do a good job at both.

가주어(It)를 문두에 놓고 진주어에 that절(완전한 문장, 즉 주어＋동사), do a good job: 잘하다, at both: 둘 다

09 모양 우리가 감정이 없는 삶을 상상하는 것은(주어) / 거의 불가능하다(동사)
가주어(It) / 거의 불가능하다(동사) / [진주어] 우리가(의미상 주어)➕삶을 상상하는 것은(진주어)➕감정이 없는(수식어)

주어가 김 → 「가주어(It)―진주어(to부정사구/that절)」, 시제(현재), 진주어에 의미상 주어 → to부정사구

뼈대 가주어(It) / 거의 불가능하다(동사구) / [to부정사구] 우리가(for 목적격)➕삶을 상상하는 것은(to부정사구)➕감정이 없는(전치사구)

It / is nearly impossible / for us to imagine a life without emotion.

가주어(It)를 문두에 놓고 진주어에 to부정사구, 의미상 주어는 us로 막연한 일반인이지만 제시어로 있으므로 생략하지 않음,
without＋명사: ~이 없는(형용사 역할)

10 모양 가능한 한 많은 물을 마시는 것이(주어) / 필요하다(동사) / 건강을 유지하기 위해서(수식어)
가주어(It) / 필요하다(동사) / [진주어] 가능한 한 많은 물을 마시는 것이 / 건강을 유지하기 위해서(수식어)

주어가 김 → 「가주어(It)―진주어(to부정사/that절)」, 시제(현재), 진주어에 주어, 동사 없음 → to부정사구

뼈대 가주어(It) / 필요하다(동사구) / [to부정사구] 가능한 한 많은 물을 마시는 것이 / 건강을 유지하기 위해서(to부정사구)

It / is necessary / to drink as much water as possible / to stay healthy.

가주어(It)를 문두에 놓고 진주어에 to부정사구, 의미상 주어는 you이므로 생략 가능,
as much (명사) as possible: 가능한 한 많은 (명사), 끝의 to부정사구는 문장 전체를 수식하는 부사 역할

01 모양 ▶ 나는(주어) / 잤음에 틀림없다(동사) / 반나절을(목적어)

> 시제(현재완료), 3형식 문장(주어＋동사＋목적어), '～였음에 틀림없다' → 「must have p.p.」

뼈대 ▶ 나는(명사) / 잤음에 틀림없다(동사구) / 반나절을(명사구)

I / must have slept / half the day.

> 「주어(명사)＋동사구(must have slept)＋목적어(명사구)」, half the day(반나절)

02 모양 ▶ Chelsea는(주어) / 차라리 ～할 것이다(조동사) / 테니스를 치느니 영화를 보러 가다(동사)

> 시제(현재), 3형식 문장(주어＋동사＋목적어), 'B하느니 차라리 A할 것이다' → 「would rather A than B」

뼈대 ▶ Chelsea는(명사) / 차라리 ～할 것이다(조동사) / 영화를 보러 가다(동사구₁)＋테니스를 치다(동사구₂)

Chelsea / would rather / go see a movie than play tennis.

> 동사구 2개가 접속사(than)로 병렬연결, 동사구₁: go see a movie, 동사구₂: play tennis

03 모양 ▶ 그는(주어) / 요청했다(동사) / 그들이 특정한 장소에서 그를 만날 것을(목적어)

그는(주어) / 요청했다(동사) / [목적어] that(접속사)＋그들이(주어)＋만나다(동사)＋그를(목적어)＋특정한 장소에서(수식어)

> 시제(과거), 3형식 문장(주어＋동사＋목적어), 동사(request) 의미('당위성' 또는 '사실/상태') 구분

뼈대 ▶ 그는(명사) / 요청했다(동사) / [명사절] that(접속사)＋그들이(명사)＋만나다(동사)＋그를(명사)＋특정한 장소에서(전치사구)

He / requested / that they join him at a specific location.

> 「request(당위성: ～할 것을 요청하다)＋that 주어(명사)＋(should) 동사원형～」

04 모양 ▶ 우리는(주어) / 고를 수는 없었을 것이다(동사) / 더 좋은 장소를(목적어) / 우리의 다음 분점을 위해(수식어)

> 시제(현재완료), 3형식 문장(주어＋동사＋목적어), '～할 수 없었을 것이다' → 「couldn't have p.p.」

뼈대 ▶ 우리는(명사) / 고를 수는 없었을 것이다(동사구) / 더 좋은 장소를(명사구) / 우리의 다음 분점을 위해(전치사구)

We / couldn't have picked / a better location / for our next branch.

> 「주어(명사)＋동사구(couldn't have picked)＋목적어(명사구) ～」

05 모양 ▶ ～일 듯하다(주절) / 네 건강을 증진시키려면 너는 가게까지 걸어가는 것이 좋겠다(종속절)

～일 듯하다(주절) / [종속절] that(접속사)＋너는(주어)＋걸어가는 것이 좋겠다(동사)＋가게까지(수식어₁)＋네 건강을 증진시키려면(수식어₂)

> 시제(현재), '～일 듯하다' → 「It seems that S＋V～」, '～하는 것이 좋겠다' → 「had better＋동사원형」

뼈대 ▶ ～일 듯하다(주절) / [명사절] that(접속사)＋너는(명사)＋걸어가는 것이 좋겠다(동사구)＋가게까지(전치사구)＋네 건강을 증진시키려면(to부정사구)

It seems / that you had better walk to the shop to improve your health.

> that절(명사절): 「that＋주어(명사)＋동사구(had better 동사원형) ～」, to부정사구는 부사 역할

06 모양 ▶ 그들은(주어) / 전화를 했다(동사) / 기차가 그들의 아파트를 지나 운행하곤 했던 시간 즈음에(수식어)

그들은(주어) / 전화를 했다(동사) / [수식어] 시간 즈음에(수식어₁)＋기차가 그들의 아파트를 지나 운행하곤 했던(수식어₂)

> 시제(과거), 1형식 문장(주어＋동사), '～하곤 했다' → used to＋동사원형

뼈대 ▶ 그들은(명사) / 전화를 했다(동사) / [전치사구] 시간 즈음에(전치사구)＋기차가 그들의 아파트를 지나 운행하곤 했던(관계부사절)

They / called / around the time the trains used to run past their apartments.

> 수식어(관계부사절): 「주어(명사구)＋동사구(used to 동사원형) ～」, run(운행하다)

07 모양 ▶ 그는(주어) / 주장했다(동사) / William이 잠자리에 들 것을(목적어) / 남은 가족이 잠자리에 들 때(수식어)

> 시제(과거), 3형식 문장(주어＋동사＋목적어), 동사(insist) 의미('당위성' 또는 '사실/상태') 구분

뼈대 그는(명사) / 주장했다(동사) / William이 잠자리에 들 것을(명사절) / 남은 가족이 잠자리에 들 때(부사절)

He / insisted / that William retire for the night / when the rest of the family did.

「insist(당위성: ~할 것을 주장하다) that 주어(명사)+(should) 동사원형」, retire for the night(잠자리에 들다),
시간 부사절(when 주어+동사): that절 수식, 반복되는 동사구(retire for ~ night) → 대동사 did

08 **모양** 방화범들은(주어) / 들어갔다(동사) / 구역에(목적어) / 경비원이 지키고 있어야 할(수식어)

시제(과거), 3형식 문장(주어+동사+목적어), '~했어야 하는' → 「should have p.p.」

뼈대 방화범들은(명사구) / 들어갔다(동사) / 구역에(명사구) / 경비원이 지키고 있어야 할(관계대명사절)

The arsonists / entered / the area / the security guard should have been guarding.

목적격 관계대명사절(that/which 생략)은 선행사(the area)를 수식하는 형용사 역할

09 **모양** 많은 연구는(주어) / ~라고 말한다(동사) / 책상 상태가 당신이 일하는 방식에 영향을 줄지도 모른다(목적어)
많은 연구는(주어) / ~라고 말한다(동사) / [목적어] that(접속사)❶책상 상태가(주어)❶영향을 줄지도 모른다(동사)❶당신이 일하는 방식에(목적어)

시제(현재), 3형식 문장(주어+동사+목적어), 동사(suggest) 의미('당위성' 또는 '사실/상태') 구분

뼈대 많은 연구는(명사구) / ~라고 말한다(동사) / [명사절] that(접속사)❶책상 상태가(명사구)❶영향을 줄지도 모른다(동사구)❶당신이 일하는 방식에(명사절)

A number of studies / suggest / that the state of your desk might affect how you work.

「suggest(사실: ~라고 말한다) that 주어(명사구)+동사(현재시제=주절시제)」, affect의 목적어: 간접의문문(how you work)

10 **모양** 당신이 처음 읽기를 배우고 있었을 때(부사절) / 당신은 글자들의 소리에 관한 특정한 사실들을 배웠을지도 모른다(주절)
[부사절] ~할 때(접속사)❶당신이(주어)❶처음 읽기를 배우고 있었다(동사) / [주절] 당신은(주어)❶배웠을지도 모른다(동사)❶특정한 사실들을(목적어)
❶글자들의 소리에 관한(수식어)

시제(부사절: 과거진행, 주절: 현재완료), 「부사절(접속사+3형식), 주절(3형식)」, '~였을지도 모른다' → 「may have p.p.」

뼈대 [부사절] When(접속사)❶당신이(명사)❶처음 읽기를 배우고 있었다(동사구) / [주절] 당신은(명사)❶배웠을지도 모른다(동사구)❶특정한 사실들을
(명사구)❶글자들의 소리에 관한(전치사구)

When you were first learning to read, / you may have studied specific facts about the sounds of letters.

learn의 목적어: to부정사(to read), 주절: 「주어(명사)+동사구(may have studied)+목적어(명사구)~」

UNIT 05 5형식 STEP 3

pp.30~31

01 **모양** 그는(주어) / 유지했다(동사) / 그의 요리법을(목적어) / 비밀로(목적보어)

시제(과거), 5형식 문장(주어+동사+목적어+목적보어), 5형식 일반동사(유지했다) → 목적보어(형용사/명사)

뼈대 그는(명사) / 유지했다(동사) / 그의 요리법을(명사구₁) / 비밀로(명사구₂)

He / kept / his recipe / a secret.

keep의 목적보어: 명사, 목적어(his recipe)와 목적보어(a secret) 둘 다 명사구 *목적보어로 형용사(secret)도 가능

02 **모양** 나는(주어) / 보았다(동사) / 뭔가가(목적어) / 내 쪽으로 기어오는 것을(목적보어)

시제(과거), 5형식 문장(주어+동사+목적어+목적보어), 지각동사(보았다) → 목적보어(동사원형/형용사),
목적어와 목적보어의 관계 → 능동

뼈대 나는(명사) / 보았다(동사) / 뭔가가(명사) / 내 쪽으로 기어오는 것을(현재분사구)

I / saw / something / creeping toward me.

see의 목적보어: 형용사(현재분사구 creeping toward me)

03 **모양** 망원경은(주어) / ~하게 해준다(동사) / 우리가(목적어) / 우주로 더 멀리 볼 수 있게(목적보어)

시제(현재), 5형식 문장(주어+동사+목적어+목적보어), 사역동사(~하게 해주다) → 목적보어(동사원형/형용사),
목적어와 목적보어의 관계 → 능동

20

뼈대 망원경은(명사) / ~하게 해준다(동사) / 우리가(명사) / 우주로 더 멀리 볼 수 있게(원형부정사구)

Telescopes / let / us / see further into space.

> let의 목적보어: 원형부정사구(see further into space)

04 **모양** 각 그룹은(주어) / 여겼다(동사) / 상대 그룹을(목적어) / 적으로(목적보어)

> 시제(과거), 5형식 문장(주어＋동사＋목적어＋목적보어), 5형식 일반동사(여겼다) → 목적보어(형용사/명사)

뼈대 각 그룹은(명사구₁) / 여겼다(동사) / 상대 그룹을(명사구₂) / 적으로(명사구₃)

Each group / considered / the other group / an enemy.

> consider의 목적보어: 명사, 목적어(the other group)와 목적보어(an enemy) 둘 다 명사구

05 **모양** 그들은(주어) / 도왔다(동사) / 우리가(목적어) / 사물을 우리 자신의 관점에서 볼 수 있도록(목적보어)
그들은(주어) / 도왔다(동사) / 우리가(목적어) / [목적보어] 사물을 볼 수 있도록(목적보어)➕우리 자신의 관점에서(수식어)

> 시제(현재완료), 5형식 문장(주어＋동사＋목적어＋목적보어), 준사역동사(도왔다) → 목적보어(동사원형/to부정사)

뼈대 그들은(명사) / 도왔다(동사구) / 우리가(명사) / [원형부정사구] 사물을 볼 수 있도록(원형부정사구)➕우리 자신의 관점에서(전치사구)

They / have helped / us / see things in our own perspectives.

> help의 목적보어: 원형부정사구(see things ~)

06 **모양** 당신의 예산에 대해 생각하는 것은(주어) / ~하게 할지도 모른다(동사) / 당신의 손바닥에(목적어) / 땀이 나게(목적보어)

> 시제(현재), 5형식 문장(주어＋동사＋목적어＋목적보어), 사역동사(~하게 하다) → 목적보어(동사원형/형용사),
> 목적어와 목적보어의 관계 → 능동, '~하는 것' → 동명사/to부정사

뼈대 당신의 예산에 대해 생각하는 것은(동명사구) / ~하게 할지도 모른다(동사구) / 당신의 손바닥에(명사구) / 땀이 나게(원형부정사)

Thinking about your budget / might make / your palms / sweat.

> 동명사구 주어(Thinking ~ budget), make의 목적보어: 원형부정사(sweat)

07 **모양** 만일 당신이 TV가 설치되길 원한다면(조건절) / 추가 요금이 있다(주절)
[조건절] 만일 ~면(접속사)➕당신이(주어₁)➕원한다(동사₁)➕TV가(목적어)➕설치되길(목적보어) / [주절] there(유도부사)➕있다(동사₂)➕추가 요금이(주어₂)

> 시제(현재), 「조건절(If＋5형식 문장), 주절(1형식 문장)」, 5형식 일반동사(원하다) → 목적보어(to부정사)

뼈대 [부사절] If(접속사)➕당신이(명사)➕원한다(동사₁)➕TV가(명사구₁)➕설치되길(과거분사) / [주절] there(유도부사)➕있다(동사₂)➕추가 요금이(명사구₂)

If you want the TV installed, / there is an additional fee.

> want의 목적보어: to부정사구(to be installed이나 to be 생략)

08 **모양** 당신은(주어) / 격려할 수 있다(동사) / 직원들이(목적어) / 직접 음식을 가져오도록(목적보어)

> 시제(현재), 5형식 문장(주어＋동사＋목적어＋목적보어), 5형식 일반동사(격려하다) → 목적보어(to부정사)

뼈대 당신은(명사) / 격려할 수 있다(동사구) / 직원들이(명사) / 직접 음식을 가져오도록(to부정사구)

You / can encourage / employees / to bring in food themselves.

> encourage의 목적보어: to부정사구(to bring in ~), bring in(가져오다)

09 **모양** 과학자들은(주어) / 예상한다(동사) / 기후 변화가(목적어) / 더 많은 강우량을 가져올 것으로(목적보어)

> 시제(현재), 5형식 문장(주어＋동사＋목적어＋목적보어), 5형식 일반동사(예상하다) → 목적보어(to부정사)

뼈대 과학자들은(명사) / 예상한다(동사) / 기후 변화가(명사구) / 더 많은 강우량을 가져올 것으로(to부정사구)

Scientists / expect / climate change / to result in more rainfall.

> expect의 목적보어: to부정사구(to result in ~), result in(~을 가져오다, 야기하다)

10 모양 우리는 컵들을 손대지 않은 채 놔둘 것이다(주절) / 그것들이 닦일 필요가 없는 한(조건절)

[주절] 우리는(주어)⊕놔둘 것이다(동사)⊕컵들을(목적어)⊕손대지 않은 채(목적보어) / [조건절] ~하지 않는 한(접속사)⊕그것들이(주어)⊕필요하다(동사)⊕닦일(목적어)

> 시제(미래), 「주절(5형식)+조건절(접속사+3형식)」, 5형식 일반동사(놔두다) → 목적보어(형용사/to부정사),
> 목적어와 목적보어의 관계 → 수동

뼈대 [주절] 우리는(명사)⊕놔둘 것이다(동사구)⊕컵들을(명사구)⊕손대지 않은 채(과거분사) / [부사절] unless(접속사)⊕그것들이(명사)⊕필요하다(동사)⊕닦일(to부정사구)

We will leave the cups untouched / unless they need to be cleaned.

> leave의 목적보어: 형용사(과거분사 untouched), need의 목적어: to부정사(to be cleaned)

UNIT 06 수동태 STEP 3

pp.34~35

01 모양 뭔가가(주어) / 들렸다(동사) / 벽을 따라 천천히 움직이는 것이(보어)

뭔가가(주어) / 들렸다(동사) / [보어] 천천히 움직이는 것이(보어)⊕벽을 따라(수식어)

> 시제(과거), 수동태, 지각동사(들렸다) → 「be p.p.+to부정사」

뼈대 뭔가가(명사) / 들렸다(동사구) / [to부정사구] 천천히 움직이는 것이(to부정사구)⊕벽을 따라(전치사구)

Something / was heard / to move slowly along the walls.

> 「주어(명사)+동사구(be p.p.)+to부정사구(to move)~」

02 모양 청중들은(주어) / 요청을 받았다(동사) / 선물을 로비로 가져가라는(보어)

청중들은(주어) / 요청을 받았다(동사) / [보어] 선물을 가져가라는(보어)⊕로비로(수식어)

> 시제(과거), 수동태, (준)사역동사(요청을 받다) → 「be p.p.+to부정사」

뼈대 청중들은(명사구) / 요청을 받았다(동사구) / [to부정사구] 선물을 가져가라는(to부정사구)⊕로비로(전치사구)

The audience / was asked / to take the gifts to the lobby.

> 「주어(명사구)+동사구(be p.p.)+to부정사구(to take~)」

03 모양 추운 겨울날에는 아늑한 모자가 필수대(주어) / ~라고 한대(동사)

가주어(It) / ~라고 한대(동사) / [진주어] that(접속사)⊕아늑한 모자가(주어)⊕필수대(동사)⊕추운 겨울날에는(수식어)

> 주어가 김 → 「가주어(It)–진주어(to부정사/that절)」, 시제(현재), 수동태, 목적어가 that절 → 「It+is p.p.+that+주어+동사」

뼈대 가주어(It) / ~라고 한대(동사구) / [명사절] that(접속사)⊕아늑한 모자가(명사구)⊕필수대(동사구)⊕추운 겨울날에는(전치사구)

It / is said / that a cozy hat is a must on a cold winter's day.

> 「가주어(It)+동사(is said)+진주어(that절)」, must(필수(품))

04 모양 그 사람들에게(주어) / 허용되었다(동사) / 최대 3개까지 선택권이(보어)

> 시제(과거), 수동태, (준)사역동사(허용되었다) → 「be p.p.+to부정사」

뼈대 그 사람들에게(명사구) / 허용되었다(동사구) / 최대 3개까지 선택권이(to부정사구)

The people / were permitted / to select up to three options.

> 「주어(명사구)+동사구(be p.p.)+to부정사구(to select~)」, up to(최대 ~까지)

05 모양 지역 아이들은(주어) / 장려되었다(동사) / 드럼 그룹에 가입하고 노래를 부르도록(보어)

지역 아이들은(주어) / 장려되었다(동사) / [보어] 드럼 그룹에 가입하도록(보어₁) 그리고(접속사)⊕노래를 부르도록(보어₂)

> 시제(과거), 수동태, (준)사역동사(장려되었다) → 「be p.p.+to부정사」

뼈대 지역 아이들은(명사구) / 장려되었다(동사구) / [to부정사구] 드럼 그룹에 가입하도록(to부정사구)⊕and(접속사)⊕노래를 부르도록(to부정사)

The local kids / were encouraged / to join drum groups and sing.

> 「주어(명사구)+동사구(be p.p.)+to부정사구(to join~)+등위접속사(and)+(to가 생략된) 부정사(sing)」

06 모양 ▶ 주민들은(주어) / 어쩔 수 없이 ~해야 했다(동사) / 그들의 마을 전체를 내륙으로 옮겨야(보어)

주민들은(주어) / 어쩔 수 없이 ~해야 했다(동사) / [보어] 옮겨야(동사)➕그들의 마을 전체를(목적어)➕내륙으로(수식어)

시제(과거), 수동태, (준)사역동사(어쩔 수 없이 ~해야 했다) → 「be p.p.+to부정사」

뼈대 ▶ 주민들은(명사구) / 어쩔 수 없이 ~해야 했다(동사구) / [to부정사구] 옮겨야(to부정사구)➕그들의 마을 전체를(명사구)➕내륙으로(부사)

The residents / were forced / to move their entire town inland.

「주어(명사구)+동사구(be p.p.)+to부정사구(to move~)」

07 모양 ▶ 두 번째 그룹은(주어) / (허용)되었다(동사) / 오직 제스처만 사용할 수 있고 말은 (사용이) 안 되는(보어)

시제(과거), 수동태, (준)사역동사(허용되었다) → 「be p.p.+to부정사」, 보어: only A but no(t) B(B는 안 되고 오직 A만)

뼈대 ▶ 두 번째 그룹은(명사구) / (허용)되었다(동사구) / 오직 제스처만 사용할 수 있고 말은 (사용이) 안 되는(to부정사구)

The second group / was allowed / to use only gestures but no speech.

「주어(명사구)+동사구(be p.p.)+to부정사(to use)+only A but no B(B는 안 되고 오직 A만)」, A: gestures, B: speech

08 모양 ▶ 정신이 온전하고 평범한 사람들도(주어) / (~하게) 될 수 있었다(동사) / 명백한 사실들을 부정하게(보어)

시제(과거), 수동태, 사역동사(~하게 됐다) → 「be p.p.+to부정사」, '~할 수 있었다' → 조동사 could

뼈대 ▶ 정신이 온전하고 평범한 사람들도(명사구) / (~하게) 될 수 있었다(동사구) / 명백한 사실들을 부정하게(to부정사구)

The sane and ordinary people / could be made / to deny the obvious facts.

「주어(명사구)+동사구(could be p.p.)+to부정사구(to deny~)」

09 모양 ▶ 손이(주어) / 보였다(동사) / 계단 사이에서 뻗어져 내 발목을 잡는 것이(보어)

손이(주어) / 보였다(동사) / [보어] 계단 사이에서 뻗어져(동사₁)➕그리고(접속사)➕내 발목을 잡는 것이(동사₂)

시제(과거), 수동태, 지각동사(보였다) → 「be p.p.+to부정사」

뼈대 ▶ 손이(명사구) / 보였다(동사구) / [to부정사구] 계단 사이에서 뻗어져(to부정사구₁)➕and(접속사)➕내 발목을 잡는 것이(to부정사구₂)

A hand / was seen / to reach out from between the steps and grab my ankle.

「주어(명사구)+동사구(be p.p.)+to부정사구₁(to reach out~)+등위접속사(and)+(to가 생략된) 부정사구₂(grab)」

10 모양 ▶ 금 세공업자들은(주어) / 받았다(동사) / 더 높은 임금을(목적어) / 그들이 믿을 만하다고 여겨졌기 때문에(부사절)

금 세공업자들은(주어) / 받았다(동사) / 더 높은 임금을(목적어) / [부사절] ~때문에(접속사)➕그들이(주어)➕여겨졌다(동사)➕믿을 만하다고(보어)

시제(과거), 「주절+부사절」, 수동태, (준)사역동사(여겨졌다) → 「be p.p.+to부정사」

뼈대 ▶ 금 세공업자들은(명사구) / 받았다(동사) / 더 높은 임금을(명사구) / [부사절] because(접속사)➕그들이(명사)➕여겨졌다(동사구)➕믿을 만하다고 (to부정사구)

The goldsmiths / earned / higher wages / because they were perceived to be trustworthy.

부사절: 「because+주어(명사)+동사구(be p.p.)+to부정사구(to be~)」

UNIT 07 가목적어(it)-진목적어 STEP 3

pp.38~39

01 모양 ▶ 많은 영화배우는(주어) / 어렵다고 여긴다(동사) / 정상적인 삶을 사는 것이(목적어)

많은 영화배우는(주어) / ~라고 여긴다(동사)➕가목적어(it)➕어려운(목적보어) / 정상적인 삶을 사는 것이(진목적어)

시제(현재), 목적어가 김 → 「가목적어(it)-진목적어(to부정사구/that절)」, 진목적어에 주어 없음 → to부정사구

뼈대 ▶ 많은 영화배우는(명사구) / ~라고 여긴다(동사)➕가목적어(it)➕어려운(형용사) / 정상적인 삶을 사는 것이(to부정사구)

Many film stars / find it difficult / to lead a normal life.

「주어(명사구)+동사+가목적어(it)+목적보어(형용사: difficult)+진목적어(to부정사구)」

02 모양 이것은(주어) / 거의 불가능하게 한다(동사) / 목표에 집중하는 것을(목적어)

이것은(주어) / ~하게 한다(동사)⊕가목적어(it)⊕거의 불가능한(목적보어) / 목표에 집중하는 것을(진목적어)

시제(현재), 목적어가 김 → 「가목적어(it)-진목적어(to부정사구/that절)」, 진목적어에 주어 없음 → to부정사구

뼈대 이것은(명사) / ~하게 한다(동사)⊕가목적어(it)⊕거의 불가능한(형용사구) / 목표에 집중하는 것을(to부정사구)

This / makes it nearly impossible / to stick to the goal.

「주어(명사)+동사+가목적어(it)+목적보어(형용사구: nearly impossible)+진목적어(to부정사구)」

03 모양 우리는(주어) / 좋다고 생각했다(동사) / 우리 회사가 긴 점심시간을 가진 것이(목적어)

우리는(주어) / ~라고 생긱했다(동사)⊕가목적어(it)⊕좋은(목직보어) / 우리 회사가 긴 점심시간을 가진 것이(진목적어)

시제(과거), 목적어가 김 → 「가목적어(it)-진목적어(to부정사구/that절)」, 진목적어에 주어, 동사 있음 → that절

뼈대 우리는(명사) / ~라고 생각했다(동사)⊕가목적어(it)⊕좋은(형용사) / 우리 회사가 긴 점심시간을 가진 것이(명사절)

We / thought it great / that our company has a long lunch break.

「주어(명사)+동사+가목적어(it)+목적보어(형용사: great)+진목적어(that절)」

04 모양 그는(주어) / 불공평하다고 생각했다(동사) / 그의 시간표를 바꿀 수 없다는 것이(목적어)

그는(주어) / ~라고 생각했다(동사)⊕가목적어(it)⊕불공평한(목적보어) / 그의 시간표를 바꿀 수 없다는 것이(진목적어)

시제(과거), 목적어가 김 → 「가목적어(it)-진목적어(to부정사구/that절)」, 진목적어에 주어, 동사 있음 → that절

뼈대 그는(명사) / ~라고 생각했다(동사)⊕가목적어(it)⊕불공평한(형용사) / 그의 시간표를 바꿀 수 없다는 것이(명사절)

He / considered it unfair / that he could not change his time schedule.

「주어(명사)+동사+가목적어(it)+목적보어(형용사: unfair)+진목적어(명사절 that절)」

05 모양 만약 개가 환자 근처에 앉으면(조건절) / 환자는 안심하기 더 쉽다고 여겼다(주절)

[조건절] 만약 ~면(접속사)⊕개가(주어₁)⊕앉다(동사₁)⊕환자 근처에(수식어) / [주절] 환자는(주어₂)⊕~라고 여겼다(동사₂)⊕가목적어(it)⊕더 쉬운(목적보어)⊕안심하기(진목적어)

시제(과거), 「조건(If)의 부사절, 주절」, 주절: 목적어가 김 → 「가목적어(it)-진목적어(to부정사/that절)」, 진목적어에 주어 없음 → to부정사

뼈대 [부사절] If(접속사)⊕개가(명사구₁)⊕앉다(동사₁)⊕환자 근처에(전치사구) / [주절] 환자는(명사구₂)⊕~라고 여겼다(동사₂)⊕가목적어(it)⊕더 쉬운(형용사)⊕안심하기(to부정사)

If the dog sat near a patient, / the patient found it easier to relax.

「If 주어(명사구)+동사~, 주어(명사구)+동사+가목적어(it)+목적보어(형용사: easier)+진목적어(to부정사)」

06 모양 Rosa는(주어) / 분명하게 했다(동사) / 우리의 행복이 그녀에게 또한 중요하다는 것을(목적어)

Rosa는(주어) / ~하게 했다(동사)⊕가목적어(it)⊕분명한(목적보어) / 우리의 행복이 그녀에게 또한 중요하다는 것을(진목적어)

시제(과거), 목적어가 김 → 「가목적어(it)-진목적어(to부정사구/that절)」, 진목적어에 주어, 동사 있음 → that절

뼈대 Rosa는(명사) / ~하게 했다(동사)⊕가목적어(it)⊕분명한(형용사) / 우리의 행복이 그녀에게 또한 중요하다는 것을(명사절)

Rosa / made it clear / that our happiness was important to her as well.

「주어(명사)+동사+가목적어(it)+목적보어(형용사: clear)+진목적어(that절)」, as well(또한)

07 모양 여자들은(주어) / 불만스럽다고 여긴다(동사) / 그들이 브레이크를 쉽게 누를 수 없다는 것이(목적어)

여자들은(주어) / ~라고 여긴다(동사)⊕가목적어(it)⊕불만스러운(목적보어) / 그들이 브레이크를 쉽게 누를 수 없다는 것이(진목적어)

시제(현재), 목적어가 김 → 「가목적어(it)-진목적어(to부정사구/that절)」, 진목적어에 주어, 동사 있음 → that절

뼈대 여자들은(명사) / ~라고 여긴다(동사)⊕가목적어(it)⊕불만스러운(현재분사) / 그들이 브레이크를 쉽게 누를 수 없다는 것이(명사절)

Women / find it frustrating / that they cannot squeeze the brakes easily.

「주어(명사)+동사+가목적어(it)+목적보어(현재분사: frustrating)+진목적어(that절)」, squeeze(누르다)

08 모양 더 많은 회사들이(주어) / 가능할 수 있도록 노력할 것이다(동사) / 언제라도 어떤 물건이든 배달하는 것이(목적어)

더 많은 회사들이(주어) / ～할 수 있도록 노력할 것이다(동사)⊕가목적어(it)⊕가능한(목적보어) / 언제라도 어떤 물건이든 배달하는 것이(진목적어)

시제(미래), 목적어가 김 → 「가목적어(it)-진목적어(to부정사구/that절)」, 진목적어에 주어 없음 → to부정사구

뼈대 더 많은 회사들이(명사구) / ～할 수 있도록 노력할 것이다(동사구)⊕가목적어(it)⊕가능한(형용사) / 언제라도 어떤 물건이든 배달하는 것이(to부정사구)

More companies / will try to make it possible / to deliver any goods any time.

「주어(명사구)+동사구(will+동사구)+가목적어(it)+목적보어(형용사: possible)+진목적어(to부정사구)」

09 모양 학생들은(주어) / 놀랍다고 생각했다(동사) / 동물들이 수면을 통해 혹독한 겨울을 이겨낸다는 것이(목적어)

학생들은(주어) / ～라고 생각했다(동사)⊕가목적어(it)⊕놀라운(목적보어) / 동물들이 수면을 통해 혹독한 겨울을 이겨낸다는 것이(진목적어)

시제(과거), 목적어가 김 → 「가목적어(it)-진목적어(to부정사구/that절)」, 진목적어에 주어, 동사 있음 → that절

뼈대 학생들은(명사구) / ～라고 생각했다(동사)⊕가목적어(it)⊕놀라운(현재분사) / 동물들이 수면을 통해 혹독한 겨울을 이겨낸다는 것이(명사절)

The students / thought it amazing / that animals overcome harsh winters through sleeping.

「주어(명사구)+동사+가목적어(it)+목적보어(현재분사: amazing)+진목적어(that절)」

10 모양 의사들은(주어) / 유리하다고 생각할 것이다(동사) / 그들의 기록을 보관하기 위해 다른 사람을 고용하는 것이(목적어)

의사들은(주어) / ～라고 생각할 것이다(동사)⊕가목적어(it)⊕유리한(목적보어) / 그들의 기록을 보관하기 위해 다른 사람을 고용하는 것이(진목적어)

시제(미래), 목적어가 김 → 「가목적어(it)-진목적어(to부정사구/that절)」, 진목적어에 주어 없음 → to부정사구

뼈대 의사들은(명사) / ～라고 생각할 것이다(동사구)⊕가목적어(it)⊕유리한(형용사) / 그들의 기록을 보관하기 위해 다른 사람을 고용하는 것이(to부정사구)

Doctors / will consider it advantageous / to hire someone else to keep their records.

「주어(명사구)+동사구(will+동사원형)+가목적어(it)+목적보어(형용사: advantageous)+진목적어(to부정사구)」

UNIT 08 간접의문문 STEP 3

pp.42~43

01 모양 너는(주어)⊕아니(동사) / 우리가 어느 길로 왔는지(목적어)

시제(현재), 3형식 의문문(조동사+주어+동사+목적어), 목적어: 간접의문문

뼈대 Do(조동사)⊕너는(명사)⊕아니(동사) / 우리가 어느 길로 왔는지(명사절)

Do you know / which way we came from?

일반동사의 의문문(문두에 조동사 Do), 목적어: 간접의문문(which+주어+동사구)

02 모양 나는(주어) / 요청했다(동사) / 네게(목적어) / 알들이 어디 있는지 내게 말해달라고(목적보어)

시제(과거), 5형식 문장(주어+동사(ask)+목적어+목적보어(to부정사)), 목적보어: 간접의문문 포함

뼈대 나는(명사) / 요청했다(동사) / 네게(명사) / 알들이 어디 있는지 내게 말해달라고(to부정사구)

I / asked / you / to tell me where the eggs are.

목적보어: 「to부정사(to tell)+간접목적어(me)+직접목적어(간접의문문: where+주어+동사)」

03 모양 우리 대부분은(주어) / 생각한다(동사) / 우리가 스포츠가 무엇인지 안다고(목적어)

시제(현재), 3형식 문장(주어+동사+목적어), 목적절: 동사(알다)의 목적어 자리에 간접의문문

뼈대 우리 대부분은(명사구) / 생각한다(동사) / 우리가 스포츠가 무엇인지 안다고(명사절)

Most of us / think / we know what sports are.

목적절: 「(that 생략)+주어(명사)+동사+목적어(간접의문문: 의문사 what+주어+동사)」

04 모양 Sophie는(주어) / 아무것도 모른다(동사) / Angela가 무엇을 원하는지에 관해(수식어)

시제(현재), 2형식 문장(주어+be동사+주격보어(형용사)), 수식어: 전치사+간접의문문

뼈대▶ Sophie는(명사) / 아무것도 모른다(동사구) / Angela가 무엇을 원하는지에 관해(전치사구)

Sophie / is clueless / about what Angela wants.

전치사의 목적어: 간접의문문(의문사 what+주어+동사)

05 **모양▶** 우리의 문화는(주어) / ~이다(동사) / 우리가 누구인지 그리고 우리가 서 있는 곳의 일부분(보어)

우리의 문화는(주어) / ~이다(동사) / [보어] 일부분(보어)⊕우리가 누구인지 그리고 우리가 서 있는 곳의(수식어)

시제(현재), 2형식 문장(주어+be동사+주격보어(명사)), 2개의 간접의문문(우리가 누구인지, 우리가 서 있는 곳)이 등위접속사(and)로 병렬연결

뼈대▶ 우리의 문화는(명사구) / ~이다(동사) / [명사구] 일부분(명사)⊕우리가 누구인지 그리고 우리가 서 있는 곳의(전치사구)

Our culture / is / part of who we are and where we stand.

보어: 「명사(part)+전치사(of)+간접의문문(who we are)+등위접속사(and)+간접의문문(where we stand)」, 전치사구(형용사 역할)

06 **모양▶** 우리는(주어) / 대개 모른다(동사) / 이러한 설문 조사가 어떻게 이루어지는지(목적어)

우리는(주어) / 대개 모른다(동사) / [목적어] 어떻게(의문사)⊕이러한 설문 조사가(주어)⊕이루어진다(동사)

시제(현재), 3형식 문장(주어+동사+목적어), 목적어: 간접의문문

뼈대▶ 우리는(명사) / 대개 모른다(동사구) / [명사절] how(의문사)⊕이러한 설문 조사가(명사구)⊕이루어진다(동사구)

We / usually do not know / how these surveys are conducted.

목적어: 간접의문문(how+주어+동사)

07 **모양▶** 여러분은 추측할 수 있는가(절1) / 태양의 중심에 있는 불이 얼마나 뜨거운지(절2)

[주절] ~할 수 있는가(조동사)⊕여러분은(주어)⊕추측하다(동사) / [종속절] 얼마나(의문사)⊕뜨거운지(보어)⊕태양의 중심에 있는 불이(주어)⊕~이다(동사)

시제(현재), 「주절(조동사 시작 의문문)+종속절(간접의문문)」

뼈대▶ [주절] Can(조동사)⊕여러분은(명사)⊕추측하다(동사) / [명사절] how(의문사)⊕뜨거운(형용사)⊕태양의 중심에 있는 불이(명사구)⊕~이다(동사)

Can you guess / how hot the fire at the center of the sun is?

주절(조동사 시작 의문문), 종속절(간접의문문): 「how+형용사(hot)+주어(the fire at the center of the sun)+동사(is)」

08 **모양▶** 기억하도록 노력해라(동사) / 이벤트가 언제 일어나야 하는지(목적어)

기억하도록 노력해라(동사) / [목적어] 언제(의문사)⊕이벤트가(주어)⊕일어나야 한다(동사)

명령문, 3형식(주어+동사+목적어), 목적어(간접의문문)

뼈대▶ 기억하도록 노력해라(동사구) / [명사절] when(의문사)⊕이벤트가(명사구)⊕일어나야 한다(동사구)

Try to remember / when an event is supposed to take place.

「동사+간접의문문(의문사+주어+동사)」, be supposed to부정사(~해야 한다), take place(일어나다)

09 **모양▶** 만일 당신이 주지사가 누구인지 잊어버렸다면(조건절) / 친구에게 물어보라(주절)

[조건절] 만일 ~면(접속사)⊕당신이(주어)⊕잊어버렸다(동사)⊕주지사가 누구인지(목적어) / [주절] 물어보라(동사)⊕친구에게(목적어)

「조건절(현재), 명령문」, 조건절의 목적어: 간접의문문

뼈대▶ [부사절] If(접속사)⊕당신이(명사)⊕잊어버렸다(동사구)⊕주지사가 누구인지(명사절) / [주절] 물어보라(동사)⊕친구에게(명사구)

If you have forgotten who the governor is, / ask a friend.

조건절: 「If 주어(명사)+have p.p.+간접의문문(who+주어+동사)」, 주절: 「동사+목적어(명사구)」

10 **모양▶** 당신은 궁금해 본 적이 있는가(주절) / 왜 그것이 가장 흔하게 사용되는 색인지(종속절)

[주절] ~이 있는가(조동사)⊕당신은(주어)⊕궁금해 본 적이(동사) / [종속절] 왜(의문사)⊕그것이(주어)⊕~이다(동사)⊕가장 흔하게 사용되는 색(보어)

의문문(과거의 경험): Have you ever p.p. ~, 목적어: 간접의문문, '가장 ~한' → 최상급

뼈대 [주절] Have(조동사)◍당신은(명사)◍궁금해 본 적이(동사구) / [명사절] why(의문사)◍그것이(명사구)◍~이다(동사)◍가장 흔하게 사용되는 색(명사구)

Have you ever wondered / why it is the most commonly used hue?

「Have you ever wondered+간접의문문(why+주어+동사+보어)」

UNIT 09 분사와 분사구문 STEP 3

01 **모양** 그는(주어) / 말했다(동사) / 네가 코를 골아서 그가 잘 수 없다고(목적어)

그는(주어) / 말했다(동사) / [목적어] 그가(주어)◍잘 수 없다(동사)◍네가 코를 골아서(수식어)

시제(과거), 3형식 문장(주어+동사+목적어), '~가 …해서' → 「with+목적어+V-ing(분사구)」

뼈대 그는(명사) / 말했다(동사) / [명사절] 그가(명사)◍잘 수 없다(동사구)◍[독립분사구문] 네가 코를 골아서(전치사구)

He / said / he couldn't sleep with you snoring.

독립분사구문 「with+목적어+V-ing」: 동사(sleep)를 수식하는 부사 역할, you(주어)와 snore(동사)의 관계: 능동(snoring)

02 **모양** 피곤해서(수식어) / 나는 바닥에 드러누워 잠이 들었다(주절)

[수식어] 피곤해서 / [주절] 나는(주어)◍바닥에 드러누웠다(동사₁)◍그리고(접속사)◍잠이 들었다(동사₂)

시제(과거), 1형식 문장(주어+동사), '피곤해서, ~하다' → 「p.p./V-ing(분사구), 절」

뼈대 [분사구문] 피곤해서(과거분사) / [주절] 나는(명사)◍바닥에 드러누웠다(동사구₁)◍and(접속사)◍잠이 들었다(동사구₂)

Tired, / I lay down on the floor and fell asleep.

「분사구문, 주어(명사)+동사구₁+등위접속사(and)+동사구₂」, 동사구₁: lay down on the floor, 동사구₂: fell asleep

03 **모양** 그는(주어) / 다시 말하려고 노력했다(동사) / 무슨 말을 해야 할지 모른 채(수식어)

시제(과거), 3형식 문장(주어+동사+목적어), '무슨 말을 해야 할지 모른 채' → 부정 의미의 부사절/부정 분사구문

뼈대 그는(명사) / 다시 말하려고 노력했다(동사구) / [분사구문] 무슨 말을 해야 할지 모른 채(현재분사구)

He / tried to speak again, / not knowing what to say.

부사절: as he did not know what to say → 분사구문: 부사절 접속사 as 생략, 부사절과 주절의 주어가 같으므로 부사절 주어 생략, 부사절과 주절의 시제(과거) 동일, 주어(he)와 동사(know)의 관계가 능동이므로 knowing이고 부정어 not은 분사(knowing) 앞에 씀. 동사(know)의 목적어: what+to부정사 → not knowing what to say

04 **모양** 수치심을 느낀 뒤(수식어) / Mary는 그 인형을 아이에게 건네주었다(주절)

[수식어] 수치심을 느낀 뒤 / [주절] Mary는(주어)◍건네주었다(동사)◍그 인형을(목적어)◍아이에게(수식어)

시제(과거), 3형식 문장(주어+동사+목적어), '수치심을 느낀 뒤' → 부사절/분사구문

뼈대 [분사구문] 수치심을 느낀 뒤(현재분사구) / [주절] Mary는(명사)◍건네주었다(동사)◍그 인형을(명사구)◍아이에게(전치사구)

Feeling shameful, / Mary handed the doll to the child.

부사절: After Mary felt shameful → 분사구문: 부사절 접속사(After) 생략, 부사절과 주절의 주어(Mary)가 같으므로 부사절 주어 생략, 부사절과 주절의 시제(과거) 동일, 주어(Mary)와 동사(feel)의 관계가 능동이므로 feeling → Feeling shameful

05 **모양** 발견되었을 때(수식어) / 모든 거짓말은 간접적인 해로운 영향을 끼친다(주절)

[수식어] ~할 때(접속사)◍(모든 거짓말이: 주어)◍발견되다(동사) / [주절] 모든 거짓말은(주어)◍(영향을) 끼친다(동사)◍간접적인 해로운 영향을(목적어)

시제(현재), 3형식 문장(주어+동사+목적어), '~했을 때' → 부사절/분사구문

뼈대 [분사구문] when(접속사)◍발견된(과거분사) / [주절] 모든 거짓말은(명사구)◍(영향을) 끼친다(동사)◍간접적인 해로운 영향을(명사구)

When discovered, / all lying has indirect harmful effects.

부사절: When all lying is discovered → 분사구문: 부사절 접속사 when은 명확한 의미를 위해 생략하지 않음, 부사절의 주어와 주절의 주어(all lying)가 같으므로 부사절 주어 생략, 부사절과 주절의 시제(현재) 동일, 주어(all lying)와 동사(discover)의 관계가 수동이므로 being discovered이며, being 생략 가능 → When discovered

06 모양 ▶ 완전히 충전되었을 때(수식어) / 배터리 표시등이 파란색으로 바뀐다(주절)

[수식어] ~할 때(접속사)➕(배터리 표시등이: 주어)➕완전히 충전되다(동사) / [주절] 배터리 표시등이(주어)➕바뀐다(동사)➕파란색으로(보어)

시제(현재), 2형식 문장(주어+동사+보어), '~했을 때' → 부사절/분사구문

뼈대 ▶ [분사구문] when(접속사)➕완전히 충전된(과거분사구) / [주절] 배터리 표시등이(명사구)➕바뀐다(동사)➕파란색으로(형용사)

When fully charged, / the battery indicator light turns blue.

부사절: When the battery indicator light is fully charged → 분사구문: 부사절 접속사 when은 명확한 의미를 위해 생략하지 않음, 부사절과 주절의 주어(the battery indicator light)가 같으므로 부사절 주어 생략, 부사절과 주절의 시제(현재) 동일, 주어(the ~ light)와 동사(charge)의 관계가 수동이므로 being charged이며, being 생략 가능 → When fully charged

07 모양 ▶ 나는(주어) / 특히 소중히 여긴다(동사) / 그녀의 이메일을(목적어) / 학기말 과제가 첨부된(수식어)

시제(현재), 3형식 문장(주어+동사+목적어), '~가 …된' → 「with+목적어+p.p(분사구)」

뼈대 ▶ 나는(명사) / 특히 소중히 여긴다(동사구) / 그녀의 이메일을(명사구) / [독립분사구문] 학기말 과제가 첨부된(전치사구)

I / especially treasure / her emails / with term papers attached.

독립분사구문 「with+목적어+p.p.」: 명사(her emails)를 수식하는 형용사 역할, term papers(주어)와 attach(동사)의 관계: 수동(attached)

08 모양 ▶ 스스로 놀라며(수식어) / 그 소년은 그의 첫 두 경기를 쉽게 이겼다(주절)

[수식어] 스스로 놀라며 / [주절] 그 소년은(주어)➕쉽게 이겼다(동사)➕그의 첫 두 경기를(목적어)

시제(과거), 3형식 문장(주어+동사+목적어), '스스로 놀라며' → 부사절/분사구문

뼈대 ▶ [분사구문] 스스로 놀라며(현재분사구) / [주절] 그 소년은(명사구)➕쉽게 이겼다(동사구)➕그의 첫 두 경기를(명사구)

Surprising himself, / the boy easily won his first two matches.

부사절: As he surprised himself → 분사구문: 부사절 접속사(As) 생략, 부사절과 주절의 주어(he)가 같으므로 부사절 주어 생략, 부사절과 주절의 시제(과거) 동일, 주어(he)와 동사(surprise)의 관계가 능동이므로 surprising → Surprising himself

09 모양 ▶ 개구리는 사라진다(주절) / 그리고 그것의 자리는 잘생긴 왕자에 의해 차지된다(수식어)

[주절] 개구리는(주어)➕사라진다(동사) / [수식어] 그것의 자리는(주어)➕차지된다(동사)➕잘생긴 왕자에 의해(수식어)

시제(현재), 주절 주어와 부사절의 주어 다름, 제시어에 with 없음 → 부사절/분사구문, 「절+부사절/분사구문」

뼈대 ▶ [주절] 개구리는(명사구)➕사라진다(동사) / [분사구문] 그것의 자리는(명사구)➕차지된다(현재분사구)➕잘생긴 왕자에 의해(전치사구)

The frog disappears, / its place being taken by a handsome prince.

부사절: as its place is taken by a handsome prince → 주절 주어(the frog)와 부사절 주어(its place)가 다르고, 제시어에 with가 없으므로 주어가 있는 일반 분사구문: 부사절 접속사(as) 생략, 부사절 주어(its place) 그대로 씀, 부사절과 주절의 시제(현재) 동일, 주어(its place)와 동사(take)의 관계가 수동이므로 being taken → its place being taken by a handsome prince

10 모양 ▶ 수상자들은(주어) / 받을 것이다(동사) / 티셔츠를(목적어) / 그들의 디자인이 인쇄된(수식어)

시제(미래), 3형식 문장(주어+동사+목적어), '~가 …된' → 「with+목적어+p.p.(분사구)」

뼈대 ▶ 수상자들은(명사구) / 받을 것이다(동사구) / 티셔츠를(명사) / [독립분사구문] 그들의 디자인이 인쇄된(전치사구)

The winners / will receive / T-shirts / with their design printed on them.

독립분사구문 「with+목적어+p.p.」: 명사(T-shirts)를 수식하는 형용사 역할, their design(주어)과 print(동사)의 관계: 수동(printed)

UNIT 10 관계사 STEP 3
pp.50~51

01 모양 ▶ 그는(주어) / ~을 (결정)했다(동사) / 많은 사람들이 믿을 수 없는 결정이라고 생각한 것(목적어)

그는(주어) / ~을 (결정)했다(동사) / [목적어] ~한 것(관계대명사)➕많은 사람들이(주어)➕~라고 생각했다(동사)➕믿을 수 없는 결정(목적어)

시제(과거), 3형식 문장(주어+동사+목적어), '믿을 수 없는 ~ 생각한 것' → 목적어는 절 포함

뼈대 ► 그는(명사) / ~을 (결정)했다(동사) / [관계대명사절] what(관계대명사)➕많은 사람들이(명사구)➕~라고 생각했다(동사)➕믿을 수 없는 결정(명사구)

He / made / what many people considered an unbelievable decision.

목적어(불완전한 명사절) → 관계대명사 what(=the thing which)절, make a decision(결정을 하다)

02 모양 ► 에콜랄리아(반향 언어)는(주어) / 의미한다(동사) / 누군가가 듣는 것은 무엇이든지 반복하는 경향을(목적어)
에콜랄리아(반향 언어)는(주어) / 의미한다(동사) / [목적어] 경향을(목적어)➕누군가가 듣는 것은 무엇이든지 반복하는(수식어)

시제(현재), 3형식 문장(주어+동사+목적어), '누군가가 ~ 무엇이든지' → 목적어는 절 포함

뼈대 ► 에콜랄리아(반향 언어)는(명사) / 의미한다(동사) / [명사구] 경향을(명사구)➕누군가가 듣는 것은 무엇이든지 반복하는(to부정사구)

Echolalia / means / a tendency to repeat whatever one hears.

목적어(a tendency)를 수식하는 to부정사구(형용사 역할), to부정사(to repeat)는 목적어로 명사절(복합관계대명사 whatever절: ~하는 것은 무엇이든지) 포함

03 모양 ► 다음에 일어난 일은(주어) / ~이었다(동사) / 내 피를 식히는(오싹해지는) 일(보어)
[주어] ~한 일(관계대명사)➕일어났던(동사)➕다음에(수식어) / ~이었다(동사) / [보어] 일(보어)➕내 피를 식히는(오싹해지는)(수식어)

시제(과거), 2형식 문장(주어+be동사+주격보어), 주어: '다음에 일어난 일' → 명사절, 주격보어: '내 피를 식히는' → 명사(일)를 수식 → 관계대명사절 필요

뼈대 ► [관계대명사절] What(관계대명사)➕일어났다(동사)➕다음에(부사) / ~이었다(동사) / [명사구] 일(명사)➕내 피를 식히는(오싹해지는)(관계대명사절)

What happened next / was / something that chilled my blood.

주어(불완전한 명사절) → 관계대명사 what(=the thing which)절, 보어: something+관계대명사 that절(형용사 역할, 불완전한 문장)

04 모양 ► 그의 아버지는(주어) / 보냈다(동사) / 그를(목적어) / 그가 일하는 박물관의 투어에(수식어)
그의 아버지는(주어) / 보냈다(동사) / 그를(목적어) / [수식어] 투어에(수식어₁)➕박물관의(수식어₂)➕그가 일하는(수식어₃)

시제(과거), 3형식 문장(주어+동사+목적어), 수식어: '그가 일하는' → 명사(박물관)를 수식 → 관계부사절 필요

뼈대 ► 그의 아버지는(명사구) / 보냈다(동사) / 그를(명사) / [전치사구] 투어에(전치사구₁)➕박물관의(전치사구₂)➕그가 일하는(관계부사절)

His father / sent / him / on a tour of the museum where he works.

목적어 뒤 전치사구₁, ₂는 각각 부사, 형용사 역할, 관계부사절(where ~ works, 형용사)은 앞의 명사(the museum) 수식

05 모양 ► 그는(주어) / 배웠다(동사) / 바이올린을 연주하는 것을(목적어) / (그것은) 그가 그의 인생 내내 계속했던 것이었다(수식어)
그는(주어) / 배웠다(동사) / 바이올린을 연주하는 것을(목적어) / [수식어] 그가(주어)➕계속했다(동사)➕그의 인생 내내(수식어)

시제(과거), 3형식 문장(주어+동사+목적어), 수식어: '그가 인생 내내 계속한 것이었다' → 문장 보충 설명 → 관계대명사절(계속적 용법)

뼈대 ► 그는(명사) / 배웠다(동사) / 바이올린을 연주하는 것을(to부정사구) / [관계대명사절] which(관계대명사)➕그가(명사)➕계속했다(동사)➕그의 인생 내내(전치사구)

He / learned / to play the violin, / which he continued throughout his life.

콤마(,) 뒤에 관계대명사 which의 계속적 용법(불완전한 문장)

06 모양 ► 그들은(주어) / 만든다(동사) / 공간을(목적어) / 학생들이 언제 어디서 배우는지 선택하는(수식어)
그들은(주어) / 만든다(동사) / 공간을(목적어) / [수식어] 학생들이(주어)➕선택하다(동사)➕언제 어디서 배우는지(목적어)

시제(현재), 3형식 문장(주어+동사+목적어), 수식어: '학생들이 ~ 선택하는' → 목적어인 명사(공간)를 수식 → 관계부사절 필요

뼈대 ► 그들은(명사) / 만든다(동사) / 공간을(명사) / [전치사+관계대명사절] in which(전치사+관계대명사)➕학생들이(명사)➕선택하다(동사)➕언제 어디서 배우는지(명사절)

They / create / spaces / in which students choose when and where they learn.

목적어(spaces)를 수식해 주는 관계대명사절(in which+주어+동사~), 전치사+관계대명사=관계부사, 관계대명사절의 목적어: 2개의 간접의문문(when ~ where they learn)이 등위접속사(and)로 병렬연결

07 [모양] 일부 참가자들은(주어) / 섰다(동사) / 친한 친구들 옆에(수식어₁) / 그들이 오랫동안 알고 지냈던(수식어₂)

일부 참가자들은(주어) / 섰다(동사) / 친한 친구들 옆에(수식어₁) / [수식어₂] 그들이(주어)⊕알고 지냈다(동사)⊕오랫동안(수식어)

시제(과거), 1형식 문장(주어+동사), 수식어: '오랜 세월 알고 지냈던' → 명사(친한 친구들)를 수식 → 관계대명사절 필요

[뼈대] 일부 참가자들은(명사구) / 섰다(동사) / 친한 친구들 옆에(전치사구) / [관계대명사절] whom(관계대명사)⊕그들이(명사)⊕알고 지냈다(동사구)⊕오랫동안(전치사구)

Some participants / stood / next to close friends / whom they had known for a long time.

next to: ~ 옆에, 전치사의 목적어(close friends)를 수식해 주는 목적격 관계대명사절(whom~, 불완전한 문장), for a long time(오랫동안)

08 [모양] 다람쥐가 내뿜는 이산화탄소는(주어) / ~이다(동사) / 그 나무가 숨을 들이마시는 것(보어)

[주어] 이산화탄소는(주어)⊕다람쥐가 내뿜는(수식어) / ~이다(동사) / [보어] ~한 것(관계대명사)⊕그 나무가(주어)⊕숨을 들이마시다(동사)

시제(현재), 2형식 문장(주어+be동사+주격보어), 주어: '다람쥐가 내뿜는' → 주어인 명사(이산화탄소)를 수식 → 관계대명사절 필요, 주격보어: '그 나무가 ~것' → 명사절

[뼈대] [명사구] 이산화탄소는(명사구)⊕다람쥐가 내뿜는(관계대명사절) / ~이다(동사) / [관계대명사절] what(관계대명사)⊕그 나무가(명사구)⊕숨을 들이마시다(동사구)

The carbon dioxide that the squirrel breathes out / is / what that tree breathes in.

주어(The carbon dioxide)를 수식해 주는 관계대명사 that절(형용사 역할, 불완전한 문장), 주격보어 → 선행사가 없으므로 선행사를 포함하는 관계대명사 what절(명사절, 불완전한 문장)

09 [모양] 차(茶)는(주어) / 보충해 준다(동사) / 식단에 채소가 부족한 유목민의 기본적인 욕구를(목적어)

차(茶)는(주어) / 보충해 준다(동사) / [목적어] 유목민의 기본적인 욕구를(목적어)⊕식단에 채소가 부족한(수식어)

시제(현재), 3형식 문장(주어+동사+목적어), 목적어: '식단에 ~ 부족한' → 명사(유목민)를 수식

[뼈대] 차(茶)는(명사) / 보충해 준다(동사) / [명사구] 유목민의 기본적인 욕구를(명사구)⊕식단에 채소가 부족한(관계대명사절)

Tea / supplements / the basic needs of the nomadic tribes, whose diet lacks vegetables.

선행사(the nomadic tribes)와 소유 관계(whose+주어+동사 ~), 콤마(,) 뒤에 선행사를 보충 설명하는 관계대명사의 계속적 용법

10 [모양] 시민들 스스로 행복하다고 선언하는 나라들은(주어) / 가지고 있다(동사) / 더 높은 우울증 비율을(목적어)

[주어] 나라들은(주어)⊕시민들 스스로 행복하다고 선언하는(수식어) / 가지고 있다(동사) / 더 높은 우울증 비율을(목적어)

시제(현재), 3형식 문장(주어+동사+목적어), 주어: '시민들 ~ 선언하는' → 주어인 명사(나라들)를 수식

[뼈대] [명사구] 나라들은(명사)⊕시민들 스스로 행복하다고 선언하는(관계대명사절) / 가지고 있다(동사) / 더 높은 우울증 비율을(명사구)

Countries whose citizens declare themselves to be happy / have / higher rates of depression.

주어(Countries)를 수식하는 소유격 관계대명사절(whose+주어+동사 ~), 관계대명사절의 동사(declare)의 목적보어: to be+보어(happy)

UNIT 11 접속사 STEP 3

pp.54~55

01 [모양] 항생제는(주어) / 박테리아를 죽이거나 혹은 그것들이 자라는 것을 막는다(동사)

항생제는(주어) / [동사] 박테리아를 죽이거나(동사₁)⊕혹은 그것들이 자라는 것을 막는다(동사₂)

시제(현재), 3형식 문장(주어+동사+목적어), '~거나 혹은 …인' → either A or B, '~하는 것을 막다' → 「stop 목적어 from 동명사」

[뼈대] 항생제는(명사) / [동사구] 박테리아를 죽이거나(동사구₁)⊕혹은 그것들이 자라는 것을 막는다(동사구₂)

Antibiotics / either kill bacteria or stop them from growing.

2개의 동사구가 상관접속사로 병렬연결: 동사구₁(kill bacteria), 동사구₂(stop them from growing)

02 [모양] 흰올빼미는(주어) / 가지고 있다(동사) / 뛰어난 시력을(목적어) / 어둠 속과 먼 곳 둘 다에서(수식어)

시제(현재), 3형식 문장(주어+동사+목적어), '~와 … 둘 다' → both A and B

30

뼈대 흰올빼미는(명사구) / 가지고 있다(동사) / 뛰어난 시력을(명사구) / 어둠 속과 먼 곳 둘 다에서(전치사구)

A snowy owl / has / excellent vision / both in the dark and at a distance.

2개의 전치사구가 상관접속사로 병렬연결(in the dark, at a distance)

03 모양 그녀는 미안함을 느꼈다(주절) / 그녀가 그를 알아보지도 그의 이름을 기억하지도 못했기 때문에(부사절)

[주절] 그녀는(주어)⊕미안함을 느꼈다(동사) / [부사절] ~때문에(접속사)⊕그녀가(주어)⊕그를 알아보지도 그의 이름을 기억하지도 못했다(동사)

시제(과거), 「주절+부사절(접속사 because절)」, '~도 …도 아닌' → neither A nor B

뼈대 [주절] 그녀는(명사)⊕미안함을 느꼈다(동사구) / [부사절] because(접속사)⊕그녀가(명사)⊕그를 알아보지도(동사구₁)⊕그의 이름을 기억하지도 못했다(동사구₂)

She felt sorry / because she neither recognized him nor remembered his name.

2개의 동사구가 상관접속사로 병렬연결: 동사구₁(recognized him), 동사구₂(remembered his name)

04 모양 당신의 휴대전화가 울린다는 사실이(주어) / 의미하지는 않는다(동사) / 꼭 전화를 받아야 한다는 것을(목적어)

[주어] 사실이(주어)⊕that(접속사)⊕당신의 휴대전화가 울린다(절) / 의미하지는 않는다(동사) / [목적어] that(접속사)⊕꼭 전화를 받아야 한다는 것을

시제(현재), 3형식 문장(주어+동사+목적어), the fact=동격 that절 → '휴대전화가 울린다(that절)는 사실(명사구)이'로 해석

뼈대 [명사구+명사절] 사실이(명사구)⊕that(접속사)⊕당신의 휴대전화가 울린다(명사절) / 의미하지는 않는다(동사구) / [명사절] that(접속사)⊕꼭 전화를 받아야 한다는 것을

The fact that your cellphone is ringing / doesn't mean / that you have to answer it.

주어: 「the fact(명사) that 주어+동사」, 목적어: 명사절 that절

05 모양 도로는 너무 가파르게 내려갔다(주절) / 차는 내가 그것이 가길 원하던 것보다 더 빨리 가고 있었다(종속절)

[주절] 도로는(주어)⊕너무 가파르게 내려갔다(동사) / [종속절] that(접속사)⊕차는(주어)⊕더 빨리 가고 있었다(동사)⊕내가 그것이 가길 원하던 것보다(부사절)

시제(과거), '너무 ~해서 …하다(결과)' → 「so 형용사/부사 that 주어+동사」

뼈대 [주절] 도로는(명사구)⊕너무 가파르게 내려갔다(동사구) / [부사절] that(접속사)⊕차는(명사구)⊕더 빨리 가고 있었다(동사구)⊕내가 그것이 가길 원하던 것보다(부사절)

The road dropped so steeply / that the car was going faster than I wanted it to.

「주어(명사구)+동사+so 부사(steeply) that 주어(명사구)+동사구(be+현재분사)+비교급 구문 ~」, to 뒤에 반복되는 어구(go) 생략 → 대부정사 to

06 모양 Kevin은(주어) / 주었다(동사) / 그에게(간접목적어) / 버스 요금뿐만 아니라 따뜻한 식사를 할 수 있을 만큼(의 돈도)(직접목적어)

Kevin은(주어) / 주었다(동사) / 그에게(간접목적어) / [직접목적어] 버스 요금뿐만 아니라(직접목적어₁)⊕따뜻한 식사를 할 수 있을 만큼(의 돈도)(직접목적어₂)

시제(과거), 4형식 문장(주어+동사+간접목적어+직접목적어), '~뿐만 아니라 …도' → not only A but (also) B

뼈대 Kevin은(명사) / 주었다(동사) / 그에게(명사) / [명사구] 버스 요금뿐만 아니라(명사구₁)⊕따뜻한 식사를 할 수 있을 만큼(의 돈도)(명사구₂)

Kevin / gave / him / not only enough for bus fare, but enough to get a warm meal.

2개의 명사구가 상관접속사로 병렬연결: 명사구₁(enough for bus fare), 명사구₂(enough to get a warm meal)

07 모양 비록 그 문제 중 일부는 해결되었지만(부사절) / 다른 것들은 오늘날까지 해결되지 않은 채 남아 있다(주절)

[부사절] 비록 ~이긴 하지만(접속사)⊕그 문제 중 일부는(주어₁)⊕해결되었다(동사₁) / [주절] 다른 것들은(주어₂)⊕남아 있다(동사₂)⊕해결되지 않은 채(보어)⊕오늘날까지(수식어)

「부사절(접속사 Although: 과거, 1형식), 주절(현재, 2형식)」

뼈대 [부사절] Although(접속사)⊕그 문제 중 일부는(명사구)⊕해결되었다(동사구) / [주절] 다른 것들은(명사)⊕남아 있다(동사)⊕해결되지 않은 채(과거분사)⊕오늘날까지(전치사구)

Although some of the problems were solved, / others remain unsolved to this day.

「부사절(접속사+주어₁+동사₁), 주절(주어₂+동사₂+보어~)」

08 모양 인간의 반응은 매우 복잡하다(주절) / 그것들은 객관적으로 해석하기 어려울 수 있다(종속절)

[주절] 인간의 반응은(주어)➕매우 복잡하다(동사) / [종속절] that(접속사)➕그것들은(주어)➕어려울 수 있다(동사)➕객관적으로 해석하기(수식어)

시제(현재), 2형식(주어+be동사+주격보어), '너무 ~해서 …하다(결과)' → 「so 형용사/부사+that 주어+동사」

뼈대 [주절] 인간의 반응은(명사구)➕매우 복잡하다(동사구) / [부사절] that(접속사)➕그것들은(명사)➕어려울 수 있다(동사구)➕객관적으로 해석하기(to 부정사구)

Human reactions are so complex / that they can be difficult to interpret objectively.

「주어(명사구)+동사(be)+so 형용사(complex)+that 주어(명사)+동사구(조동사+be+형용사) ~」

09 모양 당신은 사람으로 보여진다(주절) / 도움이 될 뿐만 아니라 귀중한 자원인(수식어)

[주절] 당신은(주어)➕~으로 보여진다(동사)➕사람(보어) / [수식어] 도움이 될 뿐만 아니라(동사)➕귀중한 자원인(동사)

시제(현재), 사람(선행사) ← 관계대명사절이 수식, '~뿐만 아니라 …도' → not only A but also B

뼈대 [주절] 당신은(명사)➕~으로 보여진다(동사구)➕사람(명사) / [관계대명사절] who(관계대명사)➕도움이 될 뿐만 아니라(동사구₁)➕귀중한 자원인(동사구₂)

You are seen as someone / who is not only helpful, but is also a valuable resource.

보어(someone)를 수식하는 주격 관계대명사절(who~)에서 형용사와 명사구가 상관접속사로 병렬연결(helpful, a valuable resource)

10 모양 장소를 다시 방문하는 것은(주어) / 도울 수 있다(동사) / 사람들이(목적어) / 그 장소와 그들 자신 둘 다를 더 잘 이해하도록(목적보어)

시제(현재), 5형식 문장(주어+동사(help)+목적어+목적보어(to부정사/원형부정사)), '~와 … 둘 다' → both A and B

뼈대 장소를 다시 방문하는 것은(동명사구) / 도울 수 있다(동사구) / 사람들이(명사) / 그 장소와 그들 자신 둘 다를 더 잘 이해하도록(원형부정사구)

Revisiting a place / can help / people / better understand both the place and themselves.

목적보어에서 명사구와 명사가 상관접속사로 병렬연결(the place, themselves), 목적보어(원형부정사구): 「부사(better)+동사(understand)+목적어(both the place and themselves)」

UNIT 12 가정법 STEP 3 pp.58~59

01 모양 꿈이 없으면(if 없는 가정) / 성장할 가망이 없을 것이다(주절)

꿈이 없으면(if 없는 가정) / [주절] there(유도부사)➕~을 것이다(동사)➕가망이 없음(주어)➕성장할(수식어)

해석상 가정법 과거(if 없는 가정법), '~없이' → 「But for+명사」

뼈대 꿈이 없으면(전치사구) / [주절] there(유도부사)➕~을 것이다(동사구)➕가망이 없음(명사구)➕성장할(전치사구)

But for dreams, / there would be no chance for growth.

「But for+명사, 유도부사(there)+조동사 과거형+동사원형+주어~」

02 모양 만약 당신이 로봇이라면(if 가정절) / 당신은 하루 종일 여기에 갇힐 것이다(주절)

[if 가정절] 만약 ~면(접속사)➕당신이(주어₁)➕로봇이다(동사₁) / [주절] 당신은(주어₂)➕갇힐 것이다(동사₂)➕여기에(수식어₁)➕하루 종일(수식어₂)

해석상 가정법 과거(if 있는 가정법), '만약 ~면(if 가정절), (주어)가 …을 것이다(주절)'

뼈대 [가정절] If(접속사)➕당신이(명사₁)➕로봇이다(동사구₁) / [주절] 당신은(명사₂)➕갇힐 것이다(동사구₂)➕여기에(부사)➕하루 종일(부사구)

If you were a robot, / you would be stuck here all day.

「If 주어(명사)+were ~, 주어(명사)+조동사 과거형+동사원형 ~」

03 모양 걷고, 말하고, 그리고 행동해라(주절) / 마치 이미 당신이 그 사람인 것처럼(as if 가정절)

걷고, 말하고, 그리고 행동해라(동사) / [as if 가정절] 마치 ~인 것처럼(접속사)➕당신이(주어)➕~이다(동사)➕이미(수식어)➕그 사람(보어)

'~해라' → 명령문, 가정절: '마치 ~인 것처럼' → as if 가정법, 해석상 가정법 과거

뼈대 걷고, 말하고, 그리고 행동해라(동사구) / [가정절] as if(접속사)➕당신이(명사)➕~이다(동사)➕이미(부사)➕그 사람(명사구)

Walk, talk, and act / as if you were already that person.

「동사원형(Walk, ~ and act)+as if+주어(명사)+동사(과거)~」

04 모양 나는(주어) / 진심으로 바란다(동사) / 이 조직이 계속 성공하기를(목적어)

나는(주어) / 진심으로 바란다(동사) / [목적어] 이 조직이(주어)⊕계속 ~할 것이다(동사)⊕성공하기를(목적어)

'(일어나지 않은 일을) 바라다' → I wish 가정법: 해석상 가정법 과거

뼈대 나는(명사) / 진심으로 바란다(동사구) / [명사절] 이 조직이(명사구)⊕계속 ~할 것이다(동사구)⊕성공하기를(to부정사)

I / truly wish / this organization would continue to succeed.

「I wish+주어(명사구)+조동사(과거형)+동사원형~」

05 모양 나는(주어) / 바란다(동사) / 네가 우리에게 이것을 바로잡을 기회를 줄 것을(목적어)

나는(주어) / 바란다(동사) / [목적어] 네가(주어)⊕줄 것이다(동사)⊕우리에게(간접목적어)⊕기회를(직접목적어)⊕이것을 바로잡을(수식어)

'(일어나지 않은 일을) 바라다' → I wish 가정법, 해석상 가정법 과거

뼈대 나는(명사) / 바란다(동사) / [명사절] 네가(명사)⊕줄 것이다(동사구)⊕우리에게(명사)⊕기회를(명사구)⊕이것을 바로잡을(to부정사구)

I / wish / you would give us the opportunity to make this right.

「I wish+주어(명사)+조동사(과거형)+동사원형~」

06 모양 만약 그가 그것을 돌려주지 않았다면(if 가정절) / 나는 끔찍한 시나리오를 상상할 수 있었을 것이다(주절)

[if 가정절] 만약 ~면(접속사)⊕그가(주어₁)⊕돌려주지 않았다(동사₁)⊕그것을(목적어₁) / [주절] 나는(주어₂)⊕상상할 수 있었다(동사₂)⊕끔찍한 시나리오를(목적어₂)

해석상 가정법 과거완료(if 있는 가정법), '만약 ~었다면(if 가정절), (주어)가 …었을 것이다(주절)'

뼈대 [가정절] If(접속사)⊕그가(명사)⊕돌려주지 않았다(동사구₁)⊕그것을(명사) / [주절] 나는(명사₂)⊕상상할 수 있었다(동사구₂)⊕끔찍한 시나리오를(명사구)

If he had not returned it, / I could have imagined a horrible scenario.

「If 주어(명사)+had+not+p.p.~, 주어(명사)+조동사 과거형+have p.p.~」

07 모양 Newton은 취급된다(주절) / 마치 그가 혼자서 운동의 법칙을 발견한 것처럼(as if 가정절)

[주절] Newton은(주어)⊕취급된다(동사) / [as if 가정절] 마치 ~인 것처럼(접속사)⊕그가(주어)⊕발견하다(동사)⊕운동의 법칙을(목적어)⊕혼자서(수식어)

가정절: '마치 ~인 것처럼' → as if 가정법, 해석상 가정법 과거

뼈대 [주절] Newton은(명사)⊕취급된다(동사구) / [가정절] as if(접속사)⊕그가(명사)⊕발견하다(동사)⊕운동의 법칙을(명사구)⊕혼자서(전치사구)

Newton is treated / as if he had discovered the laws of motion by himself.

「주어(명사)+동사+as if+주어(명사)+동사(과거) ~」, the laws of motion(운동의 법칙), by oneself(혼자서)

08 모양 만약 우리가 그 망원경을 가지고 있었다면(if 가정절) / 우리는 시작을 볼 수 있었을 것이다(주절)

[if 가정절] 만약 ~면(접속사)⊕우리가(주어₁)⊕가지고 있었다(동사₁)⊕그 망원경을(목적어) / [주절] 우리는(주어₂)⊕시작을 볼 수 있었을 것이다(동사₂)

해석상 가정법 과거완료(if 있는 가정법), '만약 ~었다면(if 가정절), (주어)가 …었을 것이다(주절)'

뼈대 [가정절] If(접속사)⊕우리가(명사₁)⊕가지고 있었다(동사구₁)⊕그 망원경을(명사구) / [주절] 우리는(명사₂)⊕시작을 볼 수 있었을 것이다(동사구₂)

If we had had that telescope, / we would have been able to see the beginning.

「If 주어(명사)+had+p.p.~, 주어(명사)+조동사 과거형+have p.p.~」, be able to(~할 수 있다)

09 모양 만약 당신이 계곡 위로 밧줄 다리를 건너고 있으면(if 가정절) / 당신은 아마도 말하는 것을 멈출 것이다(주절)

[if 가정절] 만약 ~면(접속사)⊕당신이(주어₁)⊕건너고 있다(동사₁)⊕밧줄 다리를(목적어₁)⊕계곡 위로(수식어) / [주절] 당신은(주어₂)⊕아마도 멈출 것이다(동사₂)⊕말하는 것을(목적어₂)

해석상 가정법 과거(if 있는 가정법), '만약 ~면(if 가정절), (주어)가 …을 것이다(주절)'

뼈대 [가정절] If(접속사)⊕당신이(명사₁)⊕건너고 있다(동사구₁)⊕밧줄 다리를(명사구)⊕계곡 위로(전치사구) / [주절] 당신은(명사₂)⊕아마도 멈출 것이다(동사구₂)⊕말하는 것(동명사)

If you were crossing a rope bridge over a valley, / you would probably stop talking.

「If 주어(명사)+were ~, 주어(명사)+조동사 과거형+동사원형 ~」, stop의 목적어: 동명사(talking)

10　모양　무서운 늑대가 없었다면(if 없는 가정) / 빨간 망토는 그녀의 할머니를 더 빨리 찾아갔을 것이다(주절)
무서운 늑대가 없었다면(if 없는 가정) / [주절] 빨간 망토는(주어)➕찾아갔을 것이다(동사)➕그녀의 할머니를(목적어)➕더 빨리(수식어)

해석상 가정법 과거완료(if 없는 가정법), '～없이' → 「Without＋명사」

　뼈대　무서운 늑대가 없었다면(전치사구) / [주절] 빨간 망토는(명사구)➕찾아갔을 것이다(동사구)➕그녀의 할머니를(명사구)➕더 빨리(부사)
Without a scary wolf, / Little Red Riding Hood would have visited her grandmother sooner.

「Without(전치사)＋명사, 주어(명사구)＋조동사 과거형＋have p.p. ～」

UNIT 13 비교급 및 최상급　STEP 3

01　모양　검은색은(주어) / 인식된다(동사) / 흰색보다 2배 무겁다고(보어)

시제(현재), '인식된다' → 수동태, 2형식 문장(주어＋동사＋보어(to부정사구)), 비교구문(2배 많이 → 배수사＋as 원급 as)

　뼈대　검은색은(명사) / 인식된다(동사구) / 흰색보다 2배 무겁다고(to부정사구)
Black / is perceived / to be twice as heavy as white.

보어: 「to be＋twice(배수사)＋as heavy(형용사) as ～」

02　모양　데님이 더 많이 빨아질수록(절₁) / 그것은 더 부드러워질 것이다(절₂)
[절₁] 더 많이(수식어)➕데님이(주어₁)➕빨아진다(동사₁) / [절₂] 더 부드러운(보어)➕그것은(주어₂)➕～해질 것이다(동사₂)

'～하면 할수록 더 …하다' → 「the 비교급＋절₁, the 비교급＋절₂」, 절₁과 절₂: 주어 같지만 생략하지 않음(denim, it),
동사 다름, 절₁(과거)＋절₂(과거)

　뼈대　[절₁] 더 많이(부사구)➕데님이(명사₁)➕빨아진다(동사구₁) / [절₂] 더 부드러운(형용사구)➕그것은(명사₂)➕～해질 것이다(동사구₂)
The more denim was washed, / the softer it would get.

more(부사) → 동사(was washed) 수식, softer(형용사) → get의 보어

03　모양　음식은(주어) / ～이다(동사) / 가장 중요한 도구 중 하나(보어) / 당신이 사용할 수 있는(수식어)

시제(현재), 2형식(주어＋be동사＋주격보어), '가장 중요한 도구 중 하나' → 「one of the 최상급＋복수명사」,
'당신이 ～ 있는' → 명사(가장 ～ 하나)를 수식 → 관계대명사절 필요

　뼈대　음식은(명사) / ～이다(동사) / 가장 중요한 도구 중 하나(명사구) / 당신이 사용할 수 있는(관계대명사절)
Food / is / one of the most important tools / you can use.

주격보어: 「one of the 최상급(most important)＋복수명사(tools)」, 주격보어 뒤에는 that이 생략된 관계대명사절

04　모양　Venice는(주어) / ～로 마침내 바뀌었다(동사) / 가장 부유한 도시 중 하나(목적어) / 세계에서(수식어)

시제(과거), 3형식 문장(주어＋동사＋목적어), '가장 부유한 도시 중 하나' → 「one of the 최상급＋복수명사」

　뼈대　Venice는(명사) / ～로 마침내 바뀌었다(동사구) / 가장 부유한 도시 중 하나(명사구) / 세계에서(전치사구)
Venice / eventually turned into / one of the richest cities / in the world.

목적어: 「one of the 최상급(richest)＋복수명사(cities)」, turn into(～로 바뀌다)

05　모양　너는(주어) / 익혔다(동사) / 가장 어려운 던지기 (기술) 중 하나를(목적어) / 유도에서(수식어)

시제(현재완료), 3형식 문장(주어＋동사＋목적어), '가장 어려운 던지기 (기술) 중 하나' → 「one of the 최상급＋복수명사」

　뼈대　너는(명사) / 익혔다(동사구) / 가장 어려운 던지기 (기술) 중 하나를(명사구) / 유도에서(전치사구)
You / have mastered / one of the most difficult throws / in judo.

목적어: 「one of the 최상급(most difficult)＋복수명사(throws)」, throw((유도 등의) 던지기 기술)

06 모양 ▶ 기대치가 높을수록(절₁) / 만족하기 더 어렵다(절₂)

[절₁] 더 높은(보어₁)⊕기대치(주어) / [절₂] 더 어려운(보어₂)⊕가주어(it)⊕~이다(동사)⊕만족하기(진주어)

'~하면 할수록 더 …하다' → 「the 비교급+절₁, the 비교급+절₂」

절₁과 절₂: 주어 다름(절₂: 주어가 김 → 「가주어(it)+진주어(to부정사구)」, 동사는 같음(절₁: be동사 생략), 절₁(현재)+절₂(현재)

뼈대 ▶ [절₁] 더 높은(형용사구₁)⊕기대치(명사구) / [절₂] 더 어려운(형용사구₂)⊕가주어(it)⊕~이다(동사)⊕만족하기(to부정사구)

The higher the expectations, / the more difficult it is to be satisfied.

higher(형용사), more difficult(형용사구) → 각 절의 be동사의 보어, 절₂: 「가주어(it)+동사(be)+진주어(to be satisfied)」

07 모양 ▶ 당신이 어떤 것에 더 많이 노출될수록(절₁) / 당신은 그것을 더 좋아하게 된다(절₂)

[절₁] 더 많이(수식어₁)⊕당신이(주어₁)⊕노출되다(동사₁)⊕어떤 것에(수식어₁) / [절₂] 더 많이(수식어₂)⊕당신은(주어₂)⊕좋아한다(동사₂)⊕그것을(목적어₂)

'~하면 할수록 더 …하다' → 「the 비교급+절₁, the 비교급+절₂」, 절₁, 절₂: 주어(you) 같지만 생략하지 않음, 동사 다름, 절₁(현재)+절₂(현재)

뼈대 ▶ [절₁] 더 많이(부사구₁)⊕당신이(명사₁)⊕노출되다(동사구)⊕어떤 것에(전치사구) / [절₂] 더 많이(부사구₂)⊕당신은(명사₂)⊕좋아한다(동사)⊕그것을(명사₃)

The more times you are exposed to something, / the more you like it.

more times(부사구) → 동사(be exposed) 수식, more(부사) → 동사(like) 수식

08 모양 ▶ 우리가 더 많은 선택권을 가질수록(절₁) / 우리의 의사결정 과정은 더 어려워질 것이다(절₂)

[절₁] 더 많은 선택권을(목적어)⊕우리가(주어₁)⊕가지다(동사₁) / [절₂] 더 어려운(보어)⊕우리의 의사결정 과정은(주어₂)⊕~일 것이다(동사₂)

'~하면 할수록 더 …하다' → 「the 비교급+절₁, the 비교급+절₂」, 절₁, 절₂: 주어, 동사 모두 다름, 절₁(현재)+절₂(미래)

뼈대 ▶ [절₁] 더 많은 선택권을(명사구)⊕우리가(명사)⊕가지다(동사) / [절₂] 더 어려운(형용사구)⊕우리의 의사결정 과정은(명사구)⊕~일 것이다(동사구)

The more options we have, / the harder our decision-making process will be.

more options(명사구): 동사(have)의 목적어, harder → be동사의 보어

09 모양 ▶ 그 융자는(주어) / ~였을지도 모른다(동사) / 내가 지금까지 한 것 중 가장 좋은 투자 중 하나(보어)

그 융자는(주어) / ~였을지도 모른다(동사) / [보어] 가장 좋은 투자 중 하나(보어)⊕내가 지금까지 한 것 중(수식어)

2형식 문장(주어+동사+주격보어), '~였을지도 모른다' → 「may have p.p.」

'가장 좋은 투자 중 하나' → 「one of the 최상급+복수명사」

'내가 지금까지 한 것 중' → 「that 주어 have ever p.p.」

'내가 지금까지 한 것 중 가장 좋은 투자 중 하나' → 「one of the 최상급+복수명사+that 주어 have ever p.p.」

뼈대 ▶ 그 융자는(명사구) / ~였을지도 모른다(동사구) / [명사구] 가장 좋은 투자 중 하나(명사구)⊕내가 지금까지 한 것 중(관계대명사절)

That loan / may have been / one of the best investments that I have ever made.

주격보어: 「one of the 최상급(best)+복수명사(investments)」

that절: 선행사(investments)를 수식해 주는 관계대명사절(형용사 역할) → 「the 최상급+that 주어 have ever p.p.」

10 모양 ▶ 여성 응답자 비율은(주어) / ~이었다(동사) / 남성 응답자의 그것(비율)의 2배 높은(보어)

시제(과거), 2형식 문장(주어+be동사+주격보어), '~배 …한' → 「배수사+as 원급 as」

뼈대 ▶ 여성 응답자 비율은(명사구) / ~이었다(동사) / 남성 응답자의 그것(비율)의 2배 높은(형용사구)

The percentage of female respondents / was / twice as high as that of male respondents.

보어: 「배수사(twice)+as high(형용사) as+that of 명사구」, 지시대명사 that=the percentage

UNIT 14 도치 STEP 3

pp.66~67

01 모양 ▶ 전화 통화는(주어) / ~이다(동사) / 좀처럼 급박하지 않은(보어)

Phone calls / are / rarely urgent.

좀처럼 ~않는(수식어) / ~이다(동사) / 전화 통화는(주어) / 급박한(보어) [조건 : 부정어 도치]

시제(현재), 2형식 문장(주어+be동사+주격보어(형용사: urgent))

뼈대 좀처럼 ~않는(부사) / ~이다(동사) / 전화 통화는(명사구) / 급박한(형용사)

Rarely / are / phone calls / urgent.

> 부정어 도치: rarely(부사)를 문두로 이동, '주어+be동사' → 'be동사+주어'

02 **모양** 그들은(주어) / 좀처럼 있지 않다(동사) / 사회적 행동을 통제할 위치에(수식어)

They / are seldom / in a position to control social action.

좀처럼 ~않는(수식어) / 있다(동사) / 그들은(주어) / [수식어] 위치에(수식어₁)➕사회적 행동을 통제할(수식어₂) [조건 : 부정어 도치]

> 시제(현재), 1형식 문장(주어+be동사)

뼈대 좀처럼 ~않는(부사) / 있다(동사) / 그들은(명사) / [전치사구] 위치에(전치사구)➕사회적 행동을 통제할(to부정사구)

Seldom / are / they / in a position to control social action.

> 부정어 도치: seldom(부사)를 문두로 이동, '주어+be동사' → 'be동사+주어'

03 **모양** 그들은(주어) / 볼 수 없었다(동사) / 그들 앞에 몇 피트 이상도(목적어)

They / could neither see / more than a few feet / in front of them.

~도 아니다(수식어) / could(조동사) / 그들은(주어) / 보다(동사) / 몇 피트 이상을(목적어) / 그들 앞에(수식어) [조건 : 부정어 도치]

> 시제(과거), 3형식 문장(주어+동사+목적어)

뼈대 ~도 아니다(부사) / could(조동사) / 그들은(명사) / 보다(동사) / 몇 피트 이상을(복합한정어구) / 그들 앞에(전치사구)

Neither / could / they / see / more than a few feet / in front of them.

> 부정어 도치: neither(부사)를 문두로 이동, '주어+조동사+본동사' → '조동사+주어+본동사', 목적어: 복합한정어구(more than ~)

04 **모양** 어떤 정부 기관이(주어) / 지시하고 있는 것도 아니다(동사) / 그들에게(목적어) / 당신의 욕구를 충족시키도록(목적보어)

Some government agency / is nor directing / them / to satisfy your desires.

~도 아니다(수식어) / ~이다(be동사) / 어떤 정부 기관이(주어) / 지시하고 있는(동사) / 그들에게(목적어) / 당신의 욕구를 충족시키도록(목적보어)

[조건 : 부정어 도치]

> 시제(현재), 5형식 문장(주어+동사+목적어+목적보어), 5형식 일반동사(지시하다) → 목적보어(to부정사)

뼈대 ~도 아니다(부사) / ~이다(be동사) / 어떤 정부 기관이(명사구) / 지시하고 있는(현재분사) / 그들에게(명사) / 당신의 욕구를 충족시키도록(to부정사구)

Nor / is / some government agency / directing / them / to satisfy your desires.

> 부정어 도치: nor(부사)를 문두로 이동, '주어+be동사+현재분사(V-ing)' → 'be동사+주어+현재분사(V-ing)'

05 **모양** 우리의 수입과 물질적 기준이 높아짐에 따라(절₁) / 우리의 기대된 성과도 또한 그렇게 된다(절₂)

[절₁] ~함에 따라(접속사)➕우리의 수입과 물질적 기준이(주어₁)➕높아진다(동사) / [절₂] ~도 또한(부사)➕그렇게 된다(대동사)➕우리의 기대된 성과(주어₂)

> 2개의 대등절, 1형식 문장(주어+동사), 절₁: '~함에 따라' → 접속사 as 부사절, 절₂: '~도 그렇게 된다' → 「so+대동사+주어」

뼈대 [절₁] As(접속사)➕우리의 수입과 물질적 기준이(명사구₁)➕높아진다(동사) / [절₂] so(부사)➕do(대동사)➕우리의 기대된 성과(명사구₂)

[조건 : so+동사(대동사)+주어]

As our incomes and material standards rise, / so do our expected achievements.

> 「접속사+주어₁(명사구)+동사, so+동사(대동사 do)+주어₂(명사구)」

06 **모양** 일방적 관계는 대개 통하지 않으며(절₁) / 일방적 대화도 마찬가지이다(절₂)

[절₁] 일방적 관계는(주어₁)➕대개 통하지 않는다(동사) / [절₂] 그리고(접속사)➕~도 마찬가지이다(수식어)➕do(대동사)➕일방적 대화(주어₂)

[조건 : neither+동사(대동사)+주어]

> 2개의 대등절, 1형식 문장(주어+동사), 절₁: 「주어+not 동사」, 절₂: 「neither+동사(대동사)+주어」

뼈대 [절₁] 일방적 관계는(명사구)➕대개 통하지 않는다(동사구) / [절₂] and(접속사)➕~도 마찬가지이다(부사)➕do(대동사)➕일방적 대화(명사구)

One-sided relationships usually don't work, / and neither do one-sided conversations.

> 「주어₁(명사구)+동사(not 동사), 등위접속사(and)+neither(부사)+동사(대동사 do)+주어₂(명사구)」

07 모양

사람들은 좀처럼 신용을 연장하기를 원하지 않았다(주절) / 그들이 더 나은 미래를 믿지 않았기 때문에(부사절)

People seldom wanted to extend credit / because they didn't trust a better future.

[주절] 좀처럼 ~않는(수식어)⊕did(조동사)⊕사람들은(주어)⊕원한다(동사)⊕신용을 연장하기를(목적어) / [부사절] ~때문에(접속사)⊕그들이(주어)⊕믿지 않는다(동사)⊕더 나은 미래를(목적어) [조건: 부정어 도치]

주절(3형식: 주어+동사+목적어(to부정사))+종속절(3형식: because(접속사)+주어+동사+목적어(명사구))

뼈대

[주절] 좀처럼 ~않는(부사)⊕did(조동사)⊕사람들은(명사)⊕원한다(본동사)⊕신용을 연장하기를(to부정사구) / [부사절] because(접속사)⊕그들이(명사)⊕믿지 않았다(동사구)⊕더 나은 미래를(명사구)

Seldom did people want to extend credit / because they didn't trust a better future.

부정어 도치: seldom(부사)을 문두로 이동, '주어+일반동사(과거)' → '조동사(did)+주어+본동사'

08 모양

중간에 있는 좁은 목을 통해(수식어) / [주절] 모래시계 위쪽에 있는 수천 개의 모래알들이(주어) / 지나간다(동사)

Through the narrow neck in the middle / the thousands of grains of sand in the top of the hourglass / pass.

중간에 있는 좁은 목을 통해(수식어) / [주절] 지나간다(동사) / 모래시계 위쪽에 있는 수천 개의 모래알들이(주어) [조건: 장소 부사구 도치]

시제(현재), 1형식 문장(주어+동사+장소 부사구)

뼈대

중간에 있는 좁은 목을 통해(전치사구) / [주절] 지나간다(동사) / 모래시계 위쪽에 있는 수천 개의 모래알들이(명사구)

Through the narrow neck in the middle / pass / the thousands of grains of sand in the top of the hourglass.

장소 부사구 도치: through the narrow ~ middle(전치사구)를 문두로 이동, '주어+일반동사' → '일반동사+주어'

09 모양

인간은(주어) / 최근에야 만들었다(동사) / 다양한 알파벳을(목적어) / 이러한 "그림" 메시지를 상징하기 위해(수식어)

Humans / have only recently created / various alphabets / to symbolize these "picture" messages.

최근에야(수식어) / have(조동사) / 인간은(주어) / 만들었다(동사) / 다양한 알파벳을(목적어) / 이러한 "그림" 메시지를 상징하기 위해(수식어) [조건: Only+시간 부사구 도치]

시제(현재완료), 3형식 문장(주어+동사+목적어), Only recently(부사구)를 문두로 이동

뼈대

최근에야(부사구) / have(조동사) / 인간은(명사) / 만들었다(동사) / 다양한 알파벳을(명사구) / 이러한 "그림" 메시지를 상징하기 위해(to부정사구)

Only recently / have / humans / created / various alphabets / to symbolize these "picture" messages.

시간 부사구 도치: only recently(부사구)를 문두로 이동, '주어+조동사(have)+과거분사(p.p.)' → '조동사(have)+주어+과거분사(p.p.)'

10 모양

개발도상국들은 따뜻한 기후를 가지고 있을 뿐만 아니라(절₁) / 또한 그들은 기후에 민감한 분야에 의존한다(절₂)

Developing countries not only have warm climates, / but they rely on climate sensitive sectors.

[절₁] ~뿐만 아니라(접속사)⊕do(조동사)⊕개발도상국들은(주어)⊕가진다(동사)⊕따뜻한 기후를(목적어) / [절₂] 또한(접속사)⊕그들은(주어)⊕의존한다(동사)⊕기후에 민감한 분야에(목적어) [조건: Not only 도치]

시제(현재), 2개의 대등절, '~뿐만 아니라 또한' → 「not only A but B」

뼈대

[절₁] Not only(접속사)⊕do(조동사)⊕개발도상국들은(명사구)⊕가진다(동사)⊕따뜻한 기후를(명사구) / [절₂] but(접속사)⊕그들은(명사)⊕의존한다(동사구)⊕기후에 민감한 분야에(명사구)

Not only do developing countries have warm climates, / but they rely on climate sensitive sectors.

상관접속사의 일부인 not only를 문두로 이동(주어+일반동사 → 조동사(do)+주어+본동사), but 뒤에는 원래대로인 '주어+동사구'순, rely on(~에 의존하다)

UNIT 15 강조 STEP 3

pp.70~71

01 모양

그 열매들을 맺는 것은(주어) / ~이다(동사) / 바로 씨앗과 뿌리(보어)

[보어] It is(강조 용법)⊕씨앗과 뿌리(명사구) / [주어] that(접속사)⊕맺다(동사)⊕그 열매들을(목적어)

시제(현재), '…한 것은 바로 ~이다' → 강조 용법 「It is ~ that …」, 명사구 강조(씨앗과 뿌리)

뼈대

[절₁] It is(강조 용법)⊕씨앗과 뿌리(명사구) / [절₂] that(접속사)⊕맺다(동사)⊕그 열매들을(명사구)

It is the seeds and the roots / that create those fruits.

「It is+명사구 that+동사+목적어(명사구)」

모양 우리는(주어) / 정말 필요하다(동사) / 적어도 5명의 참가자가(목적어) / 수업을 열기 위해서는(수식어)

시제(현재), 3형식 문장(주어+동사+목적어), 동사 강조: 부사 or 조동사(do)

뼈대 우리는(명사) / 정말 필요하다(동사구) / 적어도 5명의 참가자가(명사구) / 수업을 열기 위해서는(to부정사구)

We / do need / at least five participants / to hold classes.

조동사(do)+동사원형(need), at least(적어도)는 five participants를 수식, to부정사(부사적 용법)

03 모양 주관적인 것은(주어) / ~만이 아니다(동사) / 바로 믿음, 태도, 가치(보어)
[보어] It is not only(강조 용법)+믿음, 태도, 가치(명사구) / [주어] that(접속사)+~이다(동사)+주관적인(보어)

시제(현재), '···한 것은 바로 ~만이 아니다' → 강조 용법 「It is ~ that ···」, 명사구 강조(믿음, 태도, 가치)

뼈대 [절₁] It is not only(강조 용법)+믿음, 태도, 가치(명사구) / [절₂] that(접속사)+~이다(동사)+주관적인(형용사)

It is not only beliefs, attitudes, and values / that are subjective.

「It is not only+명사구 that+be동사+보어(형용사: subjective)」

04 모양 그런 기계가 실제로 시판된 것은(주어) / ~였다(동사) / 비로소 1930년이 되어서(보어)
→ 그런 기계가 실제로 시판된 것은(주어) / ~가 아니었다(동사) / 바로 1930년이 될 때까지는(보어)
[보어] It was not(강조 용법)+1930년이 될 때까지(부사구) / [주어] that(접속사)+그런 기계가(주어)+실제로 시판되었다(동사)

시제(과거), '···한 것은 바로 ~였다' → 강조 용법 「It was ~ that ···」, 부사구 강조(1930년이 될 때까지), '시판되었다' → 수동태

뼈대 [절₁] It was not(강조 용법)+1930년이 될 때까지(부사구) / [절₂] that(접속사)+그런 기계가(명사구)+실제로 시판되었다(동사구)

It was not until 1930 / that such a machine was actually marketed.

「It was not+부사구 that+주어(명사구)+동사구(be+부사+p.p.)」

05 모양 중요한 것은(주어) / ~가 아니다(동사) / 바로 몸 표면의 온도가(보어)
[보어] It is not(강조 용법)+몸 표면의 온도(명사구) / [주어] that(접속사)+중요하다(동사)

시제(현재), '···한 것은 바로 ~가 아니다' → 강조 용법 「It is ~ that ···」, 명사구 강조(몸 표면의 온도)

뼈대 [절₁] It is not(강조 용법)+몸 표면의 온도(명사구) / [절₂] that(접속사)+중요하다(동사)

It is not the temperature at the surface of the body / that matters.

「It is not+명사구 that+동사」, matter(중요하다)

06 모양 경우에 따라서는(수식어) / 이러한 화학 물질에 노출된 물고기가(주어) / 정말 숨는 것처럼 보인다(동사)

시제(현재), 2형식 문장(주어+동사+보어), 동사 강조: 부사 or 조동사(do)

뼈대 경우에 따라서는(전치사구) / 이러한 화학 물질에 노출된 물고기가(명사구) / 정말 숨는 것처럼 보인다(동사구)

In some cases, / fish exposed to these chemicals / do appear to hide.

조동사(do)+동사원형(appear), fish를 수식하는 과거분사구(exposed to these chemicals),
appear to부정사(~하는 것처럼 보이다)

07 모양 학생들은(주어) / 정말 발견했다(동사) / 한 가지를(목적어) / 그들의 통제하에 있는(수식어)
학생들은(주어) / 정말 발견했다(동사) / 한 가지를(목적어) / [수식어] 있었다(동사)+그들의 통제하에(수식어)

시제(과거), 3형식 문장(주어+동사+목적어), 동사 강조: 부사 or 조동사(did),
'그들의 통제하에 있는' → 명사(한 가지)를 수식 → 관계대명사절 필요

뼈대 학생들은(명사구) / 정말 발견했다(동사구) / 한 가지를(명사구) / [관계대명사절] that(관계대명사)+있었다(동사)+그들의 통제하에(전치사구)

The students / did uncover / one thing / that was in their control.

「주어(명사구)+조동사(did)+동사원형(uncover)+목적어(명사구)+that절」, that절(관계대명사절: 형용사)은 선행사인 목적어(one thing)를 수식

08 모양 ▶ 그들이 정말 움직일 때(부사절) / 그들은 종종 느릿느릿 움직이는 것처럼 보인다(주절)

[부사절] 그들이 정말 움직일 때 / [주절] 그들은(주어)❶종종 보인다(동사)❶느릿느릿 움직이는 것처럼(보어)

시제(현재), 「부사절(접속사+1형식), 주절(2형식)」, 부사절 동사 강조: 부사 or 조동사(do), '~하는 것처럼' → as though

뼈대 ▶ [부사절] 그들이 정말 움직일 때 / [주절] 그들은(명사)❶종종 보인다(동사구)❶느릿느릿 움직이는 것처럼(접속사절)

When they do move, / they often look as though they are in slow motion.

「부사절(When+주어(명사)+조동사(do)+동사), 주어(명사)+동사구(부사+동사원형)+보어」, 보어: 접속사절(as though+주어+동사~)

09 모양 ▶ 동전과 주사위와는 달리(수식어) / 인간은 승패에 정말 신경을 쓴다(주절)

동전과 주사위와는 달리(수식어) / [주절] 인간은(주어)❶정말 신경을 쓴다(동사)❶승패에(목적어)

시제(현재), 3형식 문장(주어+동사+목적어), 동사 강조: 부사 or 조동사(do)

뼈대 ▶ 동전과 주사위와는 달리(전치사구) / [주절] 인간은(명사)❶정말 신경을 쓴다(동사구)❶승패에(명사구)

Unlike coins and dice, / humans do care about wins and losses.

「전치사구, 주어(명사)+조동사(do)+동사구+목적어」, care about(~에 신경을 쓰다)

10 모양 ▶ 일부 역사적 증거는(주어) / 보여준다(동사) / 커피가 에티오피아 고원에서 정말 유래했다는 것을(목적어)

일부 역사적 증거는(주어) / 보여준다(동사) / [목적어] that(접속사)❶커피가(주어)❶정말 유래했다(동사)❶에티오피아 고원에서(수식어)

주절(현재), 종속절(목적어: 과거), 3형식 문장(주어+동사+목적어), 동사 강조: 부사 or 조동사(did)

뼈대 ▶ 일부 역사적 증거는(명사구) / 보여준다(동사구) / [명사절] that(접속사)❶커피가(명사)❶정말 유래했다(동사구)❶에티오피아 고원에서(전치사구)

Some historical evidence / indicates / that coffee did originate in the Ethiopian highlands.

that절: 「that+주어(명사)+조동사(did)+동사+전치사구」

UNIT 16 문장 전환 1 (분사구문)　STEP 3

pp.74~75

01 While he worked in a print shop, he became interested in art.　**02** Reading a funny article, save the link in your bookmarks.　**03** Never having children of her own, she loved children.　**04** Serving an everyday function, they are not purely creative.　**05** Because I was amazed at all the attention being paid to her, I asked if she worked with the airline.　**06** Although (being) sophisticated, it lacks all motivation to act.　**07** Because she had never done anything like this before, Cheryl didn't anticipate the reaction she might receive.　**08** After they had spent that night in airline seats, the company's leaders came up with some radical innovations.

01　Working in a print shop, he became interested in art.
　　While he worked in a print shop, he became interested in art.
　　(인쇄소에서 일하면서, 그는 예술에 관심을 갖게 되었다.)

　　분사구문과 주절의 의미를 파악하면 부사절 접속사(시간: ~ 동안에)는 while, 부사절의 주어는 주절의 주어(he)와 동일, 분사구문이 완료형이
　　아니므로 시제는 주절과 같은 과거, 부사절에서의 주어(he)와 동사(work)의 관계가 능동이므로 worked

02　If you read a funny article, save the link in your bookmarks.
　　Reading a funny article, save the link in your bookmarks.
　　(재미있는 기사를 읽으면, 링크를 책갈피에 저장해라.)

　　부사절과 주절(명령문)에서 부사절 접속사(조건: If)를 생략, 주절인 명령문에는 주어(you)가 생략되어 있고, 부사절과 주절의 주어가 같으므로 부사
　　절 주어(you) 생략, 부사절과 주절의 시제(현재) 동일, 주어(you)와 동사(read)의 관계가 능동이므로 reading

03　Though she never had children of her own, she loved children.
　　Never having children of her own, she loved children.
　　(그녀는 자신의 자녀가 없었지만, 아이들을 사랑했다.)

　　부사절과 주절에서 부사절 접속사(양보: Though)를 생략, 부사절과 주절의 주어가 같으므로 부사절 주어(she) 생략, 부사절과 주절의 시제(과거)
　　동일, 주어(she)와 동사(have)의 관계가 능동이므로 having, 분사 앞에 Never 넣기

04 Because they serve an everyday function, they are not purely creative.

Serving an everyday function, they are not purely creative.

(그것들은 일상적인 기능을 하기 때문에, 순수하게 창의적인 것은 아니다.)

> 부사절과 주절에서 부사절 접속사(이유: Because)를 생략, 부사절과 주절의 주어가 같으므로 부사절 주어(they) 생략, 부사절과 주절의 시제(현재) 동일, 주어(they)와 동사(serve)의 관계가 능동이므로 serving

05 Amazed at all the attention being paid to her, I asked if she worked with the airline.

Because I was amazed at all the attention being paid to her, I asked if she worked with the airline.

(그녀에게 관심이 쏠리는 것을 보고 놀랐기 때문에, 나는 그녀가 항공사와 함께 일했는지 물었다.)

> 분사구문과 주절의 의미를 파악하면 부사절 접속사(이유: ~때문에)는 because, 부사절의 주어가 생략되었으므로 주절의 주어(I)와 동일, 분사구문이 완료형이 아니므로 시제는 주절과 같은 과거, 부사절에서의 주어(I)와 동사(amaze)의 관계가 수동이므로 was amazed

06 Although the robot is sophisticated, it lacks all motivation to act.

Although (being) sophisticated, it lacks all motivation to act.

(그 로봇은 정교하지만, 행동하려는 모든 동기부여가 부족하다.)

> 부사절과 주절에서 의미를 분명히 하기 위해 부사절 접속사(양보: Although)를 유지, 부사절과 주절의 주어가 같으므로 부사절 주어(the robot) 생략, 부사절과 주절의 시제(현재) 동일, 주어(the robot)와 동사(sophisticate)의 관계가 수동이므로 (being) sophisticated

07 Having never done anything like this before, Cheryl didn't anticipate the reaction she might receive.

Because she had never done anything like this before, Cheryl didn't anticipate the reaction she might receive.

(전에는 이런 일을 해본 적이 없었기 때문에, Cheryl은 그녀가 받을지도 모르는 반응을 예상하지 못했다.)

> 분사구문과 주절의 의미를 파악하면 부사절 접속사(이유: ~때문에)는 because, 부사절의 주어가 생략되었으므로 주절의 주어(Cheryl=she)와 동일, 분사구문에 완료형이 쓰였으므로 시제는 주절(과거)보다 앞선 시제인 과거완료, 부사절에서의 주어(she)와 동사(do)의 관계는 능동, 부정의 분사구문이므로 분사 앞에 never는 부사절에서 had never done으로 전환

08 After having spent that night in airline seats, the company's leaders came up with some radical innovations.

After they had spent that night in airline seats, the company's leaders came up with some radical innovations.

(그날 밤을 항공사 좌석에서 보낸 후, 그 회사의 지도자들은 몇 가지 급진적인 혁신을 생각해냈다.)

> 분사구문에 이미 부사절 접속사인 after가 제시, 부사절의 주어가 생략되었으므로 주절의 주어(the company's leaders=they)와 동일, 시제는 완료 분사구문이 왔으므로 부사절에 주절보다 앞선 시제인 과거완료, 부사절에서의 주어(they)와 동사(spend)의 관계는 능동이므로 had spent

UNIT 17 문장 전환 2 (to부정사구문) STEP 3 pp.78~79

01 The front yard was so high that it couldn't be mowed. **02** Amy was too surprised to do anything but nod. **03** Some ancient humans may have lived so long that they could see wrinkles on their faces. **04** Human reactions are complex enough that they can be difficult to interpret objectively. **05** Two kilometers seems so far that we can't walk to take the subway. **06** My legs were trembling too badly for me to stand still. **07** People like to think they are so memorable that you can remember their names. **08** The news ecosystem has become overcrowded enough for me to understand why navigating it is challenging.

01 The front yard was too high to mow.

The front yard was so high that it couldn't be mowed.

(앞마당이 너무 높아서 깎을 수 없었다.)

> 「too 형용사 to부정사」를 「so 형용사 that 주어+can't 동사원형 ~」으로 전환 가능, 주절의 시제가 과거(was)이므로 종속절(that절)의 시제는 과거(could), to부정사 앞에 의미상 주어가 없으므로 주절의 주어(the front yard)와 종속절의 주어(it)는 동일, 이때 주어(the front yard)는 잔디가 깎여지는 수동관계이므로 수동태(be mowed)로 전환하여 씀

02 Amy was so surprised that she couldn't do anything but nod.

Amy was too surprised to do anything but nod.

(Amy는 너무 놀라 어떤 것도 하지 못하고 고개만 끄덕였다.)

「so 형용사 that 주어+couldn't 동사원형 ~」을 「too 형용사 to부정사」로 전환 가능, 주절 시제(was)와 종속절 시제(couldn't) 모두 과거로 동일, 주절(Amy)과 종속절(she)의 주어가 동일하므로 to부정사 앞에 의미상 주어는 필요 없음

03 Some ancient humans may have lived long enough to see wrinkles on their faces.

Some ancient humans may have lived so long that they could see wrinkles on their faces.

(어떤 고대 인간들은 얼굴에 주름을 볼 수 있을 정도로 오래 살았는지도 모른다.)

「부사 enough to부정사」를 「so 부사 that 주어+can 동사원형 ~」으로 전환가능, 주절의 시제가 현재완료(may have lived)이므로 종속절(that절) 시제는 과거(could see), to부정사 앞에 의미상 주어 없으므로 주절의 주어(some ~ humans)와 종속절 주어(they) 동일

04 Human reactions are so complex that they can be difficult to interpret objectively.

Human reactions are complex enough that they can be difficult to interpret objectively.

(인간의 반응은 객관적으로 해석하기 어려울 만큼 충분히 복잡하다.)

「so 형용사 that 주어+can 동사원형 ~」을 「형용사 enough that 주어+동사 ~」로 전환 가능, 주절 시제(are)와 종속절 시제(can) 모두 현재로 동일

05 Two kilometers seems too far for us to walk to take the subway.

Two kilometers seems so far that we can't walk to take the subway.

(2킬로미터는 우리가 지하철을 타려고 걷기에는 너무 먼 듯하다.)

「too 형용사+for 목적격+to부정사」를 「so 형용사 that 주어+can't 동사원형 ~」로 전환 가능, 주절의 시제(seems)가 현재이므로 종속절(that절) 시제도 현재(can't), to부정사 앞에 의미상 주어인 for us가 있으므로 종속절(that절)의 주어는 we

06 My legs were trembling so badly that I could hardly stand still.

My legs were trembling too badly for me to stand still.

(다리가 너무 심하게 떨려 나는 가만히 서 있을 수가 없었다.)

「so 부사 that 주어+could+부정부사(hardly) 동사원형 ~」을 「too 부사 to부정사」로 전환 가능, 주절의 시제가 과거(were), 주절(My legs)과 종속절(I)의 주어가 다르므로 to부정사 앞에 의미상 주어(for me) 넣기

07 People like to think they are memorable enough for you to remember their names.

People like to think they are so memorable that you can remember their names.

(사람들은 당신이 그들의 이름을 기억할 만큼 자기들이 충분히 인상적이라고 생각하고 싶어 한다.)

「형용사 enough+for 목적격+to부정사」를 「so 형용사 that 주어+can 동사원형 ~」으로 전환 가능, 주절의 시제가 현재(like)이므로 종속절(that절)의 시제도 현재(can), to부정사의 의미상 주어인 for you가 있으므로 종속절(that절)의 주어는 you

08 The news ecosystem has become so overcrowded that I can understand why navigating it is challenging.

The news ecosystem has become overcrowded enough for me to understand why navigating it is challenging.

(뉴스 생태계는 내가 그곳을 항해하는 것이 힘든 이유를 이해할 만큼 충분히 붐비게 되었다.)

「so 형용사 that 주어+can 동사원형 ~」을 「형용사 enough to부정사」로 전환 가능, 주절의 시제는 현재완료(has become)이고 종속절의 시제는 현재(can), 주절의 주어(the news system)와 종속절의 주어(I)가 다르므로 to부정사 앞에 의미상 주어(for me) 넣기

01 The big red balloon bobbed above him. **02** Hardly was badminton considered a sport. **03** Rarely did her two sons respond to her letters. **04** Into my nostrils came a very unpleasant smell. **05** The little tents and the stalls stretched below Jake. **06** These subjects had never been considered appropriate for artists. **07** A round-trip airline ticket to and from Syracuse was included within. **08** Enclosed are copies of my receipts and guarantees concerning this purchase.

01 Above him bobbed the big red balloon.

The big red balloon bobbed above him.

(그의 위에서 크고 빨간 풍선이 까닥거렸다.)

문장 형식(1형식)과 부사구(above him)를 충족시키므로 「부사구＋동사＋주어」의 도치 구문을 도치 전인 「주어＋동사＋부사구」 순서로 전환

02 Badminton was hardly considered a sport.

Hardly was badminton considered a sport.

(배드민턴은 거의 스포츠로 여겨지지 않았다.)

부정어(hardly)가 있어 도치 가능하므로 「부정어＋동사＋주어」로 전환, be동사(was) 이동

03 Her two sons rarely responded to her letters.

Rarely did her two sons respond to her letters.

(그녀의 두 아들은 그녀의 편지에 거의 답장을 하지 않았다.)

부정어(hardly)가 있어 도치 가능하므로 「부정어＋조동사＋주어＋동사원형」으로 전환, 과거시제의 일반동사(responded)이므로 조동사 did 사용

04 A very unpleasant smell came into my nostrils.

Into my nostrils came a very unpleasant smell.

(콧구멍으로 아주 불쾌한 냄새가 들어왔다.)

문장 형식(1형식)과 부사구(into my nostrils)를 충족시키므로 「부사구＋동사＋주어」의 도치 구문으로 전환

05 Below Jake stretched the little tents and the stalls.

The little tents and the stalls stretched below Jake.

(Jake 아래로 작은 텐트와 노점이 펼쳐졌다.)

부사구(Below Jake)가 도치된 1형식 문장이므로 「부사구＋동사＋주어」의 도치 구문을 도치 전인 「주어＋동사＋부사구」 순서로 전환

06 Never had these subjects been considered appropriate for artists.

These subjects had never been considered appropriate for artists.

(이 주제들이 예술가들에게 적합한 것으로 여겨진 적은 없었다.)

「부정어(Never)＋조동사＋주어」의 도치 구문을 도치 전인 「주어＋조동사＋부정어＋동사」 순서로 전환하기 위해, '동사＋주어'를 다시 '주어 (these subjects)＋동사(had been considered)~'로 바꾸고 빈도부사인 부정어 never를 조동사(had) 뒤에 써준다.

07 Included within was a round-trip airline ticket to and from Syracuse.

A round-trip airline ticket to and from Syracuse was included within.

(시러큐스를 오가는 왕복 항공권이 안에 포함되어 있었다.)

2형식(주어＋동사＋보어) 문장이며, 보어(included within)가 강조되어 문두에 나간 도치 문장을 도치 전인 「주어＋동사＋보어」 순서로 전환

08 Copies of my receipts and guarantees concerning this purchase are enclosed.

Enclosed are copies of my receipts and guarantees concerning this purchase.

(동봉된 것은 이 구매에 관한 나의 영수증과 보증서 사본이다.)

2형식(주어＋동사＋보어) 문장이므로 보어(enclosed)를 문두로 보내 「보어＋동사＋주어」 순서로 전환

01 The more new information we take in, the slower time feels. 02 No other decision in Tim's life was as difficult as this. 03 As the dance is more enthusiastic, the bee scout is happier. 04 Midsize cars recorded higher percentage of retail car sales than any other car. 05 The higher the expectations are, the more difficult it is to be satisfied. 06 Beef cattle and milk cattle are the most significant factors in greenhouse gas emissions. 07 No other fabric in the world is softer and finer than fabric made of Egyptian cotton. 08 No other irrigation tunnel in the world was as long as the Gunnison Tunnel.

01 As we take in more new information, time feels slower.
The more new information we take in, the slower time feels.
(우리가 더 많은 새로운 정보를 받아들일수록, 시간은 더 느리게 느껴진다.)

비교급(형용사, 부사) 요소 찾기, 2개 절의 주어(we, time), 동사(take in, feels)가 각기 다르므로 주어, 동사를 모두 적어
「the 비교급 주어₁(명사구)+동사구, the 비교급 주어₂(명사)+동사」에 맞춰 문장 완성

02 This was the most difficult decisions in Tim's life.
(이것은 Tim의 인생에서 가장 어려운 결정이었다.)
No other decision in Tim's life was as difficult as this.
(어떤 다른 결정도 Tim의 인생에서 이것(결정)만큼 어렵지 않았다.)

최상급 표현과 범위(기간: in Tim's life) 확인 후, 「No other 단수명사+동사+as 원급 as 비교대상」에 맞춰 문장 완성

03 The more enthusiastic the dance is, the happier the bee scout is.
As the dance is more enthusiastic, the bee scout is happier.
(춤이 더 열렬할수록 벌떼는 더 행복해진다.)

「the 비교급 주어₁+동사, the 비교급 주어₂+동사」에서 비교급 요소(형용사, 부사)를 찾되 the는 삭제,
「부사절(As+주어₁(명사구)+동사+비교급), 주절(주어₂(명사구)+동사+비교급)」에 맞춰 문장 완성

04 Midsize cars recorded the highest percentage of retail car sales.
(중형차는 소매차 판매에서 가장 높은 비율을 기록했다.)
Midsize cars recorded higher percentage of retail car sales than any other car.
(중형차는 소매차 판매에서 다른 어떤 차보다 더 높은 비율을 기록했다.)

최상급 표현 확인 후, 「주어(명사구)+동사+비교급+than any other 단수명사」 순서로 문장 완성

05 As the expectations are higher, it is more difficult to be satisfied.
The higher the expectations are, the more difficult it is to be satisfied.
(기대가 높을수록 만족하기 더 어렵다.)

비교급(형용사, 부사) 요소 찾기, 2개 절의 주어(the expectations, to be satisfied), 동사(are, is)가 각기 다르므로 주어, 동사를 모두 적어
「the 비교급 주어₁(명사구)+동사₁, the 비교급 주어₂(to부정사구)+동사₂」에 맞춰 문장 완성. 이때, 두 번째 절은 「가주어(it)-진주어(to부정사구)」
구문으로 씀

06 No other factor in greenhouse gas emissions is as significant as beef cattle and milk cattle.
(어떤 다른 요소도 온실가스 배출에 있어 소와 젖소만큼 중요하지 않다.)
Beef cattle and milk cattle are the most significant factors in greenhouse gas emissions.
(소와 젖소는 온실가스 배출에 있어 가장 중요한 요소이다.)

「No other 단수명사+동사+as 원급 as 비교대상」에서 'the (형용사/부사)의 최상급'과 범위(특정 그룹: in greenhouse ~ emissions) 찾기.
「주어(명사구)+동사+the 형용사의 최상급 in 범위」에 맞춰 문장 완성. 주어(복수) → 동사(복수: are), 보어(복수: factors)

07 Fabric made of Egyptian cotton is the softest and finest fabric in the world.
(이집트산 면으로 만든 천이 세계에서 가장 부드럽고 질이 뛰어난 천이다.)
No other fabric in the world is softer and finer than fabric made of Egyptian cotton.
(세계의 어떤 천도 이집트산 면으로 만든 천보다 더 부드럽고 질이 더 뛰어나지 않다.)

> 최상급 표현과 범위(장소: in the world) 확인 후, 「No other 단수명사 in 범위+동사+비교급 than 비교대상」에 맞춰 문장 완성

08 The Gunnison Tunnel was the longest irrigation tunnel in the world.
(거니슨 터널은 세계에서 가장 긴 관개용 터널이었다.)
No other irrigation tunnel in the world was as long as the Gunnison Tunnel.
(세계에서 어떤 관개용 터널도 거니슨 터널만큼 길지는 않다.)

> 최상급 표현과 범위(장소: in the world) 확인 후, 「No other 단수명사 in 범위+동사+as 원급 as 비교대상」에 맞춰 문장 완성

UNIT 20 문장 전환 5 (가정법) STEP 3
pp.90~91

01 Were I rich, I would donate a lot of money like them. 02 Without breaks, they would be stressed out.
03 In fact, one ball did not transform into two balls. 04 I am sorry I did not receive wise advice from those
with more life experience than I had. 05 But for competition, we would never know how far we could push
ourselves. 06 If she were not ready by 6:00 p.m., he would leave without her. 07 If it were not for men
dying, there would be no birds or fish being born. 08 Had I taken package tours, I would never have had the
eye-opening experiences.

01 If I were rich, I would donate a lot of money like them.
Were I rich, I would donate a lot of money like them.
(내가 부자라면 그들처럼 많은 돈을 기부할 것이다.)

> 접속사 If를 생략하고 주어(I)와 동사(were)를 도치한 후, 「동사(Were)+주어(명사)~, 주절(주어(명사)+조동사 과거형+동사원형~)」에 맞춰 문장 완성

02 If there were no breaks, they would be stressed out.
Without breaks, they would be stressed out.
(만약 휴식이 없다면, 그들은 스트레스를 받을 것이다.)

> 가정법 문장(과거)인 것을 확인, if절에서 명사 제외하고 삭제, 「Without+명사, 주절(주어(명사)+조동사 과거형+동사원형~)」에 맞춰 문장 완성

03 The magician made it look as if one ball transformed into two balls.
(마술사는 하나의 공이 두 개의 공으로 바뀌는 것처럼 보이게 했다.)
In fact, one ball did not transform into two balls.
(사실, 한 개의 공은 두 개의 공으로 바뀌지 않았다.)

> 주절의 시제(made), 「as if 가정법 과거」 시제(transformed) 확인 → 같음, 직설법 내용은 주절 시제(과거)의 사실에 대한 반대로 시제는 주절과 같은 시제(과거), 「In fact, 주어+과거동사 not ~ (직설법) (사실, ~가 아니었다)」에 맞춰 문장 완성

04 I wish I had received wise advice from those with more life experience than I had.
(내가 가졌던 것보다 더 많은 인생 경험을 가진 사람들로부터 현명한 충고를 받았더라면 좋았을 텐데.)
I am sorry I did not receive wise advice from those with more life experience than I had.
(내가 가졌던 것보다 더 많은 인생 경험을 가진 사람들로부터 현명한 충고를 받지 못했어서 유감이다.)

> 「I wish 가정법 과거완료」인 것을 확인, 「I am sorry (that) 주어+과거동사 not ~ (과거 일에 대한 유감: ~라면 좋았을 텐데)」에 맞춰 문장 완성

05 If it were not for competition, we would never know how far we could push ourselves.
But for competition, **we would never know how far we could push ourselves.**

(경쟁이 없었다면, 우리는 우리 자신을 어디까지 밀어붙일 수 있는지 결코 알 수 없을 것이다.)

> 가정법 문장(과거)인 것을 확인, if절에서 명사 제외하고 삭제, 「But for+명사, 주절(주어(명사)+조동사 과거형+동사원형~)」에 맞춰 문장 완성

06 Were she not ready by 6:00 p.m., he would leave without her.
If she were not ready by 6:00 p.m., **he would leave without her.**

(만약 그녀가 오후 6시까지 준비가 되지 않는다면, 그는 그녀 없이 떠날 것이다.)

> if가 생략된 가정법 문장(과거)인 것을 확인, if를 문두에 넣고 동사(Were)와 주어(she)의 순서를 바꾸어 문장 완성

07 Without men dying, there would be no birds or fish being born.
If it were not for men dying, **there would be no birds or fish being born.**

(만약에 죽는 사람이 없다면, 새나 물고기들은 결국 다시 탄생하지 않을 것이다.)

> 가정법 문장(과거)인 것을 확인, If it were not for를 문두에 우선 넣고 명사구(men dying)를 적은 뒤, 나머지는 그대로 적어 문장 완성

08 If I had taken package tours, I would never have had the eye-opening experiences.
Had I taken package tours, **I would never have had the eye-opening experiences.**

(만약 내가 패키지 여행을 했다면, 나는 눈이 뜨이는 경험을 결코 하지 못했을 것이다.)

> If를 생략하고 주어(I)와 조동사(had)를 도치한 후, 「조동사(Had)+주어+p.p.~, 주절(주어(명사)+조동사 과거형+have p.p.~)」에 맞춰 문장 완성

영어 서술형 유형 01 글의 주제, 제목, 요지 영어로 쓰기

pp.94~95

01 (A) technological developments (B) change (C) uncomfortable
02 to select clothing appropriate for the temperature and environmental conditions
03 Ways of Living a Balanced Life

01

> 과학기술의 발전은 흔히 변화를 강요하는데, 변화는 불편하다. 이것은 과학기술이 흔히 저항을 받고 일부 사람들이 그것을 위협으로 인식하는 주된 이유 중 하나이다. 과학기술이 우리 삶에 끼치는 영향력을 고려할 때 우리는 불편함에 대한 우리의 본능적인 싫어함을 이해하는 것이 중요하다. 사실, 우리의 대부분은 최소한의 저항의 길을 선호한다. 이 경향은 많은 사람들에게 새로운 무엇인가를 시작하는 것이 너무 힘든 일일 뿐이기 때문에 새로운 과학기술의 진정한 잠재력이 실현되지 않은 채로 남아 있을 수 있다는 것을 의미한다. 심지어 새로운 과학기술이 어떻게 우리의 삶을 향상시킬 수 있는가에 관한 우리의 생각은 편안함을 추구하는 이 자연적인 욕구에 의해 제한될 수 있다.

해설

우리는 기술 발전이 강요하는 변화를 불편하게 생각하기 때문에 새로운 기술의 잠재력에 대해 생각하지 않는다는 내용의 글이다. 따라서 주제문은 Many people do not accept new technological developments because change is uncomfortable(많은 사람들은 변화가 불편하기 때문에 과학기술의 발전을 받아들이지 않는다.)이 적절하며, (A)는 technological developments((과학)기술의 발전), (B)는 change(변화), (C)는 uncomfortable(불편한)이 적절하다.

구문 분석

It is important [to understand our natural hate **of being** uncomfortable {when we consider the impact of technology on our lives}].
▶ 「가주어(It)−진주어(to부정사구)」로 '[] is important.'로 해석한다. 전치사(of)의 목적어로 동명사 being이 쓰였으며, { }는 접속사 when이 이끄는 시간 부사절이다.

This tendency means [that the true potential of new technologies may **remain** unrealized {because, (for many), starting something new is just too much of a struggle}].
▶ 동사(means)의 목적어로 명사절 that절인 []이 사용되었으며, 2형식 동사 remain은 형용사(unrealized)를 보어로 취한다. { }는 이유를 나타내는 부사절이며, ()는 삽입구이다.

단어

technological (과학)기술의 development 발전 force 강요하다, 강제하다 uncomfortable 불편한 resist 저항하다
perceive 인식하다 threat 위협 consider 고려하다 impact 영향력 prefer 선호하다 path 길 resistance 저항
tendency 경향 potential 잠재력 unrealized 실현되지 않은 struggle 힘든 일 enhance 향상시키다 restrict 제한하다
desire 욕구 comfort 편안함

02

> 운동하는 동안 편안함을 제공하기 위해 의류가 비쌀 필요는 없다. 기온과 운동하고 있을 환경 조건에 적절한 의류를 선택하라. 운동과 계절에 적절한 의류는 운동 경험을 향상시킬 수 있다. 따뜻한 환경에서는 수분을 흡수하거나 배출할 수 있는 기능을 가진 옷이 몸에서 열을 발산하는 데 도움이 된다. 반면, 땀을 흘리는 것을 피하고 편안한 상태를 유지하기 위해 체온을 조절하려면 겹겹이 입어서 추운 환경에 대처하는 것이 최선이다.

해설

운동할 때 환경에 맞는 의류를 선택해야 운동 경험을 향상시킬 수 있다는 내용의 글이다. ① 문맥상 글의 요지는 "기온과 환경 조건에 적절한 의류를 선택하는 것이 중요하다" 정도가 적절하며 이를 바탕으로 필요한 요소를 확인한다. ②가주어 It이 이미 주어져 있으며 주어진 단어 중 to, select가 있으므로 「가주어(It)−진주어(to부정사구)」가 들어간다는 것을 예측할 수 있다. ③ 내용상 to부정사(to select)의 목적어로 clothing을 쓰고, 나머지 단어(appropriate, for, the temperature, and environmental conditions)는 clothing을 수식하는 형용사구 형태로 쓰면 된다. ④ 따라서 내용과 구조를 고려하여 빈칸에는 to select clothing appropriate for the temperature and environmental conditions와 같이 쓸 수 있다.

Select clothing appropriate for the temperature and environmental conditions [**in which** you will be doing exercise].

▶ []는 선행사(the temperature ~ conditions)를 수식하는 관계대명사절이다. 「전치사(in)+관계대명사(which)」는 관계부사 where로 바꿔 쓸 수 있으며, 뒤에 완전한 문장이 온다.

In warm environments, **clothes** [that have a wicking capacity] **are** helpful in dissipating heat from the body.

▶ []는 선행사(clothes)를 수식하는 관계대명사절(주격)이며, 주어가 clothes이므로 복수동사 are가 된다.

In contrast, **it** is best [to face cold environments with layers **so** you can adjust your body temperature to avoid sweating and **remain** comfortable].

▶ 「가주어(It)-진주어(to부정사구)」로 '[] is best.'로 해석한다. 접속사 so는 '~하기 위해(목적)'의 뜻이며, 2형식 동사 remain은 형용사(comfortable)를 보어로 취한다.

단어

clothing 의류 expensive 비싼 provide 제공하다 comfort 편안함 appropriate 적절한 temperature 기온 environmental 환경의 condition 조건 improve 향상시키다 wick (수분 등을) 나르다 capacity 기능, 능력 dissipate 발산하다 in contrast 반면에 layer 겹, 층 adjust 조절하다 sweat 땀을 흘리다

03

인생의 거의 모든 것에는, 좋은 것에도 지나침이 있을 수 있다. 심지어 인생에서 최상의 것도 지나치면 그리 좋지 않다. 이 개념은 적어도 아리스토텔레스 시대만큼 오래전부터 논의되어 왔다. 그는 미덕이 있다는 것은 균형을 찾는 것을 의미한다고 주장했다. 예를 들어, 사람들은 용감해져야 하지만, 만약 어떤 사람이 너무 용감하다면 그 사람은 무모해진다. 사람들은 (타인을) 신뢰해야 하지만, 만약 어떤 사람이 (타인을) 너무 신뢰한다면 그들은 잘 속아 넘어가는 사람으로 여겨진다. 이러한 각각의 특성에 있어, 부족과 과잉 둘 다를 피하는 것이 최상이다. 최상의 방법은 행복을 극대화하는 "sweet spot"에 머무르는 것이다. 아리스토텔레스는 미덕은 너무 관대하지도 너무 인색하지도, 너무 두려워하지도 너무 무모하게 용감하지도 않은 중간 지점에 있다고 말한다.

해설

인생에서 부족과 과잉을 둘 다 피하고 행복을 극대화하는 중간 지점에 있어야 한다는 내용의 글이다. ① 문맥상 글의 제목은 "균형 잡힌 삶을 사는 방법" 정도가 적절하며 이를 바탕으로 필요한 요소를 확인한다. ② '~하는 방법'이라는 의미에 맞게 주어는 ways가 들어가며 나머지 단어들은 주어를 수식한다는 것을 예측할 수 있다. ③ 내용상 주어를 수식하기 위해 of로 시작하는 전치사구를 쓰고 이때 동사 live는 동명사 형태가 되며, 동명사의 목적어로 나머지 단어(a, balanced, life)를 쓴다. ④ 따라서 내용과 구조, 조건을 고려하여 Ways of Living a Balanced Life와 같이 쓴다.

구문 분석

This concept has been discussed at least **as** far back **as** Aristotle.

▶ 원급으로 대상을 비교하는 「as 원급 as」는 '~만큼 …한'의 의미를 나타낸다.

Aristotle's suggestion is that virtue is the midpoint, [where someone is **neither** too generous **nor** too stingy, **neither** too afraid **nor** recklessly brave].

▶ []는 the midpoint를 보충 설명하는 계속적 용법의 관계부사절(where)이며, 「neither A nor B」는 '~도 …도 아닌'이라는 의미의 상관접속사구이다.

단어

excess 지나침, 과잉 concept 개념 virtuous 미덕이 있는, 도덕적인 balance 균형 reckless 무모한 trusting 신뢰하는, 믿는 gullible 잘 속아 넘어가는 trait 특성 deficiency 부족, 결핍 maximize 극대화하다 well-being 행복, 건강 virtue 미덕 midpoint 중간 지점

영어 서술형 유형 02　**어법 고치기**　pp.96~97

01 ⓒ, has → have　　ⓓ, that → which　　ⓔ, determining → determined

02 ⓑ, following → followed　이유: be동사와 함께 'by 행위자'가 나왔고, 의미상 수동태가 되어야 하므로 followed가 적절

03 ⓔ, it would be a shorter climb for sure

01

우리의 최근 늘어난 수명의 숨겨진 비결은 유전학이나 자연 선택 때문이 아니라 오히려 우리의 전반적인 생활 수준의 끊임없는 향상 때문임이 드러나고 있다. 의학과 공중 위생의 관점에서 이러한 발전들이 그야말로 결정적이었다. 예를 들어, 천연두, 소아마비 그리고 홍역과 같은 주요 질병들은 집단 접종에 의해서 근절되어 왔다. 동시에 교육, 주거, 영양 그리고 위생 시스템의 향상을 통해 달성된 더 나은 생활 수준이 영양실조와 감염들을 상당히 감소시켰고 아이들의 많은 불필요한 죽음을 막았다. 게다가, 그 자체로 질병의 많은 흔한 원인을 제거한, 부패를 막기 위한 냉장이든 체계화된 쓰레기 수거를 통해서든, 건강을 개선하기 위해 고안된 기술들이 대중에게 이용 가능해졌다. 이러한 인상적인 변화들은 문명사회가 음식을 먹는 방식들에 급격하게 영향을 주었을 뿐만 아니라, 문명사회가 살고 죽는 방식을 결정해왔다.

해설

ⓐ 의미상 수명은 '늘어진' 것이고 life와 extend가 수동 관계이므로 과거분사 extended는 적절하다.

ⓑ 더 나은 생활 수준이 영양실조와 감염들을 감소시켰고, 그 결과 많은 불필요한 죽음을 막은 능동 관계이므로 현재분사 preventing은 적절하다. 이때 preventing ~ children은 연속 동작을 나타내는 분사구문이다.

ⓒ 주어가 technologies이므로 has는 복수동사 have로 바꾸어야 한다.

ⓓ 관계대명사 that은 계속적 용법으로 쓰일 수 없으므로 which로 바꾸어야 한다.

ⓔ 상관접속사는 앞뒤가 동등한 구조가 오며 앞의 조동사(have)에 연결되므로 not only 뒤의 affected와 마찬가지로 과거분사인 determined로 바꾸어야 한다.

구문 분석

It turns out [that the secret behind our recently extended life span is **not** {due to genetics or natural selection}, **but** {rather to the relentless improvements (made to our overall standard of living)}].

▶ It은 가주어, []는 문장의 진주어인 명사절 that절로 상관접속사 「not A but B(A가 아니라 B)」가 두 개의 전치사구 { }를 병렬연결하고 있다. ()는 선행사(the ~ improvements)를 수식하는 분사구이다.

Furthermore, **technologies** {designed to improve health} have become available to the masses, [whether via refrigeration to prevent spoilage or systemized garbage collection], [which in and of itself eliminated many common sources of disease].

▶ 주절의 주어는 technologies이며, 분사구 { }는 주어를 수식하는 형용사 역할을 한다. 첫 번째 []는 접속사 whether가 이끄는 부사절이며, 두 번째 []는 관계대명사절(계속적 용법)로 앞 문장을 보충 설명해 준다.

These impressive shifts have [**not only** {dramatically affected the ways (in which civilizations eat)}, **but also** {determined how civilizations will live and die}].

▶ 상관접속사 「not only A but also B(A뿐만 아니라 B도)」가 두 개의 동사구 { }를 대등하게 연결하고 있으며, ()는 선행사(the ways)를 후치 수식하는 「전치사(in)+관계대명사(which)」절이다.

단어

turn out ~임이 드러나다 extended 늘어난, 연장된 life span 수명 genetics 유전학 natural selection 자연 선택
relentless 끊임없는 standard of living 생활 수준 public health 공중 위생 perspective 관점 smallpox 천연두
polio 소아마비 measles 홍역 eradicate 근절시키다 mass 대량의, 집단의 vaccination 예방접종 nutrition 영양
sanitation 위생 substantially 상당히 malnutrition 영양실조 infection 감염 design 고안하다 refrigeration 냉장
spoilage 부패 garbage collection 쓰레기 수거 eliminate 제거하다 shift 변화, 이동 dramatically 급격하게
civilization 문명사회

02

요즘 들어 전동 스쿠터가 빠르게 캠퍼스의 주요한 것이 되고 있다. 그들의 빠른(가파른) 인기 상승은 스쿠터가 가져다주는 편리함 덕분이지만, 문제가 없는 것은 아니다. 스쿠터 회사는 안전 규정을 제공하고 있지만 탑승자들에 의해 이 규정들이 항상 따라지는 것은 아니다. 학생들은 탑승하는 동안 무모할 수 있고, 일부는 한 대의 스쿠터에 두 명이 한꺼번에 탑승하기도 한다. 대학들은 이미 전동 교통수단을 제한하기 위해 보행자 전용 구역과 같은 특정한 규정들을 두고 있다. 그러나 그들은 특정하여 전동 스쿠터를 대상으로 더 많은 규정을 두어야 한다. 전동 스쿠터를 이용하는 학생들과 그들 주변의 사람들의 안전을 보장하기 위하여 관계자들은 학생들이 규정을 위반했을 때 신호로 정지시키고 경고를 주는 교통정리원을 두는 것과 같이 더 엄격한 규정을 강화할 것을 검토해야 한다.

해설

ⓐ 명사(rise)를 수식하고 있으므로 형용사 rapid는 적절하다.

ⓑ be동사와 함께 'by 행위자'가 나왔고, 규정은 따라져야 하는 것이므로 의미상 수동태가 되어야 한다. 따라서 following은 followed로 바꾸어야 한다.

ⓒ 두 명이 탑승한 상태를 나타내므로 능동을 나타내는 현재분사 having은 적절하며, 참고로 주절(Students ~ ride)과 주어가 다르므로 some이 남아 있다.

ⓓ 선행사가 students이므로 관계대명사절을 이끄는 관계대명사 who는 적절하다.
ⓔ 앞에 나온 숙어인 look into의 전치사(into)의 목적어로 동명사 reinforcing이 왔으므로 적절하다.

구문 분석

Students can be reckless while they ride, [some even having two people on one scooter at a time].
▶ []는 분사구문으로, 주절의 주어 students와 분사구문의 주어 some (students)이 다르므로 분사구문의 주어를 생략할 수 없다.

[**To ensure** the safety of students {who use electric scooters}], (as well as **those** around them), officials should look into reinforcing stricter regulations, [such as **having** traffic guards flagging down students and **giving** them warning when they violate the regulations].
▶ 첫 번째 []는 to부정사의 부사적 용법(목적)이며, { }는 선행사(students)를 수식하는 관계대명사절(주격)이다. ()는 삽입구이며 those는 students를 가리킨다. 두 번째 []는 앞의 regulations를 수식하는 형용사 역할을 하며, 특히 such as 다음에는 명사구가 온다.

단어

electric 전기의, 전동의 staple 주요한 것(상품) popularity 인기 thanks to ~덕분에 convenience 편리함 safety 안전
regulation 규정 restrict 제한하다 motorized 전동의 specifically 특정하여 ensure 보장하다 official 관계자
look into ~을 검토하다 reinforce 강화하다 strict 엄격한 flag down ~에게 정지 신호를 하다 violate 위반하다

03

여러분이 물체를 이동시키는 데 도움이 되도록 경사면을 이용하기를 원한다면(그리고 누가 안 그러겠는가?), 여러분은 그 물체를 원하는 높이에 도달하게 하기 위해서는 바로 아래에서 시작해서 위로 이동시키는 것보다 더 긴 거리로 이동시켜야 한다. 이것은 아마도 평생 계단을 오르는 것으로부터 이미 여러분에게 명백할 것이다. 여러분이 출발한 곳으로부터 도달하는 실제 높이와 비교하여 여러분이 오르는 모든 계단을 고려해 봐라. 이 높이는 항상 계단으로 오르는 거리보다 짧다. 다시 말해, 의도한 높이에 도달하기 위해서 계단을 이용했을 때의 더 먼 거리는 더 작은 힘과 교환된다. 이제 우리가 계단을 완전히 지나쳐 단순히 여러분의 목적지까지 곧바로 올라가려고 한다면(바로 그것 아래로부터), 확실히 더 짧은 거리를 오르는 것이지만, 그렇게 하는 데 필요한 힘은 더 커질 것이다. 그러므로 우리는 집에 사다리가 아닌 계단을 가지고 있는 것이다.

해설

ⓐ 준사역동사인 help의 목적보어로 동사원형 move가 왔으므로 적절하다.
ⓑ '(실제로 ~하지 않았지만) 만일 ~했었더라면' 어땠을지 설명하는 가정법 과거완료 구문의 had p.p.가 바르게 쓰였다.
ⓒ '~에 비교하여'라는 의미이고 관계대명사절(관계사 생략: you reach ~)이 명사(the actual height)를 수식하므로 compare to the ~ reach는 적절하다.
ⓓ 더 먼 거리(more distance in stairs)가 더 작은 힘(less force)과 '교환되는' 것이므로 수동태(is traded)를 포함한 more distance ~ less force는 적절하다.
ⓔ 종속절인 if절에는 동사의 과거형인 were가 쓰였고, 의미상 현재에 반대되는 내용이므로 주절은 가정법 과거 문장인 it would be a shorter climb for sure로 바꾸어야 한다.

구문 분석

If you want to use the inclined plane [to help you move an object (and who wouldn't?)], then you have to move the object over a longer distance [to get to the desired height] than {if you **had started** from directly below and **moved** upward}.
▶ 첫 번째 []와 두 번째 []는 모두 to부정사의 부사적 용법(목적)이며, { }는 과거 사실을 가정하는 가정법 과거완료 구문이다.

Now, [if we **were** to pass on the stairs altogether and simply climb straight up to your destination (from directly below it)], [it **would be** a shorter climb for sure, but the needed force to do so **would be** greater].
▶ 첫 번째 []는 가정법 과거 문장의 if 종속절로 과거동사(were)가 왔으며, 두 번째 []는 주절로 「조동사 과거형(would)+동사원형(be)」이 왔다.

단어

inclined plane (경)사면 object 물체 height 높이 lifetime 평생 stair climbing 계단 오르기 compared to ~와 비교하여
in other words 다시 말해 trade 교환하다 force 힘 intended 의도한 pass on ~을 지나치다 destination 목적지
rather than ~가 아닌, ~라기보다는 ladder 사다리

01 (A) cooperate　　(B) reciprocity

02 (A) think　　(B) culture

03 (A) medicine　　(B) supply difficulties

01

> 만약 여러분이 과학 뉴스에 관심을 가진다면, 여러분은 동물들 사이의 협동이 대중 매체에서 뜨거운 화제가 되어 왔다는 것을 알아차리게 될 것이다. 예를 들어, 2007년 후반에 과학 매체는 Claudia Rutte와 Michael Taborsky가 '일반화된 호혜성'이라고 부르는 것을 쥐들이 보여 준다고 시사하는 연구를 널리 보도했다. 그들 각각이 낯선 쥐에 의해 도움을 받았던 자신의 이전 경험에 근거하여 낯설고 무관한 개체에게 도움을 제공했다. Rutte와 Taborsky는 쥐들에게 파트너를 위한 음식을 얻기 위해 막대기를 잡아당기는 협동적 과업을 훈련시켰다. 이전에 모르는 파트너에게 도움을 받은 적이 있는 쥐는 다른 쥐들을 돕는 경향이 더 높았다. 이 연구가 수행되기 전에는, 일반화된 호혜성은 인간들에게 고유한 것으로 여겨졌다.

해설

동물 간의 협동에 대한 최근의 과학 연구 결과를 다룬 글로, 동물들도 협동하며 이로 인해 인간들처럼 서로 혜택을 보는 호혜성을 보여 준다고 요약할 수 있다. 따라서 본문의 단어를 활용하면 (A)는 cooperation(명사) 또는 cooperative(형용사)의 동사형이며 c로 시작하는 cooperate(협동하다), (B)는 r로 시작하는 reciprocity(호혜성)가 적절하다.

구문 분석

For example, in late 2007 the science media widely reported a study by Claudia Rutte and Michael Taborsky [suggesting {that rats display (what they call "generalized reciprocity.")}]

▶ []는 명사(a study by ~ Taborsky)를 수식하는 분사구, { }는 suggesting의 목적어인 명사절, ()는 display의 목적어인 관계대명사 what절이다.

They each provided help to an unfamiliar and unrelated individual, [based on their own previous experience of having been helped by an unfamiliar rat].

▶ []는 앞의 주절의 상태를 나타내는 분사구문이다.

단어

cooperation 협동　suggest 시사하다　display 보여 주다　generalized 일반화된　reciprocity 호혜성　unfamiliar 낯선
obtain 얻다　be likely to ~할 것 같다

02

> 우리들 중 많은 사람들이 왜 우리가 습관적으로 하던 것을 하고 생각하던 것을 생각하는지에 대한 고찰 없이 삶을 살아간다. 왜 우리는 하루 중 그렇게 많은 시간을 일하면서 보낼까? 왜 우리는 돈을 저축할까? 만약 그러한 질문들에 대해 대답하기를 강요받는다면, 우리는 "그것이 우리 같은 사람들이 하는 것이기 때문이다."라고 말함으로써 대답할지도 모른다. 하지만 이런 것들 중 어떤 것에 있어서도 자연스럽거나, 필수적이거나, 불가피한 것은 없다. 대신에, 우리는 우리가 속해 있는 문화가 우리에게 그렇게 하도록 강요하기 때문에 이와 같이 행동한다. 우리가 살고 있는 문화는 가장 널리 스며있는 방식으로 우리가 생각하고, 느끼고, 행동하는 방식을 형성한다. 우리가 우리인 것은 바로 우리의 문화에도 불구하고가 아니라, 정확히 우리의 문화 때문이다.

해설

사람들의 행동 방식에 문화가 미치는 영향력에 대한 글로, 사람들은 문화에 의해 강요되고 형성되는 대로 생각하고, 느끼고, 행동한다고 요약할 수 있다. 따라서 본문의 단어를 사용하면 (A)는 think(생각하다), (B)는 culture(문화)가 적절하다.

구문 분석

Many of us live our lives without **examining** [why we habitually do {what we do} and think {what we think}].

▶ []는 동명사 examining의 목적어인 간접의문문으로 두 개의 동사구가 등위접속사(and)로 병렬연결되어 있고, { }는 각각 do와 think의 목적어이다.

[If pressed to answer such questions,] we may respond **by saying** "because that's {what people like us do}."

▶ []는 분사구문으로, 분사구문의 주어와 주절의 주어(we)가 같으므로 주어가 생략되었고, 주어(we)와 동사(press)의 관계가 수동이므로 과거분사(pressed)가 왔다. 「by+동명사」는 '~함으로써'로 해석하며, { }는 관계대명사 what절로 be동사의 주격보어 역할을 한다.

03

의료 행위는 모든 나라에서 사람들이 살 것이라고 기대하는 평균 연령이 역사에 기록되었던 것보다 더 높아지고, 한 개인이 암, 뇌종양, 심장병과 같은 심각한 질병에서 살아남을 가능성이 더 높아지는 결과를 낳았다. 그러나 더 길어진 수명은 더 많은 사람을 의미하고, 이는 식량과 주택 공급의 어려움을 악화시킨다. 게다가 의료 서비스는 여전히 공정하게 분배되지 않고, 의료 서비스에 대한 접근성은 세계의 여러 지역에서 문제로 남아 있다. 의학 기술의 향상은 인구 집단의 균형점을 이동시킨다(초기에는 어린아이들에게로 그리고 다음에는 노인들에게로). 그것은 또한 돈과 자원을 시설과 숙련된 사람들을 위해 쓰도록 묶어두어, 더 많은 비용이 들게 하고, 다른 것들에 쓰일 수 있는 것에 영향을 미친다.

해설

의료 행위가 사회에 가져온 변화에 관한 글로, 의료 행위 덕분에 사람들이 더 오래 살 수 있게 되었지만, 이것이 식량과 주택 공급의 어려움을 악화시키는 등 다양한 문제점을 가져왔다고 요약할 수 있다. 따라서 조건에 맞게 쓰면 (A)는 medicine(의료), (B)는 supply difficulties(공급의 어려움)가 적절하다.

구문 분석

The practice of medicine has meant the average age [to which people in all nations may expect to live] is higher than it has been in recorded history, and there is a better opportunity than ever {for an individual} **to survive** serious disorders (**such as** cancers, brain tumors and heart diseases).

▶ []는 선행사(the average age)를 수식하는 관계대명사(전치사＋관계대명사)절로, 「전치사(to)＋관계대명사(which)」는 관계부사로 바꿀 수 있다. { }는 to부정사(to survive)의 의미상 주어이며, ()의 such as는 '~와 같은'의 뜻으로 disorders를 보충 설명하는 형용사 역할을 한다.

They also tie up money and resources in facilities and trained people, [{costing more money}, **and** {affecting (what can be spent on other things)}].

▶ []는 연속 동작을 나타내는 분사구문이며, 두 개의 분사구문 { }이 등위접속사(and)로 병렬연결되어 있다. ()는 관계대명사 what절(명사절)이며 동사(affect)의 목적어로 쓰였다.

단어

practice 행위 medicine 의료, 약 average 평균의 disorder 질병 brain tumor 뇌종양 heart disease 심장병
worsen 악화시키다 supply 공급 distribute 분배하다 accessibility 접근성 improvement 향상 shift 이동시키다
tie up 묶어두다 resource 자원 facility 시설

영어 서술형 유형 04 **단어 배열 및 어형 바꾸기** pp.100~101

01 It feels good for someone to hear positive comments
02 Let them know honestly how you are feeling
03 the more options we have, the harder our decision-making process will be

01

당신은 다른 사람들이 그들의 행동을 바꾸려고 하고 있을 때 어떻게 그들을 격려하는가? 다이어트 중이며 몸무게가 많이 줄고 있는 한 친구를 당신이 만난다고 가정해 보자. 그녀가 멋져 보이고 기분이 정말 좋겠다고 그녀에게 말하고 싶을 것이다. 누구든 긍정적인 말을 듣는 것은 기분이 좋고 이런 피드백은 종종 고무적일 것이다. 그러나 만약 당신이 거기서 대화를 끝낸다면, 당신의 친구가 받게 되는 유일한 피드백은 결과를 향한 그녀의 진전에 대한 것뿐이다. 대신, 그 대화를 계속해라. 그녀의 성공을 가능케 한 어떤 것을 하고 있는지 물어라. 그녀가 무엇을 먹고 있는가? 그녀가 어디서 운동을 하고 있는가? 그녀가 만들어 낸 생활양식의 변화는 무엇인가? 그 대화가 결과보다 변화의 과정에 초점을 맞출 때, 그것은 지속 가능한 과정을 만들어 내는 가치를 강화시킨다.

해설

다른 사람들을 격려하는 방법에 대한 글이다. ① 문맥상 빈칸에 들어갈 내용은 "누구든 긍정적인 말을 듣는 것은 기분이 좋다" 정도가 적절하며 이를 바탕으로 필요한 요소를 확인한다. ② 주어(누구든 긍정적인 말을 듣는 것은)가 길므로 '(주어)가 ~하는 것은 …하다'의 의미에 맞게 「가주어(It)+동사구+의미상 주어(for 목적격)+진주어(to부정사구)」 구문으로 쓰면 된다. ③ 주어진 단어를 이용하여 가주어(It), 수 일치를 위해 feel을 변형한 동사구(feels good), 의미상 주어(for someone), hear에 to를 추가한 형태의 진주어(to hear positive comments)의 순서로 쓰면 된다. ④ 따라서 내용과 구조, 조건을 고려하여 It feels good for someone to hear positive comments와 같이 문장을 쓸 수 있다.

구문 분석

It's tempting [to tell her {that she looks great and she must feel wonderful}].
▶ It은 가주어, to부정사구인 []가 진주어이며, { }는 명사절 that절로 tell의 직접목적어이다.

Ask about [what she is doing {that has allowed her to be successful}].
▶ []는 전치사 about의 목적어로 쓰인 간접의문문(의문사 what+주어+동사)이며, { }는 관계대명사절로 앞의 선행사(what she is doing)를 수식하고 있다.

When the conversation focuses on [the process of change] **rather than** [the outcome], it reinforces the value of creating a sustainable process.
▶ 부사절(when ~ outcome)에서 rather than(…보다 ~인)은 두 개의 명사구 []를 병렬연결하는 접속사 역할을 한다.

단어

encourage 격려하다 lose weight 몸무게를 줄이다, 살을 빼다 tempting ~하고 싶은, 유혹적인 progress 진전 outcome 결과
allow ~하게 하다, 허락하다 process 과정 reinforce 강화시키다 value 가치 sustainable 지속 가능한

02

만약 당신이 당신 자신의 삶이나 당신 자신의 가정에서 처리해야 할 책임의 양에 의해서 압도되는 느낌을 받는다면, 당신은 이러한 책임들의 균형을 잡을 수 있는 방법을 알아내야만 할 것이다. 예를 들어, 당신은 해야 할 일이 너무 많고 이러한 책임들에 의해 너무 압도되는 느낌을 받는다고 말을 할 만한 의지할 수 있는 누군가가 있는가? 만약 당신이 하고 있는 모든 일에 의해 너무 압도된다고 느끼지 않도록 하기 위해 당신이 누군가를 발견할 수 있고 그 일을 나눌 수 있다면, 때때로 당신이 해야 하는 전부는 도움을 요청하는 것이고 그러면 당신의 삶이 훨씬 더 좋아진다고 느낄 것이다. 많은 경우에 사람들은 기꺼이 당신을 돕고자 하는 마음을 가지고 있어서 당신을 놀라게 할 것이므로, 다른 사람들이 당신의 스트레스에 대해서 신경 쓰지 않는다고 결코 추정하지 마라. 그들에게 당신이 어떤 느낌이 드는지 솔직하게 알게 하고, 스스로에게 책임감을 피할 수 있는 기회를 허용하고, 당신 스스로에게 쉴 수 있는 기회를 제공하라.

해설

책임지고 할 일이 많을 때 어떻게 해야 하는지에 대한 방법을 제시한 글이다. ① 문맥상 빈칸에 들어갈 내용은 "어떤 느낌이 드는지 솔직히 알게 하라" 정도가 적절하며 이것을 바탕으로 주어, 동사, 목적어 등 필요한 요소를 확인한다. ② 주어진 단어에 let이 있으므로 5형식 구문이 들어간다는 것과 의문부사 how, 동사 know, are, feel이 있으므로 간접의문문이 포함될 것을 예측할 수 있다. ③ 내용상 동사 중 know는 사역동사(let)에 연결될 것이고, are, feel이 간접의문문의 동사가 된다고 보면 이때 형태는 진행형이 된다. ④ 따라서 내용과 구조, 조건을 고려하여 Let them know honestly how you are feeling과 같이 문장을 쓸 수 있다.

구문 분석

If you are feeling overwhelmed by the amount of responsibility [that you have to deal with {in your own life} **or** {your own home}], you are going to have to figure out **a way** [that you can balance out these responsibilities].
▶ 첫 번째 []는 선행사(the amount of responsibility)를 수식하는 관계대명사절(목적격)이며, 등위접속사(or)가 전치사구 { }를 병렬연결하고 있다. 두 번째 []는 앞에 있는 명사구 a way와 동격의 관계에 있는 that절이다.

If you can find somebody and divide up the labor [**so that** you don't feel so overwhelmed by everything that you are doing], all you have to do sometimes is [to ask for help] and your life will feel that much better.
▶ 첫 번째 []는 목적을 나타내는 접속사 so that(~하기 위해서)이 이끄는 부사절, 두 번째 []는 주절에서 주격보어에 해당하는 to부정사구(명사)이다.

단어

overwhelmed 압도되는 deal with ~을 처리하다 figure out ~을 알아내다 balance 균형 responsibility 책임
have too much on the plate 처리해야 할 일이 너무 많다 divide up 나누다 labor 일, 노동 willingness 기꺼이 하는 마음
assume 추정하다

03

당신이 상점에 들어갈 때, 무엇을 보게 되는가? 당신은 많은 선택 사항들과 선택지를 보게 될 것이다. 당신이 차, 커피, 청바지 혹은 전화기를 사고 싶어 하는가의 여부는 중요하지 않다. 이러한 모든 상황 속에서, 우리는 기본적으로 우리가 고를 수 있는 선택 사항들로 넘쳐나게 된다. 만약, 온라인이든 오프라인이든, 우리가 누군가에게 더 많은 선택 사항을 선호하는지 더 적은 선택 사항을 선호하는지를 묻는다면, 무슨 일이 일어날까? 대다수의 사람들은 그들이 더 많은 선택 사항을 갖는 것을 선호한다고 우리에게 말할 것이다. 이러한 발견은 흥미로운데 왜냐하면, 과학이 보여주듯이, <u>우리가 가진 선택권이 더 많아질수록, 우리의 의사 결정 과정은 더 어려워질 것이기</u> 때문이다. 중요한 점은 선택 사항의 양이 일정 수준을 넘어서면, 우리의 의사 결정이 고통스러워지기 시작할 것이라는 점이다.

해설

선택 사항의 다양성에 따른 의사 결정의 난이도에 대한 글이다. ① 문맥상 빈칸에 들어갈 내용은 "선택권이 많아질수록 결정이 더 어려워진다" 정도가 적절하며 이를 바탕으로 필요한 요소를 확인한다. ② 조건에 주어진 우리말에 따르면 「the 비교급 ~, the 비교급 …」으로 작성해야 하므로, '우리가 가진 선택권이 많아질수록'의 의미에 맞게 many를 변형하여 the 비교급(the more options), 주어(we), 동사(have)를 쓰고, '우리의 의사 결정 과정이 더 어려워질 것이다'의 의미에 맞게 hard를 변형하여 the 비교급(the harder), 주어(our decision making process), 동사구(will be)를 쓰면 된다. ③ 따라서 내용과 구조, 조건을 고려하여 The more options we have, the harder our decision-making process will be와 같이 문장을 쓸 수 있다.

구문 분석

It doesn't **matter** [whether you want to buy tea, coffee, jeans, or a phone].
▶ []는 접속사 whether가 이끄는 명사절로 동사(matter)의 목적어로 쓰였다.

This finding is interesting [because, (as science suggest), {the more options we have, the harder our decision-making process will be}].
▶ []는 접속사 because가 이끄는 부사절이며, ()는 삽입구이다. { }는 「the 비교급 ~, the 비교급 …」으로 '~할수록 더 …하다'로 해석한다.

The thing is [that {when the amount of options exceeds a certain level}, {our decision making will start to suffer}].
▶ []는 be동사의 주격보어 역할을 하는 명사절 that절이며, 그 안에서 첫 번째 { }는 부사절, 두 번째 { }는 주절이다.

단어

option 선택 사항 matter 중요하다 situation 상황 be flooded with ~로 넘쳐나다 prefer 선호하다 alternative 선택 가능한 것, 대안 majority 대다수 finding 발견 decision-making 의사 결정 exceed 넘어서다 suffer 고통스러워하다

영어 서술형 유형 05 우리말 영작하기 pp.102~103

01 It is my hope that you would be willing to give a special lecture to my class and share stories about your travels.

02 Exercising gives you more energy and keeps you from feeling exhausted.

03 you are so inadequate that they chose not to share information with you

01

Justin White씨께
　당신이 동남아시아 여행 중 발견한 고대 유적에 관한, 국립박물관에서 있었던 당신의 강연에 참석하여 정말 즐거웠습니다. 저는 현재 Dreamers Academy에서 세계사를 가르치고 있으며 저의 학생들은 당신처럼 그러한 역사적 장소를 방문한 경험이 있는 분의 방문을 대단히 감사히 여길 것이라 생각합니다. 당신이 기꺼이 제 학생들에게 특별 강연을 해주시고 당신의 답사에 관한 이야기를 나누어 주시는 것이 제 바람입니다. 제 수업 시간표를 넣었는데 당신이 가능한 어느 시간이든 당신을 위해 준비할 수 있을 것입니다. 일정상 가능하신지를 714-456-7932로 전화해 알려주십시오. 대단히 감사합니다.

Caroline Duncan 드림

해설

특별 강연을 요청하기 위한 편지글이다.

Part 1에서 연습한 방법대로 모양잡기와 뼈대잡기를 통해 우리말을 영작할 수 있다.

① 당신이 기꺼이 제 학생들에게 특별 강연을 해주시고 당신의 답사에 관한 이야기를 나누어 주시는 것이(주어) / ~입니다(동사) / 제 바람(보어)

② 가주어(It) / ~입니다(동사) / 제 바람(보어) / [진주어] that(접속사)⊕당신이(주어)⊕기꺼이 특별 강연을 해주고(동사₁)⊕제 학생들에게(수식어)⊕이야기를 나누어 주다(동사₂)⊕당신의 답사에 관한(수식어)

③ 가주어(It) / ~입니다(동사구) / 제 바람(명사구) / [진주어] that(접속사)⊕당신이(명사)⊕기꺼이 특별 강연을 해주다(동사구₁)⊕제 학생들에게(전치사구)⊕and(접속사)⊕이야기를 나누어 주다(동사구₂)⊕당신의 답사에 관한(전치사구)

①, ②, ③ 과정을 기반으로 제시된 단어와 조건(It으로 시작)을 참고하여 It is my hope that you would be willing to give a special lecture to my class and share stories about your travels.로 문장을 완성할 수 있다.

구문 분석

It was with great pleasure **that** I attended your lecture at the National Museum about the ancient remains [that you discovered during your trip to Southeast Asia].

▶ 강조 용법 「It was ~ that」에 의해 부사구(with great pleasure)가 강조, []는 선행사(the ancient remains)를 수식하는 관계대명사절(목적격)이다.

I am currently teaching World History at Dreamers Academy and feel [that my class would greatly appreciate a visit from someone like you {who has had the experience of visiting such historical sites}].

▶ []는 feel의 목적어로 쓰인 명사절 that절, { }는 선행사(someone like you)를 수식하는 관계대명사절(주격)이다.

단어

attend 참석하다 lecture 강연 ancient 고대의 remain 유적 discover 발견하다 appreciate 감사히 여기다, 감사하다
historical 역사상의 be willing to 기꺼이 ~하다 arrangement 준비 permit 가능하게 하다, 허락하다

02

여러분의 몸이 배터리이고, 이 배터리가 더 많은 에너지를 저장할수록, 하루 안에 더 많은 에너지를 여러분이 가질 수 있다고 상상해 보자. 매일 밤 여러분이 잠잘 때, 이 배터리는 그 전날 동안 여러분이 소비했던 에너지만큼 재충전된다. 여러분이 내일 많은 에너지를 갖기를 원한다면, 오늘 많은 에너지를 소비할 필요가 있다. 우리의 뇌는 우리 에너지의 겨우 20퍼센트만을 소비하므로 많은 에너지를 소비하는 걷기와 운동으로 사고 활동을 보충하는 것이 반드시 필요하고, 그러면 여러분의 내부 배터리는 내일 더 많은 에너지를 가지게 된다. 여러분의 몸은 여러분이 사고하기 위해, 움직이기 위해, 운동하기 위해 필요한 만큼의 에너지를 저장한다. 여러분이 오늘 더 활동적일수록, 오늘 더 많은 에너지를 소비하고 그러면 내일 소모할 더 많은 에너지를 가지게 될 것이다. 운동하는 것은 여러분에게 더 많은 에너지를 주고 여러분이 지치게 느끼는 것을 막아 준다.

해설

신체 활동을 통해 에너지를 소모하고 충전해야 한다는 내용의 글이다.

Part 1에서 연습한 방법대로 모양잡기와 뼈대잡기를 통해 우리말을 영작할 수 있다.

① 운동하는 것은(주어) / 여러분에게 더 많은 에너지를 주고(동사₁) / 여러분이 지치게 느끼는 것을 막아 준다(동사₂)

② 운동하는 것은(주어) / [동사₁] 준다(동사₁)⊕여러분에게(간접목적어)⊕더 많은 에너지를(직접목적어) / [동사₂] 그리고(접속사)⊕막아 준다(동사₂)⊕여러분이(목적어)⊕지치게 느끼는 것으로부터(수식어)

③ 운동하는 것은(동명사) / [동사구₁] 준다(동사₁)⊕여러분에게(명사)⊕더 많은 에너지를(명사구) / [동사구₂] and(접속사)⊕막아 준다(동사₂)⊕여러분이(명사)⊕지치게 느끼는 것으로부터(전치사구)

①, ②, ③ 과정을 기반으로 제시된 단어와 조건(필요시 어형 변화)을 참고하여 Exercising gives you more energy and keeps you from feeling exhausted.로 문장을 완성할 수 있다.

*어형 변화: exercise → exercising, feel → feeling

구문 분석

Imagine [that your body is a battery and {the more energy this battery can store, the more energy you will be able to have within a day}].

▶ []는 imagine의 목적어인 명사절 that절, { }는 「the 비교급 ~, the 비교급 …(~할수록 더 …하다)」이다.

Our brain consumes only 20% of our energy, so **it's** a must [to supplement thinking activities with walking and exercises {that spend a lot of energy}], [**so that** your internal battery has more energy tomorrow].

▶ it은 가주어, 첫 번째 []가 to부정사구로 진주어이며, { }는 선행사(walking and exercises)를 수식하는 관계대명사절(주격)이다. 두 번째 []는 목적을 나타내는 접속사 so that(~하기 위해서)이 이끄는 부사절이다.

imagine 상상하다　recharge 재충전하다　consume 소비하다　supplement 보충하다　internal 내부의　active 활동적인
exhausted 지친

03

누군가를 직접 만났을 때, 신체 언어 전문가들은 미소 짓는 것은 자신감과 친밀감을 드러낼 수 있다고 말한다. 그러나 온라인에서 웃음 이모티콘은 당신의 경력에 상당한 손상을 입힐 수 있다. 새로운 연구에서, 연구자들은 웃음 이모티콘을 사용하는 것이 당신을 무능력하게 보이게 만든다는 것을 알아냈다. 그 연구는 "실제 미소와 달리, 웃음 이모티콘은 친밀감에 대한 인식을 증진시키지 않고, 실제로 능력에 대한 인식을 감소시킨다."라고 한다. 그 보고서는 또한 "능력이 낮다고 인식되는 것이 그 결과 정보 공유를 감소시켰다."라고 설명한다. 만약에 당신이 업무상의 이메일에 웃음 이모티콘을 포함시키고 있다면, 당신이 가장 바라지 않을 만한 일은 동료들이 <u>당신이 너무 적합하지 않아서 그들이 당신과 정보를 공유하지 않는 것을 택했을 것</u>이라고 생각하는 것이다.

해설

온라인에서의 웃음 이모티콘 사용이 미치는 악영향에 대한 글이다.

Part 1에서 연습한 방법대로 모양잡기와 뼈대잡기를 통해 우리말을 영작할 수 있다.

① 당신이 너무 적합하지 않다(주절) / 그들이 당신과 정보를 공유하지 않는 것을 택했다(종속절)

② [주절] 당신이(주어)❶너무 적합하지 않다(동사) / [종속절] that(접속사)❶그들이(주어)❶택했다(동사)❶정보를 공유하지 않는 것을(목적어)❶당신과(수식어)

③ [주절] 당신이(명사)❶너무 적합하지 않다(동사구) / [종속절] that(접속사)❶그들이(명사)❶택했다(동사)❶정보를 공유하지 않는 것을(to부정사구)❶당신과(전치사구)

①, ②, ③ 과정을 기반으로 제시된 조건(필요시 어형 변화, 1개 단어 추가)을 참고하여 you are so inadequate that they chose not to share information with you로 문장을 완성할 수 있다.

* 단어 추가: so, 어형 변화: choose → chose

구문 분석

[When meeting someone in person], body language experts say [that smiling can portray confidence and warmth].

▶ 첫 번째 []는 접속사 when이 이끄는 분사구문, 두 번째 []는 say의 목적어인 명사절 that절이다.

Chances are, [if you are including a smiley face in an email for work], [the last thing you want is **for your co-workers** {to think (that you are **so** inadequate **that** they chose not to share information with you)}].

▶ 첫 번째 []는 조건절, 두 번째 []는 주절, for your co-workers는 to부정사구 { }의 의미상 주어이다. ()는 think의 목적어인 명사절 that절이며, 「so ~ that …」은 '너무 ~해서 …하다'의 뜻을 가진다.

단어

in person 직접　expert 전문가　portray 드러내다, 그리다　confidence 자신감　warmth 친밀감, 따뜻함　incompetent 무능력한
contrary to ~와 달리　perception 인식　in turn 결국　lessen 감소시키다　co-worker 동료　inadequate 적합하지 않은

영어 서술형 유형 06 **빈칸 채우기** pp.104~105

01 (A) submission　(B) Winning

02 (A) express　(B) spoken

03 (A) make a friend　(B) engaged　(C) Volunteers　(D) loneliness

01

해설

사이버 보안 인식을 위해 제작된 영상물을 모집하는 교내 대회에 대한 공지이다.
(A) 개인 또는 그룹별로 하나의 비디오 제출이 허용될 것임을 추측할 수 있으므로, 본문의 동사 submit의 명사형인 submission(제출)이 적절하다.
(B) 제출한 작품들 중 수상작이 교내 보안 인식 캠페인에 사용될 것을 추측할 수 있으므로, 본문의 명사 winner를 활용한 형용사 Winning(상을 받는, 수상한)이 적절하다.

구문 분석

Create a video [that explains information security problems and specific actions {students can take (to safeguard their mobile devices or their personal information)}].
▶ []는 선행사(video)를 수식하는 관계대명사절(주격)이며, { }는 선행사(specific actions)를 수식하는 관계대명사절(목적격)로 목적격 관계대명사가 생략되었다. ()는 to부정사의 부사적 용법(목적)에 해당한다.

Entries **will be judged** on [creativity, content, **and** overall effectiveness of delivery].
▶ 미래시제 수동태(will be p.p.)가 쓰였으며, 전치사의 목적어 []에서 등위접속사(and)가 세 개의 명사(구)를 병렬연결하고 있다.

단어

security 보안 awareness 인식 explain 설명하다 safeguard 보호하다 guideline 지침 individual 개인의 submit 제출하다 submission 제출 permissible 허용되는 subtitle 자막 entry 출품작 creativity 창의성 content 내용 effectiveness 효과성 delivery 전달 announcement 발표

02

대부분의 사람들이 글을 쓰려고 할 때 그들에게 어떤 생각이 밀려온다. 그들은 친구들에게 이야기할 경우에 사용할 법한 말과는 다른 언어로 글을 쓴다. 하지만, 만약 사람들이 당신이 쓴 것을 읽고 이해하기를 원한다면, 구어체로 글을 써라. 문어체는 더 복잡한데 이것은 읽는 것을 더욱 수고롭게 만든다. 또한, 형식적이고 거리감이 들게 하여 독자로 하여금 주의를 잃게 만든다. 생각을 표현하기 위해 복잡한 문장이 필요하지는 않다. 심지어, 어떤 복잡한 분야의 전문가들조차도 자신의 생각을 (A) <u>표현</u>할 때, 그들이 점심으로 무엇을 먹을지에 대해 이야기할 때 사용하는 것보다 복잡한 문장을 사용하지는 않는다. 만약 당신이 (B) <u>구두의 말(구어)</u>로 글을 쓰는 것을 해낸다면, 당신은 작가로서 좋은 출발을 하는 것이다.

해설

사람들이 이해하기 쉬운 글을 쓰고 싶다면, 구어체로 글을 쓰는 것이 도움이 된다는 내용의 글이다.
(A) 전문가들조차도 그저 자신의 생각을 표현할 때는 복잡한 문장을 쓰지 않을 것이므로 express(표현하다)가 적절하다.
(B) 작가로서 좋은 출발을 하기 위해서는 구어체(구두의 말)로 글을 써야 할 것이므로 spoken(구두의, 말해지는)이 적절하다.

구문 분석

Written language is more complex, [which makes **it** more work **to read**].
▶ []는 앞 문장을 보충 설명하는 관계대명사절(계속적 용법)이며, 진목적어인 to read를 문장 뒤로 보내고 가목적어(it)을 썼다.

Even when specialists in some complicated field express their ideas, they don't use sentences any more complex than they do [when talking about {what to have for lunch}].

▶ []는 의미를 명확하게 하기 위해 시간 접속사(when)가 생략되지 않은 분사구문, { }는 전치사 about의 목적어인 「의문사+to부정사」로 '(의문사)하는 지를'로 해석한다.

단어

come over (어떤 기분이) 밀려오다, 갑자기 들다 spoken language 구두의 말, 구어(체) written language 문어(체) complex 복잡한 formal 형식적인 distant 거리감이 있는, 먼 attention 주의 express 표현하다 specialist 전문가 manage to ~해내다

03

> Jacqueline Olds 교수에 따르면, 외로운 환자들이 (A) 친구를 사귈 수 있는 한 가지 확실한 방법이 있는데, 공동의 목적을 가진 집단에 가입하는 것이다. 이것은 외로운 사람들에게는 어려운 일일지도 모르지만, 연구에 따르면 그것은 도움이 될 수 있다. 여러 연구는 자원봉사와 같이 다른 사람에게 도움이 되는 일에 (B) 참여하는 사람이 더 행복한 경향이 있다는 것을 보여 준다. (C) 자원봉사자들은 다른 사람들을 도와주면서 자신들의 사회적 관계망을 풍부하게 하는 데서 만족감을 (얻는다고) 말한다. 자원봉사는 두 가지 방식으로 (D) 외로움을 감소시키는 데 도움이 된다. 우선, 외로운 사람은 다른 사람을 도와주는 일로부터 혜택을 받을지도 모른다. 또한 그들은 자신들의 사회적 관계망을 형성하는 데 지지와 도움을 얻게 되는 자원봉사 프로그램에 참여하는 것으로부터 혜택을 받을지도 모른다.

해설

외로운 사람들이 봉사활동 같은 특정 집단에 가입하면 외로움을 감소시킬 수 있다는 내용의 글이다.

(A) 외로운 환자들이 집단에 가입한다면 친구를 사귈 수 있을 것이므로 make a friend(친구를 사귀다)가 적절하다.

(B) 자원봉사는 다른 사람을 돕는 일에 참여하는 것이므로 engaged(참여하는)가 적절하다.

(C) 다른 사람을 도우면서 만족감을 얻는다고 하는 사람들은 자원봉사자들이므로 Volunteers(자원봉사자들)가 적절하다.

(D) 자원봉사는 혜택을 받게 해주고 사회적 관계망을 형성하게 해주어 외로움을 감소시키므로 loneliness(외로움)가 적절하다.

구문 분석

Studies reveal [that people {who are engaged in service to others}, (**such as** volunteering)}, tend to be happier].

▶ []는 동사(reveal)의 목적어로 쓰인 명사절 that절, { }는 that절의 주어 people을 수식하는 관계대명사절(주격)이다. ()의 such as는 '~와 같은'의 의미로 앞의 명사구(service to others)를 보충 설명하고 있다.

Also, they might benefit from [being involved in a voluntary program {where they receive support and help (to build their own social network)}].

▶ []는 전치사 from의 목적어로 쓰인 동명사구, { }는 선행사(a voluntary program)를 수식하는 관계부사절이다. ()는 to부정사의 부사적 용법(목적)에 해당한다.

단어

patient 환자 make a friend 친구를 사귀다 purpose 목적 reveal 보여 주다, 드러내다 be engaged in ~에 참여하다 volunteer 봉사활동하다; 자원봉사자 tend to ~하는 경향이 있다 satisfaction 만족 enrich 풍부하게 하다 reduce 감소시키다 benefit 혜택을 받다 be involved in ~에 참여하다 support 지지

영어 서술형 유형 07　영영사전 정의에 맞게 단어 쓰기

pp.106~107

01 (A) teamwork　　(B) compete　　(C) defeat

02 sensitive

03 (A) infancy　　(B) pursued

01

> 어떤 경기든 둘 이상이 참여하는 경기를 하는 것은 아이들에게 (A) 팀워크, 속임수 사용의 결과, 그리고 경기에 이기든 지든 훌륭한 팀 플레이어가 되는 방법을 가르쳐 준다. 그런 기술이 아이들의 일상생활 속으로 어떻게 형성되어 들어가는지 확인하는 것은 어렵지 않다. 하지만 우리가 아이들에게 가르치기를 희망하는 모든 것들처럼, 협력하거나 정정당당하게 (B) 경쟁하는 것을 배우는 것은 연습이 필요하다. 인간은 본래 지는 것을 잘하지 못하므로, 눈물, 고함, 그리고 속임수가 있을 테지만, 그것은 괜찮다. 요점은 함께 경기를 하는 것은 아이들의 사회화에 도움을 준다는 것이다. 그것은 아이들에게 사이좋게 지내기, 규칙 준수하기, 그리고 (C) 패배 시 멋진 모습을 보이는 방법 배우기를 연습할 안전한 장소를 제공한다.

해설

여러 명이 함께 경기를 하는 것은 연습이 필요하긴 하지만, 사회화에 도움이 되는 여러 기술을 가르쳐 준다는 내용의 글이다.
(A) 단체 경기를 통해 사회적 기술을 배울 수 있다고 했으며, 주어진 정의에 따르면 '한 무리의 사람들이 함께 잘 일하는 능력'이라는 뜻을 가진 t로 시작하는 단어이므로 답은 teamwork(팀워크)이다.
(B) 단체 경기에서 배우는 것 중 정정당당하게 행하는 것이며, 주어진 정의에 따르면 '다른 사람 또는 다른 것보다 더 성공적이려고 노력하다'라는 뜻을 가진 c로 시작하는 단어이므로 답은 compete(경쟁하다)이다.
(C) 멋진 모습을 보이는 방법을 배워야 하는 특정 상황이며, 주어진 정의에 따르면 '이기거나 성공하는 것에 실패함'이라는 뜻을 가진 d로 시작하는 단어이므로 답은 defeat(패배)이다.

구문 분석

Playing any game [that involves more than one person] teaches kids teamwork, the consequences of cheating, and [how to be a good team player {whether they win or lose}].
▶ 첫 번째 []는 선행사(any game)를 수식하는 관계대명사절(주격), 두 번째 []는 「의문사+to부정사구」, { }는 접속사 whether이 이끄는 조건 부사절이다.

It **allows them a safe place** [to **practice** getting along, following rules, and learning {how to be graceful in defeat}].
▶ 「allow+간접목적어+직접목적어」의 4형식 문장으로 []는 명사(a safe place)를 수식하는 to부정사구(형용사)이다. practice는 동명사구(getting ~, following ~, learning ~)를 목적어로 취하는 동사이다. { }는 동명사 learning의 목적어로 「의문사+to부정사구」가 왔다.

단어

consequence 결과 cheating 부정행위 skill 기술 cooperate 협동하다 compete 경쟁하다 fairly 정정당당하게
practice 연습 yelling 고함 socialization 사회화 get along 사이좋게 지내다 graceful 멋진, 품위 있는 defeat 패배

02

> 만약 여러분이 나무 그루터기를 본 적 있다면, 아마도 그루터기의 꼭대기 부분에 일련의 나이테가 있는 것을 보았을 것이다. 이 나이테는 그 나무의 나이가 몇 살인지, 그 나무가 매해 살아오는 동안 날씨가 어떠했는지를 우리에게 말해 줄 수 있다. 나무는 비와 온도 같은, 지역의 기후 조건에 민감하므로, 그것은 과거의 그 지역 기후에 대한 약간의 정보를 과학자에게 제공해 준다. 예를 들어, 나이테는 온화하고 습한 해에는 (폭이) 더 넓어지고 춥고 건조한 해에는 더 좁아진다. 만약 나무가 가뭄과 같은 힘든 기후 조건을 경험하게 되면, 그러한 기간에는 나무가 거의 성장하지 못할 수 있다. 특히 매우 나이가 많은 나무는 관측이 기록되기 훨씬 이전에 기후가 어떠했는지에 대한 단서를 제공해 줄 수 있다.

해설

나무는 기후에 따라 다른 나이테를 가지게 되어 이전 기후에 대한 정보를 제공할 수 있다는 내용의 글이다. 기온과 기후에 따라 다른 나이테를 만든다는 것을 통해 나무가 환경에 민감하다는 것을 알 수 있으며, 주어진 정의에 따르면 '물질이나 기온 같은 것에 쉽게 영향받거나 변하거나 손상되는'이라는 뜻을 가진 s로 시작하는 단어이므로 답은 sensitive(민감한, 예민한)이다.

구문 분석

These rings can tell us [how old the tree is], and [what the weather was like {during each year of the tree's life}].
▶ 두 개의 []는 tell의 직접목적어인 간접의문문이며, 등위접속사(and)가 둘을 병렬연결하고 있다. 두 번째 [] 안의 { }는 전치사구로 부사 역할을 한다.

[Because trees are sensitive to local climate conditions], (such as rain and temperature), they give scientists some information about that area's local climate in the past.
▶ []는 접속사 because가 이끄는 부사절, ()의 such as는 '~와 같은'의 의미로 local climate conditions를 보충 설명하는 형용사 역할을 한다.

| stump 그루터기 | ring (나무의) 나이테 | sensitive 민감한, 예민한 | climate 기후 | condition 조건 | temperature 온도 |
| drought 가뭄 | hardly 거의 ~않다 | in particular 특히 | clue 단서 | measurement 관측, 측정 | |

03

심리학자 Leon Festinger, Stanley Schachter, 그리고 사회학자 Kurt Back은 우정이 어떻게 형성되는지 궁금해하기 시작했다. 왜 몇몇 타인들은 지속적인 우정을 쌓는 반면, 다른 이들은 기본적인 상투적인 말을 넘어서는 데 어려움을 겪을까? 몇몇 전문가들은 우정 형성이 (A) 유아기로 거슬러 올라갈 수 있다고 설명하였고, 그 시기에 아이들은 훗날 삶에서 그들을 결합시키거나 분리시킬 수도 있는 가치, 신념, 그리고 태도를 습득했다. 그러나 Festinger, Schachter, 그리고 Back은 다른 이론을 (B) 추구했다. 그 연구자들은 물리적 공간이 우정 형성의 핵심이라고 믿었다; "우정은 집을 오가거나 동네 주변을 걸어 다니면서 이루어지는 짧고 수동적인 접촉에 근거하여 발달하는 것 같다."라고 믿었다. 그들의 관점에서는 유사한 태도를 지닌 사람들이 친구가 된다기보다는 그날 동안 서로를 지나쳐 가는 사람들이 친구가 되는 경향이 있고 그래서 시간이 지남에 따라 유사한 태도를 받아들이게 되었다.

해설

물리적 공간에 의해 우정이 형성된다는 이론을 주장한 일부 심리학자들에 관한 글이다.
(A) 아이들이 우정을 형성하는 가치, 신념, 태도 등을 습득했던 시기이며, 주어진 정의에 따르면 '아이가 아기이거나 아주 어린 시기'라는 뜻을 가지는 i로 시작하는 단어이므로 답은 infancy(유아기)이다.
(B) 이론에 대한 어떤 행위이며, 주어진 정의에 따르면 '일정 기간 어떤 것을 하거나 어떤 것을 이루기 위해 노력하다'라는 뜻을 가진 p로 시작하는 단어이므로 pursue가 적절하다. 또한, 심리학자들이 그 이론을 추구한 것은 과거의 일이므로 어법에 맞게 쓰면 답은 과거시제인 pursued(추구했다)이다.

구문 분석

Some experts explained [that friendship formation could be traced to infancy, {where children acquired the values, beliefs, and attitudes (that would bind or separate them later in life)}].
▶ []는 동사(explain)의 목적어인 명사절 that절, { }는 선행사 infancy를 보충 설명하는 관계부사절(계속적 용법)이다. ()는 선행사(the values ~ attitudes)를 수식하는 관계대명사절(주격)이다.

In their view, **it** wasn't so much [that people with similar attitudes became friends], but **rather** [that people {who passed each other during the day} tended to become friends and so came to adopt similar attitudes over time].
▶ 「가주어(It)-진주어(that절)」로 []가 진주어이며, 접속사 rather에 의해 두 개의 명사절 that절 []이 병렬연결되어 있다. { }는 선행사(people)를 수식하는 관계대명사절(주격)이다.

단어

psychologist 심리학자	sociologist 사회학자	wonder 궁금해 하다	form 형성되다	lasting 지속되는	
struggle to ~하는 데 어려움을 겪다	platitude 상투적인 말	trace 추적하다	acquire 습득하다	bind 결합시키다	separate 분리시키다
physical 물리적인	develop 발전하다	on the basis of ~에 근거하여	passive 수동적인	contact 접촉	adopt 받아들이다, 채택하다

영어 서술형 유형 08 **지칭 내용 쓰기** pp.108~109

01 (A) past failures (B) (your) past experiences
02 the, rocky, bits
03 소매상들이 현금과 신용카드 고객들에게 다른 가격을 청구하는 것을 막는 규정들

01

많은 사람은 과거의 실패들에 근거하여 미래에 일어날 수 있는 일들에 대해 생각하고 (A) 그것에 사로잡힌다. 예를 들어, 만약 여러분이 전에 특정 분야에서 실패한 적이 있다면, 같은 상황에 직면할 때, 여러분은 미래에 무슨 일이 일어날지 예상하게 되고, 그래서 두려움이 여러분을 과거에 가두어 버린다. 과거가 어땠는지에 근거하여 결정을 내리지 말라. 여러분의 미래는 여러분의 과거가 아니고 여러분에게는 더 나은 미래가 있다. 여러분은 과거를 잊고 놓아주기로 결심해야 한다. (B) 그것이 여러분을 지배하게 할 때만 여러분의 과거의 경험들이 현재의 꿈을 앗아가는 도둑이다.

과거의 실패에 대해 생각하며 결정을 내리면 미래에도 좋지 않은 영향을 끼친다는 내용의 글이다.

(A) 과거의 실패에 근거하여 미래에 대해 생각할 때 그것에 사로잡힌다고 했으므로 them은 바로 앞에서 언급되는 past failures(과거의 실패들)를 말한다.

(B) 그것이 지배하게 되면 과거의 경험이 현재의 꿈을 앗아가는 도둑이라고 했으므로, them은 같은 문장의 주어인 (your) past experiences((여러분의) 과거의 경험들)를 말한다.

구문 분석

Many people [think of {what might happen in the future} (**based on** past failures)] **and** [**get trapped by** them].

▶ 등위접속사(and)가 두 개의 동사구 []를 병렬연결하고 있으며, { }는 전치사 of의 목적어로 간접의문문(의문사 what+동사 ~)이다. ()의 based on은 '~에 따라, ~에 근거하여', 두 번째 []의 get trapped by는 '~에 의해 사로잡히다'라는 뜻이다.

For example, if you have failed in a certain area before, [when faced with the same situation], you anticipate [what might happen in the future], and thus fear traps you in yesterday.

▶ 첫 번째 []는 의미를 명확하게 하기 위해 시간 접속사 when(~할 때)이 생략되지 않은 분사구문, 두 번째 []는 동사 anticipate의 목적어인 간접의문문(의문사 what+동사 ~)이다.

단어

past 과거의 failure 실패 trap 가두다, 사로잡다 anticipate 예상하다 base 근거하다 control 지배하다, 통제하다

02

어떤 모래는 조개껍데기나 암초와 같은 것들로부터 바다에서 만들어지기도 하지만, 대부분의 모래는 멀리 산맥에서 온 암석의 작은 조각들로 이루어져 있다! 그런데 그 여정은 수천 년이 걸릴 수 있다. 빙하, 바람 그리고 흐르는 물은 이 암석 조각들을 운반하는 데 도움이 되고, 작은 여행자들은 이동하면서 점점 더 작아진다. 만약 운이 좋다면, 강물이 그것들을 해안까지 내내 실어다 줄지도 모른다. 거기서, 그것들은 해변에서 모래가 되어 여생을 보낼 수 있다.

해설

멀리 산맥에서 온 암석 조각들이 운반되면서 작아져서 해변의 모래가 된다는 내용의 글이다. 그 작은 여행자들(the tiny travelers)은 이동하면서 점점 작아진다고 했으므로, 바로 앞에 언급되는 the rocky bits를 말한다.

구문 분석

[While some sand is formed in oceans from things like shells and rocks], [most sand is made up of tiny bits of rock {that came all the way from the mountains}]!

▶ 첫 번째 []는 접속사 while(~이지만)이 이끄는 부사절, 두 번째 []는 주절이며 그 안의 { }는 선행사(tiny ~ rock)를 수식하는 관계대명사절(주격)이다.

Glaciers, wind, and flowing water **help move** the rocky bits along, [with the tiny travelers getting {smaller and smaller} as they go].

▶ 준사역동사인 help는 목적어로 to부정사나 동사원형(move)을 취한다. []는 독립분사구문(with+목적어+분사)으로 '~를 …한 채로', 그 안의 { }는 「비교급 and 비교급」으로 '점점 더 ~한'이라고 해석한다.

단어

be made up of ~로 이루어지다 bit 조각 glacier 빙하 flowing 흐르는

03

프레이밍(Framing)은 많은 영역에서 중요하다. 신용카드가 1970년대에 인기 있는 지불 방식이 되기 시작했을 때, 몇몇 소매상들은 그들의 현금과 신용카드 고객들에게 다른 가격을 청구하기를 원했다. 이것을 막기 위해서, 신용카드 회사들은 소매상들이 현금과 신용카드 고객들에게 다른 가격을 청구하는 것을 막는 규정을 채택했다. 하지만, (A) 그러한 규정들을 금지하기 위한 법안이 의회에 제출되었을 때, 신용카드 압력단체는 주의를 언어로 돌렸다. 그 단체가 선호하는 것은 만약 회사가 다른 가격을 현금과 신용카드 고객들에게 청구한다면, 현금 가격을 보통 가격으로 만들고 신용카드 고객들에게 추가 요금을 청구하는 방안보다는 오히려 신용카드 가격은 "정상"(디폴트) 가격, 현금 가격은 할인으로 여겨져야 한다는 것이었다. 신용카드 회사들은 심리학자들이 "프레이밍"이라고 부르게 된 것에 대한 훌륭한 직관적 이해를 하고 있었다. 이러한 발상은 선택이, 어느 정도는, 문제들이 언급되는 방식에 달려있다는 것이다.

해설

심리 현상 중 하나인 프레이밍(framing)을 신용카드와 현금 사용 시 청구 가격을 다르게 하는 방식을 통해 설명하고 있는 글이다. (A)의 such rules는 바로 앞 문장에 언급된 '소매상들이 현금과 신용카드 고객들에게 다른 가격을 청구하는 것을 막는 규정들'을 말한다.

구문 분석

To prevent this, credit card companies adopted rules [that **forbade** their retailers **from charging** different prices to cash and credit customers].

▶ []는 선행사 rules를 수식하는 관계대명사절(주격)이며, 「forbid 목적어 from 동명사」는 '~가 …하는 것을 막다, 금지하다'라는 의미로 전치사(from) 뒤에 목적어인 동명사 charging이 왔다.

Its preference was [that if a company charged different prices to cash and credit customers, the credit price should be considered the "normal" (default) price and the cash price a discount—rather than the alternative of (making the cash price the usual price) **and** (charging a surcharge to credit card customers)].

▶ []는 be동사의 주격보어 역할을 하는 that절로 조건절(if ~ customers)과 주절(the credit price ~ customers)로 이루어져 있다. 두 개의 ()는 전치사 of의 목적어인 동명사구로, 접속사 and로 병렬 연결되어 있다. 첫 번째 ()는 「make+목적어+목적보어(명사)」의 5형식 형태이다.

단어

domain 영역　charge 청구하다　prevent 막다　forbid 막다, 금지하다　retailer 소매상　bill 법안　introduce 제출하다, 도입하다
Congress 의회　outlaw 금지하다　lobby (정치적) 압력 단체　alternative 대안　surcharge 추가 요금　intuitive 직관적인

영어 서술형 유형 09　문장(구문) 전환하기

pp.110~111

01 bigger, more, possibilities, exist
02 as her eyes darted around
03 Your palms might be made to sweat

01

우리 대부분은 사장이 생각하기에 중요한 어떤 전문적인 정보 및 개인 정보와 더불어 인적 자원 기준에 근거하여 많은 사람을 고용해 왔다. 나는 대부분의 사람이 자신과 똑 닮은 사람을 고용하고 싶어 한다는 것을 알게 되었다. 이것이 과거에는 효과가 있었을지 모르지만, 오늘날에는 상호 연결된 팀의 업무 과정으로 인해 우리는 전원이 똑같은 사람이기를 원치 않는다. 팀 내에서 어떤 사람은 지도자일 필요가 있고, 어떤 사람은 실행가일 필요가 있으며, 어떤 사람은 창의적인 역량을 제공할 필요가 있고, 어떤 사람은 사기를 불어넣는 사람일 필요가 있으며, 어떤 사람은 상상력을 제공할 필요가 있다는 것 등이다. 달리 말하자면, 우리는 구성원들이 서로를 보완해 주는 다양화된 팀을 찾고 있다. 새로운 팀을 짜거나 팀 구성원을 고용할 때 우리는 각 개인을 보고 그 사람이 어떻게 우리의 팀 목적 전반에 어울리는지 살펴볼 필요가 있다. (A) 팀이 크면 클수록 다양해질 가능성이 더욱더 많이 존재한다.

해설

「the 비교급 ~, the 비교급 …」은 「접속사(As)+주어+동사+비교급, 주어+동사+비교급」으로 바꾸어 쓸 수 있다. 따라서 첫 번째 비교급절의 주어와 동사를 활용해 접속사 as절(As the team is bigger)을 쓰고, 다음 비교급절의 주어와 동사를 활용해 주절(more possibilities for diversity exist)을 쓴다. 이때 주절의 비교급(more)은 명사를 수식하므로 명사 앞에 놓는 것이 자연스럽다. 따라서 빈칸에는 순서대로 bigger, more, possibilities, exist가 적절하다.

구문 분석

[This may have worked in the past], **but** today, {with interconnected team processes}, [we don't want all people who are the same].

▶ 등위접속사(but)가 두 개의 문장 []을 병렬연결하고, 전치사구인 { }는 부사 역할을 한다. 첫 번째 []의 「may have p.p.」는 '~였을지도 모른다'라고 해석한다.

[When putting together a new team or hiring team members], we need to look at {each individual} **and** {how he or she fits into the whole of our team objective}.

▶ []는 접속사(when)가 생략되지 않은 분사구문, { }는 등위접속사(and)로 병렬연결된 동사(look at)의 목적어들이다. 두 번째 { }는 간접의문문(how+주어+동사 ~)이다.

human resources 인적 자원 criteria 기준 interconnected 상호 연결된 strength 역량, 강점 inspire 사기를 불어넣다
imagination 상상력 diversified 다양화된 put together 만들다, 모으다 fit into ~에 어울리다 objective 목적

02

지난 10분 동안 점점 더 요란해지고 강해져, 그 비는 잠깐 내리는 봄 소나기 이상이었다. 천둥소리가 점점 더 가까워졌다. Sadie와 Lauren은 우비도 없이 밖에 있었다. 비를 피할 곳이 없었다. 그리고 지나치게 많은 키 큰 나무들, 즉 피뢰침들의 한 가운데에 서 있었다. Sadie는 먹구름이 움직이는지를 확인하러 위를 올려다보았다. 그러나 더 이상 구름 한 점이 아니었다. 마치 하늘 전체가 검게 변한 것처럼 보였다. 온순한 봄 소나기가 맹렬한 뇌우로 바뀌었다. "아마도 우리가 왔던 방향으로 돌아가야 할 것 같아," Sadie는 겁에 질려 말했다. "우리가 어떤 길로 왔는지 알고 있어?" (A) Lauren이 시선을 여기저기 던지며 물었다. Sadie의 심장이 철렁했다. Sadie는 열 발자국 전이 어디인지조차 알지 못했음을 불안해하며 깨달았다. 사방이 너무나 똑같아 보였다. 모든 나무가 그 옆 나무와 똑같아 보였다. 늘어진 큰 가지들은 모두 다른 열 개의 가지들과 똑같아 보였다.

해설

분사구문은 「접속사+주어+동사 ~」로 바꾸어 쓸 수 있다. 주어진 조건대로 접속사 as를 쓴 뒤, 분사구문의 주어(her eyes)가 주절의 주어(Lauren)와 다르므로 부사절의 주어는 her eyes로 쓴다. 그 다음 darting around는 완료형이 아니므로 부사절의 시제는 주절과 같은 과거시제이며, 주어(her eyes)와 동사(dart)의 관계가 능동이므로 darted around로 바꾸어야 한다. 따라서 답은 as her eyes darted around이다.

구문 분석

The rain was more than a quick spring shower because in the last ten minutes, [it **had** only **gotten** {louder and heavier}].
▶ [　]에는 과거보다 이전 시제를 나타내는 과거완료시제 「had p.p.」가 오고, {　}는 「비교급 and 비교급」으로 '점점 더 ~한'이라고 해석한다.

Sadie looked up, [trying to see {if the black cloud was moving}].
▶ [　]는 연속 동작을 나타내는 분사구문, {　}는 동사(see)의 목적어로 쓰인 접속사 if절(명사절)이다.

단어

shower 소나기 thunder 천둥 rain gear 우비 lightning rod 피뢰침 innocent 온순한, 순수한 raging 맹렬한 direction 방향
anxiety 불안 mimic ~처럼 보이다

03

어떤 종류의 수프를 살지를 선택하라. 여기에 당신이 애써 신경 써야 할 너무 많은 자료가 있다: 칼로리, 가격, 소금 함유량, 맛, 포장, 기타 등등. 만약 당신이 로봇이라면, 어떤 세부사항이 더 중요한지에 대해 균형을 잡을 만한 분명한 방법이 없는 채로 당신은 결정하느라 애쓰면서 하루 종일 여기에 매여 있을 것이다. 결정에 이르기 위해서는 당신은 일종의 요약 정보가 필요하다. 그리고 그것은 당신의 신체로부터 나오는 피드백이 당신에게 제공할 수 있는 것이다. 당신의 예산에 관해 생각하는 것은 당신의 손바닥에 땀이 나게 할 수도 있고, 당신이 지난번에 치킨 누들수프를 먹었던 것에 대해 생각하며 당신의 입에서 군침이 돌 수도 있고, 또는 또 다른 수프의 지나친 느끼함을 알아차리는 것이 당신의 속을 불편하게 만들지도 모른다. 당신은 하나의 수프로, 그런 다음 또 다른 수프로 당신의 경험을 시뮬레이션 해본다. 당신의 신체 경험은 당신의 두뇌가 재빨리 A수프에 하나의 가치를 부여하고, B수프에는 또 다른 가치를 부여하게 하는 것을 도우며, 당신으로 하여금 한쪽으로 또는 다른 쪽으로 균형이 기울도록 한다. 당신은 수프 캔으로부터 단지 자료를 추출하는 것이 아니라, 그 자료를 느끼는 것이다.

해설

5형식 문장을 수동태로 바꾸어 쓸 때, 사역동사(make)의 목적보어로 쓰인 동사원형(sweat)은 to부정사로 바꾸어야 한다. 우선 기존의 목적어(your palms)를 주어 자리에 쓰고, 동사구(might make (your palms) sweat)를 수동태(might be made to sweat)로 바꾼 뒤, 마지막으로 문장의 주어는 'by+동명사(by thinking about your budget)'로 바꾼다. 따라서 답의 빈칸에는 Your palms might be made to sweat가 적절하다.

구문 분석

[If you were a robot], [you'd be stuck here all day trying to make a decision, with no obvious way {to trade off which details matter more}].
▶ 첫 번째 [　]는 가정법 과거 문장의 종속절, 두 번째 [　]는 주절이다. {　}는 선행사(no obvious way)를 수식하는 to부정사구(형용사)이다.

Your bodily experience **helps** your brain **to** quickly **place** a value on soup A, and another on soup B, [allowing you to tip the balance in one direction or the other].

▶ 준사역동사 help는 목적보어로 to부정사(to place) 또는 동사원형을 취한다. []는 동시 동작을 나타내는 분사구문으로, 「allow＋목적어＋목적보어(to부정사)」의 5형식 형태이다.

단어

struggle with ~로 애쓰다 packaging 포장 trade off 균형을 잡다 budget 예산 palm 손바닥 sweat 땀이 나다
water 군침이 돌다 consume 먹다, 소비하다 note 알아차리다 excessive 지나친 creaminess 느끼함 simulate 시뮬레이션 하다
bodily 신체의 tip the balance 균형이 기울게 하다 extract 추출하다

영어 서술형 유형 10 · 세부 내용 파악하여 쓰기 pp.112~113

01 They should pre-register, pay $80, and bring their own bike.

02 ① 그들이 누구와 짝짓기를 할지 ② 그들이 정말 가정을 꾸리게 될지

03 It is better to say what the product is not rather than what it is.

01

성인을 위한 자전거 수리 교실

이 과정은 여러분 스스로 자신의 자전거를 수리하고 유지하는 방법을 배우기 시작하는 훌륭한 방법입니다.

대상: 모든 사람들이 참여 가능함
– 수업이 열리려면 최소 다섯 명의 참가자가 꼭 필요합니다!

수업 시간: 월요일 오후 6시 30분부터 오후 9시까지
– 이것은 4주간 직접 실습하는 수업입니다.

비용: 80달러 (사전 등록 필요함)

수업 일정:
첫째 주: 자전거 부품과 도구 둘째 주: 자전거 안전 점검
셋째 주: 케이블과 제동 장치 넷째 주: 구동 장치

■ 수업을 위해 자전거를 제공하지 않습니다. 여러분 자신의 자전거를 갖고 오십시오.

더 많은 정보를 원하시면 4566–8302로 연락 주십시오.

해설

성인 대상의 자전거 수리 교실을 소개하는 안내문으로, 질문은 사람들이 수업에 참여하기 위해 무엇을 해야 하는지 묻고 있다. 글에 따르면 수업에는 사전 등록(pre-register)이 필요하며, 80달러를 지불해야(pay) 하고, 자신의 자전거를 가져와야(bring) 한다고 했다. 따라서 주어진 조건에 맞게 답을 쓰면 They should pre-register, pay $80, and bring their own bike.가 적절하다.

구문 분석

This course is a great way [to begin learning {how to repair and maintain your bike yourself}].

▶ []는 선행사(a great way)를 수식하는 to부정사(형용사)이며, begin은 목적어로 to부정사나 동명사를 취할 수 있다. { }는 learning의 목적어로 쓰인 「의문사＋to부정사」이다.

We **do** need **at least** five participants [to hold classes]!

▶ 조동사 do가 동사(need) 앞에 쓰여 동사를 강조, at least는 '최소(한)'의 의미로 명사(five participants)를 수식하는 형용사 역할을 한다. []는 to부정사의 부사적 용법으로 쓰였다.

단어

repair 수리 maintain 유지(보수)하다 participant 참가자 hands-on 직접 해 보는 pre-registration 사전 등록 require 필요하다
provide 제공하다

매년 봄 북미에서 이른 아침 시간은 참새나 울새와 같은 명금(鳴禽)들의 아름다운 노랫소리로 가득 차 있다. 이런 새들은 단순히 노래만 하는 것처럼 보이지만, 많은 수가 영역을 차지하려는 치열한 경쟁 중에 있다. 많은 새들에게 있어 이런 싸움은 결국 그들이 누구와 짝짓기를 할지 그리고 그들이 가정을 정말 꾸리게 될 지를 결정할 수 있다. 새들이 겨울에 먹이를 먹던 곳에서 돌아올 때, 수컷들이 보통 먼저 도착한다. 나이가 더 많고, 더 지배적인 수컷들은 그들의 지난번 영역인 나무, 관목, 혹은 심지어 창문 선반 같은 곳을 되찾을 것이다. 어린 수컷들은 나이가 더 많은 수컷이 하는 노래를 흉내 냄으로써 자리를 차지하기 위해 그들에게 도전하려 할 것이다. 가장 크고 가장 길게 노래할 수 있는 새들이 가장 좋은 영역을 차지하는 것으로 보통 끝이 난다.

해설

수컷 새들의 노랫소리가 하는 역할에 대한 글로, 질문은 많은 새들에게 있어 노래하는 것이 결국 무엇을 결정하는지를 우리말로 쓰는 것이다. 글에 따르면 새들은 노랫소리로서 경쟁하고 이런 싸움이 결국 누구와 짝짓기를 할지 그리고 그들이 가정을 정말 꾸리게 될지를 결정한다고 했다. 따라서 답은 ① '그들이 누구와 짝짓기를 할지'와 ② '그들이 정말 가정을 꾸리게 될지'가 적절하다.

구문 분석

[While it may seem like these birds are simply singing songs], [many are **in the middle of** an intense competition for territories].

▶ 첫 번째 []는 접속사 while이 이끄는 부사절, 두 번째 []는 주절이다. 주절의 「in the middle of 명사」는 '~의 도중에'라는 의미를 나타낸다.

For many birds, this struggle could ultimately decide [whom they mate with] **and** [if they ever raise a family].

▶ 두 개의 []는 각각 동사(decide)의 목적어인 간접의문문(whom＋주어＋동사구)과 접속사 if절(명사절)이며, 등위접속사(and)로 병렬연결되었다.

단어

sparrow 참새　robin 울새　in the middle of ~의 도중에　intense 치열한　competition 경쟁　territory 영역　ultimately 결국　mate 짝짓기를 하다　raise a family 가정을 꾸리다　dominant 지배적인　reclaim 되찾다　shrub 관목　ledge 선반 모양의 공간　male 수컷　wind up with 결국 ~로 끝내다

너무도 많은 회사들이 마치 경쟁자들이 존재하지 않는 것처럼 신제품들을 광고한다. 그들은 (비교 대상이 없는) 공백의 상황에서 광고하고 나서 자신들의 메시지가 도달하지 못할 때 실망한다. 특히 이전 것과 대조되지 않는다면 새로운 제품 범주를 도입하는 것은 어렵다. 새롭고 특이한 것이 예전의 것과 연결되지 않는다면 소비자들은 일반적으로 관심을 주지 않는다. 그래서 당신에게 정말로 새로운 제품이 있다면 그것이 무엇인지보다는 무엇이 아닌지를 말하는 것이 대체로 더 좋다. 예를 들어 최초의 자동차는 '말이 없는' 마차라고 불렸으며, 이 명칭은 대중이 기존의 수송 방식과 대조하여 그 개념을 이해하도록 해주었다.

해설

신제품을 광고하기 위한 효과적인 방법에 관한 글로, 질문은 정말로 새로운 제품을 광고하기 위한 더 좋은 방법을 묻고 있다. 글에 따르면, 그것이 무엇인지보다는 무엇이 아닌지(기존의 것을 기준으로)를 말하는 것이 더 좋다고 하였다. 따라서 주어진 조건에 맞게 답을 쓰면 It is better to say what the product is not rather than what it is.가 적절하다.

구문 분석

That's [why {if you have a truly new product}, {it's often better to say (what the product is not), **rather than** (what it is)}].

▶ []는 보어로 첫 번째 { }는 조건절, 두 번째 { }는 주절이다. 주절은 「가주어(It)－진주어(to부정사구)」이며, 접속사(rather than)가 두 개의 간접의문문()을 병렬연결하고 있다.

For example, the first automobile was called a "horseless" carriage, [a name {which allowed the public to understand the concept against the existing mode of transportation}].

▶ []는 a "horseless" carriage와 동격, { }는 선행사 a name을 수식하는 관계대명사절로 「allow＋목적어＋목적보어(to부정사)」의 5형식 형태이다.

단어

advertise 광고하다　competitor 경쟁자, 경쟁사　product 상품, 제품　vacuum 공백　disappointed 실망한　get through 도달하다　category 범주　contrast 대조하다　automobile 자동차　the public (일반) 대중　concept 개념　mode 방식

01 ⓑ, smaller → bigger　ⓓ, clear → subtle

02 ⓐ, prevents → provides　ⓒ, have → lack　ⓓ, convenient → inconvenient

03 (A) safety → danger　(B) slowly → quickly

01

사람들이 커피값을 기부하는 양심 상자 가까이에, 영국 Newcastle University의 연구자들은 사람의 눈 이미지와 꽃 이미지를 번갈아 가며 ⓐ 놓아두었다. 각각의 이미지는 일주일씩 놓여 있었다. 꽃 이미지가 놓여 있던 주들보다 눈 이미지가 놓여 있던 모든 주에 사람들이 ⓑ 더 적은(→더 많은) 기부를 했다. 연구가 이루어진 10주 동안, '눈 주간'의 기부금이 '꽃 주간'의 기부금보다 거의 세 배나 많았다. 이 실험은 '진전된 ⓒ 협력 심리가 누군가가 지켜보고 있다는 ⓓ 명확한(→미묘한) 신호에 아주 민감하다'는 것과 이 연구 결과가 사회적으로 ⓔ 이익이 되는 성과를 내게끔 어떻게 효과적으로 넌지시 권할 것인가를 암시한다고 말했다.

해설

어떤 것에 협력하는 심리는 누군가의 시선에 민감하며, 이를 사회적으로 이익이 되도록 이용할 수 있다는 내용의 글이다.

ⓐ 실험을 위해서는 이미지를 기부 상자 근처에 두어야 하므로 displayed(놓아두었다)는 적절하다.

ⓑ '눈 주간'의 기부금이 더 많았다고 했으므로 smaller는 bigger(더 많은)로 바꾸어야 한다.

ⓒ 기부는 다른 사람들을 돕는 일에 협력하는 것이므로 cooperation(협력)은 적절하다.

ⓓ 눈 이미지를 두는 것은 실제 누군가가 지켜보는 것과는 다르게 시선을 암시하는 미묘한 신호이므로, clear는 subtle(미묘한)로 바꾸어야 한다.

ⓔ 기부금을 모으는 것은 사회적으로 도움이 되는 성과이므로 beneficial(이익이 되는)은 적절하다.

구문 분석

During all the weeks [in which eyes were displayed], bigger contributions were made than during the weeks [when flowers were displayed].

▶ 첫 번째 []는 선행사(all the weeks)를 수식하는 관계대명사절로 「전치사(in)+관계대명사(which)」는 관계부사(when)로 바꿔 쓸 수 있다. 두 번째 []는 선행사(the weeks)를 수식하는 관계부사절이다.

It was suggested [that 'the evolved psychology of cooperation is highly sensitive to subtle cues of being watched,'] **and** [that the findings may have implications for {how to provide effective nudges toward socially beneficial outcomes}].

▶ 「가주어(It)-진주어(that절)」로 명사절 접속사(that)가 이끄는 절인 []가 진주어이다. 두 개의 진주어 that절 []을 등위접속사(and)가 병렬연결하고 있으며, { }는 전치사 for의 목적어로 쓰인 「의문사+to부정사구」이다.

단어

contribution 기부　alternately 번갈아 가며　display 놓아두다, 전시하다　evolved 진전된, 진화된　sensitive 민감한　subtle 미묘한
cue 신호　finding 발견　implication 내포　nudge 넌지시 권하기　beneficial 이익이 되는　outcome 결과

02

전문가들은 사람들에게 "승강기 대신 계단을 이용하거나 직장까지 걷거나 자전거를 타라"라고 조언한다. 그것들은 좋은 전략으로, 계단을 오르는 것은 좋은 운동을 ⓐ 방해하고(→제공하고), 이동 수단으로써 걷거나 자전거를 타는 사람들은 대개 ⓑ 신체적 활동에 대한 필요를 충족시킨다. 하지만 많은 사람은 자신의 환경에서 그러한 선택을 가로막는 장벽에 부딪힌다. 안전한 인도 혹은 표시된 자전거 차선이 ⓒ 있거나(→부족하거나), 차량이 빠르게 지나가거나, 또는 공기가 오염된 도로에서 걷거나 자전거를 타는 것을 선택하는 사람은 거의 없을 것이다. 현대식 건물에서 ⓓ 편리하고(→불편하고) 안전하지 않은, 계단이 포함된 건물의 수직 공간에서 계단을 오르는 것을 선택하는 사람은 거의 없을 것이다. 이와는 대조적으로, 안전한 자전거 도로와 산책로, 공원, 자유롭게 이용할 수 있는 운동 시설이 있는 동네에 사는 사람들은 자주 그것들을 사용하는데, 그들의 주변 환경이 신체 활동을 ⓔ 장려한다.

해설

안전하고 편안한 환경이 갖추어져야 신체 활동을 하기 쉽다는 내용의 글이다.

ⓐ 전문가들이 계단 이용은 좋은 전략이라고 했으므로 prevents는 provides(제공하다)로 바꾸어야 한다.

ⓑ 걷거나 자전거 타기는 몸을 쓰는 활동이므로 physical(신체적인)은 적절하다.

ⓒ 걷거나 자전거 타려는 사람이 거의 없을 것이라는 내용으로 보아 안전한 인도나 자전거 차선은 없을 것이므로, have는 lack(부족하다, 없다)으로 바꾸어야 한다.

ⓓ 계단을 선택하는 사람이 거의 없을 것이라는 내용으로 보아 편리하지는 않을 것이므로, convenient는 inconvenient(불편한)로 바꾸어야 한다.

ⓔ 안전한 도로와 산책로 등의 시설은 신체 활동을 장려할 것이므로 encourage(장려하다)는 적절하다.

구문 분석

Few people would choose to walk or bike on roadways [that lack safe sidewalks or marked bicycle lanes], [where vehicles speed by], **or** [where the air is polluted].

▶ []는 모두 선행사(roadways)를 수식하며 관계대명사절인 첫 번째 [], 관계부사인 두 번째 []와 세 번째 []를 등위접속사(or)가 병렬연결하고 있다.

In contrast, people [living in neighborhoods with safe biking and walking lanes, public parks, and freely available exercise facilities] use them often—[their surroundings encourage physical activity].

▶ 첫 번째 []는 주어(people)를 수식하는 현재분사구이며, 두 번째 []는 앞의 문장을 보충 설명한다.

단어

advise 조언하다 strategy 전략 prevent 방해하다, (가로)막다 workout 운동 physical 신체적인 barrier 장벽, 장애물 sidewalk 인도 bicycle lane 자전거 도로 vehicle 차량 polluted 오염된 stairwell 계단 available 이용가능한 facility 시설 surroundings 주변 환경 encourage 장려하다

03

여러분이 큰 건물에서 사교 모임에 있고 누군가가 '지붕이 불타고 있어'라고 말하는 것을 우연히 듣게 된다면, 여러분의 반응은 무엇일까? 여러분이 더 많은 정보를 알 때까지, 여러분의 맨 처음 마음은 안전과 생존을 향할 것이다. 그러나 여러분이 이 특정한 사람이 '지붕이 불타고 있어'라고 불리는 노래에 관해 이야기하고 있다는 것을 알게 된다면, (A) 여러분의 우려와 안전(→위험)의 느낌은 줄어들 것이다. 그러므로 그 사람이 진짜 화재가 아니라 노래를 언급하고 있다는 추가적인 사실이 일단 이해되면, 맥락이 더 잘 이해되고 여러분은 판단하고 반응할 더 나은 위치에 있게 된다. (B) 너무 자주 사람들은 맥락을 규명하지 않은 채 정보에 대해 지나치게 느리고(→성급하고) 감정적으로 반응한다. 우리가 정보와 관련된 맥락을 확인하는 것이 매우 중요한데, 만약 우리가 그렇게 하지 않는다면 우리는 너무 성급하게 판단하고 반응할 수 있기 때문이다.

해설

정보와 관련된 맥락을 충분히 확인한 뒤 판단을 내리는 것이 중요하다는 내용의 글이다.

(A) 지붕이 불타고 있다는 얘기가 노래 제목임을 알게 되면 위험하지 않다고 느낄 것이므로, 맥락상 safety는 d로 시작하는 6글자 단어이며 '위험'의 의미를 갖는 danger로 바꾸어야 한다.

(B) 맥락을 이해하지 않고 반응하는 것은 정보에 대해 급하게 반응하는 것이므로, 맥락상 slowly는 q로 시작하는 7글자 단어이며 '성급히'의 의미를 갖는 quickly로 바꾸어야 한다.

구문 분석

[If you were at a social gathering in a large building and you overheard someone say {that "the roof is on fire,"}] [what **would be** your reaction]?

▶ 가정법 과거 의문문으로 첫 번째 []는 If 종속절, 두 번째 []는 의문문 형태의 주절이다. { }는 동사(say)의 목적어인 명사절 that절이다.

It is so important (for us) [to identify context related to information] because if we fail to do so, we may judge and react too quickly.

▶ 「가주어(It)–진주어(to부정사구)」로 to부정사구 []가 진주어, ()는 to부정사의 의미상 주어(for 목적격)이다.

단어

social gathering 사교 모임 overhear 우연히 듣다 reaction 반응 inclination 마음, ~하는 경향 survival 생존 diminish 줄어들다 additional 추가적인 refer to ~을 언급하다 context 문맥 position 위치 emotionally 감정적으로 establish 규명하다 identify 확인하다

Part 3 영어 서술형 쓰기 TEST(1~15회)

✔ TEST 01
pp.117~120

01 (1) fast (2) grab **02** ⓒ, drew → were drawn ⓔ, terrified → terrifying **03** Putting my foot down on the first step **04** leader, feel, important **05** Imagine the loss of self-esteem that manager must have felt. **06** will feel on top of the world, and the level of energy will increase rapidly **07** (A) breaks (B) unscheduled breaks **08** If you have planned your schedule effectively, you should already have scheduled breaks at appropriate times throughout the day **09** ⓐ on track ⓑ unscheduled ⓒ procrastinate **10** (A) higher → lower (B) disadvantage → advantage **11** The time doctors use to keep records is time they could have spent seeing patients. **12** doctors will almost always find it advantageous to hire someone else to keep and manage their records

[01 ~ 03]

어느 날 밤, 나는 2층으로 이어지는 문을 열었고, 복도 전등이 꺼진 것을 알아차렸다. 내가 켤 수 있는 전등 스위치가 계단 옆에 있다는 것을 알았기 때문에 나는 그것에 대해 아무렇지 않게 생각했다. 다음에 일어난 일은 내 간담을 서늘하게 한 어떤 것이었다. 첫 칸에 발을 내디뎠을 때, 나는 계단 아래에서 어떤 움직임을 느꼈다. 내 눈은 계단 아래의 어둠에 이끌렸다. 일단 이상한 어떤 일이 일어나고 있다는 것을 깨닫자, 내 심장은 (1) 빠르게 뛰기 시작했다. 갑자기, 나는 손 하나가 계단 사이로부터 뻗어 나와서 내 발목을 (2) 잡는 것을 보았다. 나는 한 블록을 따라 쭉 들릴 수 있는 무시무시한 비명을 질렀지만, 아무도 대답하지 않았다!

해설

01 어둠 속에서 갑자기 뻗어 나온 손에 붙잡힌 무서운 분위기를 묘사하는 글이다.
(1) 뭔가 이상한 일이 일어나고 있음을 깨달았으므로 심장은 빠르게 뛸 것이다. 따라서 f로 시작하는 단어인 fast(빠르게)가 적절하다.
(2) 계단 사이에서 나온 손이 발목을 잡거나 만지는 등의 행동을 해서 비명을 질렀을 것이다. 따라서 g로 시작하는 단어인 grab(잡다)이 적절하다.

02
ⓐ 과거 시점에서 2층으로 '이어지는[통하는]' 문이므로 동사 led는 적절하다.
ⓑ 선행사 something을 수식하는 관계대명사 that절이므로 적절하다. 참고로 선행사가 '-thing'으로 끝나면 관계대명사 that만 사용 가능하다.
ⓒ 전체 시제가 과거이고, 내 눈이 어둠으로 '이끌렸던' 것이므로 과거 수동태 were drawn으로 바꾸어야 한다.
ⓓ -thing으로 끝나는 명사는 형용사가 뒤에서 수식하므로 적절하다.
ⓔ '무섭게 하는, 무시무시한' 비명이므로 현재분사 terrifying으로 바꾸어야 한다.

03 부사절(접속사 When＋주어＋동사 ~)은 분사구문으로 바꾸어 쓸 수 있다. 우선 접속사(when)를 생략한 뒤, 접속사 부사절과 주절의 주어가 같으므로 주어(I)도 생략한다. 또한, 주절의 주어(I)와 동사(put) 사이의 관계가 능동이므로 현재분사 putting으로 바꾸어야 한다. 따라서 빈칸에는 Putting my foot down on the first step이 적절하다.

구문 분석

One night, I opened the door [that led to the second floor], {noting that the hallway light was off}.
▶ []는 선행사 door를 수식하는 관계대명사절(주격)로 형용사 역할을 하며, { }는 연속 동작을 나타내는 현재분사구문이다.

Once I realized **something strange** was happening, my heart started **beating** fast.
▶ Once는 부사절 접속사로 '일단 ~하자(하면)'의 뜻이며, -thing으로 끝나는 명사는 형용사가 뒤에서 수식한다. 동명사 beating은 동사 started 의 목적어로 쓰였다.

단어

note 알아차리다 hallway 복도 stairs 계단 chill one's blood ~의 간담을 서늘하게 하다 movement 움직임 draw (이목을) 끌다 darkness 어둠 realize 깨닫다 reach out 뻗어 나오다 ankle 발목 terrifying 무시무시한 scream 비명

[04 ~ 06]

> 지도자는 어떻게 사람들이 (스스로) 중요하다고 느끼게 하는가? 첫 번째로, 그들의 말을 듣는 것을 통해서이다. 여러분이 그들의 생각을 존중한다는 것을 알게 하고, 그들이 자신의 의견을 말하게 하라. 덤으로 여러분도 뭔가를 배울지도 모른다! 내 친구 중 한 명이 나에게 대기업의 최고 경영자에 대해 말해 준 적이 있는데, 그는 자신이 거느리고 있는 관리자 중 한 명에게, "당신이 나에게 말할 수 있는 것 중에 내가 전에 이미 생각해 본 적이 없는 것은 없어요. 내가 당신에게 묻지 않으면 당신이 생각하는 것을 나에게 절대로 말하지 마세요. 내 말 알아듣겠어요?"라고 말했다고 한다. (A) 그 관리자가 틀림없이 느꼈을 자존감의 상실을 상상해 보라. 그 일은 그를 낙담시켜서 그의 업무 수행에 부정적인 영향을 미쳤음이 틀림없다. 반면 여러분이 누군가에게 (그 자신이) 아주 중요한 사람이라는 의식을 느끼게 하면, 그 사람은 의기양양해질 것이고 활력의 수준이 빠르게 증가할 것이다.

해설

04 지도자가 다른 사람들이 스스로 중요하다고 느끼게끔 하는 방법으로 사람들이 의견을 말하도록 하고 그들을 존중함을 알려주라는 내용의 글이다. 따라서 주제문은 A leader can make people feel important by listening to them(지도자는 사람들의 말을 들어주어 그들 스스로가 중요하다고 느끼게 할 수 있다.)이 적절하며, 빈칸에는 각각 leader(지도자), feel(느끼다), important(중요한)가 적절하다.

05 ① 문맥상 빈칸에 들어갈 내용은 "관리자가 느꼈을 자존감 상실을 상상해라" 정도가 적절하며 이를 바탕으로 필요한 요소를 확인한다. ② 조건에 맞게 명령문으로 쓰려면 주어진 단어 중 동사로 시작해야 하고, must, have가 있으므로 '~였음에 틀림없다'의 의미인 「must have p.p.」가 들어간다는 것을 예측할 수 있다. ③ 내용상 동사 Imagine으로 시작하는 명령문이며 목적어는 the loss of self-esteem이다. 또한 '그 관리자가 틀림없이 느꼈을'은 관계대명사절(목적격)이므로, 주어는 that manager, 동사는 「must have p.p.」를 써서 목적어를 수식한다. ④ 따라서 내용과 구조, 조건을 고려하여 Imagine the loss of self-esteem that manager must have felt.와 같이 문장을 쓸 수 있다.

06 질문은 지도자가 어떤 사람을 스스로 중요하다고 느끼게 해줄 때 어떤 일이 일어나는지 묻고 있다. 글에 따르면, 그 사람은 의기양양해질 것이고, 활력의 수준이 빠르게 증가할 것이라고 했다. 따라서 본문의 표현을 사용하여 답을 쓰면 빈칸에는 will feel on top of the world, and the level of energy will increase rapidly가 적절하다.

구문 분석

There's nothing [you could possibly tell me {that I haven't already thought about before}].
▶ []는 선행사(nothing)를 수식하는 that이 생략된 관계대명사절(형용사)이며, { }는 tell의 직접목적어인 명사절 that절이다.

Don't ever tell me [what you think] {unless I ask you}.
▶ []는 선행사를 포함하는 관계대명사 what절(직접목적어)로 what 다음에 불완전한 문장이 오며, { }는 조건을 나타내는 부사절이다.

It **must have discouraged** him and negatively **affected** his performance.
▶ 「must have p.p.」는 '~였음에 틀림없다'라는 강한 추측의 의미를 나타내는 조동사구이며, must have는 discouraged와 affected에 대등하게 연결된다.

단어

respect 존중하다 voice 말로 나타내다 manager 관리자 loss 상실 self-esteem 자존감 discourage 낙담시키다
negatively 부정적으로 performance (업무) 수행 feel on top of the world 의기양양한, 아주 행복한 rapidly 빠르게

[07 ~ 09]

> 휴식은 에너지 수준을 회복시키고 정신적인 체력을 재충전하는 데 필요하지만, (A) 그것들을 부주의하게 취해서는 안 된다. 만약 당신이 당신의 일정을 효과적으로 계획했다면, 당신은 이미 하루 동안 적절한 시간에 예정된 휴식들을 포함시켰을 것이므로, 계속 진행 중인 근무 시간 도중에 어떤 다른 휴식들은 불필요하다. 예정된 휴식들은 자기 강화의 전략적이고 활력을 되살려주는 방법이 됨으로써 순조롭게 일이 진행되도록 하는 반면, 미리 계획되지 않은 휴식들은 당신을 목표에서 벗어나게 하는데 이는 (B) 그것들이 마치 '자유 시간'이 있다고 느끼게 만듦으로써 일을 미루게 되는 기회를 제공하기 때문이다. 계획에 없던 휴식을 취하는 것은 일을 미루게 하는 덫에 빠지게 하는 확실한 방법이다. 스스로 정신을 차리기 위해 커피 한 잔을 마시고 있을 뿐이라고 합리화할 수도 있지만, 실제로는 단순히 책상 위에 놓인 과업을 처리해야만 한다는 것을 피하려고 노력하고 있을 뿐이다. 따라서 일의 지연을 막기 위해 대신에 어떠한 계획에 없는 휴식을 취하지 않도록 전념해라.

해설

07 계획된 휴식을 가져야 하며, 계획되지 않은 휴식은 일을 방해한다는 내용의 글이다.
(A) they는 앞에 언급된 breaks(휴식)를 말한다.
(B) they는 일을 미루게 되는 기회를 제공한다고 했으므로 주절에 언급된 unscheduled breaks(계획되지 않은 휴식)를 말한다.

08 Part 1에서 연습한 방법대로 모양잡기와 뼈대잡기를 통해 우리말을 영작할 수 있다.

① 만약 당신이 당신의 일정을 효과적으로 계획했다면(조건절) / 당신은 이미 하루 동안 적절한 시간에 예정된 휴식들을 포함시켰을 것이다(주절)

② [조건절] 만약 ~면(접속사)ⓛ당신이(주어₁)ⓛ계획했다(동사₁)ⓛ당신의 일정을(목적어₁)ⓛ효과적으로(수식어) / [주절] 당신은(주어₂)ⓛ이미 포함시켰을 것이다(동사₂)ⓛ예정된 휴식들을(목적어₂)ⓛ적절한 시간에(수식어₁)ⓛ하루 동안(수식어₂)

③ [부사절] If(접속사)ⓛ당신이(명사₁)ⓛ계획했다(동사구₁)ⓛ당신의 일정을(명사구₁)ⓛ효과적으로(부사) / [주절] 당신은(명사₂)ⓛ이미 포함시켰을 것이다(동사구₂)ⓛ예정된 휴식들을(명사구₂)ⓛ적절한 시간에(전치사구₁)ⓛ하루 동안(전치사구₂)

①, ②, ③ 과정을 기반으로 제시된 단어를 참고하여 If you have planned your schedule effectively, you should already have scheduled breaks at appropriate times throughout the day로 문장을 완성할 수 있다.

09 계획된 휴식과 계획되지 않은 휴식의 차이점을 다룬 글로, 계획된 휴식은 효과적이고 순조롭게 일이 진행되게 해주지만 계획되지 않은 휴식은 일을 미루거나 하지 않게 만든다고 요약할 수 있다. 따라서 본문의 단어를 사용하면 ⓐ는 on track(순조롭게 진행되는), ⓑ는 unscheduled(계획되지 않은), ⓒ는 procrastinate(미루다)가 적절하다.

구문 분석

[While scheduled breaks keep you on track by being strategic, re-energizing methods of self-reinforcement], unscheduled breaks derail you from your goal, [as they offer you opportunities to procrastinate {by making you feel **as if** you've got "free time."}]

▶ 첫 번째 []는 while이 이끄는 부사절, 두 번째 []는 as가 이끄는 부사절이다. 전치사구인 { }에서 as if 이하는 가정법으로 '마치 ~처럼'으로 해석한다.

So [to prevent procrastination], **commit to having** no random breaks instead.

▶ []는 부사적 용법의 to부정사구(목적)이며, 「commit to 동명사」는 '~에 전념하다'의 뜻을 가진다.

단어

revive 회복시키다　recharge 재충전하다　carelessly 부주의하게　unwarranted 불필요한　strategic 전략적인
re-energize 활력을 되살려주다　self-reinforcement 자기 강화　derail 벗어나다　procrastinate 미루다　sure-fire 확실한
commit to ~에 전념하다

[10 ~ 12]

모든 것을 당신 스스로 생산하려고 노력하는 것은 당신이 고비용 공급자가 되는 많은 것들을 생산하기 위해 당신의 시간과 자원을 사용하고 있다는 것을 의미한다. 이것은 (A) 더 높은(→더 낮은) 생산과 수입으로 해석될 수 있다. 예를 들면, 비록 대부분의 의사가 자료 기록과 진료 예약을 잡는 데 능숙할지라도, 이러한 서비스를 수행하기 위해 누군가를 고용하는 것은 일반적으로 그들에게 이익이 된다. 기록을 하기 위해 의사가 사용하는 시간은 그들이 환자를 진료하면서 보낼 수 있었던 시간이다. 그들이 환자와 보내게 되는 시간은 많은 가치를 가지기 때문에 의사들에게 자료 기록을 하는 기회비용은 높을 것이다. 따라서 (2) 의사는 그들의 기록을 남기고 (그것을) 관리하기 위해 누군가 다른 사람을 고용하는 것이 이득이라는 것을 거의 항상 알 것이다. 더군다나 의사가 진료 제공을 전문으로 하고, (B) 자료 기록에 상대적인 불리함(→유리함)을 가지고 있는 사람을 고용하면, 그렇게 하지 않으면 얻을 수 있는 것보다 그 비용은 더 낮아질 것이고 공동의 결과물이 더 커질 것이다.

해설

10 스스로 모든 것을 생산하려고 하는 것은 오히려 더 낮은 생산과 수입으로 이어질 수 있다는 내용의 글이다.

(A) 스스로 모든 것을 생산하려고 나의 시간과 자원을 사용하면 오히려 생산과 수익은 낮아질 것이므로, 맥락상 higher는 l로 시작하는 5글자 단어이며 '더 낮은'이라는 의미를 갖는 lower로 바꾸어야 한다.

(B) 비용을 낮추고 공동의 결과물이 커지기 위해서는 자료 기록을 상대적으로 잘하는 사람을 고용해야 하므로, 맥락상 disadvantage는 a로 시작하는 9글자 단어이며 '유리함'이라는 의미를 갖는 advantage로 바꾸어야 한다.

11 Part 1에서 연습한 방법대로 모양잡기와 뼈대잡기를 통해 우리말을 영작할 수 있다.

① 기록을 하기 위해 의사가 사용하는 시간은(주어) / ~이다(동사) / 그들이 환자를 진료하면서 보낼 수 있었던 시간(보어)

② [주어] 시간(주어)ⓛ의사가 사용하는(수식어₁)ⓛ기록을 하기 위해(수식어₂) / ~이다(동사) / [보어] 시간(보어)ⓛ그들이 환자를 진료하면서 보낼 수 있었던(수식어)

③ [명사구] 시간(명사구)ⓛ의사가 사용하는(관계대명사절)ⓛ기록을 하기 위해(to부정사구) / ~이다(동사) / [명사구] 시간(명사)ⓛ그들이 환자를 진료하면서 보낼 수 있었던(관계대명사절)

①, ②, ③ 과정을 기반으로 제시된 단어를 참고하여 The time doctors use to keep records is time they could have spent seeing patients.로 문장을 완성할 수 있다.

12 Part 1에서 연습한 방법대로 모양잡기와 뼈대잡기를 통해 우리말을 영작할 수 있다.

① 의사는(주어) / 이득이라는 것을 거의 항상 알 것이다(동사) / 누군가 다른 사람을 고용하는 것이(목적어) / 그들의 기록을 남기고 (그것을) 관리하기 위해(수식어)

② 의사는(주어) / [동사] 거의 항상 알 것이다(동사)+가목적어(it)+이득인(목적보어) / 누군가 다른 사람을 고용하는 것이(목적어) / 그들의 기록을 남기고 (그것을) 관리하기 위해(수식어)

③ 의사는(명사) / [동사] 거의 항상 알 것이다(동사구)+가목적어(it)+이득인(형용사) / 누군가 다른 사람을 고용하는 것이(to부정사구) / 그들의 기록을 남기고 (그것을) 관리하기 위해(to부정사구)

①, ②, ③ 과정을 기반으로 제시된 단어와 조건(어법상 틀린 부분 바르게 고치기)을 참고하여 doctors will almost always find it advantageous to hire someone else to keep and manage their records로 문장을 완성할 수 있다.

*어형 변화: hire → to hire

구문 분석

For example, **even though** most doctors might be good at record keeping and arranging appointments, [it is generally in their interest {to hire someone (to perform these services)}].

▶ even though는 '비록 ~일지라도'의 뜻을 가지며 양보의 부사절을 이끄는 접속사이다. 주절 []에서 it은 가주어, to부정사구 { }가 진주어이며, ()는 부사적 용법의 to부정사구이다.

Moreover, [when the doctor specializes in the provision of physician services and hires **someone** {who has a comparative advantage in record keeping}], [costs will be lower and joint output larger than would otherwise be achievable].

▶ 첫 번째 []는 부사절, 두 번째 []는 주절이다. { }는 관계대명사절(주격)로 선행사(someone)를 수식한다.

단어

produce 생산하다 resource 자원 provider 공급자 translate into ~을 의미하다, ~로 번역하다 income 수입
arrange (약속을) 잡다 appointment 예약 interest 이익 record keeping 자료 기록 patient 환자 opportunity 기회
advantageous 유리한 specialize in ~을 전문으로 하다 provision 제공 comparative 상대적인, 비교적인 joint 공동의
output 결과(물)

✓ TEST 02
pp.121~124

01 Fantasy, Differently **02** (A) achieve (B) outcome (C) passed **03** those who had engaged in fantasizing about the desired future did worse in all three conditions **04** (A) prey (B) outward (C) forward **05** ⓐ, offer → offers ⓒ, that → which ⓔ, gauge → to gauge **06** allows the hunted to detect danger that may be approaching from any angle **07** ⓐ, narrow → wide ⓓ, inflexible → flexible **08** 보수성에 대한 필요와 결합된 실험의 필요 **09** (1) cautious (2) environment(s) **10** had he only become a dog-lover when Jofi was given to him by his daughter Anna **11** ⓒ, the patient found it easier to relax **12** Some of them even preferred to talk to Jofi rather than the doctor

[01 ~ 03]

무엇이 정말 사람들로 하여금 자신의 목표를 (A) 성취하도록 동기를 부여하기 위해 효과가 있는가? 한 연구에서, 연구자들은 사람들이 직장을 얻거나, 시험을 치거나, 수술을 받는 것과 같은 인생의 과제에 어떻게 대응하는가를 살펴보았다. 이러한 각각의 상황에 대해, 연구자들은 또한 실험 참가자들이 긍정적인 결과에 대해 얼마나 많이 공상했는지, 그리고 그들이 실제로 긍정적인 (B) 결과를 얼마나 많이 기대했는지를 측정했다. 공상과 기대의 차이는 진정 무엇인가? 공상은 이상화된 미래를 상상하는 것을 포함하는 반면, 기대는 실제로 사람의 과거 경험에 근거한다. 그래서 연구자들은 무엇을 알아냈는가? 그 결과는 바라던 미래에 대해 공상했던 사람들은 세 가지 상황 모두에서 잘 하지 못했다는 것을 보여 주었다. 성공에 대한 긍정적인 기대를 더 많이 했던 사람들은 다음 주, 달, 해에도 좋은 성과를 거두었다. 이 사람들은 직업을 구했고, 시험에 (C) 합격했고, 수술에서 성공적으로 회복한 가능성이 더 높았다.

해설

01 공상과 기대가 어떤 목표나 결과를 성취하는 데 미치는 영향에 대한 글이다. 따라서 제목은 How Fantasy and Expectation Affect Outcomes Differently(공상과 기대가 결과에 어떻게 다르게 영향을 미치는가)가 되며, 빈칸에는 본문에 쓰인 Fantasy(공상)와 difference를 활용한 Differently(다르게)가 적절하다.

02

(A) 직장을 얻거나 시험을 치는 것을 예로 들었으므로 어떤 목표를 이루는 것을 말하는 것이다. 따라서 achieve(성취하다)가 적절하다.

(B) 결과에 대해 공상하는 사람들을 언급했으므로, 마찬가지로 비교 대상으로 삼은 사람들은 결과에 대해 기대했을 것이다. 따라서 outcome(결과) 이 적절하다.

(C) 좋은 성과를 거두었다면 시험에서도 좋은 결과를 얻었을 것이므로 passed(합격했다)가 적절하다.

03 Part 1에서 연습한 방법대로 모양잡기와 뼈대잡기를 통해 우리말을 영작할 수 있다.

① 바라던 미래에 대해 공상했던 사람들이(주어) / 잘 하지 못했다(동사) / 세 가지 상황 모두에서(수식어)

② [주어] 사람들이(주어)➕바라던 미래에 대해 공상했던(수식어) / 잘 하지 못했다(동사) / 세 가지 상황 모두에서(수식어)

③ [주어] 사람들이(명사)➕바라던 미래에 대해 공상했던(관계대명사절) / 잘 하지 못했다(동사구) / 세 가지 상황 모두에서(전치사구)

①, ②, ③ 과정을 기반으로 제시된 단어와 조건(1개 단어 추가, 필요시 어형 변화)을 참고하여 those who had engaged in fantasizing about the desired future did worse in all three conditions로 문장을 완성할 수 있다. 참고로 engage in은 '~을 하다'라는 의미로 뒤에는 전치사(in) 의 목적어인 동명사가 왔다.

*단어 추가: who, 어형 변화: fantasize → fantasizing

구문 분석

For each of these conditions, the researchers also measured [how much these participants fantasized about positive outcomes] and [how much they actually expected a positive outcome].

▶ [　]는 둘 다 동사(measured)의 목적어 역할을 하는 간접의문문(how much+주어+동사 ~)이다.

The results revealed [that **those** {who had engaged in fantasizing about the desired future} did worse in all three conditions].

▶ [　]는 that절로 동사(revealed)의 목적어 역할을 한다. {　}는 관계대명사절(주격)이고, 지시대명사이자 '사람들'의 의미를 갖는 선행사(those) 를 수식한다.

단어

motivate 동기를 부여하다　respond 대응하다　challenge 과제　undergo 받다, 겪다　surgery 수술　condition 상황
participant 참가자　fantasize 공상하다　positive 긍정적인　expect 기대하다　involve 포함하다　idealized 이상화된
be based on ~에 근거하다　engage in ~을 하다, ~에 참여하다　individual 사람, 개인　recover 회복하다

[04 ~ 06]

흥미롭게도 자연에서 더 강한 종은 더 좁은 시야를 가지고 있다. 포식자와 피식자의 대비는 이에 대한 분명한 예를 제공한다. 포식자 종과 (A) 피식자 종을 구별하는 주요 특징은 발톱이나 생물학적 무기와 관련된 어떤 다른 특징의 존재가 아니다. 중요한 특징은 '눈의 위치'이다. 포식자는 앞쪽을 향하 고 있는 눈을 가지도록 진화하였고, 이것은 사냥감을 쫓을 때 정확한 거리 감각을 제공하는 양안시(兩眼視)를 허용한다. 반면에 피식자는 대체로 주변 시야를 최대화하는 (B) 바깥쪽을 향하는 눈을 가지고 있으며, 이것은 (1) 어떤 각도에서도 접근하고 있을지 모르는 위험을 사냥당하는 대상이 감지할 수 있게 한다. 먹이 사슬의 꼭대기에 있는 우리의 위치와 일치하여, 인간은 (C) 앞쪽을 향하는 눈을 가지고 있다. 우리는 거리를 측정하고 목표물들을 추격할 수 있는 능력을 갖추고 있지만, 또한 우리 주변의 중요한 행동을 놓칠 수도 있다.

해설

04 자연에서 포식자는 피식자와 다른 눈의 위치(포식자는 좁은 시야, 피식자는 넓은 시야)를 가지고 있음을 비교하고 있는 글이다.

(A) 포식자와 피식자의 대비를 언급했으므로 prey(피식자)가 적절하다.

(B) 주변 시야를 최대화하는 눈이라고 했으므로 피식자의 눈은 넓게 볼 수 있도록 위치할 것이다. 따라서 outward(바깥쪽을 향하는)가 적절하다.

(C) 인간은 먹이 사슬의 꼭대기에 있다고 했으므로 포식자에 속하는 시야를 가지고 있을 것이다. 따라서 forward(앞쪽을 향하는)가 적절하다.

05

ⓐ 문장(The distinction ~ this)의 주어는 앞에 나오는 the distinction이므로 단수동사 offers로 바꾸어야 한다.

ⓑ '생물학적 무기와 관련'된 것이고 feature와 relate가 수동관계이므로 과거분사 related는 적절하다.

ⓒ 앞 문장 전체(Prey, ~ vision)를 보충 설명해주고 ,(콤마) 뒤에 쓰였으므로 관계대명사절(계속적 용법)이 와야 한다. that은 계속적 용법으로 쓸 수 없으므로 관계대명사 which로 바꾸어야 한다.

ⓓ be consistent with는 '~와 일치하다'라는 숙어로, being이 생략되어 형용사만 남은 분사구문이므로 적절하다.

ⓔ 명사(the ability)를 수식해야 하므로 to부정사(형용사)가 와야 한다. 따라서 gauge를 to gauge로 바꾸어야 한다.

06 ① 문맥상 빈칸에 들어갈 내용은 "어떤 각도에서든 접근해오는 위험을 피식자가 감지할 수 있게 한다" 정도가 적절하며 이를 바탕으로 필요한 요소를 확인한다. ② 주어진 단어에 allows가 있고 피식자를 나타내는 the hunted, 동사 detect가 있으므로 '~가 …할 수 있게 하다'라는 의미의 「allows+목적어+목적보어(to부정사)」 5형식 구문이 들어간다는 것을 예측할 수 있다. ③ 내용상 목적어는 the hunted가 되고 이때 목적보어로 오는 detect는 to를 추가하여 to부정사 형태로 써야 한다. ④ 나머지 단어인 that, may, be, approaching, from, any angle은 to부정사의 목적 어(danger)를 수식하는 that절이 된다. ⑤ 따라서 내용과 구조, 조건을 고려하여 allows the hunted to detect danger that may be approaching from any angle과 같이 쓸 수 있다.

구문 분석

Predators evolved [with eyes facing forward]—[which allows for binocular vision {that offers accurate depth perception (**when pursuing** prey)}].

▶ 첫 번째 []는 독립분사구문(with+목적어+현재분사)으로 '~를 …한 채로'의 의미이며, 두 번째 []는 앞의 주절(Predators ~ forward)을 보충 설명해 주는 관계대명사절(계속적 용법)이다. { }는 선행사(binocular vision)를 수식하는 관계대명사절(주격)이며, ()는 분사구문으로 해석의 명확성을 위해 접속사(when)를 남겨두었다.

Prey, on the other hand, often have eyes facing outward, [maximizing peripheral vision], [which allows the hunted to detect danger {that may be approaching from any angle}].

▶ 첫 번째 []는 연속 동작을 나타내는 분사구문, 두 번째 []는 앞 문장을 보충 설명해 주는 관계대명사절(계속적 용법)이다. { }는 선행사(danger)를 설명하는 관계대명사절(주격)이다.

[Consistent with our place at the top of the food chain], humans have eyes [that face forward].

▶ be consistent with는 '~와 일치하다'라는 뜻의 숙어로, 첫 번째 []는 be동사(being)가 생략되어 형용사구만 남은 분사구문, 두 번째 []는 선행사(eyes)를 수식하는 관계대명사절(주격)이다.

단어

> species 종 field of vision 시야, 가시 범위 distinction 대비, 대조 predator 포식자 prey 피식자, 사냥감 clarifying 분명한 distinguish 구별하다 presence 존재 biological 생물학적인 weaponry 무기 position 위치 evolve 진화하다 forward 앞쪽으로 binocular 양안(兩眼)의 depth perception 거리 감각 pursue 쫓다 outward 바깥쪽으로 maximize 최대화하다 consistent 일치하는 food chain 먹이 사슬 gauge 측정하다 periphery 주변

[07 ~ 09]

> 인간은 주변 환경에서 발견된 ⓐ 제한된(→다양한) 식물과 동물을 먹고 소화할 수 있는 잡식성이다. 이것의 주된 이점은 그들이 거의 모든 지구의 환경에 ⓑ 적응할 수 있다는 것이다. 불리한 점은 단 한 가지의 음식만으로는 ⓒ 생존에 필요한 영양분을 제공하지 못한다는 것이다. 인간은 신체적 성장과 유지에 충분한 다양한 것들을 먹을 수 있을 만큼 충분히 ⓓ 융통성이 없어야(→융통성이 있어야) 하지만, 생리학적으로 해롭고 어쩌면 ⓔ 치명적인 음식을 무작위로 섭취하지 않을 만큼 충분히 조심스러워야 한다. 이 딜레마, 즉 보수성에 대한 필요와 결합된 실험의 필요는 잡식 동물의 역설이라고 알려져 있다. 그것은 음식과 관련된 두 가지의 모순된 심리적 충동을 낳는다. 첫 번째는 새로운 음식에 대한 끌림이고, 두 번째는 익숙한 음식에 대한 선호이다.

해설

07 인간은 잡식성이기 때문에 생존을 위해 다양한 음식을 먹어야 하는 위험을 감수하는 동시에, 위험한 음식을 가려낼 만큼 조심스러워야 한다는 내용의 글이다.

ⓐ 인간은 잡식성이라 다양한 음식들을 먹고 소화할 수 있으므로, 맥락상 narrow는 wide(다양한)로 바꾸어야 한다.
ⓑ 다양한 음식을 먹을 수 있다는 것은 지구의 거의 모든 환경에서 살 수 있다는 것이므로 adapt(적응하다)는 적절하다.
ⓒ 잡식성인 것의 단점은 살아남기 위해 영양분을 섭취하려면 여러 음식을 먹어야 한다는 것이므로 survival(생존)은 적절하다.
ⓓ 다양한 것들을 먹으려면 융통성이 있어야 하므로, 맥락상 inflexible은 flexible(융통성 있는)로 바꾸어야 한다.
ⓔ 생리학적으로 해로운 음식이라면 인간에게 치명적일 수 있으므로 fatal(치명적인)은 적절하다.

08 This dilemma는 the need to experiment combined with the need for conservatism을 말하므로, 이를 우리말로 쓰면 '보수성에 대한 필요와 결합된 실험의 필요'가 된다.

09 인간은 그들의 환경에 적응하기 위해 다양한 음식에 개방적이어야 하지만 동시에 조심스러워야 한다고 요약할 수 있다. 따라서 본문의 단어를 사용해서 (1)은 cautious(조심스러운), (2)는 environment(s)(환경)로 적을 수 있다.

구문 분석

Humans are omnivorous, [meaning that they can consume and digest a wide selection of plants and animals {found in their surroundings}].

▶ []는 앞의 주절(Humans ~ omnivorous)을 설명하는 분사구문, { }는 선행사(a wide ~ animals)를 수식하는 과거분사구이다.

Humans must be flexible [**enough to** eat a variety of items sufficient for physical growth and maintenance], yet cautious [**enough not to** randomly ingest foods {that are physiologically harmful and, possibly, fatal}].

▶ 두 개의 []는 모두 「enough (not) to부정사」 형태로 '…할 만큼 충분히 ~하다(하지 않다)'라는 의미이다. { }는 선행사(foods)를 수식하는 관계대명사절(주격)이다.

omnivorous 잡식성의 consume 먹다, 소비하다 digest 소화하다 primary 주된 earthly 지구의 nutrition 영양분
flexible 융통성 있는 sufficient 충분한 maintenance 유지 cautious 조심스러운 ingest 섭취하다 physiologically 생리학적으로
fatal 치명적인 combine 결합시키다 conservatism 보수성 paradox 역설 contradictory 모순된 impulse 충동
preference 선호

[10 ~ 12]

1930년대에 '정신분석학의 아버지'인 Sigmund Freud의 업적이 널리 알려지고 인정받기 시작했다. Freud가 자신의 반려견 Jofi가 그의 환자들에게 매우 도움이 되었다는 것을 거의 우연하게 발견했다는 사실은 당시에 덜 알려졌다. Freud는 그의 딸 Anna가 그에게 Jofi를 주었던 말년이 되어서야 개를 사랑하는 사람이 되었다. 그 개는 그 의사(Freud)의 치료 시간에 앉아 있었는데, Freud는 자신의 환자들이 그 개가 거기에 있으면 환자 자신들의 문제에 대해 말하는 데 더 편안하게 느낀다는 것을 발견했다. 그들(환자들) 중 몇몇은 그 의사(Freud)보다 Jofi에게 말하는 것을 심지어 더 좋아했다! Freud는 그 개가 환자 옆에 앉아 있을 때에는 환자가 더 쉽게 편안해하였으나, Jofi가 방의 다른 쪽에 앉아 있을 때에는 환자가 더 긴장하고 괴로워하는 것 같아 보인다는 것을 알아차렸다. 그는 Jofi도 이것을 감지하는 것 같아 보인다는 것을 깨닫고 놀랐다. 그 개의 존재는 특히 아이 환자와 십대 환자를 안정시키는 효과가 있었다.

해설

10 Freud와 그의 반려견 Jofi의 사례를 통해 동물이 환자들에게 미치는 안정적 효과를 설명하는 글이다. 조건에 맞게 부사 역할의 전치사구 In later life가 문두에 온 도치구문을 써야 하므로 동사와 주어의 자리를 바꾸어 쓴다. 따라서 빈칸에는 과거완료시제의 조동사 had가 주어 앞으로 온 had he only become a dog-lover when Jofi was given to him by his daughter Anna가 적절하다.

11
ⓐ 동사 begin은 목적어로 to부정사를 취하며 '알려지고 인정받는'의 의미에 맞게 수동태로 쓰였으므로 to be widely known and appreciated 는 적절하다.
ⓑ 전체 시제가 과거이고, 비교급 강조는 much, still, far 등을 쓰므로 his patients felt much more comfortable은 적절하다.
ⓒ '~가 …하는 것을 알아차리다'는 「find+가목적어(it)+목적보어(형용사)+진목적어(to부정사)」로 쓴다. 따라서 가목적어(it)를 포함한 형태의 과거시제 표현인 the patient found it easier to relax로 바꾸어야 한다.
ⓓ 전체 시제가 과거이고, seem은 보어로 형용사가 오므로 the patient seemed more tense and distressed는 적절하다.
ⓔ 아이 환자와 십대 환자를 '안정시키는' 효과가 있다고 했고, calm과 influence의 관계가 능동이므로 an especially calming influence on child and teenage patients는 적절하다.

12 Part 1에서 연습한 방법대로 모양잡기와 뼈대잡기를 통해 우리말을 영작할 수 있다.
① 그들 중 몇몇은(주어) / 심지어 더 좋아했다(동사) / Jofi에게 말하는 것을(목적어) / 그 의사보다(수식어)
② 그들 중 몇몇은(명사구) / 심지어 더 좋아했다(동사구) / Jofi에게 말하는 것을(to부정사구) / 그 의사보다(전치사구)
①, ② 과정을 기반으로 제시된 단어를 참고하여 Some of them even preferred to talk to Jofi rather than the doctor로 문장을 완성할 수 있다.

구문 분석

Less well known at the time was **the fact** [that Freud had found out, (almost by accident), {how helpful his pet dog Jofi was to his patients}].
▶ 문장의 주격보어 역할을 하는 less well known at the time이 문두로 오면서 주어(the fact)와 동사(was)의 위치가 바뀐 도치구문이다. []는 the fact를 설명하는 동격의 명사절, { }는 found out의 목적어인 간접의문문이며, ()는 삽입구이다.

Some of them **even** preferred to talk to Jofi, **rather than** the doctor!
▶ even은 동사(prefer)를 수식하는 강조부사, rather than은 '~보다는', '~대신에'라는 의미로 접속사 혹은 전치사 둘 다로 사용 가능하나 앞뒤에 명사인 Jofi와 the doctor가 대등하게 연결되고 있으므로 전치사로 볼 수 있다.

Freud noted [that {if the dog sat near the patient, the patient found **it** easier **to relax**}, but {if Jofi sat on the other side of the room, the patient seemed more tense and distressed}].
▶ []는 noted의 목적어인 명사절 that절이며, 그 안의 등위접속사(but)가 두 개의 「조건절+주절」 문장인 { }을 병렬연결하고 있다. 첫 번째 { }의 주절에서 가목적어(it)를 쓰고 진목적어(to relax)가 문장의 뒷부분에 왔다.

단어

psychoanalysis 정신분석학 appreciated 인정받는 by accident 우연히 patient 환자 therapy 치료 discover 발견하다
note 알아차리다 tense 긴장한 distressed 괴로운 sense 감지하다 calming 안정시키는

01 (A) developing countries (B) polluter **02** Most garment workers are paid barely enough to survive.
03 ① Garments are manufactured using toxic chemicals and then transported around the globe. ② Millions of tons of discarded clothing piles up in landfills each year. **04** ⓔ, that → what 이유: 동명사의 목적어가 필요하고 선행사가 없으므로 선행사를 포함하는 관계대명사 what이 적절 **05** (A) gifted (B) accurate **06** if you tried to copy the original rather than your imaginary drawing, you might find your drawing now was a little better. **07** more choices may lower the likelihood of them purchasing a product **08** 해석: 60퍼센트의 고객이 많은 모음에 이끌린 반면, 단지 40퍼센트의 고객이 적은 모음에 들렀다. 답: The large assortment drew sixty percent of customers, while only 40 percent stopped by the small one. **09** a greater number of people bought jam when the assortment size was 6 than when it was 24
10 (A) bottom → top (B) farther → closer **11** Sound waves are capable of traveling through many solid materials as well as through air. **12** ⓐ transfer ⓑ density ⓒ determines

[01 ~ 03]

패스트 패션은 매우 낮은 가격에 가능한 빨리 디자인되고, 만들어지고, 소비자에게 팔리는 유행 의류를 의미한다. 패스트 패션 상품은 계산대에서 당신에게 많은 비용을 들게 하지 않을지는 모르지만, 그러나 그것들은 심각한 대가를 수반한다: 일부는 아직 어린 아이들인, 수천만의 (A) 개발도상국 사람들이 흔히 그것들을 만들기 위해 노동착취공장이라고 이름 붙여진 종류의 공장에서 오랜 시간 동안 위험한 환경에서 일한다. (1) 대부분의 의류 작업자들은 간신히 생존할 정도만큼의 임금을 받는다. 패스트 패션은 또한 환경을 훼손한다. 의류는 유독한 화학물질을 이용해 제작되고 전 세계로 운반되는데, 이것은 석유산업 다음으로 의류산업을 세계에서 두 번째로 큰 (B) 오염원으로 만든다. 그리고 버려진 의류 수백만 톤이 매년 매립지에 쌓인다.

해설

01 패스트 패션이 세계에 일으키는 심각한 문제들에 관해 이야기하는 글이다.
(A) 패스트 패션은 주로 인건비가 저렴한 나라들에서 생산되며, 어린 아이들이 위험한 공장에서 일한다고 했으므로 생활 수준이 낮은 나라일 것이다. 따라서 각각 d와 c로 시작하는 developing countries(개발도상국)이 적절하다.
(B) 유독한 화학물질을 이용해 제작되고 전 세계로 운반된다고 했으므로, 의류산업은 세계의 환경을 오염시키는 원인일 것이다. 따라서 p로 시작하는 polluter(오염원)가 적절하다.

02 ① 문맥상 빈칸에 들어갈 내용은 "대부분의 의류 작업자들이 겨우 살 정도의 적은 임금을 받는다." 정도가 적절하며 이를 바탕으로 필요한 요소를 확인한다. ② 주어진 단어에 명사는 most, garment, workers가 있으므로 이 세 단어가 주어가 되고, 「enough to부정사」가 포함될 것을 예측할 수 있다. ③ 내용상 pay가 문장의 동사로 적절하나, 주어(Most garment workers)가 '임금을 받는' 수동 관계이므로 의미에 맞게 수동태(paid)로 바꾸어 are paid로 써야 하고, 남은 단어 중 enough to와 survive는 문장을 수식하는 「enough to부정사」가 된다. ④ 따라서 내용과 구조를 고려하여 Most garment workers are paid barely enough to survive.와 같이 문장을 쓸 수 있다.

03 질문은 패스트 패션이 어떻게 환경을 훼손하는지 묻고 있다. 글에 따르면 의류는 유독한 화학물질을 이용해 제작되고 전 세계로 운반되며, 버려진 의류 수백만 톤은 매년 매립지에 쌓인다고 했다. 따라서 본문의 표현을 사용하여 답을 쓰면 ① Garments are manufactured using toxic chemicals and then transported around the globe.와 ② Millions of tons of discarded clothing piles up in landfills each year.가 적절하다.

구문 분석

Fast fashion refers to trendy clothes [designed, created, and sold to consumers {as quickly as possible at extremely low prices}].
▶ []는 선행사(trendy clothes)를 수식하는 분사구, { }는 「as ~ as possible」로 '가능한 ~하게'라는 의미이다.

Garments are manufactured [using toxic chemicals] and then transported around the globe, [making the fashion industry {the world's second-largest polluter}, after the oil industry].
▶ 첫 번째 []는 동시 동작을 나타내는 분사구문, 두 번째 []는 앞의 주절(Garments ~ globe)을 설명하는 분사구문이다. 두 번째 분사구문은 「make+목적어+목적보어(명사구)」의 5형식 구조로 목적보어인 { }는 최상급(the second-largest ~) 표현이다.

단어

trendy 유행하는 consumer 소비자 developing country 개발도상국 label ~라고 이름 붙이다 sweatshop 노동착취공장 garment 의류 barely 간신히, 겨우 manufacture 제작하다 toxic 유독한 chemical 화학물질 transport 운반하다 polluter 오염원 discarded 버려진, 폐기된 pile up 쌓이다 landfill 매립지

[04 ~ 06]

좋아하는 회화, 소묘, 만화의 등장인물이나 그 정도로 복잡한 어떤 것 중 하나를 마음속으로 그려 보라. 이제 그 그림을 염두에 두고 마음이 본 것을 그리려고 애써 보라. 특별하게 (A) 재능이 있는 게 아니라면 당신이 그린 그림은 당신이 마음의 눈으로 보고 있는 것과 완전히 다르게 보일 것이다. 하지만 만약 당신이 마음속에 존재하는 그림보다는 원본을 베끼려고 노력한다면, 당신은 당신의 그림이 이제 조금 더 나아졌다는 것을 알게 될지도 모른다. 게다가 그 그림을 여러 번 베낀다면 매번 당신의 그림이 조금 더 나아지고 조금 더 (B) 정확해질 거라는 것을 알게 될 것이다. 연습하면 완전해진다. 이것은 당신이 마음이 인식한 것과 신체 부위의 움직임을 조화시키는 능력을 발달시키고 있기 때문이다.

해설

04 원본을 베끼는 연습을 통해 마음이 인식한 것과 신체 부위의 움직임을 조화시키는 능력을 발달시킬 수 있다는 내용의 글이다.
ⓐ 형용사가 something을 수식할 때 뒤에서 수식하고, 부사(equally)는 형용사(complex)를 수식하므로 something equally complex는 적절하다.
ⓑ 선행사가 없고 '~하는 것'의 의미로 쓰였으므로 선행사를 포함하는 관계대명사 what은 적절하다.
ⓒ 형용사(different)를 수식해야 하므로 부사 completely는 적절하다.
ⓓ 주절의 동사(would find)로 미루어 보아 가정법 과거 문장이므로 종속절 if절의 동사로는 동사 과거형이 와야 한다. 따라서 copied는 적절하다.
ⓔ 동명사(coordinating)의 목적어가 필요하고 선행사가 없으므로 선행사를 포함하는 관계대명사가 필요하다. 따라서 that은 what으로 바꾸어야 한다.

05

(A) 마음의 눈으로 보는 것과는 다른 그림을 그린다면 특별히 뛰어난 사람은 아닐 것이며, 주어진 정의에 따르면 '타고난 능력을 많이 갖추거나 지능을 가진'이라는 뜻을 가지는 g로 시작하는 단어이므로 답은 gifted(재능이 있는)이다.
(B) 그림이 점점 더 나아진다면 그 그림은 더 정확해질 것이며, 주어진 정의에 따르면 '모든 세부사항에 있어 정확하고 사실인'이라는 뜻을 가지는 a로 시작하는 단어이므로 답은 accurate(정확한)이다.

06 Part 1에서 연습한 방법대로 모양잡기와 뼈대잡기를 통해 우리말을 영작할 수 있다.
① 만약 당신이 마음속에 존재하는 그림보다는 원본을 베끼려고 노력한다면(if 가정절) / 당신은 당신의 그림이 이제 조금 더 나아졌다는 것을 알게 될지도 모른다(주절)
② [if 가정절] 만약 ~면(접속사)➕당신이(주어₁)➕노력한다(동사₁)➕원본을 베끼려고(목적어₁)➕마음속에 존재하는 그림보다는(수식어) / [주절] 당신은(주어₂)➕알게 될지도 모른다(동사₂)➕당신의 그림이 이제 조금 더 나아졌다는 것을(목적어₂)
③ [가정절] If(접속사)➕당신이(명사₁)➕노력한다(동사₁)➕원본을 베끼려고(to부정사구)➕마음속에 존재하는 그림보다는(전치사구) / [주절] 당신은(명사₂)➕알게 될지도 모른다(동사₂)➕당신의 그림이 이제 조금 더 나아졌다는 것을(명사절)
①, ②, ③ 과정을 기반으로 제시된 단어와 조건(필요시 어형 변화)을 참고하여 if you tried to copy the original rather than your imaginary drawing, you might find your drawing now was a little better.로 문장을 완성할 수 있다.
*어형 변화: try to → tried to

구문 분석

[Unless you are unusually gifted], your drawing will look completely different from [what you are seeing with your mind's eye].
▶ 첫 번째 []는 unless가 이끄는 조건절로 '~가 아니라면'의 의미, 두 번째 []는 전치사 from의 목적어로 쓰인 관계대명사 what절이다.

Furthermore, [if you copied the picture many times], [you would find that each time your drawing would get a little better, a little more accurate].
▶ 가정법 과거(현재 사실의 반대) 문장이며, 첫 번째 []는 종속절로 「if 주어+동사(과거) ~」, 두 번째 []는 주절로 「주어+조동사 과거형+동사원형」이 사용되었다.

단어

complex 복잡한 gifted 재능 있는 copy 베끼다 original 원본 accurate 정확한 develop 발달시키다 skill 능력, 기술 coordinate ~ with … ~와 …을 조화시키다 perceive 인식하다

[07 ~ 09]

1995년 Columbia 대학의 경영학과 교수인 Sheena Iyengar에 의해 실시된 실험이 있었다. California의 고급 식료품 상점에서 Iyengar 교수와 그녀의 연구 조교들은 잼 샘플 부스를 설치했다. 몇 시간마다 그들은 24병의 잼 모음에서 6병의 잼 모음만을 제공하는 것으로 바꾸었다. 평균적으로, 고객들은 모음의 크기와 상관없이 두 가지 잼을 시식했고, 각자 잼 한 병당 1달러 할인 쿠폰을 받았다. 여기에 흥미로운 부분이 있다. (A) 60퍼센트의 고객이 많은 모음에 이끌린 반면, 단지 40퍼센트의 고객이 적은 모음에 들렀다. 하지만 적은 모음을 시식했던 사람들 중 30퍼센트가 잼을 사기로 결정한 반면, 24개의 잼 모음을 마주했던 사람들 중 단지 3퍼센트가 병을 구입했다. 실질적으로 모음의 크기가 24개일 때보다 6개일 때 더 많은 수의 사람들이 잼을 구매했다.

해설

07 소비자에게 있어 선택권의 수가 구매에 미치는 영향을 조사한 잼 샘플 부스 실험에 관한 글이다. ① 글의 요지는 소비자에게 더 많은 선택권을 주는 것은 그들이 상품을 구매할 가능성을 낮출지도 모른다는 것이다. ② 주어가 '더 많은 선택권을 주는 것'이므로 주어진 단어 중 more choices 는 주어의 일부로 맨 앞에 쓰며, 동사는 lower나 purchase가 될 것을 예측할 수 있다. ③ 내용상 동사구는 may lower, 목적어는 the likelihood 가 된다고 보면, them은 남은 단어인 purchase, a product의 의미상 주어가 되며, 전치사 of가 이끄는 전치사구가 목적어 the likelihood를 수식 한다. 이때 purchase는 전치사 of의 목적어가 되도록 동명사로 변형한다. ④ 따라서 내용과 구조, 조건을 고려하면 빈칸에는 more choices may lower the likelihood of them purchasing a product와 같이 쓸 수 있다.

08 문장의 the small one에서 one을 지칭하는 명사는 앞에 언급된 assortment이므로, 이를 반영하여 해석하면 (1) '60퍼센트의 고객이 많은 모음에 이끌린 반면, 단지 40퍼센트의 고객이 적은 모음에 들렀다.'가 된다. 또한, 조건에 맞게 능동태로 바꾸어야 하므로 주절의 목적어(the large assortment)가 주어로, 주어(sixty percent of customers)는 목적어가 되며, 수동태 동사구(were drawn to)는 시제에 맞게 능동태 동사구(drew)로 바 꾼다. 따라서 답은 The large assortment drew sixty percent of customers, while only 40 percent stopped by the small one.이 된다.

09 Part 1에서 연습한 방법대로 모양잡기와 뼈대잡기를 통해 우리말을 영작할 수 있다.
① 더 많은 수의 사람들이(주어) / 구매했다(동사) / 잼을(목적어) / 모음의 크기가 24개일 때보다 6개일 때(수식어)
② [주어] 더 많은 수의(수식어)✚사람들이(주어) / 구매했다(동사) / 잼을(목적어) / [수식어] 모음의 크기가 6개일 때(수식어₁)✚24개일 때보다(수식어₂)
③ [명사구] 더 많은 수의(형용사구)✚사람들이(명사) / 구매했다(동사) / 잼을(명사) / [부사절] 모음의 크기가 6개일 때(부사절₁)✚than(접속사)✚24개일 때(부사절₂)
①, ②, ③ 과정을 기반으로 제시된 단어와 조건(보기의 단어 한 번씩만 사용)을 참고하여 a greater number of people bought jam when the assortment size was 6 than when it was 24로 문장을 완성할 수 있다.

구문 분석

But 30 percent of the people [who had sampled from the small assortment] decided to buy jam, [while only three percent of those {confronted with the two dozen jams} purchased a jar].
▶ 첫 번째 []는 선행사(people)를 수식하는 관계대명사절(주격), 두 번째 []는 접속사 while이 이끄는 부사절이다. { }는 those를 수식하는 과거분사구이다.

Effectively, a greater number of people bought jam [{when the assortment size was 6} than {when it was 24}].
▶ []는 when이 이끄는 부사절이며, 접속사(than)가 두 개의 부사절 { }을 병렬연결하고 있다.

단어

conduct 실시하다　gourmet market 고급 식료품 상점　switch 바꾸다　assortment 모음　regardless of ~와 상관없이
draw 끌다　sample 샘플; 시식하다　confront 마주하다　purchase 구매하다　effectively 실질적으로

[10~12]

손가락으로 나무 탁자나 책상의 표면 위를 두드려라, 그리고 당신이 듣는 소리의 크기를 관찰해라. 그런 다음, (A) 귀를 탁자나 책상의 아랫면(→윗면) 에 바싹 대어라. 손가락을 귀로부터 대략 1피트 정도 떨어지게 놓고, 다시 탁자 표면을 두드리고 당신이 듣는 소리의 크기를 관찰해라. 당신이 책상 위 에 귀를 대고 듣는 소리의 크기는 책상으로부터 귀를 떼고 듣는 소리보다 훨씬 크다. 음파는 공기를 통해서 뿐 아니라 많은 고체 물질을 통해 이동할 수 있다. 고체는, 예를 들어 나무처럼, 공기가 전형적으로 음파를 전달하는 것보다 훨씬 더 잘 전달하는데 왜냐하면 공기 중에서보다 (B) 고체 물체의 분자들이 훨씬 더 멀고(→더 가깝고) 더 촘촘하게 함께 뭉쳐있기 때문이다. 이것이 고체로 하여금 그 파장을 더 쉽고 효율적으로 이동시켜서, 더 큰 소 리를 만들어 낸다. 또한 공기의 밀도는 그것을 통과하는 음파의 크기를 결정하는 요소로 작용한다.

해설

10 음파는 공기뿐만 아니라 고체 물질을 통해서도 이동하며, 고체가 공기보다 훨씬 더 음파를 잘 전달한다는 내용의 글이다.
(A) 책상 위에 귀를 대고 책상을 두드려야 하므로, 맥락상 bottom은 t로 시작하는 3글자 단어이며 '윗면'이라는 의미를 갖는 top으로 바꾸어야 한다.
(B) 고체는 공기보다 소리를 쉽고 효율적으로 이동시킨다고 했으므로, 고체 분자들은 더 가까이 뭉쳐있을 것이다. 따라서 맥락상 farther는 c로 시작 하는 6글자 단어이며 '더 가까운'이라는 의미를 갖는 closer로 바꾸어야 한다.

11 Part 1에서 연습한 방법대로 모양잡기와 뼈대잡기를 통해 우리말을 영작할 수 있다.
① 음파는(주어) / 이동할 수 있다(동사) / 공기를 통해서 뿐 아니라 많은 고체 물질을 통해(수식어)
② 음파는(주어) / 이동할 수 있다(동사) / [수식어] 많은 고체 물질을 통해(수식어₁)✚~뿐 아니라(접속사)✚공기를 통해서(수식어₂)
③ 음파는(명사구) / 이동할 수 있다(동사구) / [전치사구] 많은 고체 물질을 통해(전치사구)✚as well as(접속사)✚공기를 통해서(전치사구)
①, ②, ③ 과정을 기반으로 제시된 단어와 조건(주어진 표현 반드시 사용, 15개 단어로 작성, 필요시 어형 변화)을 참고하여 Sound waves are

capable of traveling through many solid materials as well as through air.로 문장을 완성할 수 있다.

*어형 변화: be capable of → are capable of, travel → traveling

12 고체는 공기보다 소리를 더 잘 전달할 수 있는데, 이는 분자의 밀도가 음파의 크기를 결정하기 때문이라고 요약할 수 있다. 따라서 본문의 단어를 그대로 쓰거나 활용하면 ⓐ는 transfer(전달하다), ⓑ는 density(밀도), ⓒ는 determining을 활용한 determines(결정하다)가 적절하다.

구문 분석

The volume of the sound [you hear with your ear on the desk] is **much** louder than [with it off the desk].

▶ 첫 번째 []는 목적격 관계대명사가 생략된 관계대명사절로 선행사(the sound)를 수식하며, 비교급(louder)은 much로 강조할 수 있다. 두 번째 []는 'the volume of the sound you hear with it(your ear) off the desk'에서 반복되는 부분(the volume ~ hear)이 생략된 전치사구이다.

This **allows** the solids **to carry** the waves more easily and efficiently, [resulting in a louder sound].

▶ 「allow+목적어+목적보어(to부정사)」의 5형식 문장이며, []는 연속 동작을 나타내는 분사구문이다.

단어

tap 두드리다 observe 관찰하다 sound wave 음파 be capable of ~할 수 있다 solid 고체 material 물질 transfer 전달하다
molecule 분자 substance 물질 packed 뭉쳐있는, 모여있는 determine 결정하다 pass through ~을 통과하다

✔ TEST 04
pp.129~132

01 ⓑ, unconvincing → persuasive ⓓ, correct → mistaken **02** that does not stop people from assigning one **03** (1) cause (2) complex (3) result **04** ⓒ, would had ended → would end 이유: 현재 가뭄에 대한 유감을 표현하고 있으므로 가정법 과거 형태(조동사 과거형+동사원형)인 would end가 적절 **05** Garnet had a feeling that something she had been waiting for was about to happen. **06** was not dropping pennies on the roof **07** it, were, not, for, money, could, only, barter **08** it is hard to imagine these personal exchanges working on a larger scale **09** There is no need to find someone who wants what you have to trade. **10** that allows us to function and take care of something overwhelmingly cute **11** ⓑ, cause → causing ⓒ, cared → caring **12** becoming so emotionally overloaded that we are unable to look after things that are super cute

[01 ~ 03]

> 사람들은 선천적으로 사건의 원인을 찾는, 즉, 설명과 이야기를 구성하려는 ⓐ 경향이 있다. 그것이 스토리텔링이 그토록 ⓑ 설득력 없는(→설득력 있는) 수단인 한 가지 이유이다. 이야기는 우리의 경험을 떠올리게 하고 새로운 경우의 사례를 제공한다. 우리의 경험과 다른 이들의 이야기로부터 우리는 사람들이 행동하고 상황이 작동하는 방식에 관해 일반화하는 경향이 있다. 우리는 원인을 사건에 ⓒ 귀착시키고 이러한 원인과 결과 쌍이 이치에 맞는 한, 그것을 미래의 사건을 이해하는 데 사용한다. 하지만 이러한 우연한 인과관계의 귀착은 종종 ⓓ 올바르기도(→잘못되기도) 한다. 때때로 그것은 잘못된 원인을 연관시키기도 하고 발생하는 어떤 일에 대해서는 단 하나의 원인만 있지 않기도 한다. 오히려 그 결과에 모두가 ⓔ 원인이 되는 복잡한 일련의 사건들이 있다. 만일 사건들 중에 어느 하나라도 발생하지 않았었다면, 결과는 다를 것이다. 하지만 원인이 되는 행동이 단 하나만 있지 않을 때조차도, (A) 그것이 사람들이 하나의 원인이 되는 행동의 탓으로 돌리는 것을 막지는 못한다.

해설

01 우리는 사건의 원인을 찾고 그것에 결과를 맞추어 이해하려는 경향이 있지만, 실제로 발생하는 일에는 하나의 원인만 있지 않거나 잘못된 원인을 연관시킬 수도 있다는 내용의 글이다.

ⓐ 사람들은 사건에 대한 원인을 찾고 설명과 이야기를 구성하려는 경향이 있다고 했으므로 inclined(~하는 경향이 있는)는 적절하다.

ⓑ 이야기는 경험을 떠올리게 하고 새로운 사례를 제공하므로 어떤 사건을 잘 설명해 줄 것이다. 따라서 맥락상 unconvincing(설득력이 없는)을 persuasive(설득력 있는)로 바꾸어야 한다.

ⓒ 이야기로부터 행동과 상황에 대해 일반화하는 경향이 있다고 했으므로, 우리는 어떤 사건은 특정 원인에 의한 것이라고 결론 내릴 것이다. 따라서 attribute(귀착시키다)는 적절하다.

ⓓ 인과관계에 있어 종종 잘못된 원인을 연관시키거나 원인이 여러 가지일 수 있다고 했으므로 correct(올바른)를 mistaken(잘못된)으로 바꾸어야 한다.

ⓔ 결과의 원인이 되는 일련의 사건들이 있을 것이므로 contribute(~한 원인이 되다)는 적절하다.

02 ① 문맥상 빈칸에 들어갈 내용은 원인이 하나가 아닐 경우에도 "그것이 사람들이 하나의 원인을 탓하는 것을 막지 못한다" 정도가 적절하며 이를 바탕으로 필요한 요소를 확인한다. ② 주어진 단어에 stop, from이 있고 '~가 …하는 것을 막다'는 의미이므로 「stop 목적어 from 동명사」가 들어간다는 것을 예측할 수 있다. ③ 내용상 주어는 that, 동사는 수 일치시키고 부정 표현인 does not으로 쓰며, assign이 전치사의 목적어가 된다고 보면 이때 형태는 동명사(assigning)가 된다. ④ 마지막으로 남은 one은 앞의 부사절에 언급된 single casual act를 가리키는 대명사이다. ⑤ 따라서 내용과 구조, 조건을 고려하면 빈칸에는 that does not stop people from assigning one과 같이 쓸 수 있다.

03 어떤 사건이 하나의 원인과 짝을 이룰 때 더 이치에 맞지만, 때때로 복잡한 일련의 사건들이 그 결과의 원인이 된다고 요약할 수 있다. 따라서 본문의 단어를 사용하면 (1)은 cause(원인), (2)는 complex(복잡한), (3)은 result(결과)가 적절하다.

구문 분석

We **attribute** causes **to** events, and [as long as these cause-and-effect pairings make sense], we use them for understanding future events.
▶ 「attribute A to B」는 'A를 B에 귀착시키다'라는 뜻이며, []는 조건절로 as long as는 '~하는 한'의 뜻을 가진다.

Rather, there is a complex chain of events [that all contribute to the result]; [{if any one of the events would not have occurred}, {the result would be different}].
▶ 첫 번째 []는 선행사(a complex ~ events)를 설명하는 관계대명사절, 두 번째 []는 가정법 과거 문장이다. 첫 번째 { }는 종속절로 will의 과거형을 쓴 동사구(would not have occurred)이 사용되었으며, 두 번째 { }는 주절로 「조동사 과거형(would)+동사원형(be)」이 사용되었다.

단어

> innately 선천적으로　be inclined to ~하는 경향이 있다　explanation 설명　persuasive 설득력 있는　medium 수단
> resonate with ~와 상기시키다　generalization 일반화　attribute A to B A를 B에 귀착시키다　causal 인과관계의　attribution 귀착
> implicate 연관시키다　assign ~의 탓으로 돌리다

[04 ~ 06]

> Garnet은 촛불들을 불어서 끄고 누웠다. 심지어 홑이불 한 장조차 너무 더운 날이었다. 그녀는 땀을 흘리면서 비를 가져오지 않는 공허한 천둥소리를 들으면서 그곳에 누워 있었고, "나는 이 가뭄이 끝났으면 좋겠어."라고 속삭였다. 그날 밤늦게, Garnet은 그녀가 기다려 온 무언가가 곧 일어날 것 같은 기분이 들었다. 그녀는 귀를 기울이며 가만히 누워 있었다. 그 천둥은 더 큰 소리를 내면서 다시 우르르 울렸다. 그러고 나서 천천히, 하나하나씩, (B) 마치 누군가가 지붕에 동전을 떨어뜨리는 것처럼, 빗방울이 떨어졌다. Garnet은 희망에 차서 숨죽였다. 그 소리가 잠시 멈췄다. "멈추지 마! 제발!" 그녀는 속삭였다. 그런 다음 그 비는 세차고 요란하게 세상에 쏟아졌다. Garnet은 침대 밖으로 뛰쳐나와 창문으로 달려갔다. 그녀는 기쁨에 차서 소리쳤다. "비가 쏟아진다!" 그녀는 그 뇌우가 선물처럼 느껴졌다.

해설

04 가뭄이 계속되던 더운 여름날 밤에 축복과 같은 뇌우가 오는 상황을 묘사한 글이다.
ⓐ 주어인 Garnet이 눕는 능동적인 행동이고, 전체 시제가 과거이므로 자동사 표현 lie down의 과거형 lay down은 적절하다.
ⓑ 선행사(the empty thunder)를 수식하는 관계대명사 that절(주격)이며, 과거시제여야 하므로 that brought no rain은 적절하다.
ⓒ 접속사 if가 없는 I wish 가정법 문장으로 현재 가뭄에 대한 유감을 표현하고 있으므로 가정법 과거 형태가 되어야 한다. 따라서 「조동사 과거형(would)+동사원형(end)」으로 바꾸어야 한다.
ⓓ 전체 시제가 과거이고 Garnet이 가만히 누워 귀를 기울이고 있는 능동적인 상태이므로 과거시제 동사구 lay quite still과 현재분사 listening은 적절하다.
ⓔ 천둥이 큰 소리를 내는 능동적인 상태이고, 비교급은 much, far 등으로 강조하므로 현재분사구문 sounding much louder는 적절하다.

05 Part 1에서 연습한 방법대로 모양잡기와 뼈대잡기를 통해 우리말을 영작할 수 있다.
① Garnet은(주어) / 들었다(동사) / 기분이(목적어) / 그녀가 기다려온 무언가가 곧 일어날 것 같은(수식어)
② Garnet은(주어) / 들었다(동사) / 기분이(목적어) / [수식어] that(접속사)⊕무언가가(주어)⊕그녀가 기다려온(수식어)⊕곧 일어날 것 같다(동사)
③ Garnet은(명사) / 들었다(동사) / 기분이(명사구) / [동격의 명사절] that(접속사)⊕무언가가(명사)⊕그녀가 기다려온(관계대명사절)⊕곧 일어날 것 같다(동사구)
①, ②, ③ 과정을 기반으로 제시된 단어와 조건(1개 단어 추가, 필요시 어형 변화)을 참고하여 Garnet had a feeling that something she had been waiting for was about to happen.으로 문장을 완성할 수 있다.
*단어 추가: that, 어형 변화: be → been, wait for → waiting for

06 밑줄 친 (B)는 as if 가정법 과거 구문으로 주절의 시제(came: 과거)와 반대의 사실을 나타내고 있으며, 따라서 과거 사실을 나타내는 직설법인 「In fact, 주어+과거동사 not ~」으로 바꾸어 쓸 수 있다. 따라서 답은 '사실은 누군가가 지붕에 동전을 떨어뜨리고 있지 않았다'는 것이므로, 빈칸에는 was not dropping pennies on the roof가 적절하다.

She lay there, [sweating], [listening to the empty thunder that brought no rain], and whispered, ["I wish the drought would end."]

▶ 첫 번째 []와 두 번째 []는 동시 동작을 나타내는 분사구문, 세 번째 []는 I wish 가정법 과거 문장으로 현재 상황에 대한 유감을 나타낸다.

And then slowly, one by one, [as if someone were dropping pennies on the roof], **came the raindrops**.

▶ []는 as if 가정법의 종속절로 주절 시제(과거)와 반대의 사실을 나타내고 있으며, 뒤의 주절은 동사(came)와 주어(the raindrops)가 도치되었다.

단어

blow out (~을) 불어서 끄다　sweat 땀 흘리다　whisper 속삭이다　drought 가뭄　be about to 곧 ~하다
rumble 우르르거리는 소리를 내다　drop 떨어뜨리다　raindrop 빗방울　hold one's breath (~의) 숨을 죽이다　burst 쏟아지다
thunderstorm 뇌우

[07 ~ 09]

돈이 없다면, 사람들은 물물 교환만 할 수 있을 것이다. 우리 대다수는 우리가 호의에 보답할 때, 작은 규모에서 물물 교환을 한다. 예를 들어, 한 사람은 몇 시간 동안 아기를 돌봐준 것에 대한 보답으로 이웃의 고장 난 문을 수리해줄 것을 제안할지도 모른다. 그러나 (B) 이러한 개인적인 교환들이 더 큰 규모로 작동하는 것을 상상하기 어렵다. 만약 당신이 빵 한 덩어리를 원하고 교환하기 위해 가지고 있는 전부가 새 자동차뿐이라면 어떤 일이 일어날까? 물물 교환은 원하는 바의 이중의 우연의 일치에 달려있는데, 다른 사람이 내가 원하는 것을 우연히 가지고 있을 뿐만 아니라 또한 나도 그가 원하는 것을 가지고 있는 경우이다. 돈은 이러한 모든 문제를 해결한다. 교환하기 위해 당신이 가지고 있는 것을 원하는 누군가를 찾을 필요가 없다; 당신은 단순히 돈으로 물건값을 지불하면 된다. 그러면 판매자는 돈을 받고 다른 누군가로부터 구매할 수 있다. 돈은 이동 가능하고 (지불을) 연기할 수 있다―판매자는 그것을 쥐고 있다가 시기가 적절한 때에 구매할 수 있다.

해설

07 돈은 물물 교환과 달리 이동할 수 있고 지불을 연기할 수 있으며, 교환할 상대를 찾을 필요가 없다는 내용의 글이다. 밑줄 친 (A)는 if가 없는 without 가정법 과거 문장으로, 「Without+명사」는 가정절인 「If it were not for 명사」로 바꾸어 쓸 수 있다. 따라서 답은 If it were not for money, people could only barter.이므로, 빈칸에는 it, were, not, for, money, could, only, barter가 적절하다.

08 ① 문맥상 빈칸에 들어갈 내용은 "개인적인 교환이 더 큰 규모에서 이루어지는 것은 상상하기 어렵다" 정도가 적절하며 이를 바탕으로 필요한 요소를 확인한다. ② 주어진 단어에 it, is, hard가 있으므로 「가주어(It)-진주어(to부정사구/that절)」 구문이 들어가고, 동사 imagine이 that절의 동사나 to부정사구로 온다는 것을 예측할 수 있다. ③ 내용상 that절의 주어가 될만한 명사가 없으므로 진주어는 to를 추가한 to부정사(to imagine)가 되고, 현재분사 working은 to부정사의 목적어인 these personal changes를 수식할 것이다. ④ 따라서 내용과 구조, 조건을 고려하여 it is hard to imagine these personal exchanges working on a larger scale과 같이 쓸 수 있다.

09 Part 1에서 연습한 방법대로 모양잡기와 뼈대잡기를 통해 우리말을 영작할 수 있다.
① 없다(동사) / 누군가를 찾을 필요(주어) / 당신이 가지고 있는 것을 원하는(수식어) / 교환하기 위해(수식어)
② There(유도부사)➕있다(동사) / [주어] 필요 없음(주어)➕누군가를 찾을(수식어) / [수식어] 원하는(동사)➕당신이 가지고 있는 것을(목적어) / 교환하기 위해(수식어)
③ There(유도부사)➕있다(동사) / [명사구] 필요 없음(명사구)➕누군가를 찾을(to부정사구) / [관계대명사절] who(관계대명사)➕원하다(동사)➕당신이 가지고 있는 것을(관계대명사 what절) / 교환하기 위해(to부정사)
①, ②, ③ 과정을 기반으로 제시된 단어와 조건(필요시 어형 변화)을 참고하여 There is no need to find someone who wants what you have to trade.로 문장을 완성할 수 있다.
*어형 변화: want → wants

구문 분석

[What would happen] [if {you wanted a loaf of bread} and {all you had to trade was your new car}]?

▶ 가정법 과거 의문문으로 첫 번째 []는 주절로 「조동사 과거형(would)+동사원형(happen)」, 두 번째 []는 종속절로 동사 과거형(wanted, was)이 쓰였다. 종속절에는 등위접속사(and)가 두 개의 절 { }을 병렬연결하고 있다.

Barter depends on the double coincidence of wants, [where **not only** does the other person happen to have {what I want}, **but** I **also** have {what he wants}].

▶ []는 관계부사절(계속적 용법)로 상관접속사(not only A but also B)가 쓰였으며, 부정어 not only가 앞으로 오면서 조동사(does)와 주어(the other person)가 도치되었다. 두 개의 { }는 모두 동사(have)의 목적어로 선행사를 포함하는 관계대명사 what절이다.

barter 물물 교환(하다) extent 범위 imagine 상상하다 personal 개인적인 exchange 교환 scale 규모 coincidence 우연의 일치
seller 판매자 transferable 이동가능한 deferrable (지불을) 연기할 수 있는

[10 ~ 12]

우리가 귀여운 생명체를 볼 때, 우리는 그 귀여운 것을 꽉 쥐고자 하는 압도적인 충동과 싸워야 한다. 그리고 꼬집고, 꼭 껴안고, 심지어 깨물고 싶을 수도 있다. 이것은 완전히 정상적인 심리학적 행동, 즉 '귀여운 공격성'이라 불리는 모순 어법이며, 비록 이것이 잔인하게 들리기는 하지만, 이것은 해를 끼치는 것에 관한 것은 결코 아니다. 사실, 충분히 이상하게도, 이러한 충동은 실제로는 우리로 하여금 (남을) 더 잘 보살피게 한다. 인간 뇌에서 귀여운 공격성을 살펴본 최초의 연구가 이것이 뇌의 여러 부분을 관련시키는 복잡한 신경학적인 반응이라는 것을 이제 드러냈다. 연구자들은 귀여운 공격성이 우리가 너무 감정적으로 과부하 되어서 정말 귀여운 것들을 돌볼 수 없게 만드는 것을 막을지도 모른다고 제시한다. "귀여운 공격성은 우리가 제대로 기능하도록 해 주고, 우리가 처음에 압도적으로 귀엽다고 인지하는 것을 실제로 돌볼 수 있도록 해 주는 조절 기제로 기능할지도 모른다."라고 주 저자인 Stavropoulos는 설명한다.

해설

10 우리가 귀여운 생명체를 볼 때 그것을 파괴하고 싶은 충동을 느끼는 '귀여운 공격성'에 관한 글이다. ① 글의 주제문은 귀여운 공격성은 우리가 제대로 기능하게 하고 압도적으로 귀여운 어떤 것을 돌보도록 해주는 신경학적 반응이라는 것이다. ② 빈칸 앞에 선행사(neurological response)가 있고 주어진 단어 중 that이 있으므로 관계대명사절이 들어갈 것을 예측할 수 있다. ③ 내용상 that절 뒤는 '~하게 하는'이고 동사는 allow와 function, take care of가 있으므로 선행사에 수 일치시켜 「allows+목적어(us)+목적보어(to부정사: to function, ~ and take care of)」로 쓰며, 보기에 to가 하나뿐이므로 and 뒤의 동사구에선 반복되는 to를 생략한다. ④ 따라서 내용과 구조를 고려하면 빈칸에는 that allows us to function and take care of something overwhelmingly cute와 같이 쓸 수 있다. 참고로 -thing으로 끝나는 명사는 형용사가 뒤에서 수식한다.

11
ⓐ '~하려는'의 의미로 명사 urge를 수식해야 하므로 형용사적 용법으로 쓰인 to부정사인 to squeeze는 적절하다.
ⓑ 전치사 about의 목적어가 되어야 하고, '~하는 것'의 명사 의미여야 하므로 cause는 동명사 causing으로 바꾸어야 한다.
ⓒ 우리가 더욱 '보살피게' 하는 것이고 목적어(us)와의 관계가 능동이므로 cared는 현재분사 caring으로 바꾸어야 한다.
ⓓ 선행사(a complex ~ response)를 설명하고 있으며, 그 반응이 뇌의 여러 부분을 관련시키는 것이므로 현재분사 involving은 적절하다.
ⓔ 선행사(a tempering mechanism)를 수식하는 관계대명사절이므로 관계대명사 that은 적절하다.

12 질문은 연구자들에 따르면 귀여운 공격성이 우리가 무엇을 하는 것을 막는지 묻고 있다. 글에 따르면 귀여운 공격성은 우리가 너무 감정적으로 과부하 되어서 정말 귀여운 것들을 돌볼 수 없게 만드는 것을 막는다고 했다. 본문의 표현을 사용하면서 「so ~ that …」을 사용해야 하므로 질문에 대한 답은 becoming so emotionally overloaded that we are unable to look after things that are super cute가 적절하다.

구문 분석

The first study [to look at cute aggression in the human brain] has now revealed [that this is a complex neurological response, {involving several parts of the brain}].
▶ 첫 번째 []는 명사(the first study)를 수식하는 to부정사구(형용사), 두 번째 []는 동사(revealed)의 목적어인 명사절 that절이다. { }는 선행사(a complex ~ response)를 수식하는 분사구문이다.

The researchers **propose** [that cute aggression may stop us from becoming **so** emotionally overloaded **that** we are unable to look after things {that are super cute}].
▶ 첫 번째 []는 동사(propose)의 목적어인 명사절 that절이며, 「stop 목적어 from 동명사」는 '~가 …하는 것을 막다'라는 뜻이다. 「so ~ that …」은 '너무 ~해서 …하다'로 해석하며, { }는 선행사(things)를 수식하는 관계대명사절(주격)이다.

단어

adorable 귀여운 overwhelming 압도적인 urge 충동 squeeze 꽉 쥐다 pinch 꼬집다 cuddle 껴안다 bite 깨물다
psychological 심리적인 oxymoron 모순 어법 aggression 공격성 cruel 잔인한 compulsion 충동 caring 보살피는
reveal 드러내다 neurological 신경학적인 response 반응 overloaded 과부하된 temper 조절하다, 단련하다
mechanism 기제 function 기능하다 perceive 인지하다

01 (A) suspicious　(B) cover　(C) judgements　**02** ① to be directly related to　② is believed to be directly related to　**03** we are always better off gathering as much information as possible and spending as much time as possible　**04** (A) 사회적 거짓말　(B) 거짓말을 한 사람들(거짓말쟁이들)　**05** ⓑ, are told for psychological reasons　**06** A1: benefit from people giving each other compliments now and again　A2: serve both self-interest and the interest of others　**07** The Power of Kindness and Generosity　**08** ⓐ, to → with　ⓒ, that → if(whether)　ⓔ, to answer → answering　**09** The kindness and generosity shown by both friends and strangers made a huge difference for Monica and her family.　**10** ⓓ, speeded up → slowed down　ⓔ, old → new　**11** Much the same has happened with smartphones and biotechnology today.　**12** (1) encourage　(2) barriers

[01 ~ 03]

우리 대부분은 신속하게 하는 인식을 (A) 의심한다. 우리는 결정의 질은 결정을 내리는 데 들어간 시간과 노력과 직접적인 관계가 있다고 생각한다. 그게 우리가 자녀들에게 말하는 것인데, "서두르면 일을 망친다." "돌다리도 두드려 보고 건너라." "멈춰서 생각하라." "(B) 표지만 보고 책을 판단하지 마라."이다. 우리는 가능한 한 많은 정보를 모으고 가능한 한 많은 시간을 신중한 고려에 쓰면서 우리가 늘 더 나을 것이라고 믿는다. 하지만 특히 시간에 쫓기는 중대한 상황 속에서는 서두르는데도 일을 망치지 않는, 즉 우리의 순식간에 내리는 (C) 판단과 첫인상이 세상을 파악하는 더 나은 수단을 제공할 수 있는 순간이 있다. 생존자들은 어쨌든 이 교훈을 배웠고, 신속하게 인식하는 능력을 발전시켜서 연마했다.

해설

01 우리는 대부분 신속하게 인식하고 결정하는 것이 좋지 않다고 생각하지만, 순간적인 판단과 첫인상이 세상을 파악하는 데 더 좋을 수 있다는 내용의 글이다.
(A) 결정을 내리는 데 시간과 노력을 들여야 한다고 생각하므로, 신속하게 하는 인식을 믿지 않을 것이다. 따라서 suspicious(의심하는)가 적절하다.
(B) 문맥상 짧은 시간에 겉만 보고 책을 판단하지 말라는 말일 것이므로 cover(표지)가 적절하다.
(C) 첫인상과 빠르게 내리는 판단이 세상을 파악하는 데 더 나은 수단이 될 수 있다는 것이므로 our에 맞게 복수 형태로 바꾼 judgements(판단)가 적절하다.

02 밑줄 친 (1)은 to부정사를 활용한 구문 또는 that절의 주어를 주어로 하는 수동태 구문으로 바꾸어 쓸 수 있다. ①은 조건상 to부정사를 써야 하므로 「주어+believe+목적어+to부정사구(to be ~)」로 바꾸어 써야 하고, 따라서 빈칸에는 to be directly related to가 적절하다. ②는 that절의 주어를 주어로 하는 수동태로 believe와 to부정사를 써야 하므로 「that절의 주어+be believed+to부정사구(to be ~)」로 바꾸어 써야 하고, 빈칸에는 is believed to be directly related to가 적절하다.

03 Part 1에서 연습한 방법대로 모양잡기와 뼈대잡기를 통해 우리말을 영작할 수 있다.
① 우리가(주어) / 늘 더 나을 것이다(동사) / 가능한 한 많은 정보를 모으고 가능한 한 많은 시간을 쓰면서(수식어)
② 우리가(주어) / 늘 더 나을 것이다(동사) / [수식어] 가능한 한 많은 정보를 모으고(수식어₁)➕가능한 한 많은 시간을 쓰면서(수식어₂)
③ 우리가(명사) / 늘 더 나을 것이다(동사구) / [현재분사구] 가능한 한 많은 정보를 모으면서(현재분사구₁)➕and(접속사)➕가능한 한 많은 시간을 쓰면서(현재분사구₂)
①, ②, ③ 과정을 기반으로 제시된 단어와 조건(보기 표현 모두 사용)을 참고하여 we are always better off gathering as much information as possible and spending as much time as possible로 문장을 완성할 수 있다.

구문 분석

We believe [that the quality of the decision is directly related to the time and effort {that went into making it}].
▶ [　]는 동사(believe)의 목적어인 명사절 that절, {　}는 선행사(the time and effort)를 수식하는 관계대명사절(주격)이다.

We believe [that we are always better off {gathering as much information as possible} **and** {spending as much time as possible in careful consideration}].
▶ [　]는 동사(believe)의 목적어인 명사절 that절이며, 두 개의 {　}는 동시 동작을 나타내는 현재분사구(부사)로 등위접속사(and)로 병렬연결되어 있다. {　}는 「as 형용사+명사 as possible」로 '가능한 한[만큼]의 명사'의 의미를 갖는 동등 비교 표현이다.

But there are moments, (particularly in time-driven, critical situations), [when haste does not make waste], [when our snap judgments and first impressions can offer better means of making sense of the world].
▶ [　]는 둘 다 선행사(moments)를 수식하는 관계부사절(when)이며, (　)는 삽입구이다.

단어

suspicious 의심하는 rapid 신속한, 빠른 cognition 인식 quality 질 be better off 더 낫다 consideration 숙고
time-driven 시간에 쫓기는 critical 중대한 impression 인상 mean 수단 somehow 어쨌든 lesson 교훈
sharpen 연마하다

[04 ~ 06]

사회적 관계는 사람들이 사랑받기 좋아하고 칭찬받기 좋아하기 때문에 서로에게 때때로 칭찬을 해 주는 것으로부터 이로움을 얻는다. 그러한 측면에서, 속이는 말이지만 기분 좋게 만드는 말과 같은 사회적 거짓말("너 머리 자른 게 마음에 든다.")은 상호 관계에 도움이 될 수 있다. 사회적 거짓말은 심리적 이유 때문에 하며 자신의 이익과 타인의 이익 모두에 부합한다. (A) 그것들은 자신의 이익에 부합하는데, 거짓말을 한 사람들은 자신의 거짓말이 다른 사람들을 즐겁게 한다는 것을 (B) 그들이 인식했을 때 만족감을 느끼거나, 그런 거짓말을 함으로써 어색한 상황이나 토론을 피한다는 것을 깨닫기 때문이다. 항상 진실을 듣는 것("너 지금 몇 년 전보다 훨씬 더 나이 들어 보인다.")이 사람의 자신감과 자존감을 해칠 수 있기 때문에 사회적 거짓말은 타인의 이익에 부합한다.

해설

04 사회적 거짓말이 인간관계에서 상호 간에 어떻게 도움이 되는지 설명하는 글이다.
(A) they는 앞 문장에 언급된 social lies를 말하므로 우리말로는 '사회적 거짓말'이다.
(B) they는 앞에 나오는 because절의 주어인 liars를 말하므로 우리말로는 '거짓말을 한 사람들(거짓말쟁이들)'이다.

05
ⓐ 동사 like의 목적어는 to부정사 또는 동명사가 올 수 있으므로 to receive compliments는 적절하다.
ⓑ 사회적 거짓말은 '말해지는' 것이므로 의미상 수동태가 되어야 한다. 따라서 tell for ~ reasons는 are told for psychological reasons로 바꾸어야 한다.
ⓒ 동사 notice의 목적어로 명사절 that절이 쓰였으므로 적절하다.
ⓓ 부사절인 because절의 주어로 동명사구가 쓰인 것으로 hearing ~ the time은 적절하다.
ⓔ 주어가 you이고 비교급(older)을 강조할 때는 much를 쓸 수 있으므로 look much older now는 적절하다.

06 질문은 각각 사회적 관계가 어떤 것에서 이로움을 얻는지, 그리고 사회적 거짓말이 어떤 것에 부합하는지를 묻고 있다. 글에 따르면 사회적 관계는 서로에게 때때로 칭찬을 해 주는 것으로부터 이로움을 얻으며, 사회적 거짓말은 자신의 이익과 타인의 이익 모두에 부합한다고 했다. 따라서 본문의 표현을 사용하여 답을 쓰면 A1과 A2에는 각각 benefit from people giving each other compliments now and again과 serve both self-interest and the interest of others가 적절하다.

구문 분석

Social relationships **benefit from** people giving each other compliments now and again [because people {like to be liked} **and** {like to receive compliments}].
▶「benefit from ~」은 '~로부터 이로움을 얻다'라는 뜻이며, []는 이유를 나타내는 접속사(because)가 이끄는 부사절이다. [] 안에 등위접속사(and)가 동사구 { }를 병렬연결하고 있다.

They serve self-interest [because liars may gain satisfaction {when they notice that their lies please other people}], **or** [because they realize {that by telling such lies they avoid an awkward situation or discussion}].
▶ 등위접속사(or)가 두 개의 부사절 []를 병렬연결하고 있으며, 첫 번째 { }는 접속사 when이 이끄는 시간의 부사절, 두 번째 { }는 realize의 목적어인 명사절 that절이다.

단어

social relationship 사회적 관계 benefit from ~로부터 이로움을 얻다 compliment 칭찬 in that respect 그러한 측면에서
deceptive 속이는 flattering 기분 좋은 mutual 상호적인 psychological 심리적인 serve (~에) 부합하다 satisfaction 만족
notice 인식하다, 알아차리다 awkward 어색한 confidence 자신감 self-esteem 자존감

> Jesse의 가장 친한 친구이자 세 아이의 어머니인 Monica가 희귀병 진단을 받았다. 불행히도, 그녀(Monica)는 자신의 치료를 시작하고 병과 관련된 다른 비용들을 지불하는 데 필요한 돈이 없었다. 그래서 Jesse가 그녀(Monica)를 돕기 위해 나섰다. 그녀는 친구들과 가족에게 연락해서 그들이 100 달러를 내어줄 수 있는지를 물었다. 만약 그럴 수 있다면, 그들은 시내의 한 식당으로 정해진 시각에 기부금을 가져오기로 했다. 그녀(Jesse)의 목표는 100명이 100달러를 내도록 하는 것이었다. 거짓말로 핑계를 대고, Jesse는 Monica를 그 식당으로 데려가서 그녀의 병에 대해 다른 사람들과 공유할 수 있도록 몇 가지 질문에 그녀(Monica)가 대답하는 것을 비디오로 촬영해도 되는지 물었다. 그녀(Monica)는 동의했다. 그 촬영이 시작되고 머지않아 식당 밖에 사람들이 줄을 섰다. 각자 100달러 지폐를 전달하려는 사람들 숫자가 수백 명으로 늘어났다. 친구들과 낯선 사람들 모두에 의해 보여진 친절함과 너그러움이 Monica와 그녀의 가족에게 큰 변화를 만들었다.

해설

07 희귀병 진단을 받은 Monica에게 많은 사람들이 보여준 친절과 너그러움과 그 파급력에 관해 이야기하는 글이다. ① 문맥상 글의 제목은 "친절과 너그러움의 힘" 정도가 적절하며 이를 바탕으로 필요한 요소를 확인한다. ② 주어진 단어 중 동사가 없고 명사와 전치사, 접속사만 있으므로 명사구가 들어갈 것을 예측할 수 있다. ③ 내용상 '~의 힘'에 맞게 the power를 쓰면 나머지 단어인 of, kindness, and generosity는 the power를 수식하는 전치사구가 된다. ④ 따라서 내용과 구조를 고려하여 쓰면 글의 제목은 The Power of Kindness and Generosity(친절과 너그러움의 힘)가 된다.

08
ⓐ '~로 진단받았다'라는 표현은 「was diagnosed with ~」의 수동태 표현이 되어야 하므로 to는 전치사 with로 바꾸어야 한다.
ⓑ 선행사(the money)를 수식하는 형용사이며, 앞에 주격 관계대명사와 be동사가 생략된 것으로 necessary는 적절하다.
ⓒ '~인지 아닌지 물었다'라는 의미가 되어야 하고, 직접목적어 역할의 절을 이끄는 접속사가 필요하므로 접속사 that은 if 또는 whether로 바꾸어야 한다.
ⓓ '~하는 것'의 의미이며, 보어 자리에 to부정사(명사적 용법)가 쓰인 것이므로 to get은 적절하다.
ⓔ minded는 목적어로 동명사를 취하는 동사이므로 to answer는 answering으로 바꾸어야 한다.

09 Part 1에서 연습한 방법대로 모양잡기와 뼈대잡기를 통해 우리말을 영작할 수 있다.
① 친구들과 낯선 사람들 모두에 의해 보여진 친절함과 너그러움이(주어) / 만들었다(동사) / 큰 변화를(목적어) / Monica와 그녀의 가족에게(수식어)
② [주어] 친절함과 너그러움이(주어)➕친구들과 낯선 사람들 모두에 의해 보여진(수식어) / 만들었다(동사) / 큰 변화를(목적어) / Monica와 그녀의 가족에게(수식어)
③ [명사구] 친절함과 너그러움이(명사구)➕친구들과 낯선 사람들 모두에 의해 보여진(과거분사구) / 만들었다(동사) / 큰 변화를(명사구) / Monica와 그녀의 가족에게(전치사구)
①, ②, ③ 과정을 기반으로 제시된 단어를 참고하여 The kindness and generosity shown by both friends and strangers made a huge difference for Monica and her family.로 문장을 완성할 수 있다.

구문 분석

Unfortunately, she didn't have the money [necessary to start her treatment and pay for all the other expenses {related to her disease}].
▶ []는 선행사(the money)를 수식하는 형용사구로 관계대명사절에서 '주격 관계대명사+be동사'가 생략된 형태이며, { }는 선행사(all ~ expenses)를 수식하는 과거분사구이다.

The number grew to hundreds of people, [each delivering a $100 bill].
▶ []는 동시 동작을 나타내는 분사구문으로, 주절의 주어(the number)와 분사구문의 주어(each (people))가 다르기 때문에 주어가 생략되지 않았다.

단어

> **be diagnosed with** ~로 진단받다 **treatment** 치료 **expense** 비용 **spare** 내어주다 **contribution** 기부금 **designated** 지정된 **pretense** 핑계 **sickness** 병 **kindness** 친절함 **generosity** 너그러움

[10 ~ 12]

> 특허권의 원래 목적은 발명가에게 독점 이익을 보상하는 것이 아니라 그들이 ⓐ 발명품을 공유하도록 장려하는 것임을 기억하라. 어느 정도의 지적재산권법은 이 목적을 이루기 위해 분명히 필요하다. 하지만 그것은 도를 넘어섰다. 대부분의 특허권은 이제 아이디어를 ⓑ 공유하는 것만큼 독점을 보호하고 경쟁자들을 단념시키고 있다. 그리고 그것은 혁신을 막는다. 많은 회사들은 특허권을 진입 장벽으로 사용하여, 다른 목표를 향해가는 도중에도 지적 ⓒ 재산을 침해하는 신흥 혁신가들을 고소한다. 제1차 세계 대전 이전에는 항공기 제조사들이 특허권 소송에 서로를 묶어 놓아 미국 정부가 개입할 때까지 혁신을 ⓓ 가속했다(→늦추었다). (A) 오늘날 스마트폰과 생명공학에서도 상당히 동일한 상황이 생기고 있다. 기존 기술을 바탕으로 ⓔ 이전의(→새로운) 기술을 만들려고 한다면 새로운 업체들은 '특허 덤불'을 헤쳐나가야 한다.

해설

10 특허권은 기술을 공유하도록 장려하기 위해 만들어졌으나, 이제는 오히려 기술을 독점하고 혁신을 늦추는 데 쓰이고 있다는 내용의 글이다.
ⓐ 특허권의 목적은 발명가가 그들의 발명을 공유하도록 하는 것이므로 inventions(발명품)는 적절하다.
ⓑ 이제 특허권은 아이디어를 공유하는 원래 목적만큼 독점을 보호하는 데 쓰이고 있으므로 sharing(공유하는 것)은 적절하다.
ⓒ 발명품이나 발명 기술은 지적재산에 속하므로 property(재산)는 적절하다.
ⓓ 특허권 소송에 서로를 묶어 놓는다면 혁신은 지연되었을 것이므로 speeded up은 slowed down(늦추었다)으로 바꾸어야 한다.
ⓔ 기존 기술을 바탕으로 새로운 기술을 만드는 데 특허권이 문제가 되고 있으므로 old는 new(새로운)로 바꾸어야 한다.

11 ① 문맥상 빈칸에 들어갈 내용은 "스마트폰과 생명공학도 같은 상황이 생긴다" 정도가 적절하며 이를 바탕으로 필요한 요소를 확인한다. ② 주어진 단어에 동사가 have와 happened가 있으므로 현재완료시제가 들어가며, 명사가 much와 the same이므로 이것이 주어가 될 것을 예측할 수 있다. ③ 내용상 주어는 Much the same, 동사는 수 일치시킨 has happened가 되며 나머지 단어인 with, smartphones and biotechnology, today로 전치사구를 쓴다. ④ 따라서 내용과 구조를 고려하여 Much the same has happened with smartphones and biotechnology today.와 같이 문장을 쓸 수 있다.

12 특허권은 발명가들이 그들의 발명품을 라이벌에 대한 장벽으로 사용하기보다는 그것을 공유하게 장려하도록 사용되어야 한다고 요약할 수 있다. 따라서 본문의 단어를 사용하면 (1)은 encourage(장려하다), (2)는 barriers(장벽)가 적절하다.

구문 분석

The original idea of a patent, (remember), was **not** [to reward inventors with monopoly profits], **but** [to encourage them **to share** their inventions].
▶ 상관접속사(not A but B)가 두 개의 to부정사구 []를 병렬연결하고 있으며, 두 번째 []는 「encourage+목적어+목적보어(to부정사)」의 5형식, ()는 삽입구이다.

Many firms use patents as barriers to entry, [suing upstart innovators {who trespass on their intellectual property even on the way to some other goal}].
▶ []는 동시 동작을 나타내는 분사구문, { }는 선행사(upstart innovators)를 수식하는 관계대명사절(주격)이다.

단어

patent 특허권 reward 보상하다 monopoly 독점 encourage 장려하다 invention 발명품 intellectual property 지적 재산
plainly 분명히 defend 보호하다 discourage 단념시키다 rival 경쟁자 disrupt 막다, 망치다 innovation 혁신 barrier 장벽
entry 진입 sue 고소하다 upstart 신흥의 trespass 침해하다 aircraft 항공기 tie up ~을 묶다 lawsuit 소송
step in 개입하다, 끼어들다 biotechnology 생명공학 entrant 새로운 업체, 갓 합류한 사람 thicket 덤불

✔ TEST 06

pp.137~140

01 invitation, was, more, useful, and, immediate, asking, someone, for, something **02** (1) decreasing → increasing
(2) accept → overcome **03** ⓐ newcomer ⓑ favor **04** ⓐ, twinkled → twinkling ⓒ, looking → looking at
ⓔ, that → what **05** not just so that we can point something out to someone else, but also because that is what we humans have always done **06** 별의 패턴을 묘사하기 **07** (A) was recorded (B) Very few individuals
(C) more widely accessible **08** few people had access to books, which were handwritten, scarce, and expensive **09** The more accessible information became, the easier it was for people to make creative contributions. **10** ⓓ, collapsed → collapsing 이유: 위층 바닥(the floor above)과 collapse는 바닥이 스스로 무너져 내린 능동 관계이므로 현재분사 collapsing으로 바꾸어야 적절 **11** (A) flames (B) alive (C) tense **12** Holding Kris against his chest, Jacob could feel the boy's heart pounding

[01 ~ 03]

Benjamin Franklin은 예전에 '너에게 친절을 행한 적이 있는 사람은 네가 친절을 베풀었던 사람보다도 너에게 또 다른 친절을 행할 준비가 더 되어 있을 것이다.'라는 옛 격언을 인용하며 동네에 새로 온 사람은 새 이웃에게 도움을 요청해야 한다고 제안했다. Franklin의 의견으로는, 누군가에게 무언가를 요구하는 것은 사회적 상호작용에 대한 가장 유용하고 즉각적인 초대였다. 새로 온 사람 쪽에서의 그러한 요청은 자신을 좋은 사람으로 보여줄 수 있는 기회를 이웃에게 첫 만남에 제공했던 것이다. 또한 그것은 이제 반대로 후자(이웃)가 전자(새로 온 사람)에게 부탁할 수 있으며 이는 (1) 친밀함과 신뢰를 감소시킨다(→증진시킨다)는 것을 의미했다. 그러한 방식으로, 양쪽은 (2) 당연한 머뭇거림과 낯선 사람에 대한 상호 두려움을 받아들일(→극복할) 수 있을 것이다.











01 누군가에게 무언가를 요청하는 것은 친밀함과 신뢰를 증진시킬 수 있는 좋은 방법이라는 내용의 글이다. 밑줄 친 (A)는 최상급 문장으로 비교급을 활용하여 바꾸어 쓸 수 있다. 주어진 문장을 보면 No로 시작해야 하므로 「No+단수명사+동사+비교급+than…(어떤 명사도 …보다 ~하지 않다)」으로 바꾸어야 한다. 따라서 빈칸에는 각각 invitation, was, more, useful, and, immediate, asking, someone, for, something이 적절하다.

02
(1) 서로 도움을 주고받음으로써 자신이 좋은 사람임을 보여줄 수 있다고 했으므로, 이는 친밀함과 신뢰를 증진시킬 것이다. 따라서 decreasing은 맥락상 i로 시작하는 10글자 단어로 '증진시키는'이라는 의미를 가진 increasing으로 바꾸어야 한다.
(2) 도움을 주고받는 과정을 통해 낯선 사람과 친해질 것이므로 머뭇거림이나 두려움을 이겨낼 수 있게 될 것이다. 따라서 accept는 o로 시작하는 8글자 단어로 '극복하다'라는 의미를 가진 overcome으로 바꾸어야 한다.

03 새로 온 사람에게 그들의 새로운 이웃과의 친밀함과 신뢰를 증진시킬 수 있는 가장 좋은 방법은 부탁을 하는 것이라고 요약할 수 있다. 따라서 본문의 단어를 사용하면 (1)은 n으로 시작하는 newcomer(새로 온 사람), (2)는 f로 시작하는 favor(도움, 부탁)가 적절하다.

구문 분석

Benjamin Franklin once suggested [that a newcomer to a neighborhood ask a new neighbor to do him or her a favor], [citing an old maxim: He {that has once done you a kindness} will be more ready to do you another than he {whom you yourself have obliged}].
▶ 첫 번째 []는 동사(suggested)의 목적어인 명사절 that절, 두 번째 []는 동시 동작을 나타내는 분사구문이다. 첫 번째 { }는 선행사(he)를 수식하는 관계대명사절(that: 주격), 두 번째 { }도 선행사(he)를 수식하는 관계대명사절(whom: 목적격)이다.

It also meant [that the latter could now ask the former for a favor, (in return), {increasing the familiarity and trust}].
▶ []는 동사(meant)의 목적어인 명사절 that절, ()는 삽입구, { }는 동시 동작을 나타내는 분사구문이다.

단어

newcomer 새로 온 사람 neighborhood 동네 favor 부탁 cite 인용하다 maxim 격언 oblige ~에게 친절을 베풀다
immediate 즉각적인 interaction 상호작용 opportunity 기회 encounter 만남 familiarity 친밀함 hesitancy 망설임
mutual 상호적인

[04 ~ 06]

다음에 여러분이 맑고 어두운 하늘 아래에 있다면, 위를 올려다보아라. 만약 여러분이 별을 보기에 좋은 장소를 골랐다면, 수천 개의 광채가 나는 보석처럼 빛나고 반짝거리는 별로 가득한 하늘을 보게 될 것이다. 하지만 이 놀라운 별들의 광경은 또한 혼란스러울 수도 있을 것이다. 어떤 사람에게 별 하나를 가리켜 보여줘 보라. 아마, 그 사람은 여러분이 어떤 별을 보고 있는지를 정확하게 알기 어려울 것이다. 만약 여러분이 별의 패턴을 묘사한다면 그것은 더 쉬워질 수도 있다. "저기 큰 삼각형을 이루는 밝은 별들이 보이세요?"와 같은 말을 할 수 있을 것이다. 혹은, "대문자 W처럼 보이는 다섯 개의 별이 보이세요?"라고 말할 수도 있을 것이다. 여러분이 그렇게 하면, 여러분은 우리가 별을 바라볼 때 우리 모두가 하는 것을 정확하게 하고 있는 것이다. 우리는 패턴을 찾으며, 우리가 다른 사람에게 어떤 것을 가리켜 보여줄 수 있기 위해서 뿐만 아니라, 또한 그것은 우리 인간이 항상 해왔던 것이기도 하기 때문이다.

해설

04 우리가 무언가를 볼 때 항상 패턴을 찾는다는 사실을 별 보기의 사례를 통해 설명하는 글이다.
ⓐ 별이 스스로 '빛나는' 능동 상태를 나타내므로 twinkled를 현재분사 twinkling으로 바꾸어야 한다.
ⓑ 별들의 광경이 혼란스럽게 하는 능동 상태를 나타내므로 현재분사 confusing은 적절하다.
ⓒ 간접의문문(which star you're looking)에서 look은 자동사이므로 의문사 뒤로 이동한 목적어(star)를 취하려면 전치사가 필요하다. 따라서 looking은 looking at으로 바꾸어야 한다.
ⓓ 선행사가 five stars이고 '~처럼 보이다'라는 의미로 쓰였으므로 look like는 적절하다.
ⓔ 선행사가 없고 문맥상 '~하는 것'이라고 해석되어야 하므로 that은 선행사를 포함하는 관계대명사 what으로 바꾸어야 한다.

05 Part 1에서 연습한 방법대로 모양잡기와 뼈대잡기를 통해 우리말을 영작할 수 있다.
① 우리가 다른 사람에게 어떤 것을 가리켜 보여줄 수 있기 위해서 뿐만 아니라(수식어₁) / 또한 그것은 우리 인간이 항상 해왔던 것이기 때문에(수식어₂)
② [수식어₁] ~뿐만 아니라(접속사₁)❶~하기 위해서(접속사₂)❶우리가(주어₁)❶가리켜 보여줄 수 있다(동사₁)❶어떤 것을(목적어)❶다른 사람에게(수식어) / [수식어₂] 또한(접속사₃)❶~때문에(접속사₄)❶그것은(주어₂)❶~이다(동사₂)❶우리 인간이 항상 해왔던 것(보어)
③ [부사절₁] not just(접속사₁)❶so that(접속사₂)❶우리가(명사₁)❶가리켜 보여줄 수 있다(동사구₁)❶어떤 것을(명사₂)❶다른 사람에게(전치사구) / [부사절₂] but also(접속사₃)❶because(접속사₄)❶그것은(명사₃)❶~이다(동사₂)❶우리 인간이 항상 해왔던 것(관계대명사절)
①, ②, ③ 과정을 기반으로 제시된 단어와 조건(보기 단어 모두 사용)을 참고하여 not just so that we can point something out to someone else, but also because that is what we humans have always done으로 문장을 완성할 수 있다. 참고로 point out은 동사와 부사로 이루어진 이어동사로 대명사를 그 사이에 넣어야 하는 것과 what 이하는 선행사를 포함하는 관계대명사가 이끄는 명사절임에 주의한다.

06 질문은 다른 사람에게 내가 보고 있는 별이 무엇인지 쉽게 알려줄 수 있는 방법을 묻고 있다. 글에 따르면, 우리가 별의 패턴을 묘사하면 정확히 어떤 별을 말하고 있는지 알려주기 쉬울 것이라고 했다. 따라서 '별의 패턴을 묘사하기'가 적절하다.

<u>구문 분석</u>

If you've **picked** a good spot for stargazing, you'll see a sky full of stars, [shining and twinkling like thousands of brilliant jewels].

▶ 조건절에는 현재완료시제(have p.p.)가 쓰였으며, []는 동시 동작을 나타내는 분사구문이다.

We look for patterns, [**not just** {so that we can **point something out** to someone else}, **but also** {because that's (what we humans have always done)}].

▶ []는 부사절로 상관접속사인 not just A but also B(A뿐만 아니라 B)가 두 개의 부사절 { }을 병렬연결, 첫 번째 { }에는 접속사 so that(~하기 위해서), 두 번째 { }에는 접속사 because(~때문에)가 쓰였다. 첫 번째 { }에서 point out은 동사와 부사로 이루어진 이어동사로 대명사를 그 사이에 넣고, ()는 be동사(is)의 주격보어로 선행사를 포함하는 관계대명사 what절이다.

<u>단어</u>

stargaze 별을 보다 twinkle 반짝거리다 brilliant 광채가 나는 jewel 보석 amazing 놀라운 sight 광경 confusing 혼란스러운
chances are 아마 ~일 것이다 letter 글자 pattern 패턴, 형식

[07 ~ 09]

수 세기 동안, 유럽의 과학, 그리고 일반 지식이 라틴어로 (A) 기록되었는데, 그 언어는 아무도 더 이상 말하지 않고 학교에서 배워야 하는 언어였다. 아마도 1퍼센트도 안 되는 (B) 아주 극소수의 사람들만이 이 그 언어로 된 책을 읽고 그래서 그 당시의 지적인 담화에 참여할 만큼 충분히 라틴어를 공부할 수단을 가졌다. 게다가, (1) 책에 접근할 수 있는 사람은 거의 없었는데, 그 책들은 손으로 쓰였고 아주 희귀하고 비쌌다. 구텐베르크의 인쇄술에서의 가동 활자의 사용과 일상 언어의 합법적 인정에 의해 생겨난 갑작스런 정보의 확산은 유럽에서 과학적 창의성의 거대한 폭발을 확실히 도왔고, 그것은 담화의 수단으로써 라틴어를 빠르게 대체했다. 이전 시대보다 반드시 그 때에 더 많은 창의적인 사람들이 태어났기 때문이거나, 사회적인 지원이 좀 더 호의적이었기 때문이 아니라, 정보가 (C) 더욱 널리 접근 가능하게 되었기 때문에 16세기 유럽에서 창의적인 기여를 하는 것이 훨씬 더 쉬워졌다.

<u>해설</u>

07 구텐베르크의 활자와 일상 언어 사용으로 갑작스런 정보의 확산으로 과학적 창의성이 발달되었다는 내용의 글이다.
(A) 라틴어로 된 책을 읽었다고 했으므로 일반 지식은 라틴어로 기록되었을 것이다. 따라서 record의 과거 수동태인 was recorded(기록되었다)가 적절하다.
(B) 아무도 말하지 않고 학교에서만 배워야 하는 언어이므로 라틴어를 공부할 수 있는 사람은 소수였을 것이다. 따라서 Very few individuals(아주 극소수의 개인들)가 적절하다.
(C) 활자 사용과 일상 언어 사용으로 정보는 널리 퍼지게 되었으므로 more widely accessible(더욱 널리 접근 가능한)이 적절하다.

08 ① 문맥상 빈칸에 들어갈 내용은 라틴어 공부 수단을 가진 사람이 없었던 만큼 "귀하거나 비싸서 라틴어로 된 책에 접근할 수 있는 사람이 거의 없었다" 정도가 적절하며 이를 바탕으로 필요한 요소를 확인한다. ② 조건에 따르면 관계대명사(which)의 계속적 용법이 들어가며, 주어진 단어에서 were handwritten 외에는 동사가 없으므로 동사를 추가해야 함을 예측할 수 있다. ③ 내용상 주어는 few people, 목적어가 access to books 이므로 동사는 과거시제에 맞게 had를 추가하고, 나머지 단어인 which, were handwritten, scarce, and, expensive로 계속적 용법의 관계대명사절을 쓴다. ④ 따라서 내용과 구조, 조건을 고려하여 few people had access to books, which were handwritten, scarce, and expensive와 같이 문장을 쓸 수 있다.

09 ① 문맥상 본문의 요지는 "정보가 접근 가능해질수록, 사람들이 창의적인 기여를 하기가 더 쉬워졌다." 정도가 적절하며 이를 바탕으로 필요한 요소를 확인한다. ② 조건에 따라 비교급 표현으로 써야 하며, 「It(가주어)+for 목적격(의미상 주어)+to부정사구(진주어)」 구문이 들어간다는 것을 예측할 수 있다. ③ 내용상 주어진 단어 중 일부를 활용하여 'the more accessible information became'절이 먼저 온다고 하면, 다음 절은 easy를 변형하여 the easier로 시작한 뒤 「It(가주어)+for 목적격(의미상 주어)+to부정사구(진주어)」에 맞게 남은 표현(make creative contributions)를 활용하여 쓴다. ④ 따라서 내용과 구조, 조건을 고려하여 본문의 요지를 쓰면 The more accessible information became, the easier it was for people to make creative contributions.가 된다.

<u>구문 분석</u>

Very few individuals, (probably less than one percent), had the means [to study Latin {enough to read books in that language and therefore participate in the intellectual discourse of the times}].

▶ ()는 삽입구, []는 명사(the means)를 꾸미는 to부정사구(형용사), { }는 「enough to부정사」로 '~할 만큼 충분히 …한'으로 해석한다.

The great explosion of scientific creativity in Europe was certainly helped by the sudden spread of information {brought about (by Gutenberg's use of movable type in printing) **and** (by the legitimation of everyday languages)}, [which rapidly replaced Latin as the medium of discourse].

▶ 주어는 The great explosion ~ Europe이고 동사는 was ~ helped이다. { }는 과거분사구로 앞에 있는 명사구(the sudden spread of information)를 수식하는 형용사 역할을 하며, 등위접속사(and)가 두 개의 전치사구()를 병렬연결하고 있다. []는 앞의 전체 문장을 보충 설명하는 관계대명사절(계속적 용법)이다.

단어

participate in ~에 참여하다 intellectual 지적인 discourse 담화 access 접근 handwritten 손으로 쓰여진 scarce 희귀한 explosion 확산, 폭발 creativity 창의성 movable 가동의 type 활자 legitimation 합법 replace A as B A를 B로 대체하다 contribution 기여 previous 이전의 support 지원 favorable 호의적인 accessible 접근 가능한

[10 ~ 12]

충동적으로, Jacob은 그의 동료 없이 복도를 달려가 화염 속으로 사라졌다. (A) 화염이 불덩어리처럼 아파트로부터 내뿜어졌을 때 그는 불이 붙지 않은 거의 유일한 곳에서 바닥에 누워 있는 어린 소년을 볼 수 있었다. 그는 심지어 그가 (B) 살아 있는지 죽었는지 확인할 시간조차 없었다. 그는 바로 그를 껴안고 밖으로 뛰어나왔다. 그 소방관(Jacob)이 위층 바닥이 무너져 내리는 소리를 막 들었을 때 Jacob과 그 소년은 5층 층계참을 지나갔다. 아래쪽에 있던 (C) 긴장한 군중들은 Jacob이 그 소년과 함께 건물에서 나오는 것을 보고 환호성을 터뜨렸다. Kris를 그의 가슴에 안고 있는 동안 Jacob은 그 소년의 심장이 뛰고 있는 것을 느낄 수 있었고, 그가 연기 때문에 기침했을 때, Jacob은 Kris가 살 것을 알았다. 응급 구조대원들이 그 소년을 돌보았고 Jacob은 바닥에 쓰러졌다.

해설

10 소방관이 불이 난 건물에서 한 소년을 구조하는 매우 급한 상황을 묘사한 글이다.
ⓐ Jacob이 스스로 화염 속으로 사라진 능동 상태의 동시 상황을 나타내므로 현재분사 disappearing은 적절하다.
ⓑ 목적어(a little boy)와의 관계가 능동 관계이고, 지각동사 see는 목적보어로 동사원형 또는 현재분사를 취하므로 lie의 현재분사 lying은 적절하다.
ⓒ 선행사 the only spot을 수식하므로 관계대명사 that은 적절하다. 참고로 선행사에 the only가 쓰이면 관계대명사 that만 사용할 수 있다.
ⓓ 위층 바닥(the floor above)과 collapse는 바닥이 스스로 무너져 내린 능동 관계이므로 collapsed는 현재분사 collapsing으로 바꾸어야 한다.
ⓔ Jacob 자신이 바닥에 쓰러지는 것이므로 재귀대명사 himself는 적절하다. 이때 재귀대명사는 의미를 강조하기 위해 쓰였다.

11
(A) 불이 난 건물로 화염이 내뿜어지고 있을 것이므로 flames(화염)가 적절하다.
(B) 매우 급한 상황이라 소년의 생사를 확인할 시간이 없을 것이므로 alive(살아 있는)가 적절하다.
(C) 불이 난 건물의 구조상황을 지켜보는 군중들은 긴장했을 것이므로 tense(긴장한)가 적절하다.

12 Part 1에서 연습한 방법대로 모양잡기와 뼈대잡기를 통해 우리말을 영작할 수 있다.
① Kris를 그의 가슴에 안고 있는 동안(수식어) / Jacob은 그 소년의 심장이 뛰고 있는 것을 느낄 수 있었다(주절)
② [수식어] Kris를 안고 있는 동안(현재분사구)＋그의 가슴에(수식어) / [주절] Jacob은(주어)＋느낄 수 있었다(동사)＋그 소년의 심장이(목적어)＋뛰고 있는 것을(목적보어)
③ [분사구문] Kris를 안고 있는 동안(현재분사구)＋그의 가슴에(전치사구) / [주절] Jacob은(명사)＋느낄 수 있었다(동사구)＋그 소년의 심장이(명사구)＋뛰고 있는 것을(현재분사)
①, ②, ③ 과정을 기반으로 제시된 단어와 조건(보기의 단어 모두 한 번씩 사용, 필요시 어형 변화)을 참고하여 Holding Kris against his chest, Jacob could feel the boy's heart pounding으로 문장을 완성할 수 있다.
*어형 변화: hold → holding, pound → pounding

구문 분석

[As flames shot out of the apartment like fireballs] [he could see a little boy lying on the floor] in just about the only spot {that wasn't on fire}.
▶ 첫 번째 []는 시간 부사절, 두 번째 []는 「지각동사(see)＋목적어＋목적보어(현재분사)」의 5형식 문장, { }는 선행사(the only spot)를 수식하는 형용사 역할의 관계대명사절(주격)이다.

[{Holding Kris against his chest}, Jacob could feel the boy's heart pounding], **and** [{when he coughed from the smoke}, Jacob knew Kris would survive].
▶ 두 개의 문장 []가 등위접속사(and)로 병렬연결되어 있고, 첫 번째 { }는 동시 동작을 나타내는 현재분사구문이며, 주절인 Jacob ~ pounding은 「지각동사(feel)＋목적어＋목적보어(현재분사)」의 5형식 문장이다. 두 번째 []에서 { }는 접속사 when이 이끄는 부사절이며, Jacob ~ survive는 주절이다.

단어

✔ TEST 07

pp.141~144

01 ⓐ, dressing → dressed　ⓒ, have → has　ⓔ, avoid → to avoid　**02** To try to solve this mystery, wildlife biologist Tim Caro spent more than a decade studying zebras in Tanzania.　**03** Purpose, Stripes　**04** (A) on purpose　(B) misinformation　**05** It is tempting for me to attribute it to people being willfully ignorant.　**06** has become overcrowded and complicated enough for me to understand why navigating it is challenging　**07** ⓑ, low → high　ⓒ, minimum → maximum　**08** the goal is to compare the health and longevity of adults　**09** (1) at birth　(2) prehistoric humans　**10** How Understanding Personalities Benefits Safety　**11** Do you advise your kids to keep away from strangers?　**12** (A) analyzing　(B) superficial

[01 ~ 03]

포유류는 다른 동물군에 비해 색이 덜 화려한 경향이 있지만 얼룩말은 두드러지게 흑백의 모습을 하고 있다. 이렇게 대비가 큰 무늬가 무슨 목적을 수행할까? 색의 역할이 항상 명확한 것은 아니다. 줄무늬를 지님으로써 얼룩말이 얻을 수 있는 것이 무엇인지에 대한 이 질문은 과학자들을 1세기가 넘도록 곤혹스럽게 했다. (A) 이 신비를 풀기 위해, 야생 생물학자 Tim Caro는 탄자니아에서 얼룩말을 연구하면서 10년 이상을 보냈다. 그는 답을 찾기 전에 이론을 하나씩 하나씩 배제해 나갔다. 줄무늬는 얼룩말들을 시원하게 유지해 주지도 않았고, 포식자들을 혼란스럽게 하지도 않았다. 2013년에 그는 얼룩말의 가죽으로 덮인 파리 덫을 설치했고, 이에 대비하여 영양의 가죽으로 덮인 다른 덫들도 준비했다. 그는 파리가 줄무늬 위에 앉는 것을 피하는 것처럼 보인다는 것을 알게 되었다. 더 많은 연구 후에, 그는 줄무늬가 질병을 옮기는 곤충으로부터 얼룩말을 말 그대로 구할 수 있다는 결론을 내렸다.

해설

01 얼룩말의 줄무늬가 어떤 역할을 하는지 연구한 결과에 관한 글이다.
ⓐ 얼룩말의 줄무늬는 스스로 입히는 능동 관계가 아닌 가지고 태어나는 수동 관계이므로 dressing은 수동태의 (are) dressed로 바꾸어야 한다.
ⓑ 선행사가 없고 의미상 '~하는 것'이 되어야 하므로 관계대명사 what은 적절하다.
ⓒ 문장(The question ~ century)의 주어는 the question이므로 동사 have는 단수 형태인 has로 바꾸어야 한다.
ⓓ 「keep+목적어+목적보어(형용사)」의 5형식 문장으로 목적어(them)를 보충 설명하는 형용사로 쓰였으므로 cool은 적절하다.
ⓔ 동사 seem은 목적어로 to부정사를 취하므로 avoid는 to avoid로 바꾸어야 한다.

02 Part 1에서 연습한 방법대로 모양잡기와 뼈대잡기를 통해 우리말을 영작할 수 있다.
① 이 신비를 풀기 위해(수식어) / 야생 생물학자 Tim Caro는(주어) / 보냈다(동사) / 탄자니아에서 얼룩말을 연구하는 데 10년 이상을(목적어)
② 이 신비를 풀기 위해(수식어) / 야생 생물학자 Tim Caro는(주어) / 보냈다(동사) / [목적어] 10년 이상을(목적어)⊕탄자니아에서 얼룩말을 연구하는 데(수식어)
③ 이 신비를 풀기 위해(to부정사구) / 야생 생물학자 Tim Caro는(명사구) / 보냈다(동사) / [명사구] 10년 이상을(명사구)⊕탄자니아에서 얼룩말을 연구하는 데(동명사구)
①, ②, ③ 과정을 기반으로 제시된 단어와 조건(제시된 단어 반드시 사용, 괄호 모두 채우기, 필요시 어형 변화, 답안에 완성된 문장 쓰기)을 참고하여 To try to solve this mystery, wildlife biologist Tim Caro spent more than a decade studying zebras in Tanzania.으로 문장을 완성할 수 있다. 참고로 「spend+시간·돈+(in/on) 동명사」는 '~하는 데 (시간·돈)을 보내다'의 의미를 갖는다.
*단어 추가: to, *어형 변화: spend → spent, study → studying

03 과학자들이 얼룩말의 줄무늬가 어떤 목적으로 있는지 알아내기 위해 10년 이상 연구를 계속했다는 내용이다. 따라서 글의 제목은 The Quest to Determine the Purpose of Zebras' Stripes(얼룩말 줄무늬의 목적을 알아내기 위한 탐구)가 적절하므로, 빈칸에는 Purpose(목적), Stripes(줄무늬)가 적절하다.

구문 분석

[Mammals tend to be **less colorful than** other animal groups], **but** [zebras **are** strikingly **dressed** in black-and-white].
▶ 등위접속사(but)가 두 개의 절 []을 병렬연결, 첫 번째 []는 비교급, 두 번째 []는 수동태(be p.p.)가 사용되었다.

[To try to solve this mystery], wildlife biologist Tim Caro **spent more than a decade studying** zebras in Tanzania.
▶ [　]는 to부정사구(부사), 「spend+시간+(in/on) 동명사」는 '～하는 데 (시간)을 보내다'의 뜻이다.

단어

colorful 색이 화려한　strikingly 두드러지게　dress in ～을 입다, ～한 차림을 하다　purpose 목적　contrast 대비　obvious 명확한　stripe 줄무늬　puzzle 곤혹스럽게 하다　wildlife 야생　biologist 생물학자　decade 10년　rule out 배제하다　theory 이론　confuse 혼란스럽게 하다　predator 포식자　antelope 영양　conclude 결론을 내리다　disease-carrying 질병을 옮기는

[04 ~ 06]

2016 Pew Research Center 조사에 따르면, 23퍼센트의 사람들이 한 인기 있는 사회 관계망 사이트에서 우연으로든 (A) 의도적으로든 가짜 뉴스의 내용을 공유한 적이 있다고 인정한다. 나는 이것을 의도적으로 무지한 사람들의 탓으로 돌리고 싶은 마음이 든다. 그러나 뉴스 생태계가 너무나 붐비고 복잡해져서 나는 그곳을 항해하는 것이 힘든 이유를 이해할 수 있다. 의심이 들 때, 우리는 내용을 스스로 교차 확인할 필요가 있다. 사실 확인이라는 간단한 행위는 (B) 잘못된 정보가 우리의 생각을 형성하는 것을 막아 준다. 무엇이 진실인지 혹은 거짓인지, 사실인지 혹은 의견인지를 더 잘 이해하기 위해, 우리는 FactCheck.org와 같은 웹사이트를 참고할 수 있다.

해설

04 상당수의 사람이 가짜 뉴스를 공유하기 때문에 뉴스가 의심스러울 때는 사실을 확인해야 한다는 내용의 글이다.
(A) 우연의 반대라면 일부러 뉴스를 공유한 적이 있을 것이므로 각각 o와 p로 시작하는 on purpose(의도적으로)가 적절하다.
(B) 사실 확인을 할 경우 잘못된 정보를 담은 가짜 뉴스가 우리의 생각을 형성하는 것을 막아줄 것이므로 m으로 시작하는 misinformation(잘못된 정보)이 적절하다.

05 Part 1에서 연습한 방법대로 모양잡기와 뼈대잡기를 통해 우리말을 영작할 수 있다.
① 나는 이것을 의도적으로 무지한 사람들의 탓으로 돌리고(주어) / 싶은 마음이 든다(동사)
② 가주어(It) / ～이다(동사) / ～하고 싶은 마음이 드는(보어) / [진주어] 나는(의미상 주어)➕탓으로 돌리다(동사)➕이것을(목적어)➕의도적으로 무지한 사람들의(수식어)
③ 가주어(It) / ～이다(동사) / ～하고 싶은 마음이 드는(형용사) / [to부정사구] 나는(for 목적격)➕탓으로 돌리다(to부정사)➕이것을(명사)➕의도적으로 무지한 사람들의(전치사구)
①, ②, ③ 과정을 기반으로 제시된 단어와 조건(보기의 어구 모두 사용)을 참고하여 It is tempting for me to attribute it to people being willfully ignorant.으로 문장을 완성할 수 있다. 참고로 「attribute A to B」는 'A를 B의 탓(덕)으로 돌리다'의 의미로 to 다음에 명사(구) 형태가 들어간다.

06 「so ～ that 주어 can …」은 「enough to부정사」로 바꾸어 쓸 수 있다. 따라서 밑줄 친 부분(so ～ can)은 동사구(has become), 형용사구(overcrowded and complicated)를 쓴 뒤, 「enough to부정사(enough to understand)」와 understand의 목적어인 간접의문문(why ～ challenging)을 그대로 쓴다. 마지막으로, 주절의 주어(The news ecosystem)와 that절 주어(I)가 다르므로 의미상 주어(for me)를 to부정사 앞에 쓴다. 그러므로 답은 has become overcrowded and complicated enough for me to understand why navigating it is challenging이 된다.

구문 분석

Twenty-three percent of people **admit to having** shared a fake news story on a popular social networking site, [either accidentally or on purpose], according to a 2016 Pew Research Center survey.
▶ 「admit to 동명사」는 '～하는 것을 인정하다'의 뜻으로 이때 to는 전치사이다. [　]는 상관접속사구(either A or B: A이거나 혹은 B)로 A와 B는 형태상 비슷한 것이 들어가야 한다.

Yet the news ecosystem has become **so** overcrowded and complicated **that I can** understand [why navigating it is challenging].
▶ 「so ～ that 주어 can …」은 '너무 ～해서 …하다', [　]는 understand의 목적어인 간접의문문(why+주어+동사 ～)이다.

단어

fake 가짜의　admit to ～라는 것을 인정하다　accidentally 우연으로　on purpose 의도적으로　survey 조사　tempting ～하고 싶은 마음이 드는　attribute A to B A를 B의 탓으로 돌리다　willfully 의도적으로　ignorant 무지한　overcrowded 너무 붐비는　complicated 복잡한　navigate 항해하다　challenging 힘든　cross-check 교차확인하다　prevent 막다　thought 사고, 생각　consult 참고하다

[07 ~ 09]

> 흔히 '평균 기대 수명'이라고 알려진 것은 엄밀히 말하면 '출생 당시의 기대 수명'이다. 그러나 (A) 그 목적이 성인의 건강과 장수를 비교하는 것이라면 출생 당시의 ⓐ 기대 수명은 도움이 되지 않는 통계이다. 그것은 출생 당시 기대 수명의 주요 결정 요인이 고대에 상당히 ⓑ 낮았던(→높았던) 아동 사망률이고, 이것이 기대 수명을 극적으로 하향하도록 왜곡하기 때문이다. 만약 우리가 35세라는 선사시대 사람들의 추정된 ⓒ 최소(→최대) 기대 수명을 다시 살펴보면, 우리는 이 당시에 사는 보통 사람이 35세에 ⓓ 죽었다는 것을 의미하지 않음을 알 수 있다. 오히려, 그것은 ⓔ 유아기에 죽은 아이 한 명 당 또 다른 한 명이 70세까지 살았을지도 모른다는 것을 의미한다. 그러므로 기대 수명 통계는 우리 고대 조상들의 삶의 질에 대해 생각하는 매우 결함이 있는 방법이다.

해설

07 고대의 기대 수명 통계는 그 당시의 높은 아동 사망률로 인해 조상들의 삶의 질을 평가하는 정확한 기준이 될 수 없다는 내용의 글이다.
ⓐ 우리가 출생 당시의 기대 수명을 보통 평균 기대 수명이라 한다고 했으므로 expectancy(기대)는 적절하다.
ⓑ 고대에 아동 사망률이 기대 수명을 하향시켰다고 했으므로 아동 사망률은 높았을 것이다. 따라서 low는 high(높은)로 바꾸어야 한다.
ⓒ 기대 수명은 그 사람이 최대 몇 년을 살지 예상하는 것이므로 minimum은 maximum(최대)으로 바꾸어야 한다.
ⓓ 기대 수명이 35세라면 보통 35세에 죽었다는 것을 추정하므로 died(죽었다)는 적절하다.
ⓔ 다른 한 명이 어떤 사람 대신 70세까지 살아 기대 수명의 평균이 같게 나왔다면, 그 어떤 사람은 어렸을 적 죽었을 것이므로 infancy(유아기)는 적절하다.

08 ① 문맥상 빈칸에 들어갈 내용은 "기대 수명의 목적은 성인의 건강과 장수를 비교하는 것이다" 정도가 적절하며 이를 바탕으로 필요한 요소를 확인한다. ② 조건에 따르면 11개의 단어로 써야 하므로 주어진 10개의 단어 외에 하나를 추가해야 한다는 것과, 주어진 단어 중 동사 be, compare가 있으므로 2형식 또는 3형식 문장이 들어갈 것을 예측할 수 있다. ③ 내용상 주어는 the goal, 동사가 be라고 보면 주격보어는 다른 동사인 compare에 to를 추가한 to부정사 형태가 되고, 나머지 단어인 the health, and, longevity, of adults는 to부정사의 목적어가 될 것이다. ④ 따라서 내용과 구조, 조건을 고려하여 the goal is to compare the health and longevity of adults와 같이 문장을 쓸 수 있다.

09 출생 당시 기대 수명은 선사시대 사람들의 기대 수명을 살펴보면 알 수 있듯이 도움이 되지 않는 통계라고 요약할 수 있다. 따라서 본문의 단어를 사용하면 (1)은 a와 b로 시작하는 at birth(출생 당시), (2)는 p와 h로 시작하는 prehistoric humans(선사시대 사람들)가 적절하다.

구문 분석

But life expectancy at birth is an unhelpful statistic [if the goal is **to compare** the health and longevity of adults].
▶ []는 접속사 if가 이끄는 조건절로 「주어+동사+주격보어」의 2형식 구조이며, 주격보어로는 to부정사(명사)가 쓰였다.

That is [because a major determinant of life expectancy at birth is the child mortality rate {which, (in our ancient past), was extremely high}, and this skews the life expectancy rate dramatically downward].
▶ []는 be동사(is)의 주격보어로 접속사 because가 이끄는 부사절, { }는 선행사(the child ~ rate)를 수식하는 관계대명사절(주격), ()는 삽입구이다.

단어

average 평균의 life expectancy 기대 수명 statistic 통계 longevity 장수 determinant 결정 요인 mortality 사망
skew 왜곡하다 estimated 추정된 prehistoric 선사시대의 flawed 결함이 있는 ancestor 선조

[10 ~ 12]

> 당신은 당신의 아이들에게 낯선 사람을 멀리하라고 조언하는가? 그것은 어른들에게는 무리한 요구이다. 결국, 당신은 낯선 사람들을 만남으로써 당신의 친구의 범위를 확장하고 잠재적인 사업 파트너를 만든다. 그러나 이 과정에서, 사람들의 성격을 이해하기 위해 그들을 (A) 분석하는 것은 잠재적인 경제적 또는 사회적 이익에 대한 것만은 아니다. 당신이 사랑하는 사람들의 안전뿐 아니라, 당신의 안전도 생각해봐야 한다. 그런 이유로, 은퇴한 FBI 프로파일러인 Mary Ellen O'Toole은 그들을 이해하기 위해 사람의 (B) 피상적인 특성을 넘어설 필요성을 강조한다. 예를 들어, 단지 낯선 이들이 공손하다는 이유로 그들이 좋은 이웃이라고 가정하는 것은 안전하지 않다. 매일 아침 잘 차려입고 외출하는 그들을 보는 것이 전부는 아니다. 사실, O'Toole은 당신이 범죄자를 다룰 때, 심지어 당신의 느낌도 당신을 틀리게 할 수 있다고 말한다. 그것은 범죄자들이 조작과 사기의 기술에 통달했기 때문이다.

해설

10 이익뿐만 아니라 자신의 안전을 위해서도 겉으로 보이는 모습만이 아닌 타인의 성격을 분석할 필요가 있다는 내용의 글이다. ① 문맥상 글의 제목은 "성격을 이해하는 것이 어떻게 안전에 도움이 되는가" 정도가 적절하며 이를 바탕으로 필요한 요소를 확인한다. ② '어떻게 ~되는가'의 의미이고, how가 있으므로 간접의문문이 들어간다는 것을 예측할 수 있으며, 내용상 동사는 benefits, 목적어는 safety가 된다고 하면, 나머지 단어인 understanding, personalities가 주어가 될 것이다. ③ 따라서 내용과 구조를 고려하여 쓰면 글의 제목은 How Understanding Personalities Benefits Safety(성격을 이해하는 것이 어떻게 안전에 도움이 되는가)가 된다.

11 Part 1에서 연습한 방법대로 모양잡기와 뼈대잡기를 통해 우리말을 영작할 수 있다.

① 당신은(주어) / 조언하는가(동사) / 당신의 아이들에게(목적어) / 낯선 사람을 멀리하라고(목적보어)

② Do(조동사) / 당신은(명사) / 조언하는가(동사) / 당신의 아이들에게(명사구) / 낯선 사람을 멀리하라고(to부정사구)

①, ② 과정을 기반으로 제시된 단어와 조건(주어진 단어 모두 사용, 의문문)을 참고하여 Do you advise your kids to keep away from strangers?로 문장을 완성할 수 있다.

12

(A) 사람들을 이해하기 위해서는 그들에 대해 깊이 알아봐야 할 것이며, 주어진 정의에 따르면 '무언가에 대해 더 알아내기 위해 자세히 연구하거나 검사하는 것'이라는 뜻을 가진 a로 시작하는 단어이므로 답은 analyzing(분석하는 것)이다.

(B) 사람들을 이해하기 위해서는 겉으로 보이는 모습을 넘어서야 할 것이며, 주어진 정의에 따르면 '좀 더 자세히 조사해보기 전까지만 사실이거나 진실인 것처럼 보이는'이라는 뜻을 가진 s로 시작하는 단어이므로 답은 superficial(피상적인)이다.

구문 분석

Throughout this process, (however), [analyzing people {to understand their personalities}] is not all about potential economic or social benefit.

▶ ()는 삽입된 접속사, []는 동명사구(analyzing ~)가 문장의 주어로 쓰였고, { }는 to부정사구(부사)이다.

It is not safe, (for instance), [to assume {that a stranger is a good neighbor, just because they're polite}].

▶ 「가주어(It)–진주어(to부정사구)」로 []는 진주어(to부정사구), { }는 to부정사(to assume)의 목적어인 명사절 that절이다. ()는 삽입구로 '예를 들어'의 뜻이다.

단어

tall order 무리한 요구	expand 확장하다	potential 잠재적인	analyze 분석하다	personality 성격	benefit 이익
retired 은퇴한	emphasize 강조하다	superficial 피상적인	assume 가정하다	polite 공손한	routine 매일 하는 것, 일상
criminal 범죄자	perfect 통달하다	manipulation 조작	deceit 사기		

✔ TEST 08
pp.145~148

01 the movement to recognize the rights of nature　**02** ⓐ boundless　ⓑ constitution　ⓒ suit　ⓓ crucial　ⓔ acknowledging　**03** rivers and forests are not simply property but maintain their own right to flourish　**04** ⓑ, creatively → creative　ⓔ, While → During　**05** in the dining room of the Hotel Chamberlin / as a photographer on a part-time basis　**06** many young soldiers came to the studio to have their pictures taken　**07** (A) dealt with　(B) on a regular basis　(C) ice ages　**08** ⓓ, surviving on whatever was available that much harder　**09** (1) preindustrial　(2) proteins　**10** (1) simple → redundant　(2) physical → chemical　**11** was, washed, more, get, softer　**12** That softness made jeans the trousers of choice for laborers.

[01 ~ 03]

> 물은 궁극적인 공유 자원이다. 한때, 강들은 ⓐ 끝없는 것처럼 보였고 물을 보호한다는 발상은 어리석게 여겨졌다. 그러나 규칙은 변한다. 사회는 반복적으로 수계(水系)를 연구해 왔고 현명한 사용을 재정의해 왔다. 현재 에콰도르는 자연의 권리를 ⓑ 헌법에 포함시킨 지구상 첫 번째 국가가 되었다. 이러한 움직임은 강과 숲이 단순히 재산이 아니라 또한 그들 스스로가 번영할 권리를 가진다고 주장한다. 이 헌법에 따라 시민은 강의 건강은 공공의 선에 ⓓ 필수적임을 인식하며, 훼손된 (강) 유역을 대표해서 ⓒ 소송을 제기할 수도 있다. 더 많은 나라들이 자연의 권리를 ⓔ 인정하고 있으며 에콰도르의 주도를 따를 것으로 기대된다.

해설

01 자연의 권리를 헌법에 포함시킨 에콰도르를 예시로 들며, 자연의 권리를 인정하는 움직임에 관해 이야기하는 글이다. ① 문맥상 글의 주제는 "자연의 권리를 인정하려는 움직임" 정도가 적절하며 이를 바탕으로 필요한 요소를 확인한다. ② 주어진 단어 중 동사가 recognize밖에 없고 to가 있으므로 to부정사를 포함한 명사구가 들어갈 것을 예측할 수 있다. ③ 내용상 선행사가 the movement가 되고 to부정사(to recognize)로 수식한다고 보면, 나머지 단어인 the, rights, of, nature는 to부정사의 목적어가 될 것이다. ④ 따라서 내용과 구조를 고려하여 쓰면, 글의 주제는 the movement to recognize the rights of nature(자연의 권리를 인정하려는 움직임)가 된다.

02

ⓐ 한때는 물을 보호한다는 발상이 어리석다고 여겨져서 물은 제한 없이 쓸 수 있는 것으로 보였을 것이므로 boundless(끝없는)가 적절하다.

ⓑ 자연의 권리를 제대로 인정하기 위해서는 그것을 법으로 정해야 하므로 constitution(헌법)이 적절하다.

ⓒ 자연의 권리가 법에 포함되므로 시민은 강을 대표하여 소송을 제기할 수 있을 것이다. 따라서 suit(소송)가 적절하다.

ⓓ 시민이 강을 대표한다는 것은 강의 건강이 공공선에 중요하다는 것이므로 crucial(필수적인)이 적절하다.

ⓔ 에콰도르의 주도를 따르는 나라들이라면 자연의 권리를 인정할 것이므로 acknowledging(인정하고 있다)이 적절하다.

03 Part 1에서 연습한 방법대로 모양잡기와 뼈대잡기를 통해 우리말을 영작할 수 있다.

① 강과 숲은(주어) / 단순히 재산이 아니라(동사₁) / 또한 번영할 그들 스스로의 권리를 가진다(동사₂)

② 강과 숲은(주어) / [동사₁] ~이다(동사₁)➕단순히 아닌(접속사)➕재산이(보어) / [동사₂] 또한(접속사)➕가진다(동사₂)➕그들 스스로의 권리를(목적어)➕번영할(수식어)

③ 강과 숲은(명사구) / [동사구₁] ~이다(동사₁)➕not simply(접속사)➕재산이(명사) / [동사구₂] but(접속사)➕가진다(동사₂)➕그들 스스로의 권리를(명사구)➕번영할(to부정사)

①, ②, ③ 과정을 기반으로 제시된 단어를 참고하여 rivers and forests are not simply property but maintain their own right to flourish로 문장을 완성할 수 있다.

구문 분석

This move has proclaimed [that rivers and forests are **not** simply property **but** maintain their own right {to flourish}].

▶ []는 동사(proclaim)의 목적어인 명사절 that절이며, 「not A but B」는 'A가 아니라 B다'의 뜻을 가진 상관접속사이다. { }는 명사구(their own right)를 수식하는 to부정사(형용사)이다.

According to the constitution, a citizen might file suit **on behalf of** an injured watershed, [recognizing {that its health is crucial to the common good}].

▶ on behalf of ~는 '~을 대표하여', []는 동시 동작을 나타내는 분사구문, { }는 분사구문의 목적어인 명사절 that절이다.

단어

ultimate 궁극적인 commons 공유 자원 watercourse 강 boundless 끝없는 redefine 재정의하다 constitution 헌법
proclaim 주장하다 property 재산 file 제기하다 suit 소송 on behalf of ~을 대표하여 watershed 강 유역
common good 공공의 선 acknowledge 인정하다 lead 주도

[04~06]

> James Van Der Zee는 1886년 6월 29일에 Massachusetts주 Lenox에서 태어났다. 여섯 명의 아이들 중 둘째였던, James는 창의적인 분위기의 집안에서 성장했다. 열네 살에 그는 그의 첫 번째 카메라를 받았고 수백 장의 가족사진과 마을 사진을 찍었다. 1906년 즈음에, 그는 New York로 이사해서 결혼했고, 늘어나는 가족을 부양하기 위해 여러 가지 일을 했다. 1907년에, Virginia주 Phoetus로 이사했고, Chamberlin 호텔의 식당에서 일했다. 이 시기에 그는 또한 아르바이트로 사진사로 일했다. 그는 1916년에 자신의 스튜디오를 열었다. 1차 세계대전이 시작되었고 많은 젊은 군인들이 사진을 찍기 위해 스튜디오로 왔다. 1969년에, 전시회 *Harlem On My Mind*는 그에게 국제적인 인정을 받게 하였다. 그는 1983년에 사망하였다.

해설

04 유명한 사진사인 James Van Der Zee의 일생을 요약한 글이다.

ⓐ '태어났다'라는 의미로 쓰였으므로 수동태 was born은 적절하다.

ⓑ 명사 people을 수식해야 하므로 부사 creatively는 형용사 creative로 바꾸어야 한다.

ⓒ New York로 이사한 것이 결혼하고(과거) 가족을 부양하기 위해 여러 가지 일을 한 것(과거)보다 이전이므로 과거완료 had moved는 적절하다.

ⓓ 선행사인 지역(Phoetus, Virginia)을 보충 설명하는 계속적 용법의 관계부사절을 이끄는 관계부사 where이므로 적절하다.

ⓔ this time은 절이 아닌 명사구이므로 접속사 While은 전치사 During으로 바꾸어야 한다.

05 질문은 James Van Der Zee가 1907년 그의 가족을 부양하기 위해 무슨 일들을 했는지 묻고 있다. 글에 따르면, 그는 Virginia주 Phoetus로 이사해서 Chamberlin 호텔의 식당에서 일했고, 또한 아르바이트로 사진사로 일했다고 했다. 따라서 본문의 표현을 사용하여 답을 쓰면 빈칸에는 in the dining room of the Hotel Chamberlin / as a photographer on a part-time basis가 적절하다.

06 Part 1에서 연습한 방법대로 모양잡기와 뼈대잡기를 통해 우리말을 영작할 수 있다.

① 많은 젊은 군인들이(주어) / 스튜디오로 왔다(동사) / (그들의) 사진을 찍기 위해(수식어)

② 많은 젊은 군인들이(주어) / [동사] 왔다(동사)➕스튜디오로(수식어) / (그들의) 사진을 찍기 위해(수식어)

③ 많은 젊은 군인들이(명사구) / [동사구] 왔다(동사)➕스튜디오로(전치사구) / (그들의) 사진을 찍기 위해(to부정사구)

①, ②, ③ 과정을 기반으로 제시된 단어와 조건(1개 단어 추가, 필요시 어형 변화)을 참고하여 many young soldiers came to the studio to have their pictures taken으로 문장을 완성할 수 있다. 참고로 「have+목적어+p.p.」는 '~가 …되게 하다'의 의미이다.

*단어 추가: to, 어형 변화: take → taken

구문 분석

In 1907, he moved to Phoetus, Virginia, [where he worked in the dining room of the Hotel Chamberlin].
▶ [　]는 장소 선행사(Phoetus, Virginia)를 보충 설명하는 관계부사절(계속적 용법)이다.

World War I had begun and many young soldiers came to the studio [to have their pictures taken].
▶ [　]는 to부정사구(부사)로 「have+목적어+목적보어(과거분사)」의 5형식 구조로 쓰였다.

단어

receive 받다　　support 부양하다　　dining room 식당　　exhibition 전시　　international 국제적인　　recognition 인정

[07 ~ 09]

아미노산 결핍의 문제가 결코 현대 세계에 유일한 것은 아니다. 산업화 이전의 인류는 아마 단백질과 아미노산의 부족에 (B) 정기적으로 (A) 대처했을 것이다. 물론, 매머드와 같은 거대한 사냥된 동물들이 단백질과 아미노산을 많이 제공했다. 하지만, 냉장 보관 이전 시대에 거대한 사냥감에 의존해서 사는 것은 사람들이 성찬과 기근이 교대로 일어나는 시기를 견뎌야 했다는 것을 의미했다. 가뭄, 산불, 슈퍼스톰 그리고 (C) 빙하기가 어려운 장기적 상황으로 이어졌고, 굶주림은 지속적인 위협이었다. 아미노산과 같은 기본적인 것들을 인간이 합성할 수 없다는 것이 확실히 그러한 위기들을 악화시켰고 구할 수 있는 무엇이든 먹으며 생존하는 것을 그만큼 훨씬 더 힘들게 했다. 기근 동안 죽음의 궁극적인 원인은 열량 부족이 아니라, 바로 단백질과 그것이 제공하는 필수 아미노산의 부족이다.

해설

07 아미노산 부족은 현대만의 문제가 아니며 과거에도 단백질과 필수 아미노산 부족이 궁극적인 죽음의 원인이 되었다는 내용의 글이다.
(A) 산업화 이전 시대의 인류는 단백질과 아미노산 부족 문제를 대처해야 했을 것이므로 과거시제의 dealt with(대처했다)가 적절하다.
(B) 기근이 교대로 일어났으므로 산업화 이전 시대의 인류는 정기적으로 단백질 및 아미노산 부족에 대처해야 했을 것이다. 따라서 on a regular basis(정기적으로)가 적절하다.
(C) 과거에 기근을 불러일으킨 원인 중 하나는 여러 차례의 빙하기가 있으므로 복수형인 ice ages가 적절하다.

08

ⓐ 수식어구(of ~ deficiency)를 제외한 주어가 the problem이므로 단수동사구 is not unique는 적절하다.
ⓑ 동물은 '사냥되는' 것이고 hunt와 animal이 수동 관계이므로 large hunted animals는 적절하다.
ⓒ 문장의 주어에 해당되는 부분이므로 동명사구(living off big game)는 적절하다.
ⓓ 의미상 '구할 수 있는 무엇이든'이 되어야 하므로 however는 복합관계대명사 whatever로 바꾸어야 한다. 따라서 바르게 고친 뒤 밑줄 친 부분을 모두 쓰면 surviving on whatever was available that much harder가 된다.
ⓔ 명사구(the lack of calories)를 강조하는 it is ~ that 강조구문이므로 that is ~ of death는 적절하다.

09 산업화 이전 시대의 인간은 가뭄, 산불, 슈퍼스톰, 빙하기 등 다양한 이유로 단백질과 필수 아미노산 부족으로 고통받았다고 요약할 수 있다. 따라서 조건에 맞게 쓰면 (1)은 preindustrial(산업화 이전의), (2)는 proteins(단백질)가 적절하다.

구문 분석

The human inability [to synthesize such basic things as amino acids] certainly worsened those crises and [made surviving on **whatever** was available that much harder].
▶ 첫 번째 [　]는 to부정사구(형용사)로 주어(the human inability)를 수식한다. 두 번째 [　]는 「make+목적어+목적보어(형용사)」의 5형식 구조로 복합관계대명사절(whatever ~ available)을 포함한 동명사구가 목적어, 비교급 강조 표현(that much harder)이 목적보어로 쓰였다.

During a famine, [**it's** not the lack of calories **that** is the ultimate cause of death]; [**it's** the lack of proteins and the essential amino acids {they provide}].
▶ 두 개의 [　]는 모두 강조 구문 「It is (not) ~ that」으로 명사구인 the lack of calories와 the lack of proteins ~ acids를 각각 강조하며, 두 번째 [　] 뒤에는 반복되는 that절(that is ~ death)이 생략되었다. {　}는 선행사(the ~ amino acids)를 수식하는 관계대명사절로 목적격 관계대명사가 생략되었다.

단어

amino acid 아미노산　　deficiency 결핍　　by any means 결코　　preindustrial 산업화 이전의　　humanity 인류
deal with ~를 대처하다, 다루다　　on a regular basis 정기적으로　　protein 단백질　　aplenty 많이　　refrigeration 냉장 보관
endure 견디다　　alternating 교대로 일어나는　　feast 성찬　　famine 기근　　drought 가뭄　　stretch 기간　　starvation 굶주림
constant 지속적인　　synthesize 합성하다　　worsen 악화시키다　　lack 부족

[10 ~ 12]

거의 모든 데님이 파란색이기 때문에 (A) 바지를 "파란 청바지"라 부르는 것은 거의 표현이 간단한(→중복된) 것처럼 보인다. 청바지가 아마도 당신의 옷장 속에 있는 가장 활용도가 높은 바지이지만, 사실 파란색이 특별히 무난한 색은 아니다. 왜 파란색이 (청바지에) 가장 흔하게 사용되는 색상인지 궁금해 해 본 적이 있는가? 파란색은 (B) 청색 염료의 물리적(→화학적) 특성 때문에 데님의 색깔로 선택되었다. 대부분의 염료는 높은 온도에서 색이 천에 들러붙게 하며 스며들게 된다. 반면에 최초의 청바지에 사용되었던 천연 남색 염료는 옷감의 바깥쪽에만 들러붙었다. 남색으로 염색된 데님을 빨 때, 그 염료 중 소량은 씻겨나가게 되고 실이 염료와 함께 나오게 된다. 데님을 더 많이 빨수록, 더 부드러워지게 되고, 마침내 당신이 가장 좋아하는 청바지로부터, 닳아 해어지고, 나만을 위해 만들어졌다는 느낌을 아마도 얻게 된다. (2) 이 부드러움은 청바지를 노동자들이 선택하는 바지로 만들었다.

해설

10 청바지의 색이 왜 파란색인지의 이유와 그로 인해 생기는 청바지만의 느낌에 대한 글이다.

(A) 데님 자체가 거의 파란색이라 파란 청바지라고 부르는 것은 겹치는 표현이므로, 맥락상 simple은 r로 시작하는 9글자 단어이면서 '중복된'의 의미를 가진 redundant로 바꾸어야 한다.

(B) 염료가 옷감 바깥쪽에 들러붙는 것은 그것의 화학적인 성질 때문이므로, 맥락상 physical은 c로 시작하는 8글자 단어이면서 '화학적인'의 의미를 가진 chemical로 바꾸어야 한다.

11 「the 비교급 ~, the 비교급 …」은 「접속사(As)+주어+동사+비교급, 주어+동사+비교급」으로 바꾸어 쓸 수 있다. 따라서 첫 번째 비교급절의 주어와 동사를 활용해 접속사 as절(As denim was washed more)을 쓰고, 다음 비교급절의 주어와 동사를 활용해 주절(it would get softer)을 쓴다. 따라서 빈칸에는 was, washed, more, get, softer가 적절하다.

12 ① 문맥상 빈칸에 들어갈 내용은 "청바지의 느낌이 청바지를 사람들이 좋아하는 바지로 만들었다" 정도가 적절하며 이를 바탕으로 필요한 요소를 확인한다. ② 주어진 단어에 느낌을 나타내는 that softness가 있으므로 내용상 이것이 주어가 되고, 동사는 make만 있으며 나머지는 명사(구)이므로 「make+목적어+목적보어(명사)」의 5형식 구문이 들어간다는 것을 예측할 수 있다. ③ 내용상 시제에 맞게 동사(make)는 made로 변형하고, jeans가 목적어, the trousers가 목적보어가 된다고 보면, 남은 전치사구 of choice와 for laborers는 순서대로 목적보어를 수식할 것이다. ④ 따라서 내용과 구조, 조건을 고려하여 That softness made jeans the trousers of choice for laborers.와 같이 문장을 쓸 수 있다.

구문 분석

Most dyes will permeate fabric in hot temperatures, [making the color stick].
▶ []는 동시 동작을 나타내는 분사구문으로 「사역동사(make)+목적어+목적보어(동사원형)」의 5형식 구조로 썼다.

The more denim was washed, **the softer** it would get, [eventually achieving that worn-in, made-just-for-me feeling {you probably get with your favorite jeans}].
▶ 「the 비교급 ~, the 비교급 …」은 '~할수록 더 …하다', []는 연속 동작을 나타내는 분사구문, { }는 선행사(that ~ feeling)를 수식하는 관계대명사절(목적격)로 관계대명사가 생략되었다.

단어

redundant 중복된, 불필요한 versatile 활용도가 높은 wardrobe 옷장 neutral 무난한 hue 색상 property 특성 dye 염료
permeate 스며들다 fabric 천 stick 들러붙다 thread 실 worn-in 닳아서 해어진 laborer 노동자

✔ TEST 09

pp.149~152

01 ⓐ, worked → (should) work ⓒ, acquire → to acquire **02** Having the ability to take care of oneself without depending on others was considered a requirement for everyone. **03** (1) have been led to insist (2) this situation **04** ⓐ transforming ⓑ photosynthesis ⓒ escape ⓓ deadly **05** From plants come chemical compounds that nourish and heal and delight the senses. **06** many complex molecules **07** ⓑ, unfixed → fixed ⓒ, expensively → cheaply ⓓ, collect → distribute **08** Gold and silver enter society at the rate at which they are discovered and mined **09** (1) precious (2) commodities (3) predictable **10** The brain processes and internalizes athletic skills, transferring them from the left brain to the right brain. **11** ⓔ, being 이유: despite는 전치사로 뒤에 명사 상당어구가 필요하므로 동명사가 적절 **12** experiments with different grips, positions, and swing movements, analyzing each in terms of the results it yields

[01 ~ 03]

> 학교 과제는 전형적으로 학생들이 혼자 하도록 요구해 왔다. 이러한 개별 생산성의 강조는 독립성이 성공의 필수 요인이라는 의견을 반영했던 것이다. 타인에게 의존하는 것 없이 자신을 관리하는 능력을 가지는 것이 모든 사람에게 요구되는 것으로 간주되었다. 따라서, 과거의 교사들은 모둠 활동이나 학생들이 팀워크 기술을 배우는 것을 덜 권장했다. 그러나, 뉴 밀레니엄 시대 이후, 기업들은 향상된 생산성을 요구하는 더 많은 국제적 경쟁을 경험하고 있다. 이러한 상황은 고용주들로 하여금 노동 시장의 초입자들이 전통적인 독립성뿐만 아니라 팀워크 기술을 통해 보여지는 상호 의존성에 대한 증거도 제시해야 한다고 요구하도록 만들었다. 교육자의 도전과제는 학생들이 또한 팀 안에서 잘 수행할 수 있는 학습기회를 늘려주면서 기본적인 기술에서 개인적인 능력을 보장하는 것이다.

해설

01 국제적 경쟁이 늘어남에 따라, 교육자들은 학생들이 개인 능력은 물론 팀워크 기술을 배우도록 도와야 한다는 내용의 글이다.

ⓐ 요구를 나타내는 동사 require의 목적어인 명사절 that절에는 동사로 「(should) 동사원형」을 써야 하므로, worked는 (should) work로 바꾸어야 한다.

ⓑ 명사 an opinion과 동격인 명사절을 이끄는 접속사 that은 적절하다.

ⓒ 동사 encourage는 목적보어로 to부정사를 취하므로 acquire는 to acquire로 바꾸어야 한다.

ⓓ 뉴 밀레니엄 시대 이후(since the new millennium)로 기업들(businesses)이 국제적 경험을 계속해서 해왔으므로 현재완료시제 have experienced는 적절하다.

ⓔ 문장의 주어(the challenge ~ educators)를 설명하는 주격보어이므로 to부정사(명사)로 쓰인 to ensure는 적절하다.

02 Part 1에서 연습한 방법대로 모양잡기와 뼈대잡기를 통해 우리말을 영작할 수 있다.

① 타인에게 의존하는 것 없이 자신을 관리하는 능력을 가지는 것이(주어) / ~으로 간주되었다(동사) / 모든 사람에게 요구되는 것(보어)

② [주어] 자신을 관리하는 능력을 가지는 것(주어)➕타인에게 의존하는 것 없이(수식어) / ~으로 간주되었다(동사) / [보어] 요구되는 것(보어)➕모든 사람에게(수식어)

③ [동명사구] 자신을 관리하는 능력을 가지는 것(동명사구)➕타인에게 의존하는 것 없이(전치사구) / ~으로 간주되었다(동사구) / [명사구] 요구되는 것(명사구)➕모든 사람에게(전치사구)

①, ②, ③ 과정을 기반으로 제시된 단어와 조건(보기의 어구 모두 사용)을 참고하여 Having the ability to take care of oneself without depending on others was considered a requirement for everyone.으로 문장을 완성할 수 있다.

03 주어진 문장을 수동태로 바꾸어 쓰는 문제이다. 우선 기존의 목적어(employers)가 주어에 쓰였고, 동사구(have led (employers) to insist)를 수동태로 바꾸어 쓴다. 이때 조건에 맞게 to를 포함한 5단어가 되어야 하므로 (1)은 현재완료 수동태인 have been led to insist가 된다. 마지막으로 문장의 주어는 'by+명사(기존 주어)'로 바꾸어야 하므로 (2)는 this situation이 된다. 따라서 답은 (1) have been led to insist, (2) this situation이 된다.

구문 분석

This situation has led employers to insist [that newcomers to the labor market provide evidence of traditional independence but also interdependence {shown through teamwork skills}].

▶ 요구를 나타내는 동사 insist의 목적어인 명사절 that절 []에서 동사(provide) 앞의 조동사(should)가 생략되었고, { }는 선행사(interdependence)를 수식하는 과거분사구이다.

The challenge for educators is [to ensure individual competence in basic skills {**while** add**ing** learning opportunities (that can **enable** students **to** also perform well in teams)}].

▶ []는 문장에서 주격보어로 쓰인 to부정사구(명사), { }는 동시동작을 나타내는 분사구문으로, 의미를 명확하기 하기 위해 접속사 while을 남겨 두었다. ()는 선행사(learning opportunities)를 수식하는 관계대명사절(주격)로 「enable+목적어+목적보어(to부정사)」는 '~가 …할 수 있게 하다'의 의미를 갖는다.

단어

assignment 과제 emphasis 강조 individual 개별의 productivity 생산성 reflect 반영하다 independence 독립성
factor 요소 depend on ~에 의존하다 requirement 요구, 요구 조건 encourage 권장하다 acquire 배우다, 습득하다
competition 경쟁 evidence 증거 traditional 전통적인 interdependence 상호의존성 educator 교육자
competence 능력, 역량

[04 ~ 06]

식물들은 자연의 연금술사들이고, 그것들은 물, 토양, 그리고 햇빛을 다수의 귀한 물질로 ⓐ 바꾸는 것에 전문적이다. 이 물질들 중 상당수는 인간이 상상할 수 있는 능력을 넘어선다. 우리가 의식을 완성해 가고 두 발로 걷는 것을 배우는 동안 그것들은 자연 선택의 동일한 과정에 의해 ⓑ 광합성(햇빛을 식량으로 전환하는 놀라운 비결)을 발명하고 유기 화학을 완성하고 있었다. 밝혀진 것처럼, 화학과 물리학에서 식물들이 발견한 것 중 상당수가 우리에게 매우 도움이 되어 왔다. 영양분을 공급하고 치료하고 감각을 즐겁게 하는 화합물들이 식물들로부터 나온다. 왜 그것들은 이 모든 수고를 할까? 왜 식물들은 그렇게나 많은 복합 분자들의 제조법을 고안해 내고 그런 다음에 (B) 그것들을 제조하는 데 필요한 에너지를 쏟는 것에 애를 써야만 할까? 식물들은 움직일 수 없고, 이것은 그것들이 그것들을 먹이로 하는 생물체를 ⓒ 피할 수 없다는 것을 의미한다. ⓓ 치명적인 독, 역겨운 맛, 포식자의 정신을 혼란스럽게 하는 독소와 같이 식물들이 생산해 내는 아주 많은 화학 물질들은 다른 생물체가 식물들을 내버려 두도록 강제하려고 자연 선택에 의해 고안되었다.

해설

04 식물이 물질을 변형하고 화합물들을 만들어 내는 이유에 대한 글이다.
ⓐ 식물은 물, 토양, 햇빛을 다수의 귀한 물질로 만들어 내므로 transform(바꾸다)이 적절하며, 전치사(at)의 목적어가 될 수 있도록 동명사 transforming(바꾸는 것)으로 바꾸어 쓴다.
ⓑ 햇빛을 식량으로 바꾸는 기술은 광합성이므로 photosynthesis(광합성)가 적절하다.
ⓒ 식물들은 움직일 수 없어서 그것들을 먹으려는 생물을 피할 수 없으므로 escape(피하다)가 적절하다.
ⓓ 독은 상대를 해칠 수 있는 치명적 물질이므로 dead를 변형한 deadly(치명적인)가 적절하다.

05 Part 1에서 연습한 방법대로 모양잡기와 뼈대잡기를 통해 우리말을 영작할 수 있다.
① 영양분을 공급하고 치료하고 감각을 즐겁게 하는 화합물들이(주어) / 나온다(동사) / 식물들로부터(수식어)
② 식물들로부터(수식어) / 나온다(동사) / [주어] 화합물들이(주어)➕영양분을 공급하고 치료하고 감각을 즐겁게 하는(수식어)
③ 식물들로부터(전치사구) / 나온다(동사) / [명사구] 화합물들이(명사구)➕영양분을 공급하고 치료하고 감각을 즐겁게 하는(관계대명사절)
①, ②, ③ 과정을 기반으로 제시된 단어와 조건(보기 단어 이용, From plants로 시작)을 참고하여 From plants come chemical compounds that nourish and heal and delight the senses.로 문장을 완성할 수 있다.

06 (B)의 '그것들'을 제조하는 데 에너지가 필요하다고 했으므로, 밑줄 친 them은 같은 문장에서 앞서 언급된 many complex molecules이다.

구문 분석

[While we were perfecting consciousness **and** learning to walk on two feet], [they were, {by the same process of natural selection}, inventing photosynthesis (the astonishing trick of converting sunlight into food) **and** perfecting organic chemistry].
▶ 첫 번째 []는 접속사 while이 이끄는 부사절로 등위접속사(and)가 두 동사구(were perfecting ~, learning ~)를 병렬연결하고 있다. 두 번째 []는 주절로 여기도 등위접속사(and)가 두 동사구(were inventing ~, perfecting ~)를 병렬연결하고 있으며, { }는 삽입구이다.

From plants **come** chemical compounds [that nourish and heal and delight the senses].
▶ 부사구 역할을 하는 전치사구(From plants)가 문두로 오면서 주어(chemical compounds ~)와 동사(come)가 도치, []는 선행사(chemical compounds)를 수식하는 관계대명사절(주격)이다.

단어

alchemist 연금술사 expert 전문적인 transform 바꾸다 an array of 다수의 precious 귀한 substance 물질
conceive 상상하다 consciousness 의식 natural selection 자연 선택 photosynthesis 광합성 astonishing 놀라운
convert A into B A를 B로 전환하다 organic 유기의 compound 화합물 delight 즐겁게 하다 devise 고안하다 molecule 분자
manufacture 제조하다 escape 피하다, 벗어나다 compel 강제하다 deadly 치명적인 foul 역겨운 toxin 독소

[07 ~ 09]

아주 중요한 것은 돈이 예측 가능한 방식으로 ⓐ 희소성이 있을 필요가 있다는 것이다. 귀금속은 내재적인 아름다움을 지니고 있을 뿐만 아니라 ⓑ 고정되지 않은(→고정된) 양으로 존재하기 때문에 수천 년에 걸쳐 돈으로서 바람직했다. (A) 금과 은은 그것들이 발견되고 채굴되는 속도로 사회에 유입되며, 추가적인 귀금속은 생산될 수 없고, 적어도 ⓒ 비싸게(→싸게) 생산될 수는 없다. 쌀과 담배와 같은 상품들은 재배할 수 있지만, 그것은 여전히 시간과 자원이 든다. Zimbabwe의 Robert Mugabe와 같은 독재자도 정부에 100조 톤의 쌀을 생산하라고 명령할 수 없었다. 그는 수조의 새로운 Zimbabwe 달러를 만들어 ⓓ 모을(→유통시킬) 수 있었는데, 이것은 결국 그것이 통화(通貨)보다 휴지로서 더 ⓔ 가치있게 되었던 이유이다.

07 어떤 물건이 돈으로 사용되기 위해서는 예측 가능한 방식으로 희소성이 있어야 하며 고정된 양으로 존재해야 가치가 있다는 내용의 글이다.

ⓐ 돈은 귀하지 않으면 가치가 없어지므로 scarce(희소성이 있는)는 적절하다.

ⓑ 고정된 양으로 존재해야 그 희소성을 예측할 수 있고, 돈으로서 가치가 있으므로 unfixed는 fixed(고정된)로 바꾸어야 한다.

ⓒ 추가 귀금속은 생산할 수 있다고 해도 비용이 많이 들어 저렴하게 만들 수 없으므로 expensively는 cheaply(싸게)로 바꾸어야 한다.

ⓓ 새로운 통화를 만들었다면 이것을 사회에 유통시켰을 것이므로 collect는 distribute(유통시키다)로 바꾸어야 한다.

ⓔ 유통되는 통화가 지나치게 많으면 가치가 떨어지므로, 통화보다 휴지로서 가치 있다는 뜻으로 쓰인 valuable(가치 있는)은 적절하다.

08 Part 1에서 연습한 방법대로 모양잡기와 뼈대잡기를 통해 우리말을 영작할 수 있다.

① 금과 은은(주어) / 유입된다(동사) / 사회에(목적어) / 그것들이 발견되고 채굴되는 속도로(수식어)

② 금과 은은(주어) / 유입된다(동사) / 사회에(목적어) / [수식어] 속도로(수식어)➕그것들이 발견되고 채굴되는(수식어)

③ 금과 은은(명사구) / 유입된다(동사) / 사회에(명사) / [전치사구] 속도로(전치사구)➕그것들이 발견되고 채굴되는(전치사＋관계대명사절)

①, ②, ③ 과정을 기반으로 제시된 단어와 조건(주어진 단어 한 번씩만 사용하기, 어법상 틀린 부분 고치기, 단어 추가 가능)을 참고하여 Gold and silver enter society at the rate at which they are discovered and mined로 문장을 완성할 수 있다.

*단어 추가: at

09 귀금속과 상품들의 형태를 한 돈은 예측 가능한 방식으로 희소성이 있어야 한다고 요약할 수 있다. 따라서 본문의 단어를 사용하면 (1)은 p로 시작하는 precious(귀한), (2)는 c로 시작하는 commodities(상품들), (3)은 p로 시작하는 predictable(예측 가능한)이 적절하다.

구문 분석

Precious metals **have been** desirable as money across the millennia **not only** [because they have intrinsic beauty] **but also** [because they exist in fixed quantities].

▶ 시제는 현재완료(have been)가 쓰였으며, 상관접속사(not only A but also B)가 두 개의 부사절 []을 병렬연결하고 있다.

Gold and silver enter society [at the rate {at which they are discovered and mined}]; [additional precious metals cannot be produced, at least not cheaply].

▶ []는 동사(enter)를 수식하는 부사 역할을 하는 전치사구이며, { }는 선행사(the rate)를 수식하는 '전치사＋관계대명사절'이다. 두 번째 []는 앞의 선행절의 내용을 보충 설명해 주는 역할을 하며, not cheaply는 원래 they cannot be produced cheaply이나 중복되는 부분이 생략되었다.

He was able to produce and distribute trillions of new Zimbabwe dollars, [which is {why they eventually became more valuable as toilet paper than currency}].

▶ []는 앞 문장을 보충 설명하는 관계대명사절(계속적 용법)이며, { }는 관계대명사절에서 be동사(is)의 보어로 쓰인 간접의문문(why＋주어＋동사구 ～)이다.

단어

scarce 희소성이 있는 predictable 예측 가능한 desirable 바람직한 millennia 수천 년 intrinsic 내재적인 quantity 양 additional 추가적인 commodity 상품 dictator 독재자 valuable 가치가 있는 currency 통화(通貨)

[10～12]

뇌 연구는 뇌가 어떻게 운동 기술을 처리하고 내면화하는지를 이해하기 위한 틀을 제공한다. 골프채 휘두르기와 같은 복잡한 움직임을 연습할 때, 우리는 그것이 산출하는 결과의 관점에서 각각을 분석하면서 다른 잡기, 자세, 그리고 휘두르는 움직임으로 실험한다. 이것은 의식적인 좌뇌 과정이다. 일단 우리가 원하는 결과를 만들어 내는 휘두르기의 그러한 요소들을 확인하면, 우리는 "근육 기억" 속에 그것들을 영구적으로 기록하고자 하는 시도에서 그것들을 반복적으로 연습한다. 이러한 방식으로, 우리는 필요할 때마다 언제든지 원하는 휘두르기를 다시 만들기 위해 우리가 의존하는 운동감각의 느낌으로써 휘두르기를 내면화한다. 이러한 내면화는 휘두르기를 의식적으로 통제되는 좌뇌 기능으로부터 더 직관적이거나 자동화된 우뇌 기능으로 전이시킨다. 이러한 묘사는, 관련된 실제 과정의 과도한 단순화에도 불구하고, 뇌가 운동 기술을 완벽히 하는 법을 배울 때 뇌 속의 의식과 무의식 활동 사이에 상호작용을 위한 모델로서 작용한다.

10 뇌가 운동 기술을 어떻게 처리하는지에 관한 글이다. ① 문맥상 글의 요지는 "뇌는 운동 기술을 처리하고 내면화하며 그것들을 좌뇌에서 우뇌로 전이시킨다" 정도가 적절하며 이를 바탕으로 필요한 요소를 확인한다. ② 주어진 단어 중 동사는 transfer, process, and internalize가 있으므로 등위접속사로 연결된 동사구가 들어간다는 것을 예측할 수 있다. ③ 내용상 주어는 the brain이 되며 동사구는 수 일치시켜 processes and internalizes로 연결, 목적어는 athletic skills가 된다고 보면, 나머지 동사 transfer는 현재분사로 변형되어 문장을 수식하고 전치사구인 from the left brain과 to the right brain은 연결하여 쓴다. ④ 따라서 내용과 구조, 조건을 고려하여 글의 요지를 쓰면 The brain processes and internalizes athletic skills, transferring them from the left brain to the right brain.과 같이 문장을 쓸 수 있다.

11

ⓐ 전치사 for의 목적어로 동명사구(understanding how ~)가 쓰였으므로 understanding은 적절하다.

ⓑ '~하면서'의 의미를 갖는 동시 동작을 나타내는 능동의 분사구문으로 analyzing은 적절하다.

ⓒ 주격 관계대명사절(that절)의 선행사는 수식어(of the swing)를 제외한 those elements이므로 복수동사 produce는 적절하다.

ⓓ 우리에 의해 '원해지는' 휘두르기이고 swing과 desire가 수동 관계이므로 과거분사 desired는 적절하다.

ⓔ 전치사인 despite 다음에는 절 형태가 아닌 동명사나 명사 등이 와야 하며 뒤에 involved는 앞의 명사구를 수식하는 과거분사이다.
따라서 '~가 됨에도 불구하고'의 의미에 맞게 it is를 being으로 바꾸어야 한다.

12 질문은 어떤 사람이 골프채 휘두르기를 연습할 때 좌뇌에 발생하는 처리 과정을 묘사하라는 것이다. 글에 따르면, 골프채 휘두르기를 연습할 때 우리는 그것이 산출하는 결과의 관점에서 각각을 분석하며 다른 잡기, 자세, 휘두르는 움직임을 실험한다고 했다. 따라서 본문의 표현을 사용하여 주어(the person)에 수 일치시킨 뒤 답을 쓰면 빈칸에는 experiments with different grips, positions, and swing movements, analyzing each in terms of the results it yields가 적절하다.

구문 분석

[Once we identify those elements of the swing {that produce the desired results}], [we rehearse them over and over again {in an attempt to record them permanently in "muscle memory."}]

▶ 첫 번째 []는 접속사 once(일단 ~하면)가 이끄는 부사절, 첫 번째 { }는 선행사(those ~ swing)를 수식하는 관계대명사절(주격)이며, 두 번째 []는 주절, 두 번째 { }인 전치사구 「in an attempt to부정사」는 '~하고자 하는 시도'의 뜻이다.

This description, {despite being an oversimplification of the actual processes involved}, serves as a model for the interaction between conscious and unconscious actions in the brain, [as it learns to perfect an athletic skill].

▶ 주어는 This description이고 동사는 serves이며, 삽입구로 쓰인 { }는 전치사 despite가 이끄는 전치사구로 부사 역할을 한다. []는 접속사 as가 이끄는 부사절이다.

단어

framework 틀 process 처리하다; 과정 internalize 내면화하다 athletic 운동의 analyze 분석하다 yield 산출하다 identify 확인하다 element 요소 rehearse 연습하다 attempt 시도 permanently 영구적으로 kinesthetic 운동 감각의 transfer 전이시키다 intuitive 직관적인 oversimplication 과도한 단순화 perfect 완벽히 하다

✓ TEST 10

pp.153~156

01 ⓑ, digging → burying ⓓ, principal → principle **02** (A) storage 또는 preservation (B) Curiosity **03** it was strong enough to lift him out of the routine way of seeing things **04** ⓒ, facing → faced 이유: 주어(로봇)와 동사(마주치다)가 수동 관계이므로 과거분사 faced로 고쳐야 적절 **05** 센서로부터 얻는 데이터에 기반하여 결정을 내리고, 학습하여 환경에 적응하는 AI 로봇과 그것의 소프트웨어의 능력 **06** (A) output (B) obstacle (C) circumstances **07** ⓓ, fall → to fall ⓔ, unnoticing → unnoticed **08** It is not until some of the later "dominoes" fall that more obvious clues and symptoms appear. **09** (A) accumulate (B) cause **10** Humans, External **11** are, not, only, unique, in, the, sense, that, they, began, to, use, an, ever-widening, tool, set **12** some of the energy stored in air and water flows was used for navigation

[01 ~ 03]

수십만 명의 사람들이 캐나다 모피 무역ⓐ에 참여하기 위해 먼 여정을 떠났다. 많은 사람들은 북쪽 지역 거주민들이 겨울에 어떻게 그들의 식량을 저장하는지를 보았다. 눈 속에 고기와 채소를 ⓑ 파는 것(→묻어 두는 것)이었다. 하지만 아마 그들 중 이 관습이 다른 분야와 어떻게 연관될 수 있는지 생각한 사람들은 거의 없었을 것이다. 그렇게 한 사람은 Clarence Birdseye라는 이름의 젊은이였다. 그는 갓 잡은 물고기와 오리가 이런 방식으로 급속히 ⓒ 얼려졌을 때 맛과 질감을 유지한다는 사실을 알고 놀랐다. 그는 '왜 우리는 그와 같은 기본적인 ⓓ 우두머리(→원리)에 따라 처리한 음식을 미국에서 팔 수 없을까?'라고 궁금해 하기 시작했다. 이 생각에서 냉동식품 산업은 탄생했다. 북부 사람들에게는 음식을 ⓔ 저장하는 평범한 관행이지만 그것으로부터 그는 뭔가 특별한 것을 만들어 냈다. 그렇다면 이 (A) 저장 방법을 목격했을 때 그의 마음속에 어떤 생각이 들었을까? 호기심을 갖고 완전히 몰두한 그의 마음속에 무언가 신비로운 일이 일어났다. (B) 호기심은 우리가 바라보는 것에 가치를 더하는 한 방법이다. Birdseye의 경우, 그것(호기심)은 사물을 보는 일상적인 방식에서 그를 벗어나 끌어 올리기에 충분히 강했다.

01 호기심을 통해 사물을 보는 일상적인 관점에서 벗어나 특별한 것을 만들어 낼 수 있음을 냉동식품 산업의 탄생을 예시로 들어 이야기하는 글이다.
ⓐ 여정을 떠난 것은 무역에 참여하기 위함이므로 take part in(~에 참여하다)은 적절하다.
ⓑ 식량을 저장하기 위해선 눈 속에서 파내는 것이 아니라 묻었을 것이므로 digging은 burying(묻어 두는 것)으로 바꾸어야 한다.
ⓒ 물고기나 오리를 눈 속에 묻어두면 빠르게 얼게 될 것이므로 frozen(얼려진, 언)은 적절하다.
ⓓ 급속 냉동의 원리에 따라 처리한 음식을 팔고자 하는 것이므로 principal은 principle(원리)로 바꾸어야 한다.
ⓔ 눈 속에 식료품을 묻는 것은 북부 사람들이 음식을 저장하는 평범한 방식이므로 preserving(저장하는)은 적절하다.

02
(A) Birdseye가 목격했던 것은 북쪽 지역의 음식 저장법이므로 본문의 동사 stored를 활용한 storage(저장) 또는 preservation(보관)이 적절하다.
(B) 우리가 바라보는 것에 가치를 더하는 것은 호기심이므로 본문의 형용사 curious를 활용한 Curiosity(호기심)가 적절하다.

03 Part 1에서 연습한 방법대로 모양잡기와 뼈대잡기를 통해 우리말을 영작할 수 있다.
① 그것은(주어) / 충분히 강했다(동사) / 사물을 보는 일상적인 방식에서 그를 벗어나 끌어 올리기에(수식어)
② 그것은(주어) / 충분히 강했다(동사) / [수식어] 그를 벗어나 끌어 올리기에(수식어₁)⊕사물을 보는 일상적인 방식에서(수식어₂)
③ 그것은(명사) / 충분히 강했다(동사구) / [to부정사구] 그를 벗어나 끌어 올리기에(to부정사구)⊕사물을 보는 일상적인 방식에서(전치사구)
①, ②, ③ 과정을 기반으로 제시된 단어를 참고하여 it was strong enough to lift him out of the routine way of seeing things로 문장을 완성할 수 있다.

구문 분석

Many saw [how inhabitants of the northern regions stored their food in the winter]—[by burying the meats and vegetables in the snow].
▶ 첫 번째 []는 동사(saw)의 목적어로 쓰인 간접의문문(how+주어+동사)이며, 두 번째 []는 앞의 []와 동격을 이룬다.

He made something extraordinary from [what, (for the northern folk), was the ordinary practice of preserving food].
▶ []는 전치사(from)의 목적어인 관계대명사 what절이며, ()는 삽입구이다.

단어

journey 여행하다	take part in ~에 참여하다	inhabitant 거주자	region 지역	store 보관하다	custom 관습	texture 질감
operate 처리하다	principle 원리	extraordinary 특별한	preserve 저장하다	engaged 몰두한	curiosity 호기심	

[04 ~ 06]

AI 로봇과 보통 로봇의 기본적 차이는 센서로부터 얻는 데이터에 기반하여 결정을 내리고, 학습하여 환경에 적응하는 로봇과 그것의 소프트웨어의 능력이다. 좀 더 구체적으로 말해서 보통 로봇은 결정론적인 (이미 정해진) 행동을 보인다. 말하자면, 일련의 입력에 대해 그 로봇은 항상 똑같은 (A) 결과를 만들 것이다. 예를 들어, 장애물을 우연히 마주치는 것과 같이 동일한 상황에 직면한다면 그 로봇은 그 (B) 장애물을 왼쪽으로 돌아서 가는 것과 같이 항상 똑같은 행동을 할 것이다. 하지만 AI 로봇은 보통 로봇이 할 수 없는 두 가지, 즉, 결정을 내리고 경험으로부터 학습하는 것을 할 수 있다. 그것은 (C) 환경에 적응할 것이고, 어떤 상황에 직면할 때마다 다른 행동을 할 수 있다. AI 로봇은 경로에서 장애물을 밀어내거나 새로운 경로를 만들거나 목표를 바꾸려고 할 수도 있다.

해설

04 AI 로봇과 보통 로봇의 차이점을 설명하는 글이다.
ⓐ 데이터에 기반하여 결정하고 학습하고 또한 적응하는 것이므로 과거분사구 based on(~에 기반하여)은 적절하다.
ⓑ 주어가 the normal robot이므로 단수동사 shows는 적절하다.
ⓒ 로봇이 어떤 상황에 '마주치게 되는', 즉 주어와 동사가 수동 관계이므로 facing을 과거분사 faced로 바꾸어야 한다.
ⓓ 선행사(two things)와 관계대명사절의 주어 the normal robot 사이에 목적격 관계대명사가 생략되었으므로 two things the normal robot은 적절하다.
ⓔ 등위접속사(or)로 연결되는 동사구(to push ~, or make up ~, or change ~) 중 하나이므로 make up은 적절하다.

05 질문은 AI 로봇과 보통 로봇의 기본적 차이를 본문에서 찾아 우리말로 쓰는 것이다. 글의 서두에서, 결정을 내리고 학습하여 적응하는 그 로봇과 로봇의 소프트웨어 능력이야말로 기본적 차이라고 했다. 따라서 답은 '센서로부터 얻는 데이터에 기반하여 결정을 내리고, 학습하여 환경에 적응하는 AI 로봇과 그것의 소프트웨어의 능력'이 적절하다.

06

(A) 보통 로봇은 일련의 입력에 대해 같은 결과만을 낼 것이므로 output(결과)이 적절하다.

(B) 어떤 문제에 마주친 상황이라면 장애물을 마주친 것이므로 obstacle(장애물)이 적절하다.

(C) AI 로봇은 환경에 적응할 수 있다고 했으므로 circumstances(환경)가 적절하다.

구문 분석

[The basic difference between an AI robot and a normal robot] is [the ability of the robot and its software {to make decisions, and learn and adapt to its environment} (based on data from its sensors)].

▶ 첫 번째 []는 문장의 주어, 두 번째 []는 주격보어이다. { }는 명사구(the ability of the ~ software)를 수식하는 to부정사구(형용사)이며 과거분사구()에 의해 수식된다.

For instance, [if faced with the same situation, {such as running into an obstacle}], then [the robot will always do the same thing, {such as go around the obstacle to the left}].

▶ 첫 번째 []는 접속사 if를 생략하지 않은 분사구문이며, 두 번째 []는 주절이다. such as는 '~와 같은'의 의미로 앞절의 구에 대한 예를 제시하며, 첫 번째 { }는 with 뒤에 명사(the same situation)가 오고 있으므로 such as 다음에 동명사가, 두 번째 { }는 동사구(will always do ~ thing)가 오고 있으므로 such as 다음에 동사구가 제시되었다.

단어

ability 능력 adapt 적응하다 sensor 센서, 감지기 deterministic 결정론적인 output 결과 obstacle 장애물 circumstance 환경

[07 ~ 09]

신체는 문제를 축적하는 경향이 있으며, 그것은 흔히 하나의 작고 사소해 보이는 불균형에서 시작한다. 이 문제는 또 다른 미묘한 불균형을 유발하고, 그것이 또 다른 불균형을, 그리고 그 다음에 몇 개의 더 많은 불균형을 유발한다. 결국 여러분은 어떤 증상을 갖게 된다. 그것은 마치 일련의 도미노를 한 줄로 세워 놓는 것과 같다. 여러분은 첫 번째 도미노를 쓰러뜨리기만 하면 되는데, 그러면 많은 다른 것들도 또한 쓰러질 것이다. 마지막 도미노를 쓰러뜨린 것은 무엇인가? 분명히, 그것은 그것의 바로 앞에 있던 것이나, 그것 앞의 앞에 있던 것이 아니라, 첫 번째 도미노이다. 신체도 같은 방식으로 작동한다. 최초의 문제는 흔히 눈에 띄지 않는다. (1) 좀 더 분명한 단서와 증상이 나타난 것은 비로소 뒤쪽의 '도미노들' 중 몇 개가 쓰러지고 나서이다. 결국 여러분은 두통, 피로, 또는 우울증, 심지어 질병까지도 얻게 된다. 여러분이 마지막 도미노, 즉 최종 결과인 증상만을 치료하려 한다면, 그 문제의 원인은 해결되지 않는다. 최초의 도미노가 원인, 즉 가장 중요한 문제이다.

해설

07 신체의 이상 증상은 일련의 문제들이 누적되어 이뤄진 것이므로 최초의 원인을 해결하지 않으면 치료할 수 없다는 내용의 글이다.

ⓐ 「tend to부정사」는 '~하는 경향이 있다'라는 뜻으로 to accumulate는 적절하다.

ⓑ 앞 문장 전체(This problem ~ imbalance)를 보충 설명하는 계속적 용법의 관계대명사절을 이끄는 관계대명사이므로 which는 적절하다.

ⓒ 문장의 보어로 쓰인 to부정사(to knock down)에서 to가 생략된 형태로 knock down은 적절하다.

ⓓ 동사 cause는 목적보어로 to부정사를 취하므로 fall은 to fall로 바꾸어야 한다.

ⓔ 문제는 눈에 띄지 않는 것이므로 unnoticing은 과거분사 unnoticed로 바꾸어야 한다.

08 Part 1에서 연습한 방법대로 모양잡기와 뼈대잡기를 통해 우리말을 영작할 수 있다.

① 좀 더 분명한 단서와 증상이 나타난 것은(주어) / ~이다(동사) / 비로소 뒤쪽의 '도미노들' 중 몇 개가 쓰러지고 나서야(보어)

→ 좀 더 분명한 단서와 증상이 나타난 것은(주어) / ~가 아니다(동사) / 바로 뒤쪽의 '도미노들' 중 몇 개가 쓰러질 때까지는(보어)

② [보어] It is not(강조 용법)✛뒤쪽의 '도미노들' 중 몇 개가 쓰러질 때까지(부사절) / [주어] that(접속사)✛좀 더 분명한 단서와 증상이(주어)✛나타난 것은(동사)

③ [절₁] It is not(강조 용법)✛뒤쪽의 '도미노들' 중 몇 개가 쓰러질 때까지(부사절) / [절₂] that(접속사)✛좀 더 분명한 단서와 증상이(명사구)✛나타나다(동사)

①, ②, ③ 과정을 기반으로 제시된 단어와 조건(필요시 어형 변화, 보기 단어 모두 한 번씩 사용, 1개 단어 추가)을 참고하여 It is not until some of the later "dominoes" fall that more obvious clues and symptoms appear.로 문장을 완성할 수 있다. 참고로 「It is(was) not until B that A」는 강조 구문으로 '비로소 B하고 나서야 A하다(A는 B할 때까지는 아니(었)다)'로 해석한다.

*단어 추가: that, 어형 변화: be → is

09 문제가 신체에 축적되면, 원인이 첫 번째 문제이고 이것은 나머지에 도미노처럼 작용한다고 요약할 수 있다. 따라서 본문의 단어를 사용하면 (A)는 accumulate(축적되다), (B)는 cause(원인)가 적절하다.

구문 분석

Obviously it was**n't** [the one before it], **or** [the one before that], **but** [the first one].
▶ 상관접속사 「not A or B but C(A도 아니고 B도 아니고 C)」가 쓰였으며 세 개의 명사구 []를 연결하고 있다.

It's not until some of the later "dominoes" fall **that** more obvious clues and symptoms appear.
▶ 강조 구문 「It is ~ that」으로 부사절(until some of the later "dominoes" fall)을 강조하고 있다.

단어

accumulate 축적하다; 축적되다　imbalance 불균형　subtle 미묘한　trigger 유발하다　symptom 증상　knock down 쓰러뜨리다
initial 최초의　unnoticed 눈에 띄지 않는　fatigue 피로　address 해결하다　primary 가장 중요한

[10 ~ 12]

인간은 점점 확장되는 도구 세트를 이용하기 시작했다는 점에서 유일무이할 뿐만 아니라 외부 에너지원을 이용하는 복잡한 형태를 만들어 낸 지구상 유일한 종이다. 이것은 근본적인 새로운 발전이었는데 거대한 역사에서 (그 발전과 같은) 전례가 없었다. 이러한 능력은 인간이 불을 통제하기 시작했던 150만 년 전에서 50만 년 전 사이에 처음으로 생겨났을지도 모른다. 적어도 5만 년 전부터 (B) 기류 및 수류에 저장된 에너지의 일부가 운항에 사용되었고, 그리고 훨씬 후에, 최초의 기계에 동력을 제공하는 데에도 사용되었다. 1만 년 전 즈음에, 인간은 식물을 경작하고 동물을 길들여서 이런 중요한 물질 및 에너지 흐름을 통제하는 법을 배웠다. 곧 인간은 동물의 근력을 이용하는 법도 배우게 되었다. 약 250년 전에는, 많은 다양한 종류의 기계에 동력을 공급하는 데 화석 연료가 대규모로 사용되기 시작하였고, 그렇게 함으로써 오늘날 우리에게 익숙한 사실상 무한한 양의 인공적인 복잡성을 만들어 내었다.

해설

10 인간은 유일하게 외부 에너지원을 이용할 수 있는 존재라는 것과 그것을 어떻게 사용해 왔는지에 관한 글이다. 따라서 본문의 단어를 이용하여 글의 제목을 쓰면 Humans and Their Use of External Energy Source(인간과 그들의 외부 에너지 사용)가 되며, 각각 빈칸에는 Humans(인간), External(외부의)이 적절하다.

11 부정어(Not only)가 문두에 오게 될 경우 동사가 주어 앞으로 오는 도치가 일어난다. 도치가 일어난 문장을 원래대로 주어가 문두에 오는 문장으로 바꾸어 쓰면 Humans are not only unique ~와 같이 '주어+동사+부정어 ~' 순으로 써야 한다. 따라서 빈칸에 들어갈 답은 순서대로 are, not, only, unique, in, the, sense, that, they, began, to, use, an, ever-widening, tool, set가 적절하다.

12 ① 문맥상 빈칸에 들어갈 내용은 "어딘가에 저장된 에너지 일부가 사용되었다" 정도가 적절하며 이를 바탕으로 필요한 요소를 확인한다. ② 주어진 단어 중 동사가 될 수 있는 것은 be used와 stored이고, 단어 개수는 14개가 되어야 하므로 단어를 추가하는 변형은 불가능함을 예측할 수 있다. ③ 내용상 주어는 some, of, the energy로 이루어진 명사구, 동사가 be used라고 하면 이때 동사는 시제와 수에 맞게 was used가 되어야 하며, 나머지 단어 중 분사 stored, 전치사구 in air, and water flows는 주어를 수식한다고 볼 수 있다. ④ 따라서 내용과 구조, 조건을 고려하여 some of the energy stored in air and water flows was used for navigation과 같이 문장을 쓸 수 있다.

구문 분석

Not only are humans unique in the sense [that they began to use an ever-widening tool set], we are **also** the only species on this planet [that has constructed forms of complexity {that use external energy sources}].
▶ 「Not only ~, (but) also」 구문에서 부정어 not only가 문두로 오면서 주어(humans)와 be동사(are)가 도치되었다. 첫 번째 []은 선행사(the sense)와 동격인 that절이며, 두 번째 []는 선행사(the only ~ planet)를 수식하는 관계대명사절(주격), { }는 선행사(forms of complexity)를 수식하는 관계대명사절(주격)이다.

About 250 years ago, fossil fuels **began to be used** on a large scale for powering machines of many different kinds, [thereby creating the virtually unlimited amounts of artificial complexity {that we are familiar with today}].
▶ 동사 begin은 to부정사를 목적어로 취하고 있으며, be used는 '~에 사용되다'라는 뜻이다. []는 연속 동작을 나타내는 분사구문으로 부사(thereby)를 써서 의미를 분명히 했고, { }는 선행사(the virtually ~ artificial complexity)를 수식하는 관계대명사절(목적격)이다.

단어

ever-widening 점점 확장되는　species 종　construct 만들어 내다　complexity 복잡함　external 외부의　precedent 전례
capacity 능력　navigation 운항　power 동력을 제공하다　cultivate 경작하다　tame 길들이다　virtually 사실상
unlimited 무한한　artificial 인공적인

01 (A) repetitive (B) worthwhile **02** ⓓ, about four-fifths of his time in science was wasted 이유: 분수(four-fifths)를 포함한 명사구가 주어로 오면 분수 뒤에 오는 명사에 수를 일치시켜야 하므로, his time in science에 맞추어 was가 되어야 적절
03 it had not been for such passion, they would have achieved nothing **04** more challenging and more frightening(=more frightening and more challenging) **05** in that we know what is coming next
06 (1) predictability (2) horrifying **07** (A) emphasizing (B) intend (C) unconscious (D) alive **08** how automatic habits protect us from danger **09** put oven gloves on before reaching into the oven **10** The immune system is so complicated that it would take a whole book to explain it. **11** (1) remove → produce (2) forgets → remembers **12** once you have had a disease like the measles or chicken pox, you are unlikely to get it again

[01 ~ 03]

날마다 해야 하는 많은 학업이 지루하고 (A) 반복적이기 때문에, 여러분은 그것을 계속할 수 있도록 충분히 동기부여 되어야 한다. 어느 수학자는 연필을 깎고, 어떤 증명을 해내려고 애쓰며, 몇 가지 접근법을 시도하고, 아무런 성과를 내지 못하고, 그 날을 끝낸다. 어느 작가는 책상에 앉아 몇백 단어의 글을 창작하고, 그것이 별로라고 판단하며, 쓰레기통에 그것을 던져 버리고, 내일 더 나은 영감을 기대한다. (B) 가치 있는 것을 만들어 내는 것은, 행여라도 그런 일이 일어난다면, 여러 해 동안의 그런 결실 없는 노동을 필요로 할지도 모른다. 노벨상을 수상한 생물학자 Peter Medawar는 과학에 들인 그의 시간 중 5분의 4 정도가 헛되었다고 말하면서, "거의 모든 과학적 연구가 성과를 내지 못한다."고 애석해하며 덧붙여 말했다. 상황이 악화되고 있을 때 이 모든 사람들을 계속하게 했던 것은 자신들의 주제에 대한 열정이었다. 그러한 열정이 없었더라면, 그들은 아무것도 이루지 못했을 것이다.

해설

01 결실 없는 노동을 계속 반복해야만 가치 있는 결실이 나오며, 이를 위해선 열정이 있어야 한다는 내용의 글이다.
(A) 예시로 제시된 수학자나 작가는 매일 같은 일을 반복하며, 주어진 정의에 따르면 '지루하고 같은 방식으로 여러 번 행해지는'이라는 뜻을 가진 r로 시작하는 단어이므로 답은 repetitive(반복적인)이다.
(B) 어떤 성과를 만들어 낼 수 있다면 그것은 가치 있는 것이며, 주어진 정의에 따르면 '시간, 돈, 노력을 쓸 가치가 있는'이라는 뜻을 가진 w로 시작하는 단어이므로 답은 worthwhile(가치 있는)이다.

02
ⓐ '계속할 수 있도록'의 의미에 맞게 to부정사(부사)를 사용했고, keep의 목적어로 동명사가 왔으므로 to keep doing it은 적절하다.
ⓑ 수학자(a mathematician)가 하는 일을 동사구(sharpens ~, ~ and finishes ~)로 열거한 것이므로 works on a proof는 적절하다.
ⓒ 주어(To ~ worthwhile)의 동사구이며 조동사 뒤에 동사원형이 쓰였고, 형용사 such가 명사구(fruitless labor)를 수식하므로 may require years of such fruitless labor는 적절하다.
ⓓ 분수(four-fifths)를 포함한 명사구가 주어로 오면 분수 뒤에 오는 명사(his time in science)에 수를 일치시켜야 하므로 about four-fifths of his time in science was wasted로 바꾸어야 한다.
ⓔ 선행사가 없고 문장의 주어 역할을 해야 하므로 관계대명사 what절이 쓰였고, keep의 목적보어로 현재분사 going이 쓰였으므로 What kept all of these people going은 적절하다.

03 주절의 시제와 동사 형태(would have achieved)를 통해 if 없는 「Without+명사」 가정법 과거완료 문장임을 알 수 있으며, 「Without+명사」는 가정절 「If it had not been for+명사」로 바꾸어 쓸 수 있다. 따라서 빈칸에는 it had not been for such passion, they would have achieved nothing이 적절하다.

구문 분석

[What **kept** all of these people **going** {when things were going badly}] was their passion for their subject.
▶ []는 문장의 주어 역할을 하는 관계대명사 what절이며, 5형식 동사 keep의 목적보어로 현재분사(going)가 왔다. { }는 접속사 when이 이끄는 부사절이다.

Without such passion, they **would have achieved** nothing.
▶ 「Without+명사」는 if 없는 가정법이며, 주절의 시제와 동사 형태(would have achieved)가 「조동사 과거형+have p.p.」이므로 가정법 과거완료 문장임을 알 수 있다.

단어

repetitive 반복적인 proof (수학) 증명 inspiration 영감 worthwhile 가치가 있는 fruitless 결실 없는 passion 열정

우리는 혼돈 속에서 반복을 알아차리고 그 반대, 즉 반복적인 패턴에서의 단절을 알아차린다. 그러나 이러한 배열들이 우리로 하여금 어떻게 느끼도록 만들까? 그리고 '완전한' 규칙성과 '완전한' 무질서는 어떨까? 어느 정도의 반복은 우리가 무엇이 다음에 오게 될지를 안다는 점에서 우리에게 안정감을 준다. 우리는 어느 정도의 예측 가능성을 좋아한다. 우리는 대체로 반복적인 스케줄 속에 우리 생활을 배열한다. 조직에서 또는 행사에서 임의성은 우리 대부분에게 (B) 더 힘들고 더 무섭다(더 무섭고 더 힘들다). '완전한' 무질서로 인해 우리는 몇 번이고 적응하고 대응해야만 하는 것에 좌절한다. 그러나 '완전한' 규칙성은 아마도 그것의 단조로움에 있어서 임의성보다 훨씬 더 끔찍할 것이다. 그것은 차갑고 냉혹하며 기계 같은 특성을 내포한다. 그러한 완전한 질서가 자연에는 존재하지 않으며 서로 대항하여 작용하는 힘이 너무 많다. 그러므로 어느 한쪽의 극단은 위협적으로 느껴진다.

해설

04 우리는 반복되고 예측 가능한 것을 좋아하며 임의성을 무서워하지만, 완전한 규칙성은 지나치게 극단적이라 오히려 더 끔찍할 수 있다는 내용의 글이다. ① 문맥상 빈칸에 들어갈 내용은 임의성이 "더 힘들고 더 무섭다" 정도가 적절하며 이를 바탕으로 필요한 요소를 확인한다. ② 주어진 단어 중에는 형용사가 없고 동사 challenge와 frighten만 있으므로, 이를 변형한 분사가 포함될 것을 예측할 수 있다. ③ 내용상 두 동사(challenge, frighten)는 challenging과 frightening으로 변형하고, 각 분사 앞에 more를 중복 사용하여 비교급을 만든 뒤 and로 연결한다. ④ 따라서 내용과 구조, 조건을 고려하면 빈칸에는 more challenging and more frightening 또는 more frightening and more challenging과 같이 쓸 수 있다.

05 Part 1에서 연습한 방법대로 모양잡기와 뼈대잡기를 통해 우리말을 영작할 수 있다.
① 어느 정도의 반복은(주어) / 준다(동사) / 우리에게(간접목적어) / 안정감을(직접목적어) / 우리가 무엇이 다음에 오게 될지를 안다는 점에서(수식어)
② 어느 정도의 반복은(주어) / 준다(동사) / 우리에게(간접목적어) / 안정감을(직접목적어) / [수식어] ~라는 점에서(접속사)➕우리가(주어)➕안다(동사)➕무엇이 다음에 오게 될지를(목적어)
③ 어느 정도의 반복은(명사구) / 준다(동사) / 우리에게(명사) / 안정감을(명사구) / [전치사구] in that(접속사)➕우리가(명사)➕안다(동사)➕무엇이 다음에 오게 될지를(명사절)
①, ②, ③ 과정을 기반으로 제시된 단어와 조건(보기 단어 모두 사용, 단어 변형 또는 추가, 8단어)을 참고하여 in that we know what is coming next로 빈칸을 완성할 수 있다.
*단어 추가: what, 어형 변화: come → coming

06 사람들은 종종 예측 가능성 때문에 반복을 선호하지만, 완벽한 규칙성은 임의성보다 더 끔찍할 수 있다고 요약할 수 있다. 따라서 본문의 단어를 사용하면 (1)은 p로 시작하는 predictability(예측 가능성), (2)는 h로 시작하는 horrifying(끔찍한)이 적절하다.

구문 분석

Some repetition gives us a sense of security [in that we know {what is coming next}].
▶ []는 전치사구로 부사 역할을 하며, in that은 '~라는 점에서'의 뜻이다. 간접의문인 { }는 동사 know의 목적어로 명사절이다.

Such perfect order does not exist in nature; there are too many forces [working against each other].
▶ 현재분사구인 []는 앞의 명사(forces)를 수식하는 형용사 역할을 한다.

단어

repetition 반복 confusion 혼돈 arrangement 배열 regularity 규칙성 chaos 무질서 predictability 예측 가능성 randomness 임의성 organization 조직 frustrated 좌절한 horrifying 끔찍한 unfeeling 냉혹한 mechanical 기계적인 threatening 위협적인

[07 ~ 09]

습관 앞에서 의도가 얼마나 약한지에 관한 온갖 말에도 불구하고 대부분의 경우에 심지어 우리의 강한 습관조차도 우리의 의도를 정말 따른다는 것은 (A) 강조할 만한 가치가 있다. 비록 자동적으로 일어나기는 하지만, 대체로 우리는 우리가 하고자 (B) 의도하는 것을 하고 있다. 이것은 아마 대부분의 습관에 있어서도 마찬가지일 것이다. 우리가 의도를 의식하지 않은 채 그것(습관)을 행하지만, 습관은 여전히 우리의 본래 의도와 함께 작용한다. 더 좋은 점은 우리의 의식하고 있는 마음이 산만할 때조차 우리의 자동적이고 (C) 무의식적인 습관이 우리를 안전하게 지켜줄 수 있다는 것이다. 브라질에서 가졌던 다소 울적한 휴일에 관해 생각하고 있음에도 불구하고, 우리는 길을 건너기 전에 양쪽을 모두 쳐다보고, 양배추가 지나치게 익었는지에 관해 몰두하고 있음에도 불구하고, 오븐 안으로 손을 뻗기 전에 오븐용 장갑을 낀다. 두 가지 경우에서 모두 자신을 (D) 살리고 데이지 않게 하려는 우리의 목표가 우리의 자동적이고 무의식적인 습관에 의해 이행된다.

07 강한 습관조차도 우리의 의도와 함께 작용하며, 자동적인 습관이 우리를 지켜줄 수 있다는 것을 예시를 들어 설명하는 글이다.

(A) 습관조차도 우리의 의도를 따른다는 것은 더 중요하게 말할 가치가 있는 것이므로 emphasizing(강조하는)이 적절하다.

(B) 우리가 하고 있는 것은 비록 자동적이어도 원래 하려고 의도한 것들이므로 intend(의도하다)가 적절하다.

(C) 자동적인 습관은 무의식적인 것이므로 unconscious(무의식적인)가 적절하다.

(D) 길을 건너기 전에 양쪽을 쳐다보게 하는 것은 자신을 살리기 위함이므로 alive(살아 있는)가 적절하다.

08 ① 문맥상 글의 주제는 "자동적인 습관이 우리를 위험으로부터 어떻게 지켜주는가" 정도가 적절하며 이를 바탕으로 필요한 요소를 확인한다. ② 조건에 따르면 how로 시작해야 하므로 간접의문문이 올 것이며, 단어 중 protect와 from이 있으므로 「protect 목적어 from (동)명사」가 포함될 것을 예측할 수 있다. ③ 내용상 간접의문문의 주어는 automatic habits가 되며, 「protect 목적어 from (동)명사」에 맞게 danger를 명사 위치에 두면 목적어가 필요하므로 us를 추가해 쓴다. ④ 따라서 내용과 구조를 고려하여 how automatic habits protect us from danger(자동적인 습관이 우리를 위험으로부터 어떻게 지켜주는가)와 같이 쓸 수 있다.

09 질문은 오븐 안으로 손을 뻗을 때 우리의 무의식적인 습관들이 우리를 안전하게 하기 위해 무엇을 하게 하는지 묻고 있다. 글에 따르면 무의식적인 습관은 우리가 오븐에 손을 넣기 전에 오븐용 장갑을 끼게 한다고 했다. 따라서 본문의 표현을 사용하여 답을 쓰면 빈칸에는 put oven gloves on before reaching into the oven이 적절하다.

구문 분석

[Despite all the talk of {how weak intentions are in the face of habits}], [it's worth emphasizing {that much of the time even our strong habits **do** follow our intentions}].

▶ 첫 번째 []는 부사 역할을 하는 전치사구(despite ~ habits), 첫 번째 { }는 전치사(of)의 목적어인 간접의문문이다. 두 번째 []는 주절, 두 번째 { }는 emphasizing의 목적어인 명사절 that절이며, do는 동사(follow)의 의미를 강조하는 조동사이다.

[We look both ways before crossing the road {**despite** thinking about a rather depressing holiday we took in Brazil}], **and** [we put oven gloves on before reaching into the oven {despite being preoccupied about (whether the cabbage is overcooked)}].

▶ 등위접속사(and)가 두 개의 문장 []을 병렬연결하고 있으며, { }는 모두 despite가 이끄는 전치사구로 모두 동명사구 목적어가 왔다. ()는 전치사(about)의 목적어로 쓰인 접속사 whether절이다.

단어

intention 의도	consciousness 의식	line up with ~와 함께 하다	automatic 자동적인	unconscious 무의식적인
distracted 산만한	depressing 울적한	preoccupied 몰두한, 사로잡힌	overcook 너무 오래 익히다	unburnt 데이지 않은

[10 ~ 12]

> 신체는 면역 체계라 불리는, 병균에 대항하는 효율적인 자연적 방어 체계를 갖고 있다. (A) 면역 체계는 너무나 복잡해서 그것을 설명하려면 책 한 권이 필요할 것이다. 간단히 말해, 면역 체계가 위험한 균을 감지할 때, 신체는 (1) 특별한 세포를 없애기(→만들어내기) 위해 가동되며, 그 세포는 마치 군대처럼 혈액에 의해 전쟁터로 운반된다. 보통은 면역 체계가 승리하고, 그 사람은 회복한다. 그 후, 면역 체계는 그 특정한 전투를 위해 발달시켰던 (2) 분자로 된 장비를 잊어버려서(→기억해서), 똑같은 균에 대한 후속 감염은 너무 빨리 퇴치되어 우리는 그것을 알아차리지도 못한다. 그것이 당신이 홍역이나 천연두와 같은 질병을 한 번 앓고 나면, 당신은 그것에 다시 걸릴 가능성은 거의 없어지는 이유이다.

해설

10 신체의 면역 체계는 아주 복잡하며 한 번 대항했던 병균에는 빠르게 대처한다는 내용의 글이다. ① 문맥상 빈칸에 들어갈 내용은 "면역 체계는 설명하기에는 아주 복잡하다" 정도가 적절하며 이를 바탕으로 필요한 요소를 확인한다. ② 주어진 단어 중 so와 that이 있으므로 「so ~ that …」이, it과 to explain이 있으므로 「가주어(It)–진주어(to부정사구)」가 포함될 것을 예측할 수 있다. ③ 내용상 주절의 주어는 the immune system, 동사는 is라고 보면 「so ~ that …」에 맞게 so, complicated, that을 쓰고, that절은 「가주어(It)–진주어(to부정사구)」에 맞게 남은 단어(it, would take, a whole book, to explain, it)로 쓰면 된다. ④ 따라서 내용과 구조를 고려하여 The immune system is so complicated that it would take a whole book to explain it.과 같이 문장을 쓸 수 있다.

11

(1) 면역 체계가 위험한 균을 감지하면 그것을 퇴치하기 위한 특별한 세포를 만들어 낼 것이므로, 맥락상 remove는 p로 시작하는 7글자 단어이며 '만들어 내다'의 의미를 가지는 produce로 바꾸어야 한다.

(2) 면역 체계는 이전에 대항했던 균에 대한 분자 장비를 기억하기 때문에 빠르게 후속 감염을 퇴치할 수 있으므로, 맥락상 forgets는 r로 시작하는 단어이며 '기억하다'의 의미를 가지는 remember를 주어(the immune system)에 맞게 수 일치시킨 9글자의 remembers로 바꾸어야 한다.

12 Part 1에서 연습한 방법대로 모양잡기와 뼈대잡기를 통해 우리말을 영작할 수 있다.

① 일단 당신이 홍역이나 천연두와 같은 하나의 질병을 앓고 나면(부사절) / 당신은 그것에 다시 걸릴 가능성은 거의 없어진다(주절)

② [부사절] 일단 ~하면(접속사)✚당신이(주어₁)✚앓고 나다(동사₁)✚하나의 질병을(목적어)✚홍역이나 천연두와 같은(수식어) / [주절] 당신은(주어₂) ✚걸릴 가능성이 거의 없어진다(동사₂)✚그것에(목적어)✚다시(수식어)

③ [부사절] once(접속사)✚당신이(명사₁)✚앓고 나다(동사구₁)✚하나의 질병을(명사구)✚홍역이나 천연두와 같은(전치사구) / [주절] 당신은(명사₂)✚ 걸릴 가능성이 거의 없어진다(동사구₂)✚그것에(명사₃)✚다시(부사)

①, ②, ③ 과정을 기반으로 제시된 단어와 조건(보기 어구 모두 사용)을 참고하여 once you have had a disease like the measles or chicken pox, you are unlikely to get it again으로 문장을 완성할 수 있다. 참고로 once는 부사절을 이끄는 접속사로 '일단 ~ 하면'의 의미, 「be unlikely to부정사」는 '~일 것 같지 않다' 혹은 '~할 가능성이 거의 없다'의 뜻이다.

구문 분석

Briefly, [when it senses a dangerous parasite], the body is mobilized to produce special cells, [which are carried by the blood into battle like a kind of army].

▶ 첫 번째 []는 접속사 when이 이끄는 부사절, 두 번째 []는 선행사(special cells)를 보충 설명하는 관계대명사절(계속적 용법)이다.

After that, the immune system remembers the molecular equipment [that it developed for that particular battle], and any following infection by the same kind of parasite is beaten off **so** quickly **that** we don't notice it.

▶ []는 선행사(the molecular equipment)를 수식하는 관계대명사절(목적격)로 it은 앞의 the immune system을 가리킨다. 「so ~ that …」 은 '너무 ~해서 …하다'의 뜻이다.

단어

> defence 방어 parasite 병균, 기생충 immune system 면역 체계 sense 감지하다 mobilize 가동시키다 recover 회복하다
> molecular 분자의 equipment 장비 infection 감염 measles 홍역 chicken pox 천연두 be unlikely to ~할 가능성이 거의 없다

✔ TEST 12
pp.161~164

01 Attaining the life a person wants is simple. **02** how a person approaches the day impacts everything else in that person's life **03** ① 승진 ② 임금 인상 **04** ⓐ, front → back ⓒ, unappealing → appealing **05** (A) variable (B) rental **06** (1) attract (2) walk (3) through **07** ⓐ, discovered → had discovered ⓑ, thinking → to think ⓔ, Tiring → Tired **08** I decided to walk only at night until I was far from the town. **09** 해석: 내가 밖으로 나왔을 때, 나의 심장이 기대와 열망으로 두근거리기 시작했다. 답: I stepping outside, my heart began to pound with anticipation and longing. **10** ⓒ, a region known as the Fertile Crescent **11** (A) roots (B) settled (C) border (D) agricultural **12** Accountants in the Neolithic Period were the first people to use writing systems.

[01 ~ 03]

> (A) 사람이 원하는 삶을 얻는 것은 간단하다. 하지만, 대부분의 사람들은 그들의 최선보다 덜한 것에 안주하는데 그들이 하루를 제대로 시작하지 못하기 때문이다. 만약 어떤 사람이 하루를 긍정적인 사고방식으로 시작한다면, 그 사람은 긍정적인 하루를 보낼 가능성이 더 높다. 게다가 어떤 사람이 하루를 어떻게 접근하는가는 그 사람의 삶의 다른 모든 부분에 영향을 끼친다. 만약 어떤 사람이 그의 하루를 좋은 기분으로 시작한다면, 그는 직장에서 계속 행복하게 지낼 가능성이 있고, 그것은 흔히 직장에서의 더 생산적인 하루로 이어질 것이다. 이러한 향상된 생산성이 승진이나 임금 인상과 같은 더 나은 업무 보상으로 이어지는 것은 놀랍지 않다. 결과적으로, 만약 사람들이 자신이 꿈꾸는 삶을 살기 원한다면, 그들은 어떻게 하루를 시작하는지가 그날뿐만 아니라 삶의 모든 측면에도 영향을 끼친다는 것을 깨달을 필요가 있다.

해설

01 긍정적인 하루를 보내고 싶다면 하루를 제대로 시작하는 것이 중요하다는 내용의 글이다. ① 문맥상 빈칸에 들어갈 내용은 "원하는 삶을 얻는 것은 쉽다" 정도가 적절하며 이를 바탕으로 필요한 요소를 확인한다. ② 조건에 따르면 단어 수는 8개여야 하므로 단어를 추가할 수 없고, 주어가 '~하는 것'이며 주어진 단어에 절을 이끄는 접속사가 없으므로 to부정사와 달리 단어를 추가할 필요가 없는 동명사가 주어가 될 것임을 예측할 수 있다. ③ 내용상 주어는 attain을 변형한 동명사 attaining과 the life로 쓰고, 동사는 is, 보어는 형용사인 simple이 된다고 보면, 나머지 단어(a person, wants)는 동명사의 목적어(the life)를 수식하는 역할을 할 것이다. ④ 따라서 내용과 구조를 고려하여 Attaining the life a person wants is simple.과 같이 문장을 쓸 수 있다.

02 Part 1에서 연습한 방법대로 모양잡기와 뼈대잡기를 통해 우리말을 영작할 수 있다.

① 어떤 사람이 하루를 어떻게 접근하는가는(주어) / 영향을 끼친다(동사) / 그 사람의 삶의 다른 모든 부분에(목적어)

② [주어] 어떻게(의문사)⊕어떤 사람이(주어)⊕접근하다(동사₁)⊕하루를(목적어) / 영향을 끼친다(동사₂) / [목적어] 다른 모든 부분에(목적어)⊕그 사람의 삶의(수식어)

③ [명사절] 어떻게(의문사)⊕어떤 사람이(명사구)⊕접근하다(동사₁)⊕하루를(명사구) / 영향을 끼친다(동사₂) / [목적어] 다른 모든 부분에(명사구)⊕그 사람의 삶의(전치사구)

①, ②, ③ 과정을 기반으로 제시된 단어와 조건(보기 단어 모두 사용, 필요시 어형 변화)을 참고하여 how a person approaches the day impacts everything else in that person's life으로 문장을 완성할 수 있다.

*어형 변화: approach → approaches, impact → impacts

03 질문은 직장에서 향상된 생산성이 무엇으로 이어지는지 본문에 제시된 두 가지 예시를 묻고 있다. 글에 따르면 직장에서 생산성이 향상되면 이는 승진이나 임금 인상 같은 보상으로 이어지게 된다고 했으므로, 질문에 대한 정답은 ① 승진, ② 임금 인상이 적절하다.

구문 분석

However, most people settle for {**less than** their best} [because they fail to **start the day off** right].

▶ { }는 비교급 표현으로 전치사 for의 목적어 역할을 하며, []는 접속사 because가 이끄는 부사절이다. 「start 명사 off」는 '~을 시작하다'의 뜻이다.

[If a person begins their day in a good mood], [{they will likely continue to be happy at work} **and** {that will often lead to a more productive day in the office}].

▶ 첫 번째 []는 접속사 if가 이끄는 조건 부사절이며, 두 번째 []는 주절로 등위접속사(and)가 두 개의 절 { }을 병렬연결하고 있다.

Consequently, [if people want to live the life of their dreams], [they need to realize {that (how they start their day) **not only** impacts that day, **but** every aspect of their lives}].

▶ 첫 번째 []는 접속사 if가 이끄는 조건 부사절, 두 번째 []는 주절이다. { }는 realize의 목적어인 명사절 that절이며, ()는 that절의 주어인 간접의문문이다. 상관접속사 「not only A but (also) B」는 'A뿐만 아니라 B도'의 뜻이다.

단어

attain 얻다　settle 안주하다　mindset 사고방식　productive 생산적인　unsurprisingly 놀랍지 않게　lead to ~로 이어지다
reward 보상　promotion 승진　raise (임금) 인상　impact 영향을 끼치다　aspect 측면

[04 ~ 06]

상점 안에서, 벽은 매장의 ⓐ 앞쪽(→뒤쪽)을 나타내지만, 마케팅의 끝을 나타내지는 않는다. 상품 판매업자는 종종 뒷벽을 ⓑ 자석[사람을 끄는 것]으로 사용하는데, 이것은 사람들이 매장 전체를 걸어야 한다는 것을 의미하기 때문이다. 이것은 좋은 일인데, 측정 가능한 다른 어떤 소비자 (A) 변수보다 이동 거리가 방문 고객당 판매량과 더 직접적으로 관련되어 있기 때문이다. 때로는 벽에서 사람의 관심을 끄는 것은 그야말로 감각에 ⓒ 호소하지 않는(→호소하는) 것인데, 시선을 끄는 벽의 장식물이나 귀를 기울이게 하는 소리가 그것에 해당한다. 때로는 사람의 관심을 끄는 것이 ⓓ 특정 상품이기도 하다. 슈퍼마켓에서 ⓔ 유제품은 흔히 뒤편에 위치하는데, 사람들이 자주 우유만 사러 오기 때문이다. 비디오 (B) 대여점에서는 그것이 새로 출시된 비디오이다.

해설

04 상점에서 벽을 마케팅 수단으로 유용하게 사용하는 방식에 대한 글이다.

ⓐ 벽은 매장의 뒤쪽에 위치하므로 front는 back(뒤쪽)으로 바꾸어야 한다.

ⓑ 뒷벽을 보려면 사람들이 매장 전체를 걸어야 하므로 magnet(자석; 사람을 끄는 것)은 적절하다.

ⓒ 눈을 사로잡는 장식물이나 귀를 기울이게 하는 소리는 감각에 호소하므로 unappealing은 appealing(호소하는)으로 바꾸어야 한다.

ⓓ 우유나 새로 출시된 비디오는 특정 상품이므로 specific(특정한)은 적절하다.

ⓔ 우유만 사러 온 사람들이 매장 전체를 걷게 해야 하므로 the dairy(유제품)가 매장 뒤에 있는 것은 적절하다.

05

(A) 이동 거리는 소비자의 행동을 보여주는 여러 개의 변화하는 요소 중 하나이며, 주어진 정의에 따르면 '변할 수 있는 숫자, 양 또는 상황'이라는 뜻을 가진 v로 시작하는 단어이므로 답은 variable(변수)이다.

(B) 새로 출시된 비디오가 특정 상품인 가게이며, 주어진 정의에 따르면 '어떤 것을 빌리는 행위 또는 어떤 것을 빌리도록 준비한 것'이라는 뜻을 가진 r로 시작하는 단어이므로 답은 rental(대여)이다.

06 뒷벽은 종종 손님들이 매장 전체를 통해 걷도록 만들기 위해 손님들을 끄는 데 사용된다고 요약할 수 있다. 따라서 본문의 단어를 그대로 쓰거나 활용하면 (1)은 본문의 attraction을 활용하여 a로 시작하는 attract(끌다), (2)는 walk(걷다), (3)은 through(~을 통해)가 적절하다.

This is a good thing [because distance traveled relates **more directly** to sales per entering customer **than any other** measurable consumer variable].

▶ []는 접속사 because가 이끄는 부사절이며,「~비교급+than any other …」는 '어느 …보다도 ~한/하게'의 뜻이다.

Sometimes, the wall's attraction is simply **appealing to the senses**, [a wall decoration {that catches the eye} or a sound {that catches the ear}].

▶ appealing to the senses는 주격보어인 현재분사구, []는 주어와 동격인 명사구이며, 두 개의 { }는 각각 선행사(a wall decoration, a sound)를 수식하는 관계대명사절(주격)이다.

단어

merchandiser 상품 판매업자 magnet 자석 measurable 측정 가능한 consumer 소비자 variable 변수
attraction 관심을 끄는 것 appeal 호소하다 specific 특정한 the dairy 유제품 frequently 자주 release 출시된 것

[07~09]

> 지금쯤 누군가가 나의 탈출을 발견했을 거라는 생각이 내 마음속에 떠올랐다. 그들이 나를 붙잡아서 다시 그 끔찍한 장소에 데려갈 것이라는 생각이 나를 매우 소름끼치게 했다. 그래서 나는 내가 마을에서 멀어질 때까지 오직 밤에만 걷기로 결정했다. 사흘 밤을 걸은 후에, 나는 그들이 나를 추적하는 것을 중단했다는 확신이 들었다. 나는 버려진 오두막을 발견했고 그 안으로 걸어 들어갔다. 지쳐서 나는 바닥에 누워 잠이 들었다. 나는 멀리 떨어진 교회에서 부드럽게 일곱 번 울려 퍼지는 시계 소리에 잠이 깼고 해가 서서히 떠오르고 있는 것을 알아차렸다. (B) 내가 밖으로 나왔을 때, 나의 심장이 기대와 열망으로 두근거리기 시작했다. Evelyn을 곧 만날 수 있다는 생각이 나의 발걸음을 가볍게 해 주었다.

해설

07 어떤 곳에서 도망쳐 나와 누군가를 만나러 가는 상황을 묘사한 글로, 어두운 분위기에서 희망적인 분위기로 전환되고 있다.

ⓐ 마음 속에 생각하고 있는 글의 시점(과거: told)보다 탈출을 발견한 것이 먼저 일어난 일이므로 discovered는 과거완료시제 had discovered로 바꾸어야 한다.

ⓑ 가주어 It을 대신하는 진주어 자리이고, 주어가 없어 that절은 올 수 없으므로 thinking은 to부정사(to think)로 바꾸어야 한다.

ⓒ 동사 stop은 목적어로 동명사를 취하므로 chasing은 적절하다.

ⓓ 오두막이 '버려진' 것이고 desert와 cottage가 수동 관계이므로 과거분사 deserted는 적절하다.

ⓔ 분사구문의 주어는 주절의 주어인 나(I)와 같고, 내가 '지치게 된' 것이므로 Tiring은 Tired로 바꾸어야 한다.

08 Part 1에서 연습한 방법대로 모양잡기와 뼈대잡기를 통해 우리말을 영작할 수 있다.

① 나는 오직 밤에만 걷기로 결정했다(주절) / 내가 마을에서 멀어질 때까지(부사절)

② [주절] 나는(주어₁) / 결정했다(동사₁) / 걷기로(목적어) / 오직 밤에만(수식어₁)/ [부사절] ~할 때까지(접속사)+내가(주어₂)+멀어지다(동사₂)+마을에서(수식어₂)

③ [주절] 나는(명사₁) / 결정했다(동사) / 걷기로(to부정사) / 오직 밤에만(부사구)/ [부사절] until(접속사)+내가(명사₂)+멀어지다(동사구)+마을에서(전치사구)

①, ②, ③ 과정을 기반으로 제시된 단어를 참고하여 I decided to walk only at night until I was far from the town.으로 문장을 완성할 수 있다. 참고로 부사절에서 내가 마을에서 멀어질 때까지는 'until+주어(I)+be동사+보어(형용사구: far from the town)'로 세분화할 수 있다.

09 「As+주어+동사 ~, 주절」은 '~할 때 …하다'로 해석하므로, (1)은 과거시제에 맞게 '내가 밖으로 나왔을 때, 나의 심장이 기대와 열망으로 두근거리기 시작했다.'가 된다. 또한 조건에 맞게 「As+주어+동사 ~」는 분사구문으로 바꾸어 써야 하므로, 우선 접속사 as를 생략한 뒤, as절의 주어(I)가 주절의 주어(my heart)와 같은지 확인한다. 주어가 다르므로 그대로 남겨 두고, 주어가 스스로 '나가는' 능동태 문장이므로 동사구(stepped outside)는 현재분사 stepping outside로 바꾸어 쓴다. 따라서 (2)는 I stepping outside, my heart began to pound with anticipation and longing.이 된다.

구문 분석

It chilled me greatly [to think {that they would capture me and take me back to that awful place}].

▶「가주어(It)-진주어(to부정사구)」에서 []는 진주어인 to부정사구이며, { }는 think의 목적어로 쓰인 명사절 that절이다.

I [awoke to the sound of a far away church clock, {softly ringing seven times}] **and** [noticed {that the sun was slowly rising}].

▶ 등위접속사(and)가 두 개의 동사구 []를 병렬연결하고 있고, 첫 번째 { }는 분사구로 앞의 a far away church clock을 수식, 두 번째 { }는 noticed의 목적어로 쓰인 명사절 that절이다.

[The thought {that I could meet Evelyn soon}] **lightened** my walk.

▶ []는 주어(실제 주어는 The thought)이고 동사는 lightened이다. 동격의 접속사(that)가 이끄는 절인 { }는 The thought(주어)와 동격의 관계에 있으며 완전한 문장이 와야 한다.

discover 발견하다　escape 탈출, 도망　chill 소름끼치게 하다　chase 쫓다, 추격하다　deserted 버려진　cottage 오두막
awake 깨다　ring 울리다　anticipation 기대　longing 열망　lighten 가볍게 하다

[10 ~ 12]

쓰기의 발달은 수다쟁이, 이야기꾼, 시인에 의해서가 아니라 회계사에 의해 개척되었다. 가장 초기의 쓰기 체계는 인간이 처음으로 수렵과 채집에서 농업에 기초한 (B) 정착 생활로 옮겨가기 시작한 신석기 시대에 (A) 뿌리를 두고 있다. 이러한 변화는 기원전 9500년 경 현대의 이집트에서부터 터키 남동부까지, 아래로는 이라크와 이란 사이의 (C) 국경 지대까지 뻗어 있는 비옥한 초승달 지대라고 알려진 지역에서 시작되었다. 쓰기는 이 지역에서 곡물, 양, 소와 같은 (D) 농업적 상품들을 포함하는 거래(내역)를 설명하기 위해 작은 점토 조각을 사용하는 관습으로부터 발달한 것처럼 보인다. 메소포타미아 도시 Uruk에서 발견된 기원전 3400년경으로 거슬러 올라가는 최초로 쓰여진 문서는 빵의 양, 세금의 지불, 다른 거래들을 간단한 부호와 표시를 사용하여 점토판에 기록하고 있다.

해설

10　쓰기 체계의 발달은 농업 상품 거래 내역을 기록하는 회계사들의 관습에서 시작되었다는 내용의 글이다.
ⓐ 의미상 '~에 의해 개척되었다'가 되어야 하고 The development of writing과 pioneer가 수동 관계이므로 수동태 was pioneered는 적절하다.
ⓑ 선행사(the Neolithic period)를 보충 설명하는 계속적 용법의 관계부사절(when)이고, begin은 목적어로 to부정사를 취할 수 있으므로 when humans first began to switch는 적절하다.
ⓒ 의미상 '~로 알려진 지역'이 되어야 하고 a region과 know가 수동 관계이므로 선행사(a region)를 수식하는 관계대명사절(which is known as the Fertile Crescent)은 수동태로 써야 한다. 주어진 조건에 따르면 단어 개수가 7개 이하여야 하므로 주격 관계대명사와 be동사를 생략하여 a region known as the Fertile Crescent로 바꾸어야 한다.
ⓓ seem은 목적어로 to부정사를 취하며, 쓰기는 그 지역에서 계속 발달되어 왔으므로 현재완료시제로 써야 한다. 따라서 to have evolved in this region은 적절하다.
ⓔ 주어는 문두에 나오는 The first written documents로 이에 맞게 복수동사 record를 썼으므로 적절하다.

11
(A) 초기의 쓰기 체계가 신석기 시대에 시작되었다는 것이므로 roots(뿌리)가 적절하다.
(B) 농경이 시작되면서 인간은 정착하는 생활을 살게 되었으므로 settled(정착한)가 적절하다.
(C) 이란과 이라크 사이에 있으면서 서로 인접해 있다는 것이므로 border(국경)가 적절하다.
(D) 곡물, 양, 소 등은 농업과 관련된 상품이고 빈칸은 명사(goods)를 수식해야 하므로 agriculture를 변형한 형용사 agricultural(농업적인)이 적절하다.

12　① 문맥상 글의 요지는 "신석기 시대의 회계사들은 처음으로 쓰기를 사용한 사람들이다" 정도가 적절하며 이를 바탕으로 필요한 요소를 확인한다. ② 주어진 단어 중 동사는 were밖에 없으므로 「주어+be동사+주격보어」의 2형식 구문이 들어간다는 것을 예측할 수 있다. ③ 내용상 주어로 accountants를 쓰고, 뒤에 전치사구(형용사 역할)인 in the Neolithic Period를 놓으면 적절하다. ④ 동사는 were, 보어로 the first, people을 넣은 후, 나머지 단어(to use, writing systems)는 people을 수식하는 to부정사구 형태로 놓으면 된다. ⑤ 따라서 내용과 구조를 고려하여 Accountants in the Neolithic Period were the first people to use writing systems.와 같이 쓸 수 있다.

구문 분석

The earliest writing system has its roots in the Neolithic period, [when humans first began to **switch from** hunting and gathering **to** a settled lifestyle {based on agriculture}].
▶ []는 선행사(the Neolithic period)를 보충 설명하는 계속적 용법의 관계부사절(when), 「switch from A to B」는 'A에서 B로 옮겨가다'의 뜻이다. { }는 명사구(a settled lifestyle)를 수식하는 과거분사구이다.

This shift began around 9500 B.C. in a region [known as the Fertile Crescent, {which stretches from modern-day Egypt, up to southeastern Turkey, and down again to the border between Iraq and Iran}].
▶ []는 선행사(a region)를 수식하는 과거분사구로 관계대명사절(주격)에서 「주격 관계대명사+be동사」가 생략된 것으로 볼 수 있으며, { }는 선행사(the Fertile Crescent)를 보충 설명하는 관계대명사절(계속적 용법)이다.

단어

development 발달　pioneer 개척하다　gossip 수다쟁이　accountant 회계사　root 뿌리　Neolithic period 신석기 시대
switch 옮겨가다　gathering 채집　shift 변화　crescent 초승달　stretch 뻗어 있다　border 국경　evolve 발달하다
account for ~을 설명하다　transaction 거래　agricultural 농업적인　mark 부호　clay tablet 점토판

01 A Simple Policy for Building Strong Relationships **02** ① being open with what we feel ② giving a truthful opinion when asked **03** (A) telling the truth (B) get into trouble **04** (A) customers (B) shoppers **05** (1) have been → be (2) point out → pointing out (3) to do → do **06** would not particularly enjoy having a stranger grab their hand and drag them through a store **07** ⓐ, create → correct ⓒ, together → alone **08** do scientists have labs with students who contribute critical ideas, but they also have colleagues who are doing similar work **09** Instead of focusing on the individual, we begin to focus on a larger group. **10** ⓐ unlikely → likely ⓑ that → what ⓒ hide → to hide ⓓ leave out them → leave them out **11** An even better idea is to simply get rid of anything with low nutritional value that you may be tempted to eat. **12** (1) hide (2) choices

[01 ~ 03]

정직은 모든 굳건한 관계의 근본적인 부분이다. 자신이 느끼는 것에 대해 솔직하게 말하고, 질문을 받았을 때 정직한 의견을 줌으로써 그것을 여러분에게 유리하게 사용하라. 이 접근법은 여러분이 불편한 사회적 상황에서 벗어나고 정직한 사람들과 친구가 될 수 있도록 도와줄 수 있다. 삶에서 다음과 같은 단순한 방침을 따르라. 절대로 거짓말을 하지 말라. 항상 (A) 진실을 말한다는 평판이 쌓이면, 여러분은 신뢰를 바탕으로 굳건한 관계를 누릴 것이다. (누군가가) 여러분을 조종하는 것도 더 어려워질 것이다. 거짓말을 하는 사람은 자신의 거짓말을 폭로하겠다고 누군가가 위협하면 (B) 곤경에 처하게 된다. 자신에게 진실하게 삶으로써, 여러분은 많은 골칫거리를 피할 것이다. 또한 여러분의 관계에는 거짓과 비밀이라는 해악이 없을 것이다. 진실이 아무리 고통스러울지라도 친구들에게 정직하게 대하는 것을 두려워하지 말라. 장기적으로 보면, 선의의 거짓말은 진실을 말하는 것보다 사람들에게 훨씬 더 많이 상처를 준다.

해설

01 굳건한 관계를 쌓는 데 있어서 정직의 중요성을 이야기하는 글이다. ① 문맥상 글의 제목은 "굳건한 관계를 쌓기 위한 단순한 방침" 정도가 적절하며 이를 바탕으로 필요한 요소를 확인한다. ② 의미상 '~하기 위한 방침'이므로 주어는 policy이며, 수식어가 붙은 명사구가 들어간다는 것을 예측할 수 있다. ③ 내용상 a, simple, policy가 주어를 이루고, 동사가 주어를 수식하는 데 쓰인다면 유일한 동사(build)는 전치사 for의 목적어가 되도록 동명사(building)의 형태가 되며, 나머지 단어(strong, relationships)는 동명사의 목적어가 되도록 하면 된다. ④ 따라서 내용과 구조를 고려하여 A Simple Policy for Building Strong Relationships와 같이 쓸 수 있다.

02 질문은 우리가 정직을 유리하게 사용할 수 있는 방법이 무엇인지 묻고 있다. 글에 따르면 자신이 느끼는 것에 대해 솔직히 말하고, 질문을 받았을 때 정직한 의견을 줌으로써 정직을 유리하게 사용할 수 있다고 하였다. 따라서 본문의 표현을 활용하여 답을 쓰면 ① being open with what we feel과 ② giving a truthful opinion when asked가 적절하다.

03
(A) 절대 거짓말을 하지 않는다면 진실하다는 평판을 얻게 될 것이다. 따라서 전치사(for)의 목적어로 동명사구 형태인 telling the truth(진실을 말하는 것)가 적절하다.
(B) 거짓말을 폭로하겠다고 누군가가 위협한다면 곤란한 상황에 처할 것이다. 따라서 get into trouble(곤경에 처하다)이 적절하다.

구문 분석

Use it to your advantage by [being open with {what you feel}] **and** [giving a truthful opinion {when asked}].
▶ 등위접속사(and)가 두 개의 동명사구 []를 병렬연결. 첫 번째 { }는 전치사(with)의 목적어인 관계대명사 what절, 두 번째 { }는 접속사 when이 이끄는 부사절로 when 다음에 주어와 동사(you are)가 생략되었다.

Don't be afraid to be honest with your friends, [**no matter how** painful the truth is].
▶ 「no matter how 형용사+주어+동사」는 '아무리 ~하더라도'의 뜻으로 양보를 나타내는 부사절이다.

단어

fundamental 근본적인 relationship 관계 advantage 유리, 이점 truthful 정직한 policy 방침 reputation 평판 manipulate 조종하다 threaten 위협하다 uncover 폭로하다 painful 고통스러운 intention 의도

[04 ~ 06]

만약 여러분이 고객의 손을 잡고 (A) 그들에게 구매를 고려토록 하고 싶은 모든 훌륭한 제품들을 가리키면서 여러분의 상점 안 여기저기로 각각의 고객을 안내할 수 있다면 좋지 않을까? 그러나 대부분의 사람은 (1) 낯선 사람이 그들의 손을 잡고 상점 안 여기저기로 끌고 다니도록 하는 것을 특히 좋아하지 않을 것이다. 차라리 여러분을 위해 상점이 그것을 하게 하라. 고객들을 상점 안 여기저기로 이끄는 중앙 통로를 만들어 (B) 그들이 많은 다양한 매장 또는 상품이 있는 곳을 볼 수 있도록 해라. 이 길은 여러분의 고객들을 입구에서부터 상점 안 여기저기를 통해 그들이 걸었으면 하고 여러분이 바라는 경로로 계산대까지 내내 이끈다.

해설

04 고객의 구매를 유도하기 위해 중앙 통로를 만들 것을 권하는 내용의 글이다.
(A) 구매를 유도하고 싶은 제품을 가리키면서 안내하는 대상이므로 them은 앞서 언급된 customers를 말한다.
(B) 중앙 통로를 이용하고 다양한 매장을 보게 하는 대상이므로 them은 앞서 언급된 shoppers를 말한다.

05
(1) 글의 첫 번째 문장에서 종속절(if you could take ~)에 조동사 과거형과 동사원형이 쓰였으므로 해당 문장은 가정법 과거 문장임을 알 수 있다. 따라서 have been은 be로 바꾸어야 한다.
(2) 첫 번째 문장에서 point out은 의미상 '가리키면서'가 되어야 하고, 주어 없이 뒤에는 명사구(all the ~ buying)만 오므로 접속사가 있는 분사구문이 되어야 한다. 따라서 point out은 현재분사구 pointing out으로 바꾸어야 한다.
(3) 세 번째 문장에서 let은 사역동사이므로 목적보어로 동사원형을 취해야 한다. 따라서 to do는 do로 바꾸어야 한다.

06 Part 1에서 연습한 방법대로 모양잡기와 뼈대잡기를 통해 우리말을 영작할 수 있다.
특히 좋아하지 않을 것이다(동사) / 낯선 사람이 그들의 손을 잡고 상점 안 여기저기로 끌고 다니도록 하는 것을(목적어)
특히 좋아하지 않을 것이다(동사) / [목적어] ~하도록 하는 것(동사)➊낯선 사람이(목적어)➋그들의 손을 잡다(목적보어₁)➌그리고(등위접속사)➍상점 안 여기저기로 끌고 다니다(목적보어₂)
특히 좋아하지 않을 것이다(동사구) / [동명사구] ~하도록 하는 것(동명사)➊낯선 사람이(명사구)➋그들의 손을 잡다(원형부정사구₁)➌and(등위접속사)➍상점 안 여기저기로 끌고 다니다(원형부정사구₂)
①, ②, ③ 과정을 기반으로 제시된 단어와 조건(필요시 어형 변화, 1개 단어 추가)을 참고하여 would not particularly enjoy having a stranger grab their hand and drag them through a store로 문장을 완성할 수 있다. 참고로 enjoy는 동명사를 목적어로 취하므로 뒤에 나오는 「have+목적어+목적보어(원형부정사)」에서 사역동사인 have를 having으로, 전치사구인 '상점 안 여기저기로'가 되려면 전치사가 필요하므로 단어 through가 추가된다.
*단어 추가: through, 어형 변화: have → having

구문 분석

[Wouldn't it be nice] [if you could take your customers by the hand and guide each one through your store {while pointing out all the great products (you would like them to consider buying)}]?
▶ 가정법 과거 의문문으로 첫 번째 []는 주절, 두 번째 []는 종속절이다. { }는 접속사 while을 생략하지 않은 분사구문이며, ()는 선행사(all ~ products)를 수식하는 관계대명사절(목적격)로 관계대명사가 생략되었다.

Have a central path [that {leads shoppers through the store} **and {lets them look** at many different departments or product areas}].
▶ 명령문으로 관계대명사 that절 []이 선행사(a central path)를 수식해주고 있다. 두 개의 동사구 { }가 등위접속사(and)로 병렬연결되어 있고, 선행사가 단수이므로 단수동사(leads, lets)가 온다. 사역동사 let은 목적보어로 동사원형(look)을 취한다.

단어

customer 고객 guide 안내하다 product 상품 particularly 특히 grab 잡다 drag 끌고 가다 path 길, 통로
department 매장 entrance 입구 checkout 계산대

[07 ~ 09]

지식의 집단적 속성을 이해하는 것은 우리가 세상을 어떻게 바라보는가에 대한 오개념을 ⓐ 만들(→바로잡아) 줄 수 있다. 사람들은 영웅을 사랑한다. 개인들은 주요한 획기적 발견에 대해 공로를 인정받는다. Marie Curie는 그녀가 방사능을 ⓑ 발견하기 위해 홀로 연구한 것처럼 간주되며 Newton은 그가 운동의 법칙을 홀로 발견한 것으로 간주된다. 진실은 실제 세계에서 어느 누구도 ⓒ 함께(→홀로) 일하지 않는다는 것이다. 과학자들은 중요한 아이디어에 공헌하는 학생들과 함께 하는 실험실을 가지고 있을 뿐만 아니라 유사한 연구를 하고 유사한 생각을 하는 동료들도 가지고 있으며, 그들이 없다면 그 과학자는 어떠한 성취도 이루지 못할 것이다. 그리고 나서 ⓓ 다른 문제들, 때로는 다른 분야에서 연구하지만 그럼에도 자신의 발견과 생각들을 통해 장을 마련해 주는 다른 과학자들이 있다. 일단 지식이 모두 (한 명의) 머릿속에 있는 것이 아니라, 공동체 속에서 ⓔ 공유된다는 것을 이해하기 시작하면 우리의 영웅은 바뀐다. (B) 개인에게 초점을 맞추는 것 대신에 우리는 더 큰 집단에 초점을 맞추기 시작한다.

해설

07 지식은 한 명에 의해 만들어지는 것이 아니라 집단에 의해 공유되고 만들어진다는 내용의 글이다.

ⓐ 지식이 집단적이라는 사실을 이해한다면 우리가 잘못 알고 있는 것들을 고칠 수 있으므로 create는 correct(바로잡다)로 바꾸어야 한다.

ⓑ Marie Curie는 방사능을 발견하는 연구를 했으므로 discover(발견하다)는 적절하다.

ⓒ 지식은 집단적이고 실제로는 어느 누구도 혼자서 일하는 것은 아니므로 together는 alone(홀로)으로 바꾸어야 한다.

ⓓ 다른 문제나 분야를 다루어도 그들의 발견이나 생각으로 도움을 주는 경우가 있을 것이므로 different(다른)는 적절하다.

ⓔ 지식은 여러 명에 의해 발전되는 집단적 속성이 있으므로 shared(공유되는)는 적절하다.

08 ① 부정어가 문두에 오게 되면 동사가 주어 앞으로 오는 도치가 일어난다. 따라서 Not only 뒤에는 일반동사 have를 대체하는 조동사 do를 추가하여 쓴 뒤, 주어(scientists), 본동사(have)를 쓰고, 첫 번째 동사구의 나머지 부분(labs ~ ideas)을 쓴다. ② 그 다음 조건에 맞게 but also를 쓰고, but으로 시작하는 절의 주어 they(=scientists)를 추가한 뒤 두 번째 동사구(have ~ work)를 그대로 쓴다. 이때 부사 also를 동사 앞으로 옮기면 좀 더 자연스러운 문장이 된다. ③ 따라서 빈칸에는 do scientists have labs with students who contribute critical ideas, but they also have colleagues who are doing similar work가 적절하다.

09 Part 1에서 연습한 방법대로 모양잡기와 뼈대잡기를 통해 우리말을 영작할 수 있다.
① 개인에게 초점을 맞추는 것 대신에(수식어) / 우리는(주어) / 시작한다(동사) / 더 큰 집단에 초점을 맞추기(목적어)
② [수식어] 대신에(전치사)➕개인에게 초점을 맞추는 것(목적어) / 우리는(주어) / 시작한다(동사) / 더 큰 집단에 초점을 맞추기(목적어)
③ [부사구] 대신에(전치사구)➕개인에게 초점을 맞추는 것(동명사구) / 우리는(명사) / 시작한다(동사) / 더 큰 집단에 초점을 맞추기(to부정사구)
①, ②, ③ 과정을 기반으로 제시된 단어와 조건(주어진 단어 한 번씩 이용, 어법상 틀린 부분 고치기, 단어 추가 가능)을 참고하여 Instead of focusing on the individual, we begin to focus on a larger group.으로 문장을 완성할 수 있다.
*단어 추가: to, 어형 변화: focus on(1개만) → focusing on

구문 분석

Marie Curie is treated [as if she worked alone to discover radioactivity] **and** Newton [as if he discovered the laws of motion by himself].
▶ 등위접속사(and)로 병렬연결된 두 개의 []는 as if 가정법으로 '마치 ~처럼'의 뜻이다. 두 번째 [] 앞에는 앞 문장에 이어 반복해서 쓰인 동사구(is treated)가 생략되었다.

Scientists **not only** have labs with students [who contribute critical ideas], **but also** have colleagues [who are doing similar work, thinking similar thoughts], and [without whom the scientist would get nowhere].
▶ 상관접속사(not only A, but also B)가 동사구를 병렬연결하고 있으며, 첫 번째와 두 번째 []는 각각 선행사(students, colleagues)를 수식하는 관계대명사절(주격)이다. 세 번째 []는 if 없는 가정인 without 가정법 과거 문장으로 '~가 없다면 …이다'의 뜻이며, whom은 앞서 언급된 students와 colleagues를 말한다.

단어

appreciate 이해하다　collective 집단적인　nature 특성　notion 개념　give A credit for B A가 B한 공로를 인정하다
radioactivity 방사능　the laws of motion 운동의 법칙　operate 일하다　lab 실험실　colleague 동료　finding 발견
community 공동체

[10 ~ 12]

여러분은 여러분이 분명히 볼 수 있는 ⓑ 것을 먹을 가능성이 훨씬 더 ⓐ 낮다(→크다). 가장 좋은 선택(음식)이 눈에 아주 잘 띄고 쉽게 접근할 수 있도록 주방에 있는 음식을 정돈하라. 좋지 않은 선택은 불편한 장소에 ⓒ 숨기는 것 또한 도움이 된다. 훨씬 더 좋은 생각은 먹고 싶은 유혹을 받을 수 있는 낮은 영양가를 가진 어떤 것을 그저 없애는 것이다. 과일과 야채, 그리고 다른 건강한 선택 사항들을 냉장고에 눈높이로 두거나 식탁 위에 ⓓ 꺼내 놓아라. 여러분이 배고프지 않을 때조차도, 그냥 이러한 품목들을 보기만 해도 여러분의 마음에 다음 간식을 위한 (생각의) 씨앗이 심어질 것이다. 또한 여러분이 집을 떠나 있을 때 견과류, 과일, 또는 야채를 작은 봉지에 담아 가는 것도 고려하라. 그런 방식으로, 여러분은 좋은 선택 사항을 이용할 수 없다 하더라도 오후 중반에 느끼는 갈망을 충족할 수 있다.

해설

10 몸에 좋지 않은 음식을 보이지 않는 곳에 둠으로써 건강한 식습관을 만드는 방법에 대한 글이다.

ⓐ 눈에 보이는 음식을 먹을 가능성이 더 높으므로 unlikely를 likely(~할 가능성이 있는)로 바꾸어야 적절하다.

ⓑ 선행사가 없고 의미상 '볼 수 있는 것'이 되어야 하므로 that은 선행사를 포함하는 관계대명사 what으로 바꾸어야 적절하다.

ⓒ 해석상 「가주어(It)-진주어(to부정사구)」 문장이므로 진주어에는 to부정사가 와야 한다. 따라서 hide는 to hide로 바꾸어야 적절하다.

ⓓ 타동사 leave의 목적어가 them이고, them이 남겨진 위치를 설명하는 부사구 out on the table이 이어지는 구조이므로 leave out them을 leave them out으로 고친다.

11 Part 1에서 연습한 방법대로 모양잡기와 뼈대잡기를 통해 우리말을 영작할 수 있다.

① 훨씬 더 좋은 생각은(주어) / ~이다(동사) / 먹고 싶은 유혹을 받을 수 있는 낮은 영양가를 가진 어떤 것을 그저 없애는 것(보어)

② 훨씬 더 좋은 생각은(주어) / ~이다(동사) / [보어] 어떤 것을 그저 없애는 것(보어)➕낮은 영양가를 가진(수식어₁)➕먹고 싶은 유혹을 받을 수 있는 (수식어₂)

③ 훨씬 더 좋은 생각은(명사구) / ~이다(동사) / [to부정사구] 어떤 것을 그저 없애는 것(to부정사구)➕낮은 영양가를 가진(전치사구)➕먹고 싶은 유혹을 받을 수 있는(관계대명사절)

①, ②, ③ 과정을 기반으로 제시된 단어와 조건(보기의 어구 모두 사용)을 참고하여 An even better idea is to simply get rid of anything with low nutritional value that you may be tempted to eat.으로 문장을 완성할 수 있다. 참고로 제시 문장은 2형식 문장, to get rid of는 명사적 용법의 to부정사구이며, 목적격 관계대명사절이 선행사인 anything ~ value를 수식한다.

12 건강한 선택 사항들은 쉽게 접근할 수 있게 하면서 좋지 않은 선택의 음식을 숨기는 것이 더 낫다고 요약할 수 있다. 따라서 본문의 단어를 사용하면 (1)은 h로 시작하는 hide(숨기다), (2)는 c로 시작하는 choices(선택)가 적절하다.

구문 분석

It also helps [to hide poor choices in inconvenient places].
▶ 「가주어(It)–진주어(to부정사구)」로 '[] also helps.'로 해석한다.

An even better idea is [to simply get rid of anything with low nutritional value {that you may be tempted to eat}].
▶ []는 주격보어인 to부정사구(명사)이며, { }은 선행사(anything ~ value)를 수식하는 관계대명사절(목적격)이다.

단어

plain 분명한 visible 눈에 잘 띄는 accessible 접근할 수 있는 inconvenient 불편한 nutritional 영양의 tempt 유혹하다
at eye level 눈높이에 craving 갈망 available 이용 가능한

✔ TEST 14

pp.169~172

01 (A) treat → cause (B) inedible → edible **02** Many people enjoy hunting wild species of mushrooms in the spring season **03** must be able to identify edible mushrooms before eating any wild one **04** ⓐ. includes → include ⓓ. awakened → awakening **05** some historical evidence indicates that coffee did originate in the Ethiopian highlands **06** A1: noticed that his goats did not sleep at night after eating berries A2: became the first person to brew a pot of coffee and note its flavor and alerting effect **07** (1) catch (2) amazement **08** The dog then leapt into the room, proudly wagging his tail. **09** so big that he couldn't be kept around a small child **10** (1) behave (2) frontal cortex **11** it, seems, like, teens, don't, think, things, through **12** a specific region of the brain that is responsible for immediate reactions including fear and aggressive behavior

[01 ~ 03]

(A) 중독을 치료할(→일으킬) 수 있는 많은 산림 식물 중에서 야생 버섯은 가장 위험한 것들 중의 하나이다. 이는 사람들이 종종 (B) 독성이 있는 품종과 먹을 수 없는(→먹을 수 있는) 품종을 혼동하거나 혹은 품종에 대해 확실한 확인을 하지 않고 버섯을 먹기 때문이다. 야생 버섯 종들이 훌륭한 식용 버섯이고 매우 귀하게 여겨지기 때문에 많은 사람들이 봄에 야생 버섯 종을 찾아다니는 것을 즐긴다. 그러나 몇몇 야생 버섯은 위험해서 그 독성으로 사람들의 목숨을 잃게 한다. 안전을 위해서 사람들은 (2) 야생 버섯을 먹기 전에 식용 버섯을 식별할 수 있어야 한다.

해설

01 야생 버섯은 종종 독성이 있어서 위험하므로 식용 버섯과 식별할 수 있어야 한다는 내용의 글이다.
(A) 야생 버섯은 위험하다고 했으니 중독과 같은 문제를 일으킬 것이므로, treat는 c로 시작하는 5글자 단어 cause(일으키다)로 바꾸어야 한다.
(B) 독성이 있는 품종과 구별해야 하는 것은 먹을 수 있는 품종일 것이므로, inedible은 e로 시작하는 6글자 단어 edible(먹을 수 있는)로 바꾸어야 한다.

02 Part 1에서 연습한 방법대로 모양잡기와 뼈대잡기를 통해 우리말을 영작할 수 있다.
① 많은 사람들이(주어) / 즐긴다(동사) / 야생 버섯 종을 찾아다니는 것을(목적어) / 봄에(수식어)
② 많은 사람들이(명사구) / 즐긴다(동사) / 야생 버섯 종을 찾아다니는 것을(동명사구) / 봄에(전치사구)
①, ② 과정을 기반으로 제시된 단어와 조건(보기의 어구 모두 사용)을 참고하여 Many people enjoy hunting wild species of mushrooms in the spring season으로 문장을 완성할 수 있다.

03 ① 문맥상 글의 주제는 "안전을 위해서 사람들은 야생 버섯을 먹기 전에 식용 버섯을 식별할 수 있어야 한다" 정도가 적절하며 이를 바탕으로 필요한 요소를 확인한다. ② 주어진 단어 중 조동사 must가 있으므로 「조동사+동사원형」이, before가 있으므로 전치사구 또는 부사절이 포함될 것을 예측할 수 있다. ③ 내용상 주어가 주어져 있고 동사로는 must, be able to가 온다고 보면 나머지 동사 중 identify, edible, mushrooms가 to 부정사구로 연결될 것이고, 나머지 단어(before, eat, any wild one)로 전치사구를 쓰기 위해 eat은 동명사 형태가 될 것이다. ④ 따라서 내용과 구조를 고려하여 빈칸에는 must be able to identify edible mushrooms before eating any wild one과 같이 쓸 수 있다.

구문 분석

[Of the many forest plants that can cause poisoning,] [wild mushrooms may be among the most dangerous].
▶ 첫 번째 []는 전치사(of)가 이끄는 부사절이며, 「of the many 복수명사」는 '많은 ~ 중에서'라는 의미를 나타낸다. 두 번째 []는 주절이며, 보어 자리에 'among the 최상급'의 표현이 왔다.

However, some wild mushrooms are dangerous, [leading people to lose their lives {due to mushroom poisoning}].
▶ []는 연속 동작을 나타내는 분사구문이고, { }에서 due to는 원인을 나타내며 '~때문에'의 뜻이다.

단어

poisoning 중독　dangerous 위험한　confuse 혼동하다　edible 먹을 수 있는　positive 확실한　identification 확인
variety 품종　prize 귀하게 여기다

[04 ~ 06]

수세기 동안 사람들은 커피를 마셔왔지만, 단지 어디서 커피가 유래했는지 혹은 누가 그것을 처음 발견했는지는 분명하지 않다. 그러나, 유력한 전설에 따르면 한 염소지기가 에티오피아 고산지에서 커피를 발견했다. 이 전설에 대한 다양한 시기는 기원전 900년, 기원후 300년, 기원후 800년을 포함한다. 실제 시기와 상관없이, 염소지기인 Kaldi가 그의 염소들이 후에 커피나무라고 알려진 것으로부터 열매를 먹은 후 밤에 잠을 자지 않았다는 것을 발견했다고 한다. Kaldi가 그 지역 수도원에 그의 관찰 내용을 보고했을 때, 그 수도원장은 커피 한 주전자를 우려내고, 그가 그것을 마셨을 때 그것의 풍미와 각성 효과를 알아차린 첫 번째 사람이 되었다. 이 새로운 음료의 잠을 깨우는 효과와 좋은 풍미에 대한 소문은 이내 수도원 너머로 널리 퍼졌다. Kaldi의 이야기는 사실이라기보다 꾸며낸 이야기일지도 모르지만, 적어도 (B) 몇몇 역사적 증거는 커피가 정말 에티오피아 고산지에서 유래했다는 것을 보여준다.

해설

04 전설과 몇 가지 역사적 증거에 따른 커피의 유래에 관한 글이다.
ⓐ 주어가 various dates이므로 동사 includes는 include로 바꾸어야 한다.
ⓑ 「가주어(It)−진주어(that절)」의 진주어 that절을 이끄는 접속사이므로 that은 적절하다.
ⓒ 선행사가 없고 의미상 '~라고 알려진 것'이 되어야 하므로 선행사를 포함하는 관계대명사 what은 적절하다.
ⓓ 커피는 '잠을 깨우는' 효과를 가지고 있고 awaken과 effect가 능동 관계이므로 awakened는 현재분사 awakening으로 바꾸어야 한다.
ⓔ 「more 명사 than ~」은 '~라기보다는 …인'의 뜻으로 more fable은 적절하다.

05 ① 문맥상 빈칸에 들어갈 내용은 "몇 가지 역사적 증거는 커피가 에티오피아 고산지에서 정말로 유래했다는 것을 보여준다" 정도가 적절하며 이를 바탕으로 필요한 요소를 확인한다. ② '~했다는 것을 보여준다'라는 의미이므로 동사는 indicate, 목적어는 that절이 들어간다는 것을 예측할 수 있다. ③ 내용상 주어는 some, historical, evidence의 순서로 쓰고 동사(indicate)는 수 일치시켜 indicates로 쓴다고 보면, 목적어 that절은 나머지 단어(that, coffee, do, originate, in the Ethiopian highlands)를 순서대로 쓴다. ④ 남는 동사가 2개이므로 do는 글의 내용에 맞게 커피가 에티오피아에서 유래했다는 것을 강조하는 데 쓰며, 시제에 맞게 did로 변형하여 쓴다. ⑤ 따라서 내용과 구조를 고려하여 some historical evidence indicates that coffee did originate in the Ethiopian highlands와 같이 문장을 쓸 수 있다.

06 ① 첫 번째 질문은 염소지기인 Kaldi가 그의 염소들에 대해 발견한 것이 무엇인지 묻고 있다. 글에 따르면 그는 그의 염소들이 커피나무로부터 열매를 먹은 후 밤에 잠을 자지 않았다는 것을 발견했다고 했다. 따라서 본문의 표현을 사용하여 답을 쓰면 빈칸에는 noticed that his goats did not sleep at night after eating berries가 적절하다. ② 두 번째 질문은 Kaldi가 그의 관찰 내용을 지역 수도원에 보고한 후 일어난 일이 무엇인지 묻고 있다. 글에 따르면 그 수도원장이 커피 한 주전자를 우려내고 그것의 풍미와 각성 효과를 알아차린 첫 번째 사람이 되었다고 했다. 따라서 본문의 표현을 사용하여 답을 쓰면 빈칸에는 became the first person to brew a pot of coffee and note its flavor and alerting effect가 적절하다.

구문 분석

{Although humans **have been drinking** coffee for centuries}, **it** is not clear [just (where coffee originated) **or** (who first discovered it)].
▶ { }는 although가 이끄는 양보 부사절로 현재완료진행시제(have been V-ing)가 쓰였으며, []는 주절(it is ~ discovered it)의 진주어로 등위접속사(or)가 두 개의 간접의문문 ()를 병렬연결하고 있다.

Regardless of the actual date, **it** is said [that Kaldi, the goatherd, noticed {that his goats did not sleep at night after eating berries from (what would later be known as a coffee tree)}].

▶ 「가주어(It)−진주어(that절)」로 []는 진주어인 that절이다. { }는 동사(noticed)의 목적어로 쓰인 명사절 that절, ()는 선행사를 포함하는 관계대명사 what절로 전치사 from의 목적어 역할을 하고 있다.

[When Kaldi reported his observation to the local monastery], the abbot became the first person [to brew a pot of coffee and note its flavor and alerting effect {when he drank it}].

▶ 첫 번째 []는 접속사 when이 이끄는 부사절, 두 번째 []는 명사구(the first person)를 수식하는 to부정사구(형용사)이며, { }는 부사절이다.

단어

originate 유래하다 predominant 유력한 legend 전설 goatherd 염소지기 highland 고산지, 산악 지대 observation 관찰
abbot 수도원장 brew 우리다 alerting 각성시키는 awaken 잠을 깨우다 beverage 음료 monastery 수도원
fable 꾸며낸 이야기, 우화 historical 역사적인 indicate 보여주다

[07 ~ 09]

아빠는 자신이 턱으로 올라서려는 시도를 한다면 아마도 셋 다 죽을 수도 있다는 것을 바로 깨달았다. 그는 아내를 불러 창문에서 도와주게 하고 자신은 아이를 (A) 붙잡아 보려고 도로로 달려 내려갔다. 그 여자아이가 창문으로부터 더 멀리 기어가서 안전으로부터 더 멀어지자, 그 개는 결연히 앞으로 나아가 마침내 아이의 기저귀를 입으로 물었다. 아이를 받기 위해서 그물을 만들려 하며 아래쪽 도로에 모여 있던 사람들이 (B) 놀랄 만큼, 그 개는 그런 다음에 조심스럽게 조금씩 뒤로 이동하면서, 그 어린 여자아이를 창문 쪽으로 다시 끌어당겼다. 그 심장 떨리는 뒤로 끌어당기는 과정이 3분이 걸린 후에야, 엄마가 자신의 아이를 붙잡을 수 있었다. (1) 그 개는 그런 다음에 방으로 뛰어 들어왔고, 자랑스러운 듯이 그의 꼬리를 흔들었다. 그 가족은 그 개가 작은 아이 주변에서 기르기에는 너무 클 수도 있다고 우려하여 그 개를 누군가에게 주려고 생각해 왔었다. 하지만 그들의 딸을 대담하게 구조함으로써 그 개는 그 가족의 매우 소중한 구성원이 되었다.

해설

07 창문으로 기어 나와 위험에 처한 아기를 구조한 개에 관한 글이다.
(A) 아빠는 아이가 떨어지면 잡으려고 도로로 내려갔을 것이므로 c로 시작하는 catch(잡다)가 적절하다.
(B) 도로에 모여 있는 사람들은 개가 아이를 잡아당기는 것을 보고 놀랐을 것이므로 a로 시작하는 amazement(놀람)가 적절하다. 참고로 「to the amazement of 명사」는 '~가 놀랄 만큼, ~에게 놀랍게도'의 뜻이다.

08 ① 문맥상 빈칸에 들어갈 내용은 "개가 방으로 뛰어들어와서 꼬리를 흔들었다" 정도가 적절하며 이를 바탕으로 필요한 요소를 확인한다. ② 주어진 단어 중 접속사가 없고 조건상 최소 1개 이상의 콤마를 사용해야 하므로, 개의 동작을 나타내기 위해 분사구문이 포함될 것을 예측할 수 있다. ③ 내용상 방에 들어온 것이 먼저이므로 주어는 the dog, 동사는 then leapt into, 전치사의 목적어는 the room으로 쓴다고 보면 나머지 단어 (proudly wag, his tail)는 개가 하는 연속 동작을 나타내는 현재분사구문의 형태가 된다. ④ 따라서 내용과 구조, 조건을 고려하여 The dog then leapt into the room, proudly wagging his tail.과 같이 문장을 쓸 수 있다.

09 「too ~ to부정사」는 「so ~ that 주어 can't …」로 바꾸어 쓸 수 있다. 따라서 본문의 too big to keep around a small child는 주어(he: 개), 동사(might be)를 그대로 쓰고 본문 시제에 맞게 과거시제로 변형한 'so big that he couldn't ~'를 쓴 뒤, 주어인 개(he)가 아이 주변에서 길러지는 것이므로 수동태(be kept around a small child)로 나머지 부분을 쓴다. 따라서 빈칸에는 so big that he couldn't be kept around a small child가 적절하다.

구문 분석

The father quickly realized [that {if he attempted to get on the ledge, all three would probably die}].

▶ []는 동사(realized)의 목적어인 명사절 that절, { }는 가정법 과거 문장이다.

To the amazement of those [who had gathered on the street below—{they were attempting to create a net to catch the child}]—the dog then moved carefully backwards, inch by inch, [pulling the little girl back toward the window].

▶ 첫 번째 []는 선행사(those)를 수식하는 관계대명사절(주격)이며, { }는 those who ~ below를 보충 설명한다. 두 번째 []는 동시 동작을 나타내는 분사구문이다.

The family had been thinking of giving the dog to someone [because they were concerned {he might be **too** big **to** keep around a small child}].

▶ []는 접속사 because가 이끄는 부사절, { }는 concerned의 목적어로 쓰인 명사절로 접속사 that이 생략되었다. 「too ~ to부정사」는 '너무 ~해서 …할 수 없다'로 해석한다.

[10 ~ 12]

많은 부모들은 그들의 십 대 아이들이 때때로 비합리적이거나 위험한 방식으로 행동하는 이유를 알지 못한다. 가끔씩, 십 대 아이들은 상황을 충분히 생각하지 않거나 그들의 행동의 결과를 충분히 고려하지 않는 것처럼 보인다. 청소년들은 그들이 행동하고 문제를 해결하고 의사를 결정하는 방식에서 어른과 다르다. 이러한 차이에 대한 생물학적 설명이 있다. 연구는 두뇌가 청소년기에 걸쳐서 그리고 초기 성인기까지 계속해서 성숙하고 발달한다는 것을 보여 준다. 과학자들은 두려움과 공격적인 행동을 포함하는 즉각적인 반응을 관장하는 두뇌의 특정 영역을 확인하였다. 이 영역은 일찍 발달한다. 그러나 이성을 통제하고 우리가 행동하기 전에 생각하는 것을 도와주는 두뇌의 영역인 전두엽은 나중에 발달한다. 두뇌의 이러한 영역은 성인기까지 계속 변화하고 성숙한다.

해설

10 십 대들의 행동 방식을 두뇌 발달과 연관지어 설명하는 글이다. 청소년들은 성인이 되면서 전두엽이 완전히 발달하기 때문에 어른과 다르게 행동한다고 요약할 수 있다. 따라서 본문의 단어를 사용하면 (1)은 behave(행동하다), (2)는 frontal cortex(전두엽)가 적절하다.

11 Part 1에서 연습한 방법대로 모양잡기와 뼈대잡기를 통해 우리말을 영작할 수 있다.
① 십 대 아이들은 상황을 충분히 생각하지 않는 것(주어) / ~처럼 보인다(동사)
② 가주어(It) / ~처럼 보인다(동사) [진주어] 십 대 아이들은(주어)❶상황을 충분히 생각하지 않는다(동사)
③ 가주어(It) / ~처럼 보인다(동사구) [명사절] 십 대 아이들은(명사)❶상황을 충분히 생각하지 않는다(동사구)
①, ②, ③ 과정을 기반으로 제시된 단어와 조건(주어진 단어 반드시 사용, 한 칸에 한 단어, 답은 완성된 문장으로)을 참고하여 it, seems, like, teens, don't, think, things, through의 순서로 문장을 완성할 수 있다. 참고로 seem like는 '~처럼 보이다'라는 의미이며, think (something) through는 '~을 충분히 생각하다'라는 의미의 구동사로 목적어가 동사와 전치사 사이에 온다.

12 Part 1에서 연습한 방법대로 모양잡기와 뼈대잡기를 통해 우리말을 영작할 수 있다.
① 두뇌의 특정 영역(목적어) / 두려움과 공격적인 행동을 포함하는 즉각적인 반응을 관장하는(수식어)
② 두뇌의 특정 영역(목적어) [수식어] 즉각적인 반응을 관장하는(수식어₁)❶두려움과 공격적인 행동을 포함하는(수식어₂)
③ 두뇌의 특정 영역(명사구) [수식어] 즉각적인 반응을 관장하는(관계대명사절)❶두려움과 공격적인 행동을 포함하는(전치사구)
①, ②, ③ 과정을 기반으로 제시된 단어를 참고하여 a specific region of the brain that is responsible for immediate reactions including fear and aggressive behavior의 순서로 문장을 완성할 수 있다.

구문 분석

Scientists have identified a specific region of the brain [that is responsible for immediate reactions {including fear and aggressive behavior}].
▶ []는 선행사(a specific ~ brain)를 수식하는 관계대명사절(주격)이며, { }는 명사(immediate reactions)를 수식하는 전치사구(형용사)이다.

However, the frontal cortex, [the area of the brain {that controls reasoning and helps us think before we act}], develops later.
▶ []는 the frontal cortex와 동격이고 그것을 보충 설명하며, { }는 선행사(the area ~ brain)를 수식하는 관계대명사절(주격)이다.

단어

occasionally 때때로 behave 행동하다 irrational 비합리적인 consequence 결과 adolescent 청소년
differ from ~와 다르다 biological 생물학적인 explanation 설명 mature 성숙하다 adulthood 성인기 region 영역
be responsible for ~을 관장하다 immediate 즉각적인 reaction 반응 aggressive 공격적인 frontal cortex 전두엽
reasoning 이성 develop 발달하다

01 (A) resolved (B) definitive (C) unanswered **02** provides food for thought that forces the audience to think about what might happen next **03** (1) conflicts (2) thriller **04** (A) stable (B) illusion **05** ⓐ, how do you perceive → how you perceive ⓑ, comfortably browse → to comfortably browse ⓔ, as heavily as → as heavy as **06** People perceive dark-colored items as weighing more than light-colored items. **07** ⓒ, closing → punching ⓓ, filled up → drained **08** Chinese priests used to dangle a rope from the temple ceiling with knots representing the hours **09** while it indicated the passage of time **10** What he found was that the 'lucky' people were good at spotting opportunities. **11** the 'unlucky' were also too busy counting images to spot a note **12** when faced with a challenge, 'unlucky' people were less flexible

[01 ~ 03]

흔히 고전 동화에서 갈등은 영구적으로 (A) 해결된다. 예외 없이 남자 주인공과 여자 주인공은 영원히 행복하게 산다. 이와 대조적으로, 많은 오늘날의 이야기들은 덜 (B) 확정적인 결말을 가진다. 흔히 이러한 이야기 속의 갈등은 부분적으로만 해결되거나, 새로운 갈등이 등장하여 관객들을 더 생각하도록 이끈다. 이것은 특히 스릴러와 공포물 장르에 해당하는데, 이런 장르에서 관객들은 내내 (이야기에) 매료된다. Henrik Ibsen의 희곡 'A Doll's House'를 생각해 보라. 그 작품에서는 결국 Nora가 가정과 결혼 생활을 떠난다. Nora가 현관 밖으로 사라지고, "Nora는 어디로 갔을까?", "그녀에게 무슨 일이 일어날까?"와 같이 (C) 답을 얻지 못한 많은 질문들이 우리에게 남는다. 열린 결말은 강력한 도구인데, 관객에게 다음에 무슨 일이 일어날지에 대해 생각하게 만드는 사고할 거리를 제공한다.

해설

01 현대의 이야기들은 열린 결말을 제공하여 관객들이 생각하게 만든다는 내용의 글이다.

(A) 고전 동화에서는 갈등이 해결되고 주인공들은 영원히 행복하게 살게 되므로 resolved(해결된)가 적절하다.

(B) 오늘날의 이야기에서는 갈등이 부분적으로 해결되거나 새로운 갈등이 등장하므로 결말은 덜 확실하다고 할 수 있다. 따라서 definitive(확정적인)가 적절하다.

(C) 열린 결말에서는 질문에 대한 답을 얻을 수 없고 스스로 생각해야 하므로 unanswered(답을 얻지 못한)가 적절하다.

02 질문은 왜 열린 결말이 강력한 도구인지 이유를 묻고 있다. 글에 따르면 열린 결말은 관객에게 다음에 무슨 일이 일어날지에 대해 생각하게 만드는 사고할 거리를 제공한다고 했다. 따라서 본문의 표현을 활용하여 답을 쓰면 빈칸에는 provides food for thought that forces the audience to think about what might happen next가 적절하다.

03 갈등이 영구적으로 해결되는 고전 동화와는 다르게, 현대의 공포물과 스릴러 이야기들은 종종 오직 부분적인 해결책을 가지거나 새로운 질문을 제기한다고 요약할 수 있다. 따라서 본문의 단어를 활용하면 (1)은 선행사(classic fairy tales)에 맞게 복수 형태로 쓴 conflicts(갈등), (2)는 thriller(스릴러)가 적절하다.

구문 분석

This is particularly true of thriller and horror genres, [where audiences are kept on the edge of their seats throughout].

▶ []는 선행사(thriller ~ genres)를 보충 설명해 주는 계속적 용법의 관계부사절(where)이다.

An open ending is a powerful tool, [providing food for thought {that forces the audience to think about (what might happen next)}].

▶ []는 동시 동작을 나타내는 분사구문, { }는 선행사(food ~ thought)를 수식하는 관계대명사절(주격)이다. ()는 전치사 about의 목적어인 간접의문문이다.

단어

classical 고전의 conflict 갈등 permanently 영구적으로 resolve 해결하다 exception 예외 definitive 확정적인 audience 관객 on the edge of one's seat 완전히 매료된 play 희곡 disappear 사라지다 unanswered 답을 얻지 못한 force ~하게 하다

[04 ~ 06]

색상은 여러분이 무게를 인식하는 방식에 영향을 줄 수 있다. 어두운 색은 무거워 보이고, 밝은 색은 덜 그렇게 보인다. 실내 디자이너들은 보는 사람을 편안하게 해 주기 위해 종종 더 밝은 색 아래에 더 어두운 색을 칠한다. 상품 전시도 같은 방식으로 작동한다. 상품들이 비슷한 크기라면, 밝은 색의 상품을 더 높이, 어두운 색의 상품을 더 낮게 배치하라. 이것은 더 (A) 안정적으로 보이고 고객이 편안하게 상품들을 위에서 아래로 훑어볼 수 있도록 해 준다. 반대로 어두운 색의 상품을 선반 맨 위에 두는 것은 상품들이 떨어질 수 있다는 (B) 착각을 불러일으킬 수 있으며, 이것은 일부 구매자들에게 불안감의 원인이 될 수 있다. 명도가 각각 0%와 100%인 검은색과 흰색은 인식된 무게의 가장 극적인 차이를 보여준다. 사실, 검은색은 흰색보다 두 배 무겁게 인식된다. 같은 상품을 흰색 쇼핑백보다 검은색 쇼핑백에 담아드는 것이 더 무겁게 느껴진다. 따라서 넥타이와 액세서리와 같이 작지만 값비싼 상품들은 대체로 어두운 색의 쇼핑백 또는 케이스에 담겨 판매된다.

해설

04 색상은 무게를 인식하는 방식에 영향을 주며, 이 원리가 상품 판매 시 이용된다는 내용의 글이다.

(A) 어두운 색은 무거워 보이므로 어두운 색의 상품을 아래에 둔다면 안정적으로 보일 것이며, 주어진 정의에 따르면 '단단히 고정되어 있거나 움직이거나 변할 가능성이 없는'이라는 뜻을 가진 s로 시작하는 단어이므로 답은 stable(안정적인)이다.

(B) 무거운 느낌을 주는 어두운 색의 상품이 위로 가면 실제는 그렇지 않아도 떨어질 것 같은 느낌을 줄 것이며, 주어진 정의에 따르면 '특히 어떤 사람이나 상황에 대한 잘못된 생각이나 믿음'이라는 뜻을 가진 i로 시작하는 단어이므로 답은 illusion(착각)이다.

05

ⓐ 밑줄 친 부분은 목적어 역할을 하므로 명사로 쓸 수 있는 간접의문문(의문사＋주어＋동사 ~)의 형태가 되어야 한다. 따라서 how do you perceive는 how you perceive로 바꾸어야 한다.

ⓑ allow는 목적보어로 to부정사를 취하므로 comfortably browse는 to comfortably browse로 바꾸어야 한다.

ⓒ 문장의 주어 역할을 하고 있으므로 동명사구 shelving dark-colored products는 적절하다.

ⓓ 선행사(black and white)를 수식하는 계속적 용법의 관계대명사절이므로 which have a brightness는 적절하다.

ⓔ 「as 원급 as」는 be동사의 보어 역할을 하고 있으므로 heavily를 형용사(heavy)로 바꾼 as heavy as가 되어야 한다.

06 ① 문맥상 글의 요지는 "사람들이 어두운 색의 제품을 가벼운 색의 제품보다 더 무게가 나간다고 인식한다" 정도가 적절하며 이를 바탕으로 필요한 요소를 확인한다. ② 주어진 단어에 more than이 있으므로 비교급이 포함되며, 조건대로 10단어 이내가 되려면 주어진 단어 외에 4개 단어를 추가해야 할 것을 예측할 수 있다. ③ 조건과 내용에 맞게 주어는 People, 동사는 perceive이며 목적어로 본문의 dark-colored items를 추가한다고 하면 나머지 단어(as, weigh, more, than)는 문장을 수식한다. ④ 이때 weigh는 형용사로 쓰이므로 현재분사 형태가 되며, 내용상 than 뒤에는 본문의 light-colored items를 추가해 쓴다. ⑤ 따라서 내용과 구조, 조건을 고려하여 People perceive dark-colored items as weighing more than light-colored items.와 같이 쓸 수 있다.

구문 분석

In contrast, shelving dark-colored products on top can create the illusion [that they might fall over], {which can be a source of anxiety for some shoppers}.
▶ []는 the illusion과 동격인 that절이며, { }는 앞 문장 전체를 보충 설명하는 관계대명사절(계속적 용법)이다.

In fact, black is perceived to be **twice as heavy as** white.
▶ 동등 비교인 「배수 as 원급 as」는 '~의 몇 배 …한'의 뜻으로 black과 white가 비교되고 있다.

단어

perceive 인지하다 weight 무게 at ease 편안하게 display 전시 stable 안정적인 browse 훑어보다 illusion 착각
anxiety 불안감 brightness 명도 respectively 각각

[07 ~ 09]

우리가 시간에 대해 생각할 때 무엇이 떠오르는가? 몇몇 초기의 시계들이 발명됐던 고대 중국의 기원전 4천 년으로 돌아가 보자. 사원의 제자들에게 시간의 개념을 ⓐ 설명하기 위해 중국의 사제들은 시각을 나타내는 매듭이 있는 밧줄을 사원 천장에 매달곤 했다. 그들은 시간의 경과를 보여주면서 그것(밧줄)이 균등하게 타도록 아래부터 그것에 불을 붙였다. 많은 사원이 그 당시에 불에 다 타버렸다. 어떤 사람이 물 양동이로 만들어진 시계를 ⓑ 발명할 때까지 사제들은 분명히 그것이 썩 마음에 들지 않았다. 그것은 시각을 나타내는 표시가 있고 물로 가득 찬 커다란 양동이에 물이 일정한 속도로 흘러나가도록 구멍들을 ⓒ 막음(→뚫음)으로써 작동했다. 그리고 나서 사원 제자들은 얼마나 빠르게 그 양동이가 ⓓ 차올랐는지(→물이 빠졌는지)로 시간을 측정했다. 그것은 확실히 밧줄을 태우는 것보다 훨씬 더 나았으나, 더 중요한 것은 그것이 일단 시간이 지나가고 나면 절대로 ⓔ 되찾을 수 없다는 점을 제자들에게 가르쳐 주었다는 것이다.

해설

07 중국의 사제들은 초기의 시계를 발명해 시간의 개념을 나타내는 동시에 시간은 되찾을 수 없다는 점을 제자들에게 가르쳤다는 내용의 글이다.
ⓐ 시각을 나타내는 매듭이 있는 밧줄은 시간의 개념을 설명하기 위함이므로 demonstrate(설명하다)는 적절하다.
ⓑ 물 양동이로 만들어진 시계는 새로운 것이므로 invented(발명했다)는 적절하다.
ⓒ 물이 흘러나가려면 구멍을 뚫어야 하므로 closing은 punching(뚫음)으로 바꾸어야 한다.
ⓓ 물이 흘러나갔다면 양동이의 물은 빠졌을 것이므로 filled up은 drained(물이 빠졌다)로 바꾸어야 한다.
ⓔ 시간은 흘러가면 다시 찾을 수 없고 time과 recover가 수동 관계이므로 recovered(되찾은)는 적절하다.

08 Part 1에서 연습한 방법대로 모양잡기와 뼈대잡기를 통해 우리말을 영작할 수 있다.
① 중국의 사제들은(주어) / 매달곤 했다(동사) / 밧줄을(목적어) / 사원 천장에(수식어) / 시각을 나타내는 매듭이 있는(수식어)
② 중국의 사제들은(명사구) / 매달곤 했다(동사구) / 밧줄을(명사구) / 사원 천장에(전치사구) / 시각을 나타내는 매듭이 있는(전치사구)
①, ② 과정을 기반으로 제시된 단어와 조건(주어진 단어 모두 사용, 필요시 어형 변화)을 참고하여 Chinese priests used to dangle a rope from the temple ceiling with knots representing the hours의 순서로 문장을 완성할 수 있다. 참고로 조동사 used to는 '~하곤 했다'라는 의미이다.
*어형 변화: represent → representing

09 분사구문은 「접속사(while)＋주어＋동사 ~, 주절」로 바꾸어 쓸 수 있다. 주어가 생략된 분사구문이므로 while절의 주어는 주절의 주어(it)와 같게 쓰고, 과거시제에 맞게 현재분사 indicating은 동사 indicated로 바꾸어 쓴 뒤 목적어를 그대로 쓰면 된다. 따라서 빈칸에는 while it indicated the passage of time이 적절하다.

구문 분석

[To demonstrate the idea of time to temple students], Chinese priests **used to** dangle a rope from the temple ceiling [with knots {representing the hours}].
▶ 첫 번째 []는 to부정사구(부사)이며, 두 번째 []는 선행사(a rope ~ ceiling)를 수식하는 전치사구, { }는 명사(knots)를 수식하는 분사구이다. 조동사 used to는 '~하곤 했다'의 뜻이다.

It worked by punching holes in a large bucket full of water, [with markings {representing the hours}], [to allow water to flow out at a constant rate].
▶ 첫 번째 []는 명사(a large ~ water)를 수식하는 전치사구, { }는 명사(markings)를 수식하는 분사구이다. 두 번째 []는 to부정사구(부사)로 '목적'의 의미를 나타낸다.

단어

come to mind 떠오르다　invent 발명하다　demonstrate 설명하다　priest 사제　dangle 매달다　knot 매듭　evenly 균등하게　indicate 보여주다　punch 구멍을 뚫다　marking 표시　represent 나타내다　flow out 흘러나가다　constant 일정한　rate 속도　drain 물이 빠지다　recover 되찾다

[10~12]

2000년대 초반에, 영국의 심리학자 Richard Wiseman은 자기 자신을 '운이 좋다'(그들은 성공했고 행복하며, 그들의 삶에서 일어난 일들은 그들에게 우호적인 것처럼 보였다) 혹은 '운이 나쁘다'(삶이 그들에게 잘 풀리지 않는 것처럼 보였다)라고 생각하는 사람들을 대상으로 일련의 실험을 수행했다. (A) 그가 발견했던 것은 '운이 좋은' 사람들은 기회를 발견하는 데 능숙하다는 것이었다. 한 실험에서 그는 두 집단에게 신문에 있는 그림의 수를 세게 했다. '운이 나쁜' 집단은 자신의 과업을 열심히 수행했다; '운이 좋은' 집단은 두 번째 페이지에 "숫자 세기를 멈추시오―이 신문에는 43개의 사진이 있습니다."라고 적혀 있는 안내가 포함되어 있다는 것을 대체적으로 알아차렸다. 그 이후 페이지에서 '운이 나쁜' 집단은 여전히 그림의 개수를 세느라 너무 바쁜 나머지 "숫자 세는 것을 멈추고, 실험자에게 당신이 이것(문구)을 봤다는 것을 말하고, 250달러를 받아가시오."라는 안내를 발견하지 못했다. Wiseman의 결론은, (C) 도전 과제에 직면했을 때 '운이 나쁜' 사람들은 융통성이 덜하다는 것이었다. 그들은 특정한 목표에 초점을 맞추었고, 다른 선택 사항들이 그들을 지나쳐가고 있다는 것을 알지 못했다.

해설

10 운이 좋은 사람들은 다른 기회를 잘 발견하지만, 운이 나쁜 사람들은 하나의 목표에 집중하느라 다른 것을 놓친다는 연구 결과에 관한 글이다.
① 문맥상 빈칸에 들어갈 내용은 "그는 운이 좋은 사람들은 기회를 발견하는 데 능숙하다는 것을 발견했다" 정도가 적절하며 이를 바탕으로 필요한 요소를 확인한다. ② 주어진 단어 중 that이 있고 목적어가 '~하는 것'의 의미이므로 명사절 that절이, were good at이 있으므로 「be good at 동명사」가 포함될 것을 예측할 수 있다. ③ 내용상 that절의 주어는 the 'lucky' people, 동사는 were good at이 된다고 보면 동사 spot은 동명사 형태가 되어 opportunities와 함께 동명사구가 될 것이고, 나머지 단어(he, found, was)에 단어 1개를 추가하여 주어와 동사를 써야 하므로 관계사 what을 추가하여 what절을 주어, was를 동사로 쓰면 된다. ④ 따라서 내용과 구조, 조건을 고려하여 What he found was that the 'lucky' people were good at spotting opportunities.와 같이 문장을 쓸 수 있다.

11 Part 1에서 연습한 방법대로 모양잡기와 뼈대잡기를 통해 우리말을 영작할 수 있다.

① '운이 나쁜' 집단은(주어) / 또한 그림의 개수를 세느라 너무 바빴다(동사) / 안내를 발견하기에는(수식어)

② '운이 나쁜' 집단은(주어) / [동사] ~했다(동사)➕또한(수식어)➕너무 바쁜(보어)➕그림의 개수를 세느라(수식어) / 안내를 발견하기에는(수식어)

③ '운이 나쁜' 집단은(명사구) / [동사구] ~했다(동사)➕또한(부사)➕너무 바쁜(형용사구)➕그림의 개수를 세느라(동명사구) / 안내를 발견하기에는(to부정사구)

①, ②, ③ 과정을 기반으로 제시된 단어와 조건(주어진 어구 모두 사용)을 참고하여 the 'unlucky' were also too busy counting images to spot a note의 순서로 문장을 완성할 수 있다. 참고로 「be busy 동명사(~하느라 바쁘다)」는 동명사의 관용표현이며, to부정사구는 부사적 용법으로 쓰였다.

12 ① 문맥상 빈칸에 들어갈 내용은 "문제에 직면했을 때 운이 나쁜 사람들은 융통성이 덜하다" 정도가 적절하며 이를 바탕으로 필요한 요소를 확인한다. ② 주어진 단어 중 when이 있으므로 부사절 또는 접속사가 있는 분사구문이 들어가고, 문장의 동사는 were 또는 faced with 중 하나라는 것을 예측할 수 있다. ③ 내용상 주어는 'unlucky' people, 동사는 were가 된다고 하면 보어는 형용사인 less, flexible의 순서로 쓰며, 나머지 단어들(when, faced with, a challenge,)로 접속사가 있는 분사구문을 주절 앞에 쓴다. ④ 따라서 내용과 구조, 조건을 고려하여 when faced with a challenge, 'unlucky' people were less flexible과 같이 문장을 쓸 수 있다.

구문 분석

In the early 2000s, British psychologist Richard Wiseman performed a series of experiments with people [who viewed themselves as **either** 'lucky' (they were successful and happy, and events in their lives seemed to favor them) **or** 'unlucky' (life just seemed to go wrong for them)].

▶ [　]는 선행사(people)를 수식하는 관계대명사절(주격), 상관접속사인 「either A or B」는 'A이거나 혹은 B'의 뜻으로 lucky와 unlucky가 각각 A와 B에 해당한다.

On a later page, the 'unlucky' were also **too busy counting** images **to** spot a note [reading: "Stop counting, tell the experimenter you have seen this, and win $250."]

▶ 「too 형용사 ~ to부정사」는 '…하기엔 너무 ~하다'의 뜻이며, 「be busy 동명사」는 동명사의 관용표현으로 '~하느라 바쁘다'의 뜻이다. [　]는 선행사(a note)를 수식하는 분사구이다.

단어

lucky 운이 좋은　favor 호의를 보이다, 우호적이다　unlucky 운이 나쁜　spot 발견하다　opportunity 기회　count 숫자를 세다
diligently 열심히　contain 포함하다　announcement 안내　experimenter 실험자　conclusion 결론